莊申 編著 創作與收藏史 東土圖書 公司 (下冊) 印行

從白紙到白銀:清末廣東書畫創作與收藏史(下册)/莊申編著.--初版.--臺北市

:東大發行:三民總經銷,民86 册; 公分.--(滄海叢刊)

參考書目:面

ISBN 957-19-1770-2 (上册:精裝) ISBN 957-19-1771-0 (上册:平裝) ISBN 957-19-2038-X (下册:精裝) ISBN 957-19-2039-8 (下册:平裝)

1.書畫-中國-鑑賞 2.書畫-中國-歷史

941.4

85010950

國際網路位址 http://sanmin.com.tw

©從白紙到白銀 ——清末廣東書畫創作與收藏史(下册)

著作人 莊 申

發行人 劉仲文

著作財 東大圖書股份有限公司

臺北市復興北路三八六號

發行所 東大圖書股份有限公司

地 址/臺北市復興北路三八六號 郵 撥/○一○七一七五──○號

印刷所 東大圖書股份有限公司

總經銷 三民書局股份有限公司

門市部 復北店/臺北市復興北路三八六號

重南店/臺北市重慶南路一段六十一號

初 版 中華民國八十六年一月

編 號 E 94055①

基本定價 貳拾元

行政院新聞局登記證局版臺業字第○一九七號

ISBN 957-19-2038-X (下册:精装)

從白紙到白銀 ——清末廣東書畫創作與收藏史 (下冊)

目次

第六卷 廣東書畫與藏畫年表/1

凡 例/2

第一表 明清畫家年表/4

第二表 清季五位粤籍收藏家活動年表

/ 114

第三表 清季五位粤籍收藏家藏畫內容

表 / 176

第四表 清季五位粤籍收藏家藏畫現存

知見表/356

引用書目/375

圖版說明/421

圖 版/439

凡例

- 一、清季廣東一省,所藏中國歷代畫蹟至富。本卷所載,但限曾經下列五 家藏畫目錄所著錄之畫蹟。
- 一、本卷所據五家藏畫目錄之名稱與版本如下:
 - 甲、**吴荣光**(1773~1843)《辛丑銷夏記》,五卷。此據光緒三十 一年(1905,乙巳)郎園刊本。
 - 乙、葉夢龍(1778~1833)《風滿樓書畫錄》,二卷。(原書共八卷。卷一卷二但錄歷代法書,卷三卷四則錄歷代名畫)。此 迄無刊本,現據1952年容庚教授手抄本。
 - 丙、潘正煒(1791~1850)《聽顯樓書畫記》,五卷,又《聽顯樓書畫讀記》,二卷。正續二記皆據《美術叢書》四集,第七輯,民國三十六年秋四版增訂本。
 - 丁、梁廷枏(1896~1861)《藤花亭書畫跋》,四卷。此據顧德龍氏中和園所刊《自明誠樓叢書》排印本(原書未附刊印時地)。
 - 戊、**孔廣陶** (1832~1890)《嶽雪樓書畫錄》, 五卷。此據光緒十 五年 (1889, 己丑) 三十有三萬卷堂刊本。
- 一、本卷於時代之劃分,以朝代之先後爲準。同一朝代畫人順序之排列, 則以其生卒年限或活動時代之先後爲準。
- 一、凡畫家之生平不詳,然尚能據其畫上題識而定其所屬朝代者,皆列於該朝代之最末。
- 一、本卷於每一畫家名下,先以附有成畫時期之畫蹟,按其時序先後依次 排列。其次方於無成畫時期之畫蹟以五家藏目記錄之先後,依次排列。
- 一、本卷於五家藏畫之記錄方式如下:
 - 甲、凡屬卷軸者,則先列畫家字號(以原目所予之字號爲準), 次列該畫畫名,再次則列卷數及頁數於括弧之內。如第三表 首頁潘正煒一欄之下所列季昭道「山水」卷(I,頁24), 指此卷原見「潘氏藏畫目」,卷一,頁24。

乙、凡屬冊頁者,則先列該冊爲某位收藏家所藏冊頁之第若干件。次列該冊內畫蹟爲此冊之第若干幅。再次列該冊於某種收藏目錄之卷數及頁數。如董其昌〈秋興八景冊〉於第三表(頁 258)內之記錄爲吳 6,第一幅, V,頁 70,即表示「仿趙文敏山水」爲〈秋興八景冊〉之第一幅。該冊爲吳榮光藏品中第 6 件畫冊(法書冊,第三表不予統計)。該件之著錄見於《辛丑銷夏記》,第五卷,頁 71。

一、本卷於五家藏畫之統計方法如下:

- 甲、凡裝爲一軸或一卷者,每軸或每卷皆以一件計之。然二家合作(如「潘目續記」,卷上,頁 518 所錄李萬蕭照合作「宋高宗瑞應圖」卷,則分列於李、蕭二家名下),仍以一件計之。至若數家畫蹟同裝一卷(如葉目所載王紱、陳芹、錢穀、岳岱、鄉典五家畫卷,則除將每家所作畫蹟分別列入每一畫家名下),此卷則以 5 件計之。
- 乙、凡裝爲冊頁者,則以每一頁爲一件而計之。
- 丙、畫名不同而內容相同之畫蹟,皆以一件計之。(如潘目,卷 二,頁113所載馬守真「蘭石」,與孔目,卷五,頁44所載 馬氏「峭石幽蘭」實爲一畫。)
- 丁、凡同一畫蹟先後爲二家或三家所藏者,亦以一件計之(如葉目,卷四,頁2及「潘目續記」,卷上,頁495所載賞休「搗藥羅漢圖」,實爲一畫。

一、本卷於五家藏畫之例外情形,統計方法如下:

- 甲、「潘目續記」所列黎二樵「山水」長軸以下 12 件,但見目次,不入正文。其中方洵遠〈山水人物花卉冊〉,本未明列 頁數,今幸知此冊已歸美國普林斯頓大學美術館所藏,並悉 全冊合共 12 頁,本表遂得以此數作統計。
- 乙、梁目,卷三,所列王忘菴〈花卉冊〉,未述所繪何物(本卷 無由按董其昌〈秋興八景冊〉之例而於冊內每頁另予畫名), 故本卷但列原目標題(不予編號),並於括弧內注明該冊之出 處(卷數、頁數)。

第一表 明清畫家年表

時	間			江		南		畫	家	
紀元	干支	西元	姓名	年龄	活	動	地	點	事	蹟
嘉靖三十四年	乙卯	1555	董其昌	1	No.				生	
嘉靖四十四年	乙丑	1565	程嘉燧	1		Y-10	13	3	生	
萬曆三年	乙亥	1575	李流芳	1					生	
萬曆五年	丁丑	1577	董其昌	23	4					館於 陸 宗 之家,自此
萬曆七年	己卯	1579	董其昌	25					夏五,「仿軸	董源山水」
萬曆十年	壬午	1582	董其昌	28						下所藏之趙 華秋色圖」
萬曆十一年	癸未	1583	董其昌	29					此頃,遍葡藏名畫	見項 元 汴 家
萬曆十三年	乙酉	1585	董其昌	31	五月秋,		過武均			
萬曆十四年	丙戌	1586	沈顥	1	All I				生	
萬曆十六年	戊子	1588	董其昌	34	在京				卷	月皇幸蜀圖」
萬曆十七年	己丑	1589	董其昌李流芳	35 15					「西園雅集 登進士	背臨李公麟 圖」 「山水」軸
萬曆十九年	辛卯	1591	董其昌	37	秋,	遊武	夷		除夕,作	「金箋山水」
萬曆二十年	壬辰	1592	董其昌	38	春,	行次	羊山馬	翠辛	作「平沙問四月四日, 意作山水」	「仿倪瓚筆

之 事 蹟		廣	東畫	家之	之事蹟
資 料 來 源	姓名	年龄	活動地點	事蹟	資料來源
《明史》,卷二八八			ely adi		The second
《明史》,附〈唐時升傳〉	黎民懷		至京師	貢生	《嶺南畫徵略》,卷一 頁 9 (後頁)
《歷代名人年譜》					
《容臺別集》,卷二,頁20(後頁)					
〈嶽雪樓書畫錄〉,卷四,頁53	彭滋	1		生	(南枝堂稿),頁 8 (後頁)
《支那南畫大成》續集五,圖版 32	張萱	25		成舉人	《嶺南畫徵略》,卷 一,頁12
《虛靜齋所藏名畫集》,圖版6	張萱	26		六月,爲	(藝林叢錄),第三編 頁 43
《容臺別集》,卷三,頁10(後頁) 《容臺別集》,卷三,頁10(後頁)	伍瑞隆	1		生	〈廣東歷代名家繪畫〉,圖版7
《宋元明清書畫家年表》,頁 179					
《吳越所見書畫錄》,卷四,頁22 《書畫鑑影》,卷八,頁3					
《壯陶閣書畫錄》,卷十二,頁 53 《進士題名碑錄》 《中國名畫》,第九集					
《吳越所見書畫錄》,卷六,頁 56 (後頁) 《庚子銷夏記》,卷三,頁 27	黎民懷			爲 張萱 作 「九岳長 靑圖」	《嶺南畫徵略》,卷一, 頁 10
"Chinese Painting", vol. V, pl. 261A 《支那南畫大成》, 第八卷, 圖版					

			王時敏	1		生
萬曆二十一年	癸巳	1593	董其昌	39		「仿黃公望山水」軸
萬曆二十三年	乙未	1595	董其昌	41	十月之望,客居長安	題王維「江山雪霽圖」 卷
萬曆二十四年	丙申	1596	董其昌	42	持節吉藩,行瀟湘 道中	
						秋日,「仿董源沒骨山水」軸
					閏秋, 舟行池州	江中題陳繼僑「小崑山舟中讀書圖」
						十月七日,在龍華浦 舟中題 黃公望 「富春 山居圖」卷
						冬,得江 多 「千里江山圖」卷於海上
					在武林	得越孟頫「挾彈走馬圖」,後以之與好事者相易古畫
			蕭雲從	1		十月,生於蕪湖
萬曆二十五年	丁酉	1597	董其昌	43		六月,在長安得 董源 「瀟湘圖」卷,首作題語
						七月十七日,作「洗研圖」軸
						秋九月廿一日,題夏珪「錢塘觀潮圖」
					九月廿一日典試江 右,歸次蘭谿	題李成「寒林歸晚圖」
					典試江右歸	得 董源 「龍宿郊民圖」 於上海潘光祿
						九月廿二日,於蘭谿 舟中觀題江多「千里 江山圖」卷
					十月,與陳繼儒讀書於崑山	作「婉孌草堂圖」

《歷代名人年譜》				
	朱完	35	九月,作「墨竹圖」	《廣東名畫家選集》, 圖版8
《左庵一得初錄》, 頁 9 (後頁)	張譽		溽暑,作	〈廣東歷代名家繪畫〉, 圖版 48
《式古堂畫考》, 頁 382				
《式古堂畫考》, 頁 434				- P
〈 書畫鑑影 〉 ,卷二十二,頁2(後頁)				
《容臺詩集》,卷一,頁14(後頁)				
《支那南畫大成》續集五,圖版 53				
《故宮書畫錄》,卷四,頁48				
《式古堂畫考》, 卷四, 頁 131				
《蕭雲從年譜》,頁1				
《式古堂畫考》,卷三,頁 434			39	
《左庵一得續錄》, 頁 9 (後頁)				
《式古堂畫考》,卷三,頁 215				
《式古堂畫考》卷三,頁 221				
"Proceedings of the International Symposium on Chinese Painting", II, pl. 10				
《故宮書畫錄》,卷四,頁48				
"Tung Ch'i-Ch'ang(1555~1636): Apathy in Government and Fervor in Art", pl. 1				

董其昌

董其昌

陳洪綬

董其昌

47

4

48

首春, 自檇李歸,

阻雨葑涇

楊文聰

董其昌

陳洪綬

王鑑

董其昌

1598

1599

戊戌

己亥

庚子

辛丑

壬寅

1600

1601

1602

萬曆二十六年

萬曆二十七年

萬曆二十八年

萬曆二十九年

萬曆三十年

1

1

1

45

游九華 重遊湘江

生

蕭寺圖

暨縣

生

六月廿三日,檢諸畫,

十二月,生於浙江諸

正月,作「山水」小

孫文考之家藏名畫 二月,作「鶴林春社

五月廿六日, 題董源 「谿山行旅圖」軸 在壁上作「關侯像」,

長十尺餘, 拱而立 檢古人名跡, 並作

首春, 寫「山水」扇

「葑涇訪古圖」

圖」軸

並題〈小中現大冊〉 此頃,藏李成「晴巒

ĕ	2	ı
ä	j	
		2

《容臺集》,卷七,頁57				
《式古堂畫考》,卷三,頁434				
《明史》,卷二七七				
《支那南畫大成》續集五,圖版 130				
《式古堂畫考》,卷三,頁211				
《陳洪綬年譜》,頁 4				
《歷代名人年譜》				
"Proceedings of the International Symposium on Chinese Painting", 1, pl. 6				
《式古堂畫考》,卷三,頁 434				
"Proceedings of the International Symposium on Chinese Painting", II, pl. 22				
"Proceedings of the International Symposium on Chinese Painting", X, pl. 1				
《古緣萃錄》,卷五,頁29			921	
"Restless of Landscape", pl. 33				
《中國名畫集》,第三冊				
《虛齋名畫錄》,卷八,頁45				
《書畫鑑影》,卷十九,頁7				
《陳洪綬年譜》,頁6				
《故宮名畫選萃》,圖版 39	區亦軫			《廣東歷代名家繪畫》,圖版 49
《支那南畫大成》,第八卷,圖版 103	黎遂球	1	生	《宋元明淸書畫家年表》,頁189

		_			
ı		e		ž	۱
	ī	1	7	ſ	n
۱	ı	4	L	L	u
	۹	٠	4		•

						夏五,作「赤壁招隱 圖」軸 重九月後二日,題兒 重九月後二日,題兒 香「六君子圖」軸 至日,題圖」 長至日,題屬」 長至五類「護華秋色圖」 卷 臘月,重觀與並題本公 縣「蜀川勝概圖」
			李流芳	28		除夕,題趙孟頫「鵲華秋色圖」卷 秋日,作「山水」長卷
萬曆三十一年	癸卯	1603	董其昌	49		秋七月,「仿董源夏山 欲雨圖」 十月,在淸鑒閣觀仇 英「彈箜篌圖」軸
			萬壽祺	1	在長安	臨 郭忠恕 粉本 生
萬曆三十二年	甲辰	1604	董其昌	50	夏五,舟次婁江 六月三日,過南湖	觀題郭熙「雪景山水」 軸 觀題 E 然「山寺圖」
					八月廿日,過武林	秋,作「烟江疊嶂圖 卷 在西湖昭慶禪房觀題
						米芾「楚山秋霽圖 卷 同日在昭慶禪房重題
**************************************		1405	** ** **			王維「江山雪霽圖 卷
萬曆三十三年	ZE	1605	董其昌	51	五月十九日,舟行洞庭湖	出所攜之董源「瀟滿 圖」與米友仁之「滿 湘奇觀圖」並題卷 觀。重題米友仁卷
		120			六月, 舟次城陵磯	作「山水圖」
					校士湖南。九月前 一日,三遊湘江	舟中重題 董源「瀟 湘圖」卷

4	
ы	
₩.	
4	ь

《湘管齋寓賞編》,卷六,頁432	100			
《虚齋名畫錄》,卷七,頁4(後頁)				
《式古堂畫考》,卷四,頁 12				
《支那南畫大成》續集五,圖版 32				
《李龍眠蜀川勝槩圖》				
《支那南畫大成》續集五,圖版 32				
《明淸の繪畫》,圖版 63				
《域外所藏中國古畫集》之六,圖版 29	區亦軫		,作「山	《明淸廣東名家山水畫展》,圖版 5
《中國名畫》,第十九集			扇面	
"Chinese Painting", vol. V , pl. 262				
《宋元明淸書畫家年表》,頁 189				
《書畫鑑影》,卷九,頁15(後頁)				
《式古堂畫考》,卷四,頁 32				
《故宮書畫錄》, 卷四, 頁 237				
《虚齋名畫錄》,卷一,頁 34				
〈式古堂畫考〉,卷三,頁 383	***			
〈式古堂畫考〉,卷四,頁14				
77, 57, 77				
《式古堂畫考》,卷四,頁 532				
《式古堂畫考》,卷三,頁 434				

	d	í		b	L
	1	1	•	ī	2
١	L	į	2	4	7
	*		8	,	

					在武昌公廨	重題趙孟頫「鵲華秋 色圖」卷
萬曆三十四年	丙午	1606	董其昌	52	一,代表,任	夏五,「仿吳鎭山水」軸
					秋,在武昌	作「晴嵐蕭寺圖」軸
			李流芳	32		成舉人
萬曆三十五年	丁未	1607	董其昌	53		春三月,「仿趙孟頫谿山紅樹」扇面
						秋七夕後,作〈山水冊〉(10頁)
					禮白岳還	從休寧洪氏購得趙孟賴畫
			陳洪綬	10		此頃,「摹杭州府學李公 麟聖賢圖」
萬曆三十六年	戊申	1608	董其昌	54	Fig. 4t AV 64	八月,作「秋林晩翠圖」軸
						重題趙孟頫「挾彈走馬圖」
			程嘉燧	44		春,與李流芳入山看 梅
萬曆三十七年	己酉	1609	董其昌	55		九月晦日,觀題趙孟 賴謝幼典「丘壑圖」
			程嘉燧	45	秋,與李流芳同觀 月於虎山橋	
			李流芳	35	清明前一日,泛舟 西湖	作「西湖煙雨圖」卷
			陳洪綬	12		三月,作「設色芙蕖 鸂鴂圖」
			吳偉業	1	- A - 3	生
萬曆三十八年	庚戌	1610	董其昌	56	七月,此頃自閩歸	
						七月三日,檢丙午 (1606)所作「晴嵐蕭 寺圖」軸,重爲點綴
						十月,題〈宋元名家 畫冊〉(20頁)
			at a second	1		

4		
æ	7	6
•	и	-

《支那南畫大成》續集五,圖版 34				Lati Si	
《大觀錄》,卷十九,頁34(後頁)					
《大觀錄》,卷十九,頁33					
《宋元明清書畫家年表》,頁 190					
《吳梅邨畫中九友畫箑》	張穆	1		生於柳州	《鐵橋集·張穆傳》
《穰梨館過眼續錄》,卷九,頁 14~ 16					
《故宮書畫錄》,卷六,頁72					
《陳洪綬年譜》,頁 9			1.2		
《穰梨館過眼錄》,卷二十四,頁8	張萱	51	典権吳		《藝林叢錄》,第三編,頁42
《式古堂畫考》,卷四,頁 131			開		7冊,貝 42
《古緣萃錄》,卷六,頁18(後頁)					
《郁氏書畫題跋記》,卷六,頁 19 (後頁)	張萱	52	此頃,寓 於白門		《藝林叢錄》,第三編,頁42
《古緣萃錄》,卷六,頁18(後頁)					
《天津市藝術博物館藏畫集》續集, 圖版 67、68					
《陳洪綬年譜》,頁12				20 20	
《歷代名人年譜》					
《大觀錄》,卷十九,頁33					
《大觀錄》,卷十九,頁33					
《式古堂畫考》,卷三,頁 260					
《辛丑銷夏記》,卷五,頁 56 (後頁)					

				目表	1	
	萬曆四十年	壬子	1612	董其昌	58	
•						
				The second		九月八日 與友人

萬曆三十九年 辛亥 1611 董其昌 人日,作「荆谿招隱 圖 春仲, 「仿董源夏山 圖」軸 五月, 重題倪瓚「林 亭遠岫圖」 秋, 仿董源筆意, 寄 邢侗 冬,作「山水」軸, 法李成 「寒林」 冬日,寫彭澤「詩意 李流芳 37 圖 | 卷 卞文瑜 作「荷亭銷夏」扇面 生. 九日,題黃公望「書 書 | 卷 二月,作「鵲華秋色 圖 八月,作「山水」軸 几月八日, 與友人 泛舟西湖 楊文聰 16 九日,作「蘭竹」卷 陳洪綬 夏,作「愛菊圖」 15 十二月二十日, 爲胡 錦石母作壽圖 萬曆四十一年 癸丑 1613 董其昌 59 仲春,在虎邱 作「溪山秋霽」卷 新秋,「仿吳鎭」中軸 秋,在京口 觀惠崇「春江圖」 中秋, 舟泊南徐, 新安 九月,〈仿惠崇冊〉 九月, 題李昭道「洛 陽樓圖」軸

-	A		
	A		
	60		

"Tung Ch'i-Ch'ang(1555 ~ 1636): Apathy in Government and Fervor in Art", pl. III						
《支那南畫大成》,第九卷,圖版 170						
《式古堂畫考》,卷四,頁 249	·					
《容臺詩集》,卷四,頁 34(後頁)						
《域外所藏中國古畫集》之六,圖版 28						
《紅豆樹館書畫記》,卷三,頁 19 (後頁)						
〈宋元明清書畫家年表〉,頁 195						
《宋元明清書畫家年表》,頁 194						
《式古堂畫考》,卷三,頁 214						10
《大觀錄》,卷十九,頁35(後頁)						
"Proceedings of the International Symposium on Chinese Painting", 1, pl. 11						
《容臺詩集》,卷一,頁 28(後頁)						
《虛齋名畫錄》,卷四,頁 52 (後 頁)						
《陳洪綬年譜》,頁 13			7 W.			
《陳洪綬年譜》,頁14						
《辛丑銷夏記》,卷四,頁23		17		- T	79 11	Ì
《藤花亭書畫跋》, 卷四, 頁 44						
《大觀錄》,卷十九,頁28						
《大觀錄》,卷十九,頁28(後頁)					The Transit of the St	
《大觀錄》,卷十九,頁28(後頁)	# ·					
《故宮書畫錄》,卷五,頁5						

4	í	ì	b		
	1	P	6	١	

						九月廿五日,「仿米芾山水」卷
萬曆四十二年	甲寅	1614	董其昌	60	新春,舟次吳閭	作「山水集屛」(4頁)
					小春,舟次京口	作〈閒窗興致詩畫冊〉
						春二月,題〈小中現 大冊〉第十八幅
						二月廿二日,作「三 竺溪流圖」
						三月,「仿米友仁楚山清曉圖」卷
						春三月,題黃公望「山水」
					寒食後二日, 舟渡斜塘	作「廬山圖」
						秋,續成〈仿惠崇冊〉
						重題舊作「烟江疊嶂圖」卷
			李流芳	40		「仿董源山水圖」
萬曆四十三年	乙卯	1615	董其昌	61		春, 「擬楊昇沒骨山水」軸
						立秋日,補作甲寅(1614)年續成之〈仿惠崇冊〉一頁
						立秋後三日,作「荆 扉圖」軸
						秋日,「仿董源山水」 九月三日,作「山水」 卷
			陳洪綬	18	至紹興	師劉宗周
萬曆四十四年	丙辰	1616	董其昌	62		正月,題楊不棄「秋 山亭子圖」軸
					17 10 10 10 10 10 10 10 10 10 10 10 10 10	

		_	_		
	d		ď.	•	
1	۲	1	b	7	ı
۸	9	z	7	0	
	٩			,	

《虛齋名畫錄》, 卷四, 頁 38					
《書畫鑑影》,卷二十二,頁5(後 頁)~6(後頁)	張萱	57			《嶺南畫徵略》,卷 一,頁10
《萱暉堂書畫錄》畫部,頁 96 (後頁)	陳子升	1		生	《勝朝粵東遺民錄》, 卷一,頁3(後頁)
《故宮書畫錄》,卷六,頁 74					
《湘管齋賞編》,卷六,頁 425					
《書畫鑑影》,卷八,頁 5					
《式古堂畫考》,卷四,頁 208			1, 1		
《湘管齋寓賞編》,卷六,頁 427					
《大觀錄》,卷十九,頁28(後頁)					
"Proceedings of the International Symposium on Chinese Painting", I, pl. 8					
《宋元明清書畫家年表》,頁 197		- 3			
《中國名畫集》,第三冊					
《大觀錄》,卷十九,頁28(後頁)			15		
《大觀錄》,卷十九,頁32(後頁)			1		
《聽飄樓書畫記》,卷三,頁 278 《穰梨館過眼續錄》,卷十四,頁 9 (後頁)			19 18		
《陳洪綬年譜》,頁 15					
《虛齋名畫續錄》,卷二,頁 50					
《故宮書畫錄》,卷四,頁 240					

Р	1
1	ð.
ч	~

					夏日, 舟次蘇門	重觀並題李公麟「毘邪問疾圖」
	1					秋,作「水墨山水」
41, 435						秋, 「仿倪瓚細筆山水」
					- 48	仲秋,作「水墨山水」軸。
						十月,作「秋山圖」軸
					在海上	作「石磴盤紆圖」軸
			程嘉燧	52	過焦山	寫「山水」扇面
			李流芳	42	四月,至西湖	
						冬日,作「山水」軸
						作「雪江遠眺圖」卷
						作「溪亭冥坐圖」
			卞文瑜		Leaning of the second	仲冬,作「梅花書屋 圖」軸
			楊文驄	20		作「山水」卷
			陳洪綬	19		冬,作「九歌圖」及 「屈子行吟圖」
萬曆四十五年	丁巳	1617	董其昌	63		春,至汪柯玉家鑒賞書畫,並題項元汴 「荆筠圖」卷
						二月,作〈山水冊〉 (16頁)
	14	e :				三月十九日,題沈周〈東莊圖冊〉
				1		夏,作「靑弁圖」
					九月,在武林	作「山水」軸
			程嘉燧	53		春,作「山水」冊頁
					四月,居停閶門	

4	d	í	١	١	١
	Ī		ľ	g)

	《式古堂畫考》,卷三,頁477				
	《郁氏書畫題跋記》,卷十,頁11				
	《式古堂畫考》,卷四,頁 532			200	
	《 域外所藏中國古畫集 》 之六,圖版 27			2	
	《虛齋名畫續錄》,卷二,頁 52 (後 頁)				
	《虛齋名畫錄》,卷八,頁 47 (後 頁)				
No See See See See See See See See See Se	《支那南畫大成》,第八卷,圖版 110		- 2 - 2 - 2 - 3 - 4		
	《湘管齋寓賞編》,卷六,頁433				
	《韞輝齋藏唐宋以來名畫集》,圖版 100				
80 08	"Restless of landscape" pl. 37				
	《宋元明清書畫家年表》,頁 199				
	《吳越所見書畫錄》,卷五,頁 66 (後頁)				
	《過雲樓書畫錄》				
No.	《陳洪綬年譜》,頁 16				
	《式古堂畫考》, 卷四, 頁 521	朱完	59	卒	《嶺南畫徵略》,卷 一,頁15(後頁)
186					, , , , , , , , , , , , , , , , , , , ,
	《韞輝齋藏唐宋以來名畫集》,圖版 94、95	薛始亨	1	生	《南枝堂稿》
	《虚齋名畫錄》,卷十一,頁 43 (後 頁)		15		
	"Fantastics and Eccentrics in Chinese Painting", pl. 1				
	"Chinese Painting", vol. V , pl. 263B				
	《繪林集妙》,圖版1				
	《古緣萃錄》,卷六,頁18(後頁)				

_	2	ι	J	,
7		,	•	

				李流芳	43		六月,題季流芳「仿倪黃山水」卷
				子瓜方	43		夏五, 「仿黄公望山水」軸
						六月十一日,在西湖	「仿倪黃山水」卷
							夏日,寫「山水」扇
							面 秋日,作「蕭樹孤亭 圖」
				卞文瑜			夏,作「天池石壁圖」軸
	萬曆四十六年	戊午	1618	董其昌	64		春日,作「江南秋圖」
							夏五, 觀題宋徽宗「雪江歸棹圖」
							夏五之望,題李成「晴巒蕭寺圖」
						7 Page 14	五月,題倪瓚「優盛 曇花」軸
						h bank 4	七月,作「詞意圖」軸
						舟次三塔灣	型 七月廿五日,作「小 景山水」
							此頃,爲 陳 繼 儒 寫 「東佘山居圖」
7,000	(2000) 11 (4.3)			程嘉燧	54		四月,作「山水」軸
5				李流芳	44		八月十九日,作「寫 生花卉」卷
100						秋日, 泛舟吳江	作「山水」軸
							冬日,作「松壑清遊 圖」卷
							冬日,作「松陰高士 圖」卷
						A Part of the Control	作〈唐宋詩意畫冊〉
				楊文聰	22		成舉人

- 4	
4	
	r
1	•

1	(古緣萃錄),卷六,頁18(後頁)			10		me et e
	《穰梨館過眼錄》,卷二十九,頁 11後頁)					
-	《古緣萃錄》,卷六,頁18					
	《千巖萬壑》,II,圖版 26					**
	*Chinese Painting", vol. VI, pl.					
	《中國名畫》,第二十七集					
	(壯陶閣書畫錄),卷十二,頁 38 (後頁)					
	《郁氏書畫題跋記》,卷八,頁 2 (後頁)					
	《式古堂畫考》,卷三,頁211					
	《辛丑銷夏記》,卷四,頁 23					
	《大觀錄》,卷十九,頁34					
	《郁氏書題跋記》,卷十,頁11					
	《穰梨館過眼續錄》,卷八,頁23					
	《神州大觀續編》,第十一集					
	《一角編》甲冊,頁1					1 T
	《中國美術》,圖版 64	, 1				
	《書畫鑑影》,卷八,頁13(後頁)					
	《虛齋名畫錄》, 卷四, 頁 45					
	"Portifolio of Chinese Painting in the Museum (Yüan to Ch'ing Peri- ods)", pl. 80					
	《宋元明清書畫家年表》,頁 201					

2		ź	P	١
r.	,		,	
4	7	4	2	
٠	•		•	

萬曆四十七年	己未	1619	董其昌	65	二月望日,在崑山 道中	作〈山水小冊〉
					50.8	秋後五日,題夏珪「長江萬里圖」卷
						秋日,作「夏木垂陰」 軸
						九月,題馬和之「二 人圖」卷
						九月晦,題〈名畫集冊〉
						冬日,題舊作「仿馬 文璧山水」卷
						嘉平三日,作〈臨古山水冊〉(12頁)
						重觀丙辰(1616)所作「水墨山水」軸,並加點染
			陳洪綬	22	在紹興法華山	寫竹數種
萬曆四十八年	庚申	1620	董其昌	66		春,作〈書畫合璧冊〉 (10頁)
						三月,「臨楊昇峒關浦 雪圖」軸
						四月廿二日,作「煙江疊嶂圖」卷
					五月,在吳門	購黃公望畫
						秋七月九日,作「助 喜圖」軸
						八月朔前一日,「仿趙 孟頫山水」冊頁
						八月,作「秦觀詞意圖」
						中秋,作「溪雲過雨」
						中秋,題王蒙「靑卞 隱居圖」軸
						八月廿五日,作「元 人詞意圖」

	d		a	١
Ē	7	1	я	ij

《韞輝齋藏唐宋以來名畫集》,圖版 96	陳子升	6		自浙而京	《中洲草堂遺集》, 7	頁
《式古堂畫考》,卷四,頁 66				師,再由齊魯而南,踰江漢而		
《書畫鑑影》,卷二十二,頁 4				北		
《式古堂畫考》,卷四,頁55		3				
《書畫鑑影》,卷十,頁10(後頁)						
《古緣萃錄》,卷五,頁29(後頁)			2.8	ha Tib		
《壯陶閣書畫錄》,卷十二,頁 20						
《域所藏中國古畫集》之六,圖版 27						
《陳洪綬年譜》,圖版 19						
《故宮書畫錄》,卷六,頁68						
《穰梨館過眼錄》,卷二十四,頁6 (後頁)						
《天津市藝術博物館藏畫集》續集, 圖版 53~57						
《故宮書畫錄》,卷六,頁73						
《大觀錄》,卷十九,頁34(後頁)						
《辛丑銷夏記》,卷五,頁 70						
《辛丑銷夏記》,卷五,頁 72				0.6		
《辛丑銷夏記》,卷五,頁 70 (後 頁)						
《中國名畫》,第一集,圖版 2						
《辛丑銷夏記》,卷五,頁 71						

_	•	;	a
4	ĸ	þ	,

	1 1	-1	l	1		
						九月五日,作「山徑 翠蘿」
	10.70				EN TE	九月七日,「臨米友仁 楚山淸曉圖」
						九月重九前一日,作 「杖藜芳洲」
						九月朔,作「暮山秋雁」
			李流芳	46	1.00	秋日,作「山水」扇面
			陳洪綬	23	遊杭州靈鷲寺	IHI IHI
天啓元年	辛酉	1621	董其昌	67		二月,重題「三竺溪 流圖」
						二月七日,作「江上 蕭寺圖」軸
						夏日, 「仿黄公望山水」卷
						夏六月八日,「擬王蒙雲山小隱圖」卷
					八月,在京口	重觀並題沈周〈東莊圖冊〉
					九月,在惠山道中	作「杜陵詩意圖」
						題王維「雪溪圖」
		- 8 -			遊武林	作〈書畫合璧冊〉
			李流芳	47	在虎邱	作「蘭石」扇面
天啓二年	壬戌	1622	董其昌	68		二月,重觀甲寅(1614) 所作〈仿惠崇冊〉
		7			二月十日,舟次晉陵	觀李成「寒林歸晚圖」
						四月,「仿倪瓚山水」軸
					秋,出都門	奉詔求遺書於陪京
					十月望前日,舟次 崑山道	作「古松圖」軸
					再宿羊山驛	題壬辰 (1592) 所作 「平沙問津圖」

	d	á			b
ı		ä	Ū	٩	c
١	z	2	٩	ı	b

《辛丑銷夏記》,卷五,頁71(後頁)					
《辛丑銷夏記》,卷五,頁72(後頁)					
《辛丑銷夏記》,卷五,頁73			*		
《辛丑銷夏記》,卷五,頁72(後頁)					
《吳梅邨畫中九友畫箑》					
《陳洪綬年譜》,頁 21					
《湘管齋寓賞編》,卷六,頁 425	伍瑞隆	37	成舉人	《嶺南畫徵略》, 二,頁6(後頁)	卷
《大觀錄》,卷十九,頁 35	黎邦瑊		此頃貢生	《嶺南畫徵略》, 一,頁10	卷
《古緣萃錄》,卷五,頁30(後頁)					
《聽颿樓書畫續記》,續下,頁 605					
《虛齋名畫錄》,卷十一,頁 43 (後 頁)	1.74				
《支那南畫大成》,第九卷,圖版 172					
《中國名畫》,第二十三集					
《宋元明清書畫家年表》,頁 205					
《宋元明淸書畫家年表》,頁 205					
《大觀錄》,卷十九,頁28	梁元柱	44	登進士	《嶺南畫徵略》, 二,頁1	卷
《式古堂畫考》,卷三,頁 221				a7	
《古緣萃錄》,卷五,頁39(後頁)					
《容臺詩集》,卷四,頁5					
《大觀錄》,卷十九,頁31(後頁)					
"Chinese Painting", vol. VI, pl. 261A					

-			
2			2
п	,	6	9
Z	А	c	IJ

			李流芳	48		六月,題沈周「溪山 漁話」卷
						秋日,作「溪山圖」卷
						作「松石圖」
			卞文瑜			春日,作〈山水冊〉
						與陳古白合作「蘭石流泉圖」
			邵彌			春日,作「桃源圖」卷
		10.00	陳洪綬	25		作「設色桃花」一幅
天啓三年	癸亥	1623	董其昌	69		正月之晦,「仿倪瓚山 水」軸
						子月十六日,重題新成之「仿倪瓚山水」 軸
						三月廿一日,作「山水」軸
						四月,「仿王蒙山水」軸
						四月十一日,獲贈王蒙「谷口春耕圖」
						四月十三日,題所藏之王蒙「谷口春耕圖」
					四月十九日,舟次震澤	「仿趙孟頫溪山仙館 圖」軸
						夏五,重題乙卯(1615) 所作「荆扉圖」軸
		- 1-1				七月廿二日,「仿倪瓚 筆意山水」軸
						九月,「重裝李唐江山小景」卷,並作題語
					舟次武丘	十月朔,觀題梵隆「應眞現相」卷
						十月,作〈寶華山莊紀興六景冊〉

					十月,作〈書畫合璧冊〉(12頁) 續成癸巳(1593)「仿 黃公望山水」軸
		李流芳	49		秋日,作「設色山水」
					逼除廿八日,作「林 巒積雪圖」軸
		卞文瑜			春日,作「谿山秋色圖」卷
					中秋,作「靜居圖」
		楊文驄	27	四月,在金陵	「仿王紱山水」軸
		陳洪綬	26	此頃,北上長江,夏秋間,遊天津, 後抵京	
甲子	1624	董其昌	70	春,入都	觀 董源 「夏口待渡圖」 卷
					夏五,購得關仝「秋 峯聳秀圖」,並作題語
				10.1	七月廿九日,「仿李成 山水」
			14.77		七月廿九日,作「巖居高士圖」軸
					八月十三日,作「香山詩意圖」
				九月,上陵	作「山水」軸
					重九後三日,上陵回日,作「山水」軸
				九月,入都	題所藏之董源「龍宿郊民圖」
					九月晦,「仿趙孟頫水村圖」軸
					十月朔,作「西山墨 戲圖」軸
	甲子	甲子 1624	楊文聽陳洪绶	楊文驄 27 陳洪綬 26	楊文聰 27 四月,在金陵 陳洪綾 26 此頃,北上長江,夏秋間,遊天津,後抵京 甲子 1624 董其昌 70 春,入都

《故宮書畫錄》,卷六,頁 69	13.				
《左庵一得初錄》,頁9(後頁)					
《穰梨館過眼錄》,卷二十九,頁11					
《虛齋名畫錄》,卷八,頁52					
《虛齋名畫錄》,卷四,頁46					
《文人畫選》,第一輯,第八冊,圖版3					
《支那南畫大成》,第九卷,圖版 200					
《陳洪綬年譜》,頁23					
《穰梨館過眼續錄》,卷十四,頁9 (後頁)	梁元柱	46		初秋,作「風竹圖」	《廣東名畫家選集》 圖版 10
《式古堂畫考》,卷三,頁 220					
"Proceedings of the International Symposium on Chinese Painting", II, pl. 18			#1		
《支那南畫大成》,第九卷,圖版 176					
《支那畫大成》,第九卷,圖版 175					
《千巖萬壑》, II, 圖版 23					3.3.1
《支那南畫大成》,第九卷,圖版 177					
"Proceedings of the International Symposium on Chinese Painting", II, pl. 10					
《支那南畫大成》,第九卷,圖版 174					
〈虛齋名畫續錄〉,卷二,頁 54					
			1	337 1 6	

			程嘉燧	60		二月望日,「仿曹知白 秋溪疊嶂圖」軸
					遊黃山	作「龍潭曉雨」扇面
			李流芳	50		夏日,作「林壑幽居圖」軸
						夏日,作「山水」軸
						秋日,寫「山水」長卷
						冬日,作「山水」軸
					臘月十三日, 自吳門歸	作「雪景」軸
			卞文瑜			長至後一日,作「醉 翁亭圖」卷
			王時敏	33	仲夏, 寓長安	與董其昌同觀董源「夏口待渡圖」
			陳洪綬	27	六月杪,南返諸暨	
						秋仲,作「墨梅」
						冬仲,作「人物山水」 扇面
天啓五年	乙丑	1625	董其昌	71	暮春八日,舟次東 光道	「仿郭恕先筆意」軸
						四月,「仿王蒙山水」冊頁
		1				四月,作「山水圖」
					四月三日,阻風崔鎮	重題「仿郭恕先筆意」 軸
					四月七日,舟次寶應	寫「山水」扇面
						四月之望,重題「秋山圖」軸
						仲夏,〈小中現大冊〉 第十四幅
						中元日,題「范寬寒 江釣雪圖黃庭堅詩蹟」 合卷
						七月廿二日,「仿倪瓚山水」冊頁

	11		100	l e		
《故宮書畫錄》,卷五,頁463						
《宋元明清書畫家年表》,頁 208	8					
《虚齋名畫續錄》,卷二,頁 73 頁)	(後					
《神州大觀》,第五號						
《明淸繪畫展覽》,圖版30						
《中國名畫》,第十八集						
《穰梨館過眼錄》,卷二十九,(後頁)	頁 11					
《穣梨館過眼錄》,卷十,頁 19 頁)	(後					
《吳越所見書畫錄》,卷六,〕 (後頁)	頁 61					
《陳洪綬年譜》,頁24				2 m		
《聽颿樓書畫續記》,續下,頁	659				The second second	
《陳洪綬年譜》,頁 28						
《虛齋名畫續錄》,卷二,頁 54 頁)	(後 引	張穆	19	此頃,讀書於羅浮	【鐵橋集・張 頁 1	穆傳》,
《虚齋名畫續錄》,卷二,頁 56				石洞		
《千巖萬壑》, II, 圖版 24					2	
《虛齋名畫續錄》,卷二,頁 54 頁)	(後					
《支那南畫大成》,第八卷, 104	圖版					
《虛齋名畫續錄》,卷二,頁53						
《故宮書畫錄》,卷六,頁74			E .			
《嶽雪樓書畫錄》,卷二,頁3 頁)	(後					
《虚齋名畫續錄》,卷二,頁56						

L		J		
1		þ	L	
2	z	0	2	١
)	P	_	7	

200						八月,重題壬子(1612) 所寫「山水」軸
						中秋,重題乙卯(1615) 所作「山水」卷
						九月,作〈寶華山莊 小景冊〉(8頁)
			李流芳	51		春日,作「山水」軸
						秋日,作「山水」軸
						秋日,「仿吳鎭山水」 軸
			40			秋日,「仿倪瓚山水」 軸
						作〈書畫冊〉
			王時敏	34		小春,作「仿古山水」 冊頁
			陳洪綬	28		作「水滸圖」卷,凡四十人
天啓六年	丙寅	1626	董其昌	72	二十日,在京邸	得劉松年「十八學士 圖」卷
					二月望, 在吳門官 舫	重觀並題李公麟「維摩演教圖」卷
					仲春望,在金閶官 舫	觀題王蒙「破窓風雨 圖」卷
						夏日,寫〈山水冊〉 (12頁)
						夏五,題丙辰 (1616) 所作「石磴盤紆圖」 軸
					**************************************	六月朔,寫「輞川詩 意」軸
						新秋,作「山水」小軸
						秋,重題「夏木垂陰 圖」軸
						秋,得王蒙畫於梁溪 吳用之,明年秋,畫 歸王遜之

9	ю

"Chinese Painting", vol. V, pl. 263A					
《穰梨館過眼續錄》,卷十四,頁9 (後頁)					
《虛齋名畫錄》,卷十三,頁 1~2 (後頁)					
《一角編》甲冊, 頁 14					
《中國名畫》,第十八集					
《神州大觀》,續編,第二集					
《吳越所見書畫錄》,卷二,頁 66 (後頁)					
《過雲樓書畫錄》,卷五,頁14					
《虛齋名畫續錄》,卷三,頁4			gr. 12		
《陳洪綬年譜》,頁29					
《故宮書畫錄》,卷四,頁55	梁元柱	48		春杪,作「雞石圖」	〈聽颿樓書畫記〉,卷 二,頁111
《式古堂畫考》,卷三,頁 505	張穆	20	重遊羅浮 石洞		《鐵橋集》,卷二,頁 11
《式古堂畫考》,卷四,頁303	薛始亨	10	從其父入 武夷山		《南枝堂稿》,頁 14
《故宮書畫錄》,卷六,頁 67					
《虚齋名畫錄》,卷八,頁 47 (後頁)					
《虚齋名畫錄》,卷八,頁47			8 1		
〈藤花亭書畫跋〉,卷四,頁 44 (後頁)					
《虚齋名畫續錄》,卷二,頁 53 (後頁)					
《故宮書畫錄》,卷六,頁75					

d			6	
•	п		r	λ
c	в	2	•	9
				,
•			,	

						四月朔,題唐寅「夢筠圖」卷
						中現大冊〉第十幅 三月,作「瀟湘白雲
天啓七年	丁卯	1627	董其昌	73		子月十九日,題〈小
			陳洪綬	29		作「歲朝淸供」圖
			邵彌			秋中,畫「蓮華大士像」軸
			王時敏	35	十月,過武夷接笋	
						作「觀瀑圖」
						冬日,舟中作「采蓴圖」卷
					6 - 20 20	冬日,作「山水」小卷
						十月,作〈山水冊〉
					381 2 2 3	秋日,作〈山水冊〉
						長夏,作「溪山閒泛 圖」軸
			李流芳	52		夏日,作「溪山秋靄圖」卷
			程嘉燧	62		夏六月十一日,題李 流芳「溪山秋靄圖」 卷
					十二月,在婁江	重題辛酉(1621)所作「江上蕭寺圖」軸
						十月之望,作「秋林 石壁圖」軸
					在惠山	九月望,觀題沈周「摹黃公望富春山圖」
						九月,題沈周「自壽圖」軸
						九月朔,寫朱晦翁「詩意山水」軸
						中秋,作「山水」軸

版 51、52 《大觀錄》,卷二十,頁 26						《藤花亭書畫跋 四,頁 48(後頁	
《故宮書畫錄》,卷六,頁73 《遼寧省博物館藏畫集》,下冊,圖	黎遂球	26	北車	上公	4 日	《藝林叢錄》, 編,頁 273	
《陳洪綬年譜》,頁 33							i
《故宮書畫錄》,卷五,頁 490			1.70				
《宋元明清書畫家年表》,頁 210 《吳越所見書畫錄》,卷六,頁 56 (後頁)			A				
《湘管齋寓賞編》,卷六,頁433							
《遐菴清祕錄》,卷二,頁 174 (後頁)							
《虛齋名畫錄》,卷十三,頁4							
《古緣萃錄》,卷六,頁11							
《紅豆樹館書畫記》,卷八,頁35							
《書畫鑑影》,卷八,頁14(後頁)							
《書畫鑑影》,卷八,頁14(後頁)							
《大觀錄》,卷十九,頁35							
《泰山殘石樓藏畫集錦》,圖版3							
《大觀錄》,卷二十,頁12(後頁)							
《大觀錄》,卷二十,頁 4 (後頁)					8		
《中國名畫集》,第三冊		1					

			五月十三日,題范寬 「谿山行旅圖」軸
			仲夏,題王時敏「武 夷山接笋峯圖」軸
			六月,題 夏珪 「山水」 卷
			長至日, 觀題高克恭 「山水」
程嘉燧	63		春三月上巳,作「山水」軸
			作「西澗圖」
李流芳	53	上巳, 泊舟吳門	作「山水」扇面
			秋日,作「溪山書隱圖」軸
			秋日,作「山水」軸
			秋日,作「山水」圖
			八月,作「山水」圖
			十月,作〈仿古冊〉(10頁)
			冬日,作「設色山水」 軸
			冬日,作「古木水仙 圖」軸
卞文瑜			長至,作「山水」扇
王時敏	36		四 二月,「仿倪瓚筆意作 山水」軸
			三月,「仿米家山水」冊頁
			暮春,作「仿古山水」 (2頁)
			五月,作「武夷山接 笋峯圖」軸
			「仿董源夏口待渡圖」 卷
		是年歸里,獲董其 昌、陳繼儒過訪	

《中國名畫》, 第二十九集

《吳越所見書畫錄》,卷六,頁 56 (後頁)

《式古堂畫考》, 卷四, 頁 67

《式古堂畫考》,卷三,頁245

《支那南畫大成》,第九卷,圖版196

《中國名畫》, 第六集

《支那南畫大成》,第八卷,圖版106

《萱暉堂書畫錄》,畫部,頁100

《穰梨館過眼錄》,卷二十九,頁 12 《紅豆樹館書畫記》,卷六,頁 80 《自怡悅齋書畫錄》,卷四,頁 6 《吳越所見書畫錄》,卷二,頁 66 (後頁)

《穰梨館過眼錄》,卷二十九,頁11

《虚齋名畫續錄》,卷二,頁73

《吳梅邨畫中九友畫箑》

《虛齋名畫錄》,卷九,頁1

《虛齋名畫續錄》,卷三,頁4(後頁)

《虛齋名畫續錄》,卷三,頁5

《吳越所見書畫錄》,卷六,頁 56 (後頁)

《吳越所見書畫錄》,卷六,頁61(後頁)

《宋元明淸書畫家年表》,頁 211

	-		L	
2		ø		
μ	,	U	۹,	à
0	и	c	١,	,

1			邵彌		九秋, 過吳門	作「水墨山水」軸
						九月中浣,作「秋山水亭圖」軸
			陳洪綬	30	正月,讀書諸暨	
					六月,歸里,旋渡 江至杭州	
					九月, 再歸里	
					十一月,再至杭州	作「古木秋天」扇面
崇禎元年	戊辰	1628	董其昌	74		二月,重觀並題馬和 之「二人圖」卷
						中秋,題沈周「雨夜止宿圖」軸
						孟秋十月,「仿張僧繇 白雲紅樹圖」
						十月望,重觀並題戊申 (1608)所作「秋林晚 翠圖」軸
						冬日,作「山水」冊頁
						嘉平三日,作「梧陰試 茗圖」卷
			程嘉燧	64		九月,題倪瓚「師孺齋圖」卷
			李流芳	54		春日,作「山水」軸
						春日,作「山水」扇面
V	1,200					十月,作「水墨山水」
			卞文瑜			夏日,作「山水」扇面
			楊文驄	32		夏日,作「山水」卷
			邵彌		待雪胥江	「仿吳墨竹」卷
			陳洪綬	31		六月,作〈人物山水冊〉(12頁)

1	4		
1	3	9	

《穰梨館過眼錄》,卷二十九,頁13	1				
《支那南畫大成》,第十四卷,圖版 82	d				
《陳洪綬年譜》,頁34				In C * Lat.	
《陳洪綬年譜》,頁 34					
《陳洪綬年譜》,頁 35					
《陳洪綬年譜》,頁36					
《式古堂畫考》, 卷四, 頁 55	梁元柱	48			《宋元明清書畫家年表》,頁 212
《大觀錄》,卷二十,頁2	黎遂球	27	下第南歸		《藝林叢錄》, 第四編, 頁 273
"Proceedings of the International Symposium on Chinese Painting", II, pl. 16			遊西湖		《蓮鬚閣集》,卷十六,頁 19
《穰梨館過眼錄》,卷二十四,頁8			七夕前二 夜生日,宿凌江		《蓮鬚閣集》,卷七,頁4(後頁)
《支那南畫大成》續集一,圖版 37	趙焞夫			作「袁崇 煥督遼餞 別圖」卷	《廣東名家書畫選集》, 圖版 12
《古緣萃錄》,卷五,頁28(後頁)	梁槤	1		生	《嶺南畫徵略》,卷二, 頁 5 (後頁)
《古緣萃錄》,卷二,頁 29 (後頁)					
《域外所藏中國古畫集》之六,下輯, 圖版 39					
《故宮季刊》,二十二期,圖版 2	11	2			
《自怡悅齋書畫錄》,卷四,頁7			2	" to	
《古緣萃錄》,卷七,頁11		To the			
《域外所藏中國古畫集》之六,明畫 下輯,圖版 59					
(吉雲居書畫錄),卷上,頁 22 (後頁)					
《陳洪綬年譜》,頁 37					

		۱	
1	,	1	
s	,	,	
	l	0	0

						雪夜,作「水仙圖」
					至京師	此頃,臨歷代帝王像
崇禎二年	己巳	1629	董其昌	75	春, 自西湖歸	作〈畫禪室寫意冊〉(8 頁)
						四月,作「山水」軸
					四月廿一日,舟次青龍江	爲王時敏作「山水」軸
					五月,在武陵	作「楚山淸霽圖」軸
						七月十四日,爲「楚山 淸霽圖」軸設色
						長夏,「臨倪瓚東岡草 堂圖」軸
						冬日,作「蘭影圖」軸
					舟次金閶	重睹 趙孟頫 「鵲華秋色 圖」卷
			李流芳	55		是年卒
			卞文瑜			作〈西湖八景冊〉
			王時敏	38		仲冬, 仿王蒙筆意作 「溪山秋霽圖」軸
			王鑑	32		作「雙松圖」
			鄭元勳	32	秋,讀書攝山	仿董源筆意作「山水圖」
			陳洪綬	32		暮冬,作「鳳尾墨竹」立軸
崇禎三年	庚午	1630	董其昌	76		夏五,題沈周〈九段錦畫冊〉
						夏五,十三日,錄引 伯雨詩於趙孟頫「鵲 華秋色圖」卷
w * s				55		作〈山水冊〉
			程嘉燧	66	春暮, 舟次松陵	作「山水」卷
					110	作「湖波巒翠」卷
						作「秋林亭子」
			卞文瑜			清和,作「山水」 「 頁三幅

a		L	٦	
12	1	v	а	

下元明清書畫家年表》,頁 213 大觀錄》,卷十九,頁 26 民越所見書畫錄》,卷五,頁 59 民越所見書畫錄》,卷五,頁 36(後	黎遂球薛始亨	28	丁父憂,			
是越所見書畫錄》,卷五,頁 59 是越所見書畫錄》,卷五,頁 36(後		28	丁父憂.			
是越所見書畫錄》,卷五,頁36(後	薛始亨		家居		《藝林叢錄》, 頁 273	第四編
	1 .1 22 1	13	18.5	成舉子業	《南枝堂稿》,	頁 4
실어졌다는 가능하는 그 이 전에 보여는 그리고 그 때문다.	È					
大觀錄》,卷十九,頁 32						
r觀錄》,卷十九,頁 32				in kanga		
支那南畫大成》,第十一卷,圖版 39						
書畫鑑影》,卷二十二,頁 14						
定那南畫大成》續集五,圖版 34						
圣 代名人年譜》						
寶 迂閣書畫錄》,卷一,頁 46				100		
万那南畫大成》,第十卷,圖版 18						
目怡悅齋書畫錄》,四卷,頁 14						
宣暉堂書畫錄》,畫部,頁117						
東洪綬年譜》,頁 39			than a			
代古堂畫考》卷三,頁 280	張穆	24	此頃,居 羅浮石洞		《鐵橋集》, 名	送二 ,頁
反那南畫大成》續集五,圖版 37	屈大均	1	生			
The Restless Landscape", pl. 36						
富齋名畫錄》,卷四,頁49						
元明清書畫家年表》,頁 216	A HE					
、 風堂名蹟 》 ,第一集						
聚梨館過眼續錄》,卷十,頁21				1		

т	-	ה
ь		•
ш	4	7
	1.	12

						重陽前,作「山水」軸
						作「溪山烟棹圖」
100 m 100 m 34 0 0						作〈山水冊〉
\$ 10 Mar 14			王時敏	39		仲春,「仿元人山水」軸
						作淡彩「山水小景」
						九秋,作〈山水冊〉
			邵彌			春仲,作「擬古山水圖」
						首夏,作「山水」軸
						作「探泉圖」
						作「山水」卷
			楊文驄	34		作「松山圖」扇面
			陳洪綬	33		暮秋,作「山水」軸
						冬日,作「人物」一 幅
						暮冬,作「歲寒三友圖」
			吳偉業	22		夏五月,作「河陽散牧圖」軸
崇禎四年	辛未	1631	董其昌	77		三月,題李嵩蕭照合作「高宗瑞應圖」卷
					四月,在臨平道	寫「水墨山水」軸
						中秋,作「山水」冊頁
					3.5-	「仿高克恭老樹圖」
			程嘉燧	67	秋九月,在虞山	作「孤松高士圖」軸
			王時敏	40	在長安	購得〈宋元畫冊〉(19 頁)
			邵彌			作「劉孝子廬墓圖」

١	4	ć	f	
ı		d	1	1
١	4	:	2	ď

《千巖萬壑》, II, 圖版 28							
(TAKINE), II, EIK 20							
〈宋元明清書畫家年表〉,頁 216			1.14				
《宋元明清書畫家年表》,頁 216			L.A.				
《紅豆樹館書畫記》,卷八,頁 52 (後頁)							
"Chinese Painting", vol, VI, pl. 336							
《域外所藏中國古畫集》之八,圖版 3							
《萱暉堂書畫錄》,畫部,頁 115 (後頁)							
《支那南畫大成》,第九卷,圖版 219							
《畫中九友山水冊》							
《自怡悅齋書畫錄》,卷九,頁24							
《宋元明清書畫家年表》,頁 216							
《陳洪綬年譜》,頁42							
《陳洪綬年譜》,頁 42							
《陳洪綬年譜》,頁 42							
《域外所藏中國古畫集》之九,圖版 7							
〈聽颿樓書畫續記〉,續上,頁 520	陳恭尹	1		九月廿五日,生於	「年譜」	全集 》 , 頁 1	附(後
《穰梨館過眼錄》,卷二十四,頁7 (後頁)				順德城之錦巖東隅	頁)		
《大觀錄》,卷十九,頁29(後頁)							
《宋元明清書畫家年表》,頁 217							
〈鰮輝齋所藏唐宋以來名畫集〉,圖版 99							
〈聽驅樓書畫續記〉,續上,頁 526							
《自怡悅齋書畫錄》,卷九,頁24							

-	i	١		
1		1	1	١
z	ì	į	į	7

			楊文驄	35		夏,作「秋林遠岫圖」軸
			鄭元勳	34		冬,「臨沈周山水」軸
			陳洪綬	34	3	此頃,作「來魯直小像」及「來魯直夫人 行樂圖」
						續成丙寅(1626)所 作之「歲朝淸供圖」
			吳偉業	23		登進士,「仿吳鎮秋江 晚渡圖」
崇禎五年	壬申	1632	董其昌	78	春, 留長安二載	
					二月,出淮陽	
					四月十日,在京兆署	題文徵明「仙山圖」 卷
						清和之望,題王维 「雪堂幽賞圖」
						六月,「仿吳鎮山水」 冊頁
						秋日,作「泉光雲影」軸
						嘉平廿九日, 爲何吾 騶作「山水詩」軸
					舟次廣陵	「仿董源山水」
			王時敏	41		初夏,「仿黄公望山 水」軸
						夏日,作「山水」扇面
			萬壽祺	30	游沙室	跋「達摩面壁圖」
崇禎六年	癸酉	1633	董其昌	79		六月廿六日, 重題李 唐「江山小景」卷
						仲夏, 參合宋元人筆 意, 作「山水」扇面
			程嘉燧	69		作「靑綠山水」軸
			卞文瑜		夏日,遊武夷	 歸作「武夷山色圖」 軸

	_
4	
6/1	7
-	

	《域外所藏中國古畫集》之六,下					
	輯,圖版 58					
	《蘇州博物館藏畫集》,圖版 29					
	《陳洪綬年譜》,頁43		N 42			
	《陳洪綬年譜》,頁44					
	《宋元明清書畫家年表》,頁 217				100	
The second	《容臺別集》,卷二,頁28	梁佩蘭	1		生	〈 宋元明淸書畫家年
	《容臺別集》,卷二,頁30(後頁)					表》,頁 218
	《大觀錄》,卷二十,頁35					
	《式古堂畫考》,卷三,頁 243					
	《大觀錄》,卷十九,頁29(後頁)			F 4. V.		
	《支那南畫大成》,第九卷,圖版 181					70
	《聽颿樓書畫記》,卷二,頁 169					A
	《庚子銷夏記》,卷三,頁27					
	《古緣萃錄》,卷七,頁16(後頁)					
	《吳梅邨畫中九友畫箑》					
	《隰西草堂文集》,卷二,頁7	e e				
The second second	《故宮書畫錄》,卷四,頁44	黎遂球	32	秋杪,遊洞庭山水		〈蓮鬚閣集〉,卷十六,頁29
	《支那南畫大成》,第八卷,圖版 105			入長安		《蓮鬚閣集》,卷十八,頁49
	《愛日吟廬書畫錄》			冬,北行		《藝林叢錄》, 第四編, 頁 273
	《天津市藝術博物館藏畫集》續集, 頁 69			經姑蘇, 僑寓白 堤		〈蓮鬚閣集〉,卷一, 頁 6

				100		8023
						作「柴門澗水圖」
			沈顥	48		作「閉戶種松圖」
			王時敏	42		春日,「仿黃公望溪山無盡圖」卷
					舟次錫山	初夏,「擬倪瓚春林山 影圖」軸
			邵彌		1 a	初春,作「山水圖」
						清和日,寫「人物」軸
			楊文驄	37		秋日,寫「落霞孤鶩
			陳洪綬	36		中秋,作「湖石蜀葵 鳳仙圖」
						孟冬,作「松石羅漢 圖」軸
						仲冬,作「山水」軸
			王鑑	36		成舉人 夏日,寫〈南山晚翠 圖冊〉
			張學曾			作「秋景山水」
崇禎七年	甲戌	1634	董其昌	80		仲春既望,題米友仁 「雲山墨戲圖」
						六月,「仿董源雲山 圖」軸
					2.7	
4 (+ 1) y =			MEA.			初冬,題王時敏「擬 倪瓚春林山影圖」軸
			程嘉燧	70		八月旣望,作「山水」 軸

	d	1		
4	9	7	c	=
t	4	н	9	,
	ç		и	р

20 20 20		8 2	臘月,上泰山		《蓮鬚閣集》,卷十 六,頁19(後頁)
《宋元明清書畫家年表》,頁 221	張穆	27	踰 嶺 北遊		〈鐵橋集·張穆傳〉, 頁2(後頁)
《宋元明清書畫家年表》,頁 220			曾至麻城		〈 鐵橋集 〉 , 附錄, 頁 4 (後頁)
〈壯陶閣書畫錄〉,卷十三,頁49	大汕	1		生	《十七世紀廣南之新 史料》,頁7
《書畫鑑影》,卷二十三,頁1					
"Chinese Painting", vol. VI, pl. 282A					
《支那南畫大成》,第三卷,圖版 81A					
《式古堂畫考》,卷三,頁 321					
《陳洪綬年譜》,頁 46					
《陳洪綬年譜》,頁46					
"In Pursuit of Antiquity", pl.6					
《宋元明清書畫家年表》,頁 220					
《中國名畫集》,第五冊					T. A. S.
《畫中九友山水冊》				71	
《式古堂畫考》,卷三,頁 244	黎遂球	33	過錢塘		〈蓮鬚閣集〉,卷十三,頁33
《支那南畫大成》續集四,圖版 28B			飲 於 西湖,三月廿日至廿四日,遊西山		《蓮鬚閣集》,卷十六,頁2(後頁)
(書畫鑑影),卷二十三,頁1(後頁)					
《支那南畫大成》,第十一卷,圖版 61			四月,從京師出,至金陵		〈蓮鬚閣集〉,卷十六,頁23

л	O
+	റ

			卞文瑜			小春,作〈仿古山水冊〉(8頁)
						秋日,作「山水」軸
			王時敏	43		春日,「仿黄公望富春山圖」卷
			邵彌			春三月,作「泉壑寄思圖」軸
						春三月上浣,「仿趙孟 頫泉隱圖」卷
						陽月,作「溪山泛艇」
						「仿倪瓚墨竹圖」
			陳洪綬	37	是年,寓杭州	
						十月,在西子湖畔作古佛
			高簡	1		生
			高層雲	1		生
崇禎八年	乙亥	1635	董其昌	81	子月,泛舟春申之浦	作「山水」卷
						春,過王時敏掃花菴,
				100		觀所藏之〈宋元畫冊〉
						三月,題楊文驄「設色山水」卷
						五月,重觀並題辛酉(1621)所作「擬王蒙雲山小隱圖」卷
					200 p	作「關山雪霽」卷
		4	程嘉燧	71		秋七月,作「松石圖」 卷
						八月,「仿倪瓚山水」 軸
						作「松林江山」卷
		17	卞文瑜			仲春,作「淺絳山水」 軸

《虚齋名畫錄》,卷三,頁6(後頁) ~7(後頁)		1	四月九日,罷公車,出都,	〈蓮鬚閣集〉,卷十六,頁31
《穰梨館過眼錄》,卷二十九,頁9			至徐州 四月廿二 日,渡黃	
			河	
《古緣萃錄》,卷七,頁15(後頁)	張穆	28	遊仙華山	《鐵橋集》,補遺,卷 一,頁4
《中國名畫集》,第四冊			1.5.11	
《穰梨館過眼錄》,卷二十九,頁13(後頁)				
《萱暉堂書畫錄》,畫部,頁 225 (後頁)				
《宋元明淸書畫家年表》,頁 222				
《陳洪綬年譜》,頁49				
《陳洪綬年譜》,頁 48				
《歷代名人年譜》				
《歷代名人年譜》		-		
《湘管齋寓賞編》,卷六,頁 424	張穆	29	嘗至京口,過豐 城	〈鐵橋集〉,附錄,頁5
〈聽颿樓書畫續記〉,續上,頁 526			是年,還 抵東莞茶 山	〈鐵橋集·張穆傳〉, 頁3(後頁)
《嶽雪樓書畫錄》,卷五,頁 14(後頁)				
〈聽颿樓書畫續記〉,續下,頁 605				
《宋元明清書畫家年表》,頁 223				
《虚齋名畫錄》,卷八,頁55				
《吳越所見書畫錄》,卷四,頁79				
"Chinese Painting", vol. VI, pl. 292		Ē, s		
《穰梨館過眼錄》,卷二十九,頁9 (後頁)				

d	ø		ì		
Ľ	3	7	1	ľ	۱
١	2	ŀ	۲	,	,
	7				

			王時敏	44		五月,作「江山蕭寺 圖」卷
			邵彌			秋前一日,作「煑茶 觀瀑圖」軸
						冬十一月,作〈梅花冊〉(8頁)
						冬十二月上浣,作 「山水」軸
			楊文驄	39		春日,作「設色山水」卷
						七月十五日, 跋 管道 昇「墨竹圖」
					中秋,在西湖	舟中作「山水」軸
						作「贈別潭公山水」
			陳洪綬	38		春,作「喬松仙壽圖」
						十一月朔,作「冰壺秋色圖」
崇禎九年	丙子	1636	董其昌	82		首春五日,題楊文聰「山水」軸
						三月,題仇英「明皇幸蜀圖」卷
						重九前二日,「仿范寬山水」軸
						九月,題楊文驄「祝 陳白庵壽山水」卷
						作「山水」軸
						是年卒
	I Salar		王時敏			夏日,作「秋江待渡」

6	D	

《考槃社支那名畫選》,第一集,圖版32					
《風滿樓書畫錄》,卷四,頁 51 (後頁)					
《明邵瓜疇梅花冊》					
《紅豆樹館書畫記》,卷八,頁 46 (後頁)					
《嶽雪樓書畫錄》,卷五,頁14(後頁)					
《式古堂畫考》, 卷四, 頁 147					
《紅豆樹館書畫記》,卷八,頁 37 (後頁)					
《宋元明淸書畫家年表》,頁 223					
"Proceedings of the International Symposium on Chinese Painting", III, pl. 32					
《陳洪綬年譜》,頁 52					
				是年,粵 東饑,以 畫賑濟, 存活甚衆	《蓮鬚閣集》,卷首, 頁 16 (後頁)
《書畫鑑影》,卷二十二,頁 14	黎遂球	35	臘月,重 過閶門		《蓮鬚閣集》,卷九, 頁2(後頁)
《吳越所見書畫錄》,卷四,頁22	薛始亨	20	秋九月, 謁在犙和 尚於南海		《南枝堂稿》,頁 30
《大觀錄》,卷十九,頁33(後頁)			寶象林	(b)	
《虚齋名畫錄》,卷四,頁 51 (後頁)	吳韋	1	A) ⁶	生	《嶺南畫徵略》, 卷 三, 頁 2
《虚齋名畫錄》,卷八,頁 48 (後頁)					
《明史》,卷二八八					
"Portifolio of Chinese Painting in the Museum (Yüan to Ch'ing Peri- ods)", pl. 110					

						「仿黃公望山水」
			邵彌			夏四月,作「山水」卷
						冬十一月,作「山水」 扇面
						作〈東南名勝圖冊〉
	133		蕭雲從	41	在金陵	
			楊文驄	40		元日,作「山水」軸
					g de	秋日,作「祝陳白庵 壽山水」卷
			王鑑	39	訪董其昌於雲間	獲睹趙孟頫「鵲華秋 色圖」卷
			萬壽祺	34		長至,作「壽星圖」軸
崇禎十年	丁丑	1637	程嘉燧	73		仲冬,作「山水」扇面
			卞文瑜			端陽,「仿管道昇山樓 繡佛圖」
			沈顥	52		仲春,作「山水圖」
			王時敏	46		子月,作「山水」軸
						春日,作「雨夜止宿圖」軸
						初冬,「仿王蒙古木竹 石圖」軸
			邵彌			六月,作「貽鶴圖」軸
			楊文驄	41		十月,題沈士充「長 江萬里圖」長卷
			王鑑	40	罷官歸,構屋於弇山園址。王時教曾 過訪,題其額曰染	
					香,因號染香庵主	
			張學曾		春日,在長安邸中	寫〈杜甫秋興詩意冊〉
			萬壽祺	25	卜居吳門	

4	b
7-4	9

"Restless of Landscape", pl. 39			CON Marie	-44	
《風滿樓書畫錄》,卷三,頁31					
《吳梅邨畫中九友畫箑》					
〈宋元明淸書畫家年表〉,頁 224			540		
《蕭雲從年譜》,頁2				-	
〈 書畫鑑影 〉 ,卷二十二,頁 13 (後 頁)					
《虛齋名畫錄》,卷四,頁50	San P		- 2 4 5		
《宋元明清書畫家年表》,頁 224					
《紅豆樹館書畫記》,卷八,頁 57 (後頁)				1995	
《故宮週刊》,第六期,第三版	黎遂球	36	是年南還		《蓮鬚閣集》,卷十,頁8
《韞輝齋藏唐宋以來名畫集》,圖版	光鷲	1		三月廿一日生	《歷代名人年譜總 目》,頁 287
《聽颿樓書畫記》,卷五,頁 437					
《韞輝齋藏唐宋以來名畫集》,圖版 105					
《吳越所見書畫錄》,卷六,頁 57 (後頁)					
《中國名畫集》,第五冊					
《韞輝齋藏唐宋以來名畫集》,圖版98					
《書畫鑑影》,卷八,頁18		20			
《宋元明淸書畫家年表》,頁 225					
《 虛齋名畫錄 》 ,卷十三,頁 9~11 (後頁)			3		
〈宋元明淸書畫家年表〉, 頁 225					

崇禎十一年	戊寅	1638	程嘉燧	74	題方從 義「仿米家山水」卷
					作「秋林策蹇扇」
			沈顥	53	孟冬,作〈山水冊〉(22頁)
			王時敏	47	秋,「仿黄公望山水」
			邵彌		四月十一日,作「山 牕悟語圖」軸
					作〈山水冊〉
			楊文驄	42	仲春,作「空谷長嘯 圖」軸
					夏六月,作「山水」扇面
					中秋前三日,作「深谷吟秋圖」軸
			100		十二月,寫「蘭竹」
					作「風雨歸帆」
					「仿馬遠山水」
			王鑑	41	正月, 仿 董 源 筆 意, 作「溪山深秀」軸
					春,「仿黄公望山水」軸
					仲春,作〈仿宋人山 水冊〉(12頁)
			陳洪綬	41	孟春,作「壽者僊人 圖」軸
					仲夏,作「秋林晚泊圖」
					孟夏, 畫扇面
					八月二日,作「宣文 君授經圖」軸
			冒襄	28	爲方以智作「茅亭秋 思圖」

〈辛丑銷夏記〉,卷四,頁9			Pie		
《宋元明淸書畫家年表》,頁 227					
《穰梨館過眼續錄》,卷十二,頁1 ~3(後頁)					
《明淸繪畫展覽》					
《虛齋名畫錄》,卷八,頁 61 (後 頁)					
"The Restless Landscape", pl. 19					
《支那南畫大成》,第十一卷,圖版 76					
《吳梅邨畫中九友畫箑》					
《中國名畫》,第八集					
《故宮書畫錄》,卷五,頁 476					
"Chinese Painting", vol. VI, pl. 304A					
"Chinese Painting", vol. VI, pl. 304B					
《神州大觀》,第七號					
《神州大觀》,第二號					
《書畫鑑影》,卷十六,頁 28					
《中國名畫集》,第四冊					
〈聽颿樓書畫續記〉,續下,頁 655					
《陳洪綬年譜》,頁 55					
"Fantastics and Eccentrics in Chinese Painting", pl. 8					
〈宋元明清書畫家年表〉,頁 226					

	Ĺ	
ı		
į	,	

崇禎十二年	己卯	1639	程嘉燧	75		正月,作〈山水冊〉 (10頁)
						夏五月,作「柳堤款 馬圖」軸
			卞文瑜			作「拂水山莊圖」
						作「採梅扇」
			蕭雲從	44		陽月,題李昭道「山水」卷
			邵彌			初夏,作〈仿古畫冊〉 (10頁)
			楊文驄	43		六月,題王茗醉「石 湖上方」卷
			王鑑	42	小春,在虎邱	作「山水」軸
						春初,作「山水」軸
						九秋,「臨沈周仿元季 四大家樹法」軸
						九月,作「秋山圖」軸
			鄭元勳	42		初夏,題張學曾〈寫杜甫秋興詩意冊〉
			陳洪綬	42		春,作「桃子」軸
						秋杪,「摹李公麟乞士圖」
						暮冬,爲張深之〈西厢〉祕本作插圖六幅
					此頃,第二次沿運河北上,足跡所至,有邵伯湖、淮上、清江浦、桃源、山	
					東、南旺、徳州等地	E To Succession Control
						是年,爲 孟稱舜〈 嬌 紅記〉作插圖四幅

《故宮書畫錄》,卷六,頁 76	黎遂球	37	上公車, 偕黎邦瑊	《元氣堂詩集》,卷中,頁30(後頁)
《天津市藝術博物館藏畫集》續集, 圖版 64			謝長文等過訪何吾關於海曲	
	袁登道			《明淸廣東名家山水畫展》,圖版6
《宋元明清書畫家年表》,頁 228				
《宋元明淸書畫家年表》,頁 228				
〈聽颿樓書畫記〉,卷一,頁25				
〈 遐菴淸秘錄 〉 ,卷二,頁 181 (後 頁)				
《湘管齋寓賞編》,卷五,頁 361			in the second	
〈 書畫鑑影 〉 ,卷二十三,頁 5 (後 頁)				
《中國名畫》,第十八集				
《吳越所見書畫錄》,卷六,頁 48 (後頁)				
《故宮名畫選萃》,圖版 44				
《虚齋名畫錄》,卷十三,頁15				
《穰梨館過眼錄》,卷三十二,頁3 (後頁)				
《陳洪綬年譜》,頁 58				
《陳洪綬年譜》,頁 58	= 1			*
〈 陳洪綬年譜 〉 ,頁 60~62				
〈 陳洪綬年譜〉,頁 62				

作「騎驢秋
圖」
作「雲山平
〈仿古山水 頁)
書屋」扇面
「山水」軸
「九峯三泖
鵙 祖師待詔

萬壽祺

程嘉燧

76

庚辰 1640

37 春正月,在淮陰新

春,作「山水」冊頁

二月,作「山水」軸

春三月,作〈山水冊〉

冬十月,作「山水」

春日,作「山水」卷

(10頁)

崇禎十三年

崇禎十四年

辛巳

1641 程嘉燧 77

卞文瑜

	d		b	
4		3	-	a
		ч	u	"

《隰西草堂集拾遺》,頁1(後頁)			3 A 4		
"Chinese Painting", vol. VI, pl. 293 〈穰梨館過眼錄〉,卷二十九,頁13	黎遂球	38	五月,送 萬壽祺 就 徵,渡江 北上,至 揚州		〈蓮鬚閣集〉,卷 十六, 頁 5
《故宮書畫錄》,卷六,頁77			五月旣望,在揚州與冒襄		《蓮鬚閣集》,卷十,頁 10(後頁)
《聽颿樓書畫記》,卷四,頁 335			及萬壽祺 等集於鄭 元勳之影		
《宋元明淸書畫家年表》,頁 229			六月廿二 日,遊焦 山		〈蓮鬚閣集〉,卷十六,頁5(後頁)
《域外所藏中國古畫集》之七,圖版 28~30		Total	立秋後三 日,遊惠 山		《蓮鬚閣集》,卷十六,頁7(後頁)
《虛齋名畫錄》,卷十三,頁16~17			是年,公車北上		〈蓮鬚閣集〉,卷十六,頁22
《宋元明清書畫家年表》,頁 229			罷公車, 出都南還		《蓮鬚閣集》,卷三, 頁 17 (後頁)
《木扉藏畫考評》,圖版 21			十月廿三 日,舟過 西湖		《蓮鬚閣集》,卷二十 一,頁1
《書畫鑑影》,卷八,頁19(後頁)	黎邦瑊		春日,同 歐啓圖、 何吾騶等		《元氣堂詩集》,卷中,頁32
			渡石門		
《穰梨館過眼錄》,卷三十二,頁 4 (後頁)	袁登道			上巳,作「雲深飛瀑圖」	《廣東名畫家選集》, 圖版 14
				作「山水」 卷	《宋元明清書畫家年表》,頁 229
《支那南畫大成》,第九卷,圖版 197	張萱	84		卒	〈 藝林叢錄 〉 ,第三編,頁43
〈韞輝齋藏唐宋以來名畫集〉,圖版 103~104	伍瑞隆	57	此頃在京 毎年 年 年 年 年 年 年 年 年 年 年 年 十 十 十 十 十 十 十		〈讀畫錄〉,卷一

		1	a
ľ	П	8	"
v	Α	u	,

			鄭元勳	44		初 秋, 重 題 辛 未 (1631)「臨沈周山水」 軸
			陳洪綬	44	暮春,在長安	作「人物」軸
						五月,作「眞佛」軸
					暮秋,在京師	作「山水」軸
			萬壽祺	39	九日, 汛平江	
崇禎十五年	壬午	1642	程嘉燧	78		三月下浣,「法倪瓚山水」軸
		-				十月,作「疏林遠岫圖」軸
			王時敏	51		十月十二夜,作「山水」軸
			邵彌			春季,作「秋聲圖」卷
						夏,續成山水卷
						作「松岩高士」扇面
			楊文驄	46	春仲,在甌江	作「仙人村塢圖」軸
					78-78-1	八月望日,作「山水」 軸
						九秋,作「月林圖」卷
	1					十月,「仿董源山水」軸
			王鑑	45		小春,「仿巨然山水」 軸
			陳洪綬	45	在京師	
			萬壽祺	40		九月,作「古木寒泉圖」軸
					冬,歸彭城	1 27 (First 4)

	d		ı
á	,		
۲	r	7	H
	9		

《蘇州博物館藏畫集》,圖版 29	黎遂球	39	, Page	九月既望, 寫山水圖 送區啓圖 北上	《廣東名畫家選集》, 圖版 9
《穰梨館過眼續錄》,卷十一,頁13					
《陳洪綬年譜》,頁 67					
〈陳洪綬年譜〉,頁 67					
《隰西草堂詩集》,卷五,頁2(後頁)					
《文人畫選》,第一輯,第七冊,圖版3	伍瑞隆	58		初夏,作「牡丹圖」	《廣東名畫家選集》, 圖版 11
《虛齋名畫續錄》,卷二,頁47	薛始亨	26	與陳子升在僊湖結		《南枝堂稿》, 頁 33
《支那南畫大成》,第十卷,圖版 19	大汕	10	詩社 秋,舟入 端溪		《離六堂近稿》, 頁8
《神州大觀》,第七號					
《 遐菴清秘錄 》 ,卷二,頁 178 (後頁)					
《宋元明淸書畫家年表》,頁 231					
《韞輝齋藏唐宋以來名畫集》,圖版 97					
〈紅豆樹館書畫記〉,卷八,頁38					
《穰梨館過眼錄》,卷二十七,頁 10 (後頁)		100		urii Y	
《穰梨館過眼錄》,卷二十七,頁 11 (後頁)					
《吳越所見書畫錄》,卷六,頁 51 (後頁)					
《陳洪綬年譜》,頁73				2	
〈虚齋名畫續錄〉,卷二,頁80					427
《 隰西草堂文集 》 ,卷一,頁2(後頁)					

	7	١
2	1	
÷	7	,
	2	2

崇禎十六年	癸未	1643	程嘉燧	79	1000年, 电线电路	作「林亭高話圖」
						作〈山水小景冊〉
						作〈水墨山水冊〉
					十二月,在新安	卒
			蕭雲從	48		十日,作「山水」軸
			楊文驄	47		仲秋,「仿沈周山水」 軸
						作「江山孤亭圖」
						「仿倪瓚疎林茅屋圖」 霜降前一日,「仿倪瓚 山水」軸
			鄭元勳	46		登進士
			陳洪綬	46	孟秋,過天津	舟中作「飮酒讀騷圖」
					秋,自武城出發,經南旺、夏鎮、宿 遷、揚州、長江、 吳江,抵諸暨	
			萬壽祺	41	居京口	
崇禎十七年	甲申	1644	卞文瑜		清和,在寒山蝴蝶寢.	作〈山水冊〉(12頁)
順治元年						冬日,作「山水」軸
			王時敏	53		小春,作「山水」
			蕭雲從	49		作「春島奇樹圖」
			楊文驄	48		六月,作「荳花棚下圖」
						陽月望後,重題「荳 花棚下圖」
			陳洪綬	47	此頃, 棲遲吳越間	
			萬壽祺	42	秋,渡淸河	
				1		

《宋元明淸書畫家年表》,頁 232	彭滋	3	與 薛 始 亨別	作「墨蘭」 卷	《南枝堂稿》, 頁 8 (後頁)
《過雲樓書畫錄》,卷五,頁18	陳士忠		1,25		《廣東文物》上冊, 卷二,圖版175
《自怡悅齋書畫錄》,卷十三,頁 20	黎遂球	41	正月晦, 舟上南康		《蓮鬚閣集》,卷七, 頁 18 (後頁)
《宋元明清書畫家年表》,頁 232	張穆	37	遊龍潭 峽山		《鐵橋集》,補遺,卷二,頁12(後頁)
《蕭雲從年譜》,頁 4			三月吉, 遊維揚	作「牡丹」 卷	《左庵一得初錄》, 頁 13
"The Restless Landscape", pl. 57	吳韋	8		此頃,已 能繪畫	《嶺南畫徵略》,卷 三,頁1(後頁)
《宋元明淸書畫家年表》, 頁 234	張家玉			登進士	《嶺南畫徵略》,卷
《宋元明清書畫家年表》,頁 234 《中國名畫集》,第四冊					三,頁3(後頁)
《宋元明淸書畫家年表》,頁 233 《陳洪綬年譜》,頁 74					
《 陳洪綬年譜 》 ,頁 75~77					
			9 6		
《隰西草堂文集》,卷一,頁2(後 頁)					
《紅豆樹館書畫記》,卷六,頁 103 ~106	彭睿瓘				《廣東歷代名家繪畫》,圖版12
《支那南畫大成》,第九卷,圖版 110					
《聽颿樓書畫續記》,續上,頁 646					
《宋元明清書畫家年表》,頁 237					
《神州大觀》,第十六號					
《神州大觀》,第十六號					
〈宋元明淸書畫家年表〉,頁 236					
《隰西草堂詩集》,卷五,頁 3 (後 頁)	No.				

•					
			n	١	
á	v	Δ	u	•	

			吳偉業	36		此頃, 自經不死
弘光元年	乙酉	1645	卞文瑜			清和,作〈山水冊〉 (10頁)
隆武元年			蕭雲從	50		冬日,作〈山水冊〉 (12頁)
順治二年						中秋七日,題「離騒圖」
	11,23		楊文驄	49		卒
			王鎰	48	1,000	春日,「仿巨然溪山深秀圖」
					1 E	春,三月,「仿巨然浮 烟遠岫圖」軸
			張學曾			新秋,作「蘭竹」扇面
			陳洪綬	48	仲春, 在紹興龍山	作〈設色畫冊〉(10 頁)
					1. 经银行债	端陽,作「鍾馗圖」
					778	秋日,作「雷峰西照小景」
			萬壽祺	43	秋,避地斜江,後 至虎丘	
			吳偉業	37		清和,作「山水」冊 頁
隆武二年	丙戌	1646	卞文瑜			上巳前二日,「仿董源山水」軸
紹武元年			陳洪綬	49		春盡,作「葛洪移家 圖」
順治三年					四月, 舟次錢塘	作「山水」軸 仲夏,作「彌勒佛像」 軸
						冬日,作〈設色畫冊〉 (8頁)
39						作「龍王送子圖」
						此頃,作「桃源圖」

〈宋元明淸書畫家年表〉,頁 236							
(卞潤甫山水冊)	張穆	39	冬杪,在 福州		《鐵橋集》,補 一,頁6	遺,	卷
《一角編》乙冊,頁16	陳子升	32	閩,閩陷,		《中洲草堂遺集	美》 ,	頁
《蕭雲從年譜》,頁 4			奔謁行在於邕州				
《明史》,卷二七七							
《支那南畫大成》續集四,圖版 54							
(萱暉堂書畫錄),畫部,頁 159 (後頁)							
《紅豆樹館書畫記》,卷七,頁 21 (後頁)							
《陳洪綬年譜》, 頁 83							
《陳洪綬年譜》, 頁 84							
《陳洪綬年譜》,頁 88			2.5				
《隰西草堂集拾遺》,頁2(後頁)							
《中國名畫》,第二十九集		W					
《支那南畫大成》,第十一卷,圖版 78	黎遂球	44		十月四日, 卒於虔州	《蓮鬚閣集》, 頁 14 (後頁)	卷首	
《陳洪綬年譜》,頁89	薛始亨	30	遭世大亂,初居		《南枝堂稿》,	頁 4	
			羊城,鼎甲後返龍	10 10 10 10 10 10 10 10 10 10 10 10 10 1	_e i s		
《古緣萃錄》,卷七,頁2			江				
(支那南畫大成),第七卷,圖版 77B							
《陳洪綬年譜》,頁 98							
〈宋元明淸書畫家年表〉,頁 240							
〈陳洪綬年譜〉,頁 98							

	ı	7	
١	ŕ	d	
	5	36	6

					是年,移居薄塢	Service Co.
			D.		是年,逃命山谷,薙髮爲僧,始號悔	
			萬壽祺	44		四月廿有二日,作「高松幽岑圖」軸
			吳偉業	38		秋日, 仿王蒙筆意, 作「設色山水」卷
永曆元年	丁亥	1647	沈颢	62		作「杏岩獨步」扇面
順治四年			王時敏	56		小春,作「山色水光 圖」軸
						長夏,作〈山水冊〉 (10頁)
						菊月,作〈仿古山水冊〉(10頁)
					邀吳偉業西田看菊	
			王鑑	50		「仿吳鎭山水圖」
			陳洪綬	50	三月,移家紹興	The state of the state of
永曆二年	戊子	1648	卞文瑜			春日,作「山居春晏圖」軸
順治五年						淸明,寫「山水」軸
			王時敏	57		端陽月,「仿黃公望山水」軸
						夏日,作「山水」軸
			蕭雲從	53		暮春,作〈太平山水 圖冊〉
						冬杪,作「疎林曳树 圖」軸
			陳洪綬	51		谷日,作「枯木竹石圖」

-	
6	
Ю	

《陳洪綬年譜》, 頁 96			And		
《宋元明清書畫家年表》,頁 240					
《域外所藏中國古畫集》之七,圖版 5					
《穰梨館過眼續錄》,卷十四,頁 10 (後頁)					
《宋元明清書畫家年表》,頁 241	張穆	41	移居橋西		《鐵橋集》,附錄,頁5
《支那南畫大成》,第十四卷,圖版 102	深度				《廣東歷代名家繪畫》,圖版51
《吳越所見書畫錄》,卷六,頁 59 (後頁)	張家玉		十月,戰死於增城		《鐵橋集·張穆傳》, 頁 3
〈聽颿樓書畫記〉,卷五,頁 395	陳恭尹	17	九月,聞父邦彥在		《獨漉堂全集》,附「年譜」,頁 6 (後
《宋元明淸書畫家年表》,頁 241			廣州就義,易服逃出,父		頁)
《宋元明清書畫家年表》,頁 241			友增城湛粹遣舟迎		
《陳洪綬年譜》, 頁 102			至新塘		
《中國名畫集》,第四冊	張穆	42	避地雁田		《鐵橋集》,附錄,頁 5
"The Restless Landscape", pl. 40			三月後, 移居新 沙		《鐵橋集·張穆傳》頁 3(後頁)
《古緣萃錄》,卷七,頁17	薛始亨	32	暮春, 在羊城		《南枝堂稿》,頁 21
《神州大觀》續編,第六集				秋,寫「墨竹」扇面	《南枝堂稿》,書首
《蕭雲從年譜》,頁 6	陳恭尹	18	夏, 詣肇 慶行在,		《獨漉堂全集》,附 「年譜」,頁 7
	17		爲父請血 蔭,諡忠 愍公		
(天津市藝術博物館藏畫集)續集, 圖版 84	大汕	16	是 年 薙 髪爲僧		《十七世紀廣南之新 史料》,頁8
《陳洪綬年譜》, 頁 105	陳士忠			作「雲山	陳耀邦先生藏

		_	9	
4	d			
	1	5	c	a
₹		и	a	7
٦	۳		٠	,

			萬壽祺	46	仲冬,徙宅於浦西, 築隰西草堂	Se VE Charles alone
			吳偉業	40		春日,題王鑑「臨董源瀟湘圖」軸
			冒襄	38		作「秋興詩意圖」
永曆三年	己丑	1649	卞文瑜			小春,「仿吳鎭山水」
順治六年			王時敏	58		清和,「仿黃公望山 水」軸
						六月,作「秋山白雲圖」
			蕭雲從	54	34 1 44	寒食日,作「靑山高隱圖」卷
			王鑑	52	冬十月,浪遊武陵	作「元四家靈氣」軸
			陳洪綬	52	正月,至杭州,寓	
						此頃,作「西湖垂柳 圖」
						仲冬,作「生魯居士 四樂圖」卷
		100	125			仲冬,作「香山四樂 圖」卷
			萬壽祺	47	季夏,在碭縣	
永曆四年	庚寅	1650	王時敏	59		初冬,作「釣隱圖」
順治七年					構西廬,延卞文瑜 畫壁,自作謌記之	
			蕭雲從	55	亜生, 口下門心と	二月廿五夜,題舊作
717						「松竹茅檐」扇面
	70.1					除夕,作「雪景」軸
			王鑑	53		「仿劉完菴夏山欲雨 圖」軸
2 1 1 1			張學曾			作「山水圖」
			陳洪綬	53		仲夏,作「秋林晚泊 圖」
		1 19				秋,作「鬭草士女圖」 軸

4	
	റ
งก	9

《隰西草堂詩集》,卷二,頁5				
《吳越所見書畫錄》,卷六,頁46				
《宋元明淸書畫家年表》,頁 242				
《虛齋名畫錄》,卷十一,頁 35 (後頁) 《神洲大觀》,第二號 《吳越所見書畫錄》,卷六,頁 58		33	在與別年廣州 華 大學 大學 大學 大學 大學 大學 大學 大學 大學 大學 大學 大學 大學	《南枝堂稿》,頁 17 (後頁) 《天然和尚年譜》,頁 32 《翁山文外》,卷七
(後頁)			行在	
《木扉藏畫考評》,圖版 19	陳恭尹	19	居肇慶, 冬,假歸, 與鄧潔林	《獨 漉 堂 全 集》, 附 「年譜」, 頁 8
《吳越所見書畫錄》,卷六,頁49			等八人倡	
《陳洪綬年譜》,頁 106			順徳龍山	
《陳洪綬年譜》,頁107				
《千巖萬壑》, II, 圖版 5				
《偉大的藝術傳統圖錄》,第十輯, 圖版7、8	N. T.			
《藝林叢錄》,第十編,圖版 197				
《紅豆樹館書畫記》,卷七,頁35 (後頁)	張穆	44	中秋,在惠城	〈鐵橋集〉,附錄,頁5
《宋元明淸書畫家年表》,頁 245	薛始亨	34	除夕,旅 次花田	《南枝堂稿》, 頁 18
《蕭雲從年譜》, 頁 7	屈大均	21	兵 圍 廣州,削髮 爲僧,事	〈嶺南文物〉,(〈民族 詩人屈大均〉)
			函昰於雷 峯	
《蕭雲從年譜》,頁7	陳恭尹	20	是年,避 亂於西樵	〈 獨 漉 堂 全 集 〉 , 附 「年譜」, 頁 10
《吳越所見書畫錄》,卷六,頁48			Name Till	一十 1 1 1
《宋元明淸書畫家年表》, 頁 245 《陳洪綬年譜》, 頁 111				
〈嶽雪樓書畫錄〉,卷五,頁3(後頁)		4		

۸.
,
,

							秋,作「折梅仕女圖」 冬,作「歸去來圖」卷
			萬壽祺	48			春,跋翁壽如〈山水冊〉
			吳偉業	42			九秋,作「山水」軸作「山水圖」
永曆五年	辛卯	1651	卞文瑜				暮春,作「山水」軸
順治八年			王時敏	60			夏日, 「仿黄公望山水」軸 冬,作「山水」冊頁
			蕭雲從	56	夏初,	在金陵,遊	e Communication of magnitude (San Art
			陳洪綬	54	四月,	遊西湖及吳	春日,作「人物」軸
							此頃,作「溪山淸夏」 卷
							仲秋,作「設色辛夷 花圖」軸
Pharma Calledon							中秋,爲沈顏作〈隱居十六觀圖冊〉
							暮秋,得文微明畫一幅
							暮秋,作「梅竹」卷
							暮秋,作〈博古葉子〉 一本(48頁)
							孟冬,作「花卉山鳥 圖」卷
							是年,爲周亮工作大 小橫直幅 42 件
		11.7					是年,爲楊猶龍作畫 數幅
			萬壽祺	49	春,至	姑孰	

《中國名畫》,第二十七集					
《陳老蓮歸去來圖卷》					
《隰西草堂集拾遺》,頁3(後頁)					
《支那南畫大成》,第十卷,圖版 3A					
〈宋元明清書畫家年表〉,頁 245					
《虚齋名畫錄》,卷八,頁 58 (後頁)	薛县	始亨	35	是年以後,隱支 丘,不求	《南枝堂稿》, 頁 1~ 3(後頁)
〈聽颿樓書畫記〉,卷五,頁 399	陳才	恭尹	21	樓於西樵	《獨應堂全集》, 附 「年譜」, 頁 10 (後
《 虛齋名畫錄 》 ,卷十五,頁1(後頁)				之 寒 瀑 洞。 嘗於 此頃易僧 裝過新塘	頁)
《蕭雲從年譜》, 頁 8				哭外舅湛	
《陳洪綬年譜》,頁 116				粋 秋,遊閩	《獨應堂全集》,附
〈 陳洪綬年譜 〉 ,頁 116					「年譜」, 頁 10 (後 頁)
《陳洪綬年譜》,頁 117					
《陳洪綬年譜》,頁 121					
《明陳章侯隱居十六觀》					
《支那南畫大成》,第十六卷,圖版 44					
《湘管齋寓賞編》,卷六,頁438			7		
〈陳洪綬年譜〉,頁 123					
《支那南畫大成》,第十六卷,圖版 45	7				
《陳洪綬年譜》, 頁 126					
〈 陳洪綬年譜 〉 ,頁 127					
《隰西草堂文集》,卷二,頁7					

-

					秋,在淮安	作「秋江別思」卷
						十月廿二日,作「南 澗」二圖
永曆六年	壬辰	1652	卞文瑜			秋日,「仿巨然山水」 軸
順治九年			王時敏	61		首春,作〈仿古山水冊〉(12頁)
						花朝,題新作〈仿古 山水冊〉
					清和月, 舟次松陵	作〈山水冊〉(6頁)
			蕭雲從	57		中秋,作「雲開南嶽 圖」軸
						作「秋林出雲」卷
) to						作「雪岳讀書圖」
			邵彌			三月,作「山水圖」
			王鑑	55		春日, 〈仿宋元袖珍冊〉(10頁)
					夏六月,避暑弇山	「仿宋人巨幅」軸
						新秋,作〈仿古山水冊〉(10頁)
						中秋後三日,題邵彌〈六景六題冊〉
	100		陳洪綬	55		作「白描羅漢」卷
					歸故里	卒
1 20			萬壽祺	50	春, 自江北到吳郡	
						乞徐枋作「草堂圖」
					六月十三日,在揚州	是年卒
			吳偉業	44		三月下浣,作「南湖 春雨圖」軸

4	a		h
Ē	7	ē	2
٧	/		,

《宋元明淸書畫家年表》,頁 246				2011					
《至樂樓書畫錄》,頁 57 (後頁)									
《虛齋名畫錄》,卷八,頁 58 (後頁)	陳恭尹	22	春,自閩之江西,登匡廬		《 獨 「年 頁)				
《虚齋名畫錄》,卷十四,頁1~3 (後頁)			秋,泛彭蠡而下, 止於杭州 西湖		《獨 年 頁)	漉堂	全負頁	集》 11	, 陈 (後
《虚齋名畫錄》,卷十四,頁4(後頁)			1177						
《藤花亭書畫跋》,卷三,頁 47 (後頁)									
《日本文人畫》,圖版丁									
《穰梨館過眼續錄》,卷十三,頁 8 (後頁)									
《宋元明淸書畫家年表》,頁 248									
"Chinese Painting: Leading Masters and Principle", VI, pl. 282B									
《吳越所見書畫錄》,卷六,頁54			#4.5						
《穰梨館過眼錄》,卷三十七,頁25									
《虛齋名畫錄》,卷十四,頁 21 (後頁)~23									
《吳越所見書畫錄》,卷五,頁72									
《陳洪綬年譜》,頁 129									
《陳洪綬年譜》,頁 130		4.5							
《隰西草堂集拾遺》,頁3(後頁)									
《宋元明淸書畫家年表》,頁 247									
〈 蓮鬚閣集 〉 ,卷二十五,頁 11 (後 頁)									
〈吳越所見書畫錄〉,卷五,頁77		3	34 1						

_			
a			
7	4	4	١

永曆七年	癸巳	1653	卞文瑜			夏日,寫〈摹古山水冊〉(20頁)
順治十年						新秋,「仿董源山水」軸
						新秋,作〈仿古山水冊〉
			沈顥	68	初夏,訪道,入東山	
						秋禊日,作「西樓雅 集圖」卷
			王時敏	62		端陽,作「端午景圖」
						九秋,作「山水圖」
			王鑑	56		夏仲,作「水墨山水」軸
			吳偉業	45	春,禊飲虎丘	
						皐月朔日,題王時敏 「菖蒲石壽圖」卷
永曆八年	甲午	1654	卞文瑜			清和,作〈蘇臺十景冊〉
順治十一年			沈顥	69		作「江山深秀」扇面
			王時敏	63		春日,作「山水圖」
			蕭雲從	59		正月廿七日,作「山 水」長卷
			王鑑	57		新秋,「臨巨然筆意」 軸
						秋初,「仿吳鎭山水」 軸
			吳偉業	46		作「山水」扇面
永曆九年	乙未	1655			10.1	
順治十二年						
		10	王鑑	58	浪遊歷下	作「雲壑松陰圖」軸
			張學曾			仲冬,「仿董源山水」 軸

		_	
	5	7	(
)	5	7	(

《故宮書畫錄》,卷六,頁 84	張穆	47	是年,卜 築東溪	⟨鐵橋集・張穆傳⟩,頁 4
《支那南畫大成》,第九卷,圖版 B 《古緣萃錄》,卷六,頁21(後頁)	陳恭尹	23	自杭州至 蘇州,因 歷江寧寧 國道陽羨 還杭州	《獨 瀌堂 全 集》,附 「年譜」,頁 12
《穰梨館過眼錄》,卷三十五,頁8			冬,南歸	《獨 瀌 堂 全 集》, 附 「年譜」, 頁 12
〈穰梨館過眼錄〉,卷三十五,頁8				
《虛齋名畫錄》,卷九,頁3(後頁)				
"Chinese Painting: Leading Masters and Principle", VI, pl. 338A				
《吳越所見書畫錄》,卷六,頁 49 (後頁)	er Tj-s			
〈藝林叢錄〉,第八編,頁187				
〈穰梨館過眼續錄〉,卷十四,頁5				
《故宮書畫錄》,卷六,頁 86	陳恭尹	24	吳越, 仍	《獨瀌堂全集》,附「年譜」,頁 13 (後
〈宋元明淸書畫家年表〉,頁 250			止西樵 夏,僦居	頁) 《獨應堂全集》,附
"Chinese Painting: Leading Masters and Principle", VI, pl. 338B			新塘	「年譜」, 頁 13 (後 頁)
《蕭尺木山水神品》				
〈 萱暉堂書畫錄 〉 ,畫部,頁 159 (後頁)				
《左庵一得續錄》, 頁 11				
〈宋元明淸書畫家年表〉,頁 250		1.2	×	
	陳恭尹	25	訪 何 绛 於羊額, 結 廬 讀	〈獨 瀌 堂 全 集〉, 附 「年 譜」, 頁 13 (後 頁)
《虚齋名畫錄》,卷九,頁5			書	
《虚齋名畫錄》,卷八,頁55				

	_			
e			7	
ь	7	ı	۹	١
		u	IJ	

			吳偉業	47	長至日, 在燕邸	作「雲山泉樹圖」軸
永曆十年	丙申	1656	王時敏	65	4.67-13 70	秋日,「仿黄公望筆意山水」卷
順治十三年			蕭雲從	61		元旦,作「雲台疏樹 圖」卷
						元日至人日,作〈山水冊〉(12幅)
					春仲,就棹宛陵, 與友登白	獲僧浄儒示所作「歸 寓一元圖」
					雲巓,至奉聖禪房	
			王鑑	59	歸鳩江後	自作「歸寓一元圖」卷
						春初,「仿王蒙山水」軸
			張學曾			仲春,題王鑑「仿王 蒙山水」軸
					寓吳門西禪寺	長至前,「仿倪瓚山水」軸
			吳偉業	48		九秋,作「山水」冊 頁三幅
						作「桃源圖」卷
永曆十一年	丁酉	1657	王時敏	66		端陽,作「花卉戲墨」
順治十四年	9					重五,作「絣花圖」軸
						夏日,題周臣「漁邨圖」卷
						秋日,作「山水」軸
		3				孟秋,作「寫意山水」扇面
		1				作〈仿古山水冊〉(´ 頁)
	1		蕭雲從	62		寒食,續成壬辰(1652)

《中國名畫集》,第五冊					
《西廬老人仿大癡設色卷》			182		
《蕭雲從年譜》,頁 9	張穆	50		作「四馬	《宋元明清書畫家年表》,頁 252
《支那南畫大成》,第十一卷,圖版 146	屈大均	27	踰 嶺 北 遊,入越 讀書祁氏		《勝朝粵東遺民錄》, 卷一,頁 26
《蕭尺木一元畫》			寓山園, 旋復遊 吳, 謁孝 陵		
	陳恭尹	26	寓梁桂家 之寒塘, 卧病兩月		〈獨漁堂全集〉, 附「年譜」, 頁 14 (後頁)
《蕭尺木一元畫》			秋,偕蔡隆、何绛		《獨 瀌 堂 全 集》, 附 「年 譜」, 頁 14 (後
《支那南畫大成》續集四,圖版 51			遊陽春		頁)
《支那南畫大成》續集四,圖版 51					
《虛齋名畫錄》,卷八,頁 55			J. J.		
《穰梨館過眼續錄》,卷十六,頁 5 (後頁)					
〈宋元明淸書畫家年表〉,頁 253					
"Chinese Painting", vol VI, pl. 342	李象豐			是年,成	《嶺南畫徵略》,卷 三,頁1(後頁)
《中國名畫集》,第五冊	陳恭尹	27	秋,偕何 蜂遊澳門		《獨瀌全集》,附「年 譜」,頁14(後頁)
《故宮書畫錄》,卷四,頁 167					
《中國名畫集》,第五冊					
《書畫鑑影》,卷十八,頁1(後頁)				kert _k	
〈 支那南畫大成 〉 續集一,圖版 88 ~94					
《穰梨館過眼續錄》,卷十三,頁 8 (後頁)					

-	
G	70
/	o.
ч	~

						作「秋山行旅」卷
			王鑑	60		冬,「仿黄公望秋山圖」
			吳偉業	49	辭官南歸	45 70 15 15
永曆十二年	戊戌	1658	沈顥	73		病月,「臨黃公望富春 山」卷
順治十五年			王時敏	67		長夏,作「山水」軸
						秋,作「叢巖密樹」
			蕭雲從	63		秋日,作「千峯萬壑圖」卷
						小雪,題孫逸〈臨唐 寅鶴林玉露冊〉
			王鑑	61		春日,「仿趙孟頫茂林蕭寺圖」軸
						花朝,作〈仿古山才冊〉(12頁)
						夏,作「山水」冊頁
						秋八月,「仿黄公望山水」軸
						九秋,作「翠巘丹崖
			吳偉業	50		九日,作「秋林遠山」
永曆十三年	己亥	1659	王鑑	62		秋,「仿董源溪山圖軸
順治十六年						

4				
6	7	C	n	ľ
~		>	7	١

《宋元明淸書畫家年表》,頁 254					
"Chinese Painting: Leading Masters and Principle", VI, pl. 345					
《宋元明清書畫家年表》,頁 253					
〈穰梨館過眼錄〉,卷三十五,頁10	彭滋		此頃,兩 目不能見 物		《南枝堂稿》, 頁 8 (後頁)
《虛齋名畫錄》,卷九,頁2	高儼		末夏,在 珠江		《廣東歷代名家繪畫》,圖版53
《故宮書畫錄》,卷六,頁285	薛始亨	42	此頃,掩 關		《南枝堂稿》, 頁 8 (後頁)
〈遼寧省博物館藏畫集〉,下冊,頁 78~81	屈大均	29	遊。春,	《廣東文物》(〈民族詩人屈	
〈穰梨館過眼續錄〉,卷十三,頁4 (後頁)			師齊月河檢覽之勝, 一個		
《故宮書畫錄》,卷五,頁510	陳恭尹	28	春,與何		《獨瀌堂全集》,附「年譜」,頁 15
《古緣萃錄》,卷七,頁28(後頁)			鼓洋, 訪 故人於海 外,八月,		
《虛齋名畫錄》,卷十四,頁22(後頁)			同適湖南,踰大庾嶺,取		
《虚齋名畫錄》,卷九,頁6			道宜春, 至昭潭度 歲		
《故宮書畫錄》,卷六,頁286	大汕	26	六 月 旣 望,在峽 山飛來寺		《離六堂集》,卷七, 頁11(後頁)
《故宮書畫錄》,卷六,頁286			. 3, 4, 1, 3		11.5
《吳越所見書畫錄》,卷六,頁51(後頁)	趙焞夫	82		小春月, 寫「牡丹 圖」	《廣東名畫家選集》, 圖版 12
	陳士忠			作「蘭花」 軸	《廣東文物》, 上冊, 卷二, 圖版 176

v				
	Ų	u	J	
•	ı	,	•	

永曆十四年	庚子	1660	王時敏	69		暮春,作「山水」軸
順治十七年					中秋,在虎丘	淸和,作「山水」軸
						仲冬,題王鑑「仿責 公望山水」軸
						臘月,「仿黃公望L 水」軸
			王鑑	63		小春,作〈仿古山z 冊〉(8頁)
						清明,「仿王蒙雲壑村 陰圖」軸
						初夏,「仿黃公望」 水」軸
					夏,築室於弇山之北	
						八月朔,「仿范寬峯 疊秀圖」軸
						九秋,作〈仿古山》 冊〉(10頁)
1 2 0 7 1 1 4 ·						冬日,「仿黄公望! 水」軸

	陳恭尹	29	春,自湘 溯漢 秋,憩蕪 湖,歷皖 北抵汴梁		《獨應堂全集》, 附 「年譜」, 頁 16 (後 頁)
			十一月,南還,至 漢口度歲		
《左庵一得續錄》,頁 11 (後頁) 《古緣萃錄》,卷七,頁 17	高儼		與尹佩會園		《鐵橋集》附錄,頁5 (後頁)
"In Pursuit of Antiquity", p.96, pl. 10	薛始亨	44	遊江門,深入雲潭		《南枝堂稿》, 頁 25
《虚齋名畫錄》,卷九,頁6(後頁)	屈大均	31	至會稽, 謁禹廟, 後復遊		《廣東文物》(〈民族 詩人屈大均〉)
《紅豆樹館書畫記》,卷八,頁 52			吳,謁孝陵		
《王圓照仿古山水冊》	陳恭尹	30	春初,自 漢口溯衡 郴,下韓 瀧		《獨應堂全集》, 附 「年譜」, 頁 19 (後 頁)
《偉大的藝術傳統圖錄》,第十一輯, 圖版 7			三月抵家,仍寓新塘		
《虚齋名畫續錄》,卷三,頁6(後頁)	200		夏,與何 绛、何衡、 梁楗、陶 璜諸子掩 關於新塘		
《支那南畫大成》續集五,圖版 224	李果吉			仲 春,寫 「竹石圖」	《廣東名畫家選集》, 圖版 29
《中國名畫集》,第五冊			1 34		
《遐菴清祕錄》,卷二,頁198~199					
《虛齋名畫錄》,卷九,頁6(後頁)					

		P	۱	
О		ē	0	
O	7	4	9	
9	ь	r	,	

					嘉平,作「湖山如畫」 冊頁
					陽月,題葉欣〈山水冊〉
永曆十五年	辛丑	1661	沈顥	76	題陳元素「墨蘭圖」
順治十八年			王時敏	70	子月,重題己丑(1649) 所作「秋山白雲圖」
					春仲,作〈仿古山水冊〉(12頁)
					端陽,作「端陽景」立軸
					秋日,作「松壑高士圖」軸
					九秋,寫「南山松柏圖」
			王鑑	64	元旦,作〈山水冊〉(6頁)
					小春,題葉欣〈山水冊〉
					小春,作〈仿古山水冊〉(12頁)
					孟春,作〈七帖圖首 合冊〉
					秋初,「仿董源溪山蕭 寺圖」軸
					九秋,作「危石青松 圖」軸
永曆十六年	壬寅	1662	王時敏	71	長夏,作〈仿古袖珍冊〉(10頁)
康熙元年			蕭雲從	67	爲太白樓作壁畫
			邵彌		冬日,作「墨梅」軸
			王鑑	65	小春, 「仿黃公望山 水」軸

-	8		3)
(8	Š	Š	•

《虛齋名畫錄》,卷十四,頁9					
《穣梨館過眼錄》,卷三十二,頁 19 (後頁)	高儼		冬日,作 「贈瓊冠 山水」卷	A TOWN	〈廣東名家書畫選集〉,圖版 20
(宋元明淸書畫家年表),頁 257	屈大均	32	因 事 避 地桐廬		《廣東文物》(〈民族 詩人屈大均〉)
《吳越所見書畫錄》,卷六,頁 58 (後頁)	陳恭尹	31	冬,始遊羅浮。臘月,偕同		《獨應堂全集》,附 「年譜」,頁 21
《書畫鑑影》,卷十六,頁3(後頁) ~5			人觀日於飛來絕頂		
〈吳越所見書畫錄〉,卷六,頁59					
《中國名畫集》,第五冊					
《中國名畫》,第四集					
《 支那南畫大成 》 續集一,圖版 72 ~77	, A				
《穰梨館過眼錄》,卷三十二,頁 19 (後頁)					
《虛齋名畫錄》,卷十四,頁14~16					
《虚齋名畫錄》,卷十四,頁10(後頁)		100			
〈壯陶閣書畫錄〉,卷十三,頁 54					
《虚齋名畫錄》,卷九,頁7					
《吳越所見書畫錄》,卷六,頁60 (後頁)	伍瑞隆	78			《廣東歷代名家繪畫》,圖版7
《蕭雲從年譜》, 頁 12	張穆	56	與均儼西太高在社		〈 鐵橋集 〉 ,卷一,頁 8
《支那南畫大成》,第三卷,圖版 39A			集		〈 廣東文物 〉 ,上冊, 第二卷,圖版 187
《支那南畫大成》續集四,圖版 52	屈大均	33	春,至富春山		《廣東文物》(〈民族 詩人屈大均〉)

-	-		
4			
6			1
6	,	1	١
6	22	1	١

					九秋,作〈仿古山水冊〉(20頁)
					冬,「仿董源江山晚霽 圖」
					冬日,「仿巨然山水」軸
					嘉平,作〈仿古巨冊〉 (10頁)
			高簡	29	仲冬,作「雪景」軸
康熙二年	癸卯	1663	王時敏	72	夏日, 「仿黄公望山水」軸
					長夏, 仿黄公望筆, 作「山水」軸
		蕭雲從	68	寒露,作「墨梅」軸	
	王鑑	66	孟春, 「仿倪瓚溪亭山 色圖」軸		
					夏日,作「山水」軸
					仲秋, 〈擬各家山水冊〉(10頁)
					冬日,「仿倪瓚山水」軸
					「仿董源山水圖」
康熙三年	甲辰	1664	卞文瑜		作「山水圖」
			王時敏	73	子月,「仿黃公望筆意山水」軸
					小春,「仿王蒙夏日山 居圖」軸
					九月,「仿黄公望山水」軸
					病月下浣,「臨黃公望 富春山圖」長卷
	1000	i de la companya de l	蕭雲從	69	夏四月,作「江山勝 覽圖」卷

《古緣萃錄》,卷七,頁24(後頁) 《聽飄樓書畫記》,卷五,頁400	陳恭尹	32	自 是 年 始,至戊 申 (1668) 止,多掩 關羊額		《獨應堂全集》,附 「年譜」,頁 22
〈穰梨館過眼續錄〉,卷十四,頁7					
〈吳越所見書畫錄〉,卷六,頁 54~ 55		1			1000
《紅豆樹館書畫記》,卷八,頁 73 (後頁)					
〈吳越所見書畫錄〉,卷六,頁58	伍瑞隆	79		作「墨牡 丹圖」	《嶺南畫徵略》,卷二,頁6(後頁)
《支那南畫大成》,第十卷,圖版 20	張穆	57			《宋元明清書畫家年表》,頁 261
《支那南畫大成》,第三卷,圖版 40	梁槤	36		「羅浮消	《廣東名畫家選集》, 圖版 27
《紅豆樹館書畫記》,卷八,頁 59				夏圖」	
《書畫鑑影》,卷二十三,頁 6					
《故宮書畫錄》,卷六,頁105				- 1	
《故宮書畫錄》,卷五,頁514			2.2		
〈宋元明淸書畫家年表〉,頁 261					
《宋元明淸書畫家年表》,頁 262	張穆	58		春日,作 「寒 柯 憩 馬圖」軸	
《中國名畫》,第八集			F	日,作「白	《廣東歷代名家繪畫》,圖版14
《支那南畫大成》,第十卷,圖版 21			4	鷹圖」	
《吳越所見書畫錄》,卷六,頁 55 (後頁)	7				
《壯陶閣書畫錄》,卷十三,頁 46 (後頁)	5				
〈 蕭雲從年譜 〉 ,頁 13					

			-1
			-1
4		-	-1
C	7	a	1
×	۲	า	-1

			王鑑	67	清和,「仿趙令穰江鄉 初夏圖」
					夏五月,「仿吳鎭煙江疊嶂圖」軸
					九秋,作「溪山無盡圖」軸
康熙四年	ZE	1665	王時敏	74	作〈仿古山水冊〉(10 頁)
					小春,「仿王蒙山水 軸
					長夏,「仿董源山水軸
					夏日, 仿董源筆, 作「山水」軸
					清秋,作「山水圖」
					秋,「仿趙孟頫山水」
				秋,「仿趙孟頫山水」	
					中秋,「仿趙伯駒仙山樓閣圖」
					臘月,作〈杜甫詩意冊〉(12頁)
			王鑑	68	花朝,「仿黄公望富春 山圖」卷
					春仲, 「仿黃公望山水」軸
					夏六月,「臨王蒙松陰丘壑」軸
康熙五年	丙午	1666	王時敏	75	小春,「仿黃公望筆意 山水」軸
					春日, 「仿黄公望山水」
					春日,作〈山水冊〉 (10頁)
					夏日,作「疊嶂草堂圖」軸

	_	
	Œ	•
ю	ы	71
70	•	•

〈聽颿樓書畫記〉,卷五,頁 401					
《吳越所見書畫錄》,卷六,頁 49 (後頁)					
《虛齋名畫錄》,卷九,頁9(後頁)			4		
〈吳越所見書畫錄〉,卷六,頁59	趙焞夫		8	作「竹石」軸	《廣東文物》, 特輯, 頁 42
《虚齋名畫錄》,卷九,頁1(後頁)	深度			四月望日,作「山水」	陳耀邦藏
《虛齋名畫錄》,卷九,頁1(後頁)	屈大均	36	仲冬出南都,入陝	мант	《廣東文物》(〈民族 詩人屈大均〉)
《四王吳惲》,圖版1			西		
〈聽飄樓書畫續記〉,續上,頁 640					
《聽颿樓書畫記》,卷五,頁 398					
《聽飄樓書畫續記》,續上,頁 640		118			
〈聽驅樓書畫記〉,卷五,頁 397			e		
《一角編》甲冊,頁15					
《壯陶閣書畫錄》,卷十三,頁 56 (後頁)					
《古緣萃錄》,卷七,頁29					
(故宮書畫錄),卷五,頁514					
"In Pursuit of Antiquity", p.96, pl. 10	張穆	60	在端溪	作「墨鷹	《藝苑眞賞集》
〈 支那南畫大成 〉 ,第十一卷,圖版 168	高儼			多月,作 「夏山森 秀」圖	《廣東名畫家選集》, 圖版 21
(中國名畫集),第五冊	薛始亨	50	是年,稍 稍出遊, 往來於羅		《南枝堂稿》,頁 4
《中國名畫集》,第五冊			浮西樵		

					夏日,作「山水」軸
					夏日,「仿倪瓚雅宜山圖」軸
					秋日,作「山水」冊頁
					秋日,爲王暈索乃昭 畫軸
- 30人在			135		秋日,作「山水」軸
					清秋,「仿巨然山水」
			蕭雲從	71	作「磵谷幽深」卷
			王鑑	69	小春,「擬黃公望秋山圖」
					九秋,作〈山水冊〉
			吳偉業	58	良月,作〈山水冊〉
					〈仿元人山水冊〉 (8 頁)
康熙六年	丁未	1667	王時敏	76	春三月,「仿范寬雪景山水圖」
					秋, 仿「王蒙山水」軸
					秋日,「仿黄公望山水」
18.7.4	5) 5)				十一月,續成丁酉 (1657)所作〈仿古山 水冊〉(共10頁)
					冬日,作〈仿古山水冊〉(10頁)
		As a			冬日, 「仿黃公望山 水」

《域外所藏中國古畫集》續集,第四輯,圖版13	屈大均	37	春,至太順,至太順,炎東東,至、東京,至、東京,至、東京,至、東京,至、東京,至、東京,至、東京,至、		《廣東文物》(〈民族 詩人屈大均〉)
〈中國名畫集〉,第五冊			春,遊西嶽		《屈翁山詩集》,卷二,頁22
《支那南畫大成》,第十一卷,圖版 167			夏日,過 蒲城之雁 門		《屈翁山詩集》,卷 二,頁21(後頁)
《虛齋名畫錄》,卷九,頁3			11		
《偉大的藝術傳統圖錄》,第十一輯, 圖版 6					
《聽驅樓書畫記》,卷五,頁398					
《宋元明清書畫家年表》,頁 264					
"Chinese Painting: Leading Masters and Principle", VI, pl. 346					
《明淸繪畫展覽》,第 59 號					
《支那南畫大成》,第十一卷,圖版 147					
〈宋元明清書畫家年表〉,頁 264					
〈明淸の繪畫〉,圖版 104	張穆	61	是年,移家東安, 買瀧水山		〈 鐵橋集・張穆傳 〉 , 頁 5 (後頁)
《支那南畫大成》,第十卷,圖版 24				六日,題	《支那南畫大成》續 集六,圖版44、45
〈聽颿樓書畫記〉,卷五,頁 397				〈道濟紀遊圖詠冊〉	
《王煙客山水冊》	李泉豐			孟冬,作 「冬日山 居圖」	《廣東名畫家選集》, 圖版 26
〈 書畫鑑影 〉 ,卷十六,頁 2~3 (後頁)	光鷲	31	是 年 削 髮爲僧		《勝朝粵東遺民錄》, 卷一,頁 35
"Chinese Painting: Leading Masters and Principle", VI, pl. 341	李果吉			九月,畫	〈 廣東文物 〉 ,特輯, 頁 41

	-				
f	0	٩	í	٩	ĺ
ŀ	9	I	ē	J	ı
7	q		ř	,	

			蕭雲從	72		夏閏,「仿王蒙山水」卷
						九秋,作「山水」軸
			王鑑	70		小春,「仿吳鎭溪亭山 色圖」
						清和,「仿王蒙長松僊 館圖」軸
						長夏,「仿倪瓚漁莊秋 色圖」軸
						秋杪,「仿巨然溪山無 盡圖」卷
			吳偉業	59		秋杪,作「山水」軸
康熙七年	戊申	1668	王時敏	77	清和月, 舟次毘陵	「仿黃公望晴嵐暖翠 圖」卷
				5	av pre	長夏,題董其昌〈縮本山水袖珍冊〉
						秋日,「仿王維江山雪霽圖」軸
						冬日,「仿黄公望山水」
			蕭雲從	73		作「歲寒三友圖」
						作「山水」卷
			王鑑	71		正月,作〈仿古山水冊〉(10頁)
						二月,作〈仿古山水冊〉(10頁)
						小春,「仿王蒙山水」 軸
	44					春日,作「陡壑密林圖」軸
						春仲, 仿 董 源筆意作 「翠峯萬木圖」
						秋仲,「仿李成溪山雪 霽圖」軸
						秋日,作〈仿古山水冊〉(10頁)

		d		ı
- 1	ø	7	7	

《風滿樓書畫錄》,卷三,頁 47 (後頁) 《虛齋名畫錄》,卷十,頁 10 《韞輝齋藏唐宋以來名畫集》,圖版 117 《虛齋名畫錄》,卷九,頁7(後頁) 《四王吳惲》,圖版5				
《支那南畫大成》,第十六卷,圖版 49~53				
《支那南畫大成》,第十卷,圖版4				
《清宮藏王時敏仿大癡晴嵐暖翠圖長卷》	屈大均	39	出雁門, 歷大同宣 化,復遊 京師,謁 十三陵	《廣東文物》(〈民族 詩人屈大均〉)
《吳越所見書畫錄》,卷五,頁28				
《故宮名畫選萃》,圖版 43				
《萱暉堂書畫錄》,畫部,頁 159				
《宋元明淸書畫家年表》,頁 267			100	
《宋元明清書畫家年》,頁 267				
《虚齋名畫錄》,卷十四,頁6~8 (後頁)				
《支那南畫大成》續集五,圖版 78 ~87				
《書畫鑑影》,卷二十三,頁5				
《中國名畫》,第七集		2.1.		
(中國名畫),第九集				2 1
《虛齋名畫錄》,卷九,頁8(後頁)				
(古緣萃錄),卷七,頁26				

	1					「历英五主四小」
						立秋後三日,題 王 暈 「贈石門先生山水」軸
						仲秋,〈仿宋元山水冊〉 (12頁)
						仲冬,「仿黃公望峯巒 渾厚圖」軸
						作「層巒疊嶂圖」
			蕭雲從	74		立冬二日,作「墨梅」 軸
						作「山水」長卷
			王鑑	72		春初,「仿巨然山水」
						清和月,「仿趙孟頫山水」軸
						夏日,作〈仿古袖珍冊〉(10頁)
						長夏,作〈擬古山水冊〉(10頁)
						夏仲,「仿吳鎮山水」軸
						九秋,作〈仿古巨冊〉 (16頁)
						九秋,作〈仿古山水冊〉(10頁)
						九秋,「仿巨然山水」軸
康熙九年	庚戌	1670	王時敏	79		春仲,「仿黃公望浮巒 暖翠圖」軸
					11.00	暮春,「仿黄公望山水」軸
						暮春,作「山水」軸
					首夏,在燕京	「仿高克恭山水」軸

初夏,重題丁未(1667) 「仿黃公望山水」

康熙八年

己酉

1669

王時敏

78

6					
				d	'n
	c	١	r	r	ı

《古緣萃錄》,卷七,頁18	張穆	63	九月,還 鱗山	作「滾塵 圖」	《明淸廣東名家山水 畫展》,圖版14
《虛齋名畫錄》,卷九,頁15	屈大均	40	至淹越八月粤		《廣東文物》(〈民族 詩人屈大均〉)
《支那南畫大成》,第十一卷,圖版 98~101、103、104	李果吉			菊月,作 「莊圃長 椿圖」	《廣東名畫家選集》, 圖版 28
《虛齋名畫續錄》,卷三,頁2(後頁)					
《宋元明清書畫家年表》,頁 269					
《至樂樓書畫錄》,頁 68					
"Chinese Painting: Leading Masters and Principle", VI, pl. 350					
《聽颿樓書畫記》,卷五,頁 401					
《左庵一得初錄》, 頁 23					
《吳越所見書畫錄》,卷六,頁56					
《中國名畫集》,第五冊					
《木扉藏畫考評》,圖版 23					
《吳越所見書畫錄》,卷六,頁 52~ 53					
《王圓照山水冊》			10		
《虚齋名畫續錄》,卷三,頁7	B.,	1	1 1 1 1 1		
《支那南畫大成》,第十卷,圖版 28	張穆	64			《廣東文物》, 上冊, 卷二, 圖版 183
《故宮書畫錄》,卷五,頁 507	高儼				《廣東文物》, 上冊, 卷二, 圖版 179
〈支那南畫大成〉,第十卷,圖版27					
〈壯陶閣書畫錄〉,卷十三,頁48					

95		١	ō	1
	٠,	í	7	2
		ı	4	٦

			1 1 1 1 1 1 1 1 1 1 1 1 1 1 1 1 1 1 1		穀雨後一日,題王 暈 「溪山紅樹」軸
					李夏, 「仿黃公望山水」軸
					秋日,「仿黄公望筆意 山水」軸
	in t				「仿趙孟頫山水」冊頁
			王鑑	73	花朝,「仿范寬山水」軸
					春仲,作〈仿古山水 冊〉(10頁)
					九秋,「仿范寬山水」
					九秋, 「仿趙令穰山水」卷
					九秋,「仿吳鎮關山秋霽圖」軸
					九秋, 「仿黄公望山水」軸
					嘉平廿四日,「題王翬 贈石門先生山水」軸
			高簡	37	小春,作「秋山」軸
					九秋,作〈仿古山水冊〉(12頁)
康熙十年	辛亥	1671	卞文瑜		作「湖莊淸夏」扇面
			王時敏	80	夏五, 「仿黃公望筆意」軸
					夏日,作「峯巒深秀圖」軸
			7		長夏, 「仿黄公望山水」軸
				jo jo	秋日,作「松巖靜樂圖」軸
					中秋日,題所藏之范 寬「行旅圖」軸

《故宮書畫錄》,卷五,頁531					
《支那南畫大成》,第十卷,圖版 26					
《四王吳惲》,圖版 2					
"Chinese Painting", p. 162 〈中國名畫集〉,第五冊 〈聽颿樓書畫續記〉,續下,頁 639					
《聽飄樓書畫記》,卷五,頁 402 《古緣萃錄》,卷七,頁 20 (後頁)					
(古緣萃錄),卷七,頁29(後頁)					
《中國名畫》,第五集					
《虚齋名畫錄》,卷九,頁 15 (後 頁)					
〈書畫鑑影〉,卷二十四,頁1(後頁)					
《虚齋名畫錄》,卷十五,頁 48~49 (後頁)					
《宋元明淸書畫家年表》,頁 271	陳子升	58	入黃山青 原,訪熊 魚山、方 以智, 方外之遊	《中洲草堂遺集》, 「年譜」,頁 24	附
《虛齋名畫錄》,卷九,頁2(後頁)					
《虚齋名畫錄》,卷三,頁6		1 1 1 1 1 1			
《書畫鑑影》,卷二十三,頁2					
《故宮書畫錄》,卷五,頁 506					
《故宮書畫錄》,卷五,頁 42					
				l.	1

				高簡	38	
	康熙十一年	壬子	1672	王時敏	81	
96					or T	
			1915			

王鑑

蕭雲從

王鑑

77

75

74

中秋, 「仿黄公望山 水」軸 作「山水」軸 二月,題王時敏〈仿 古山水冊〉 清和,「仿范寬山水」 軸 夏日,作「溪色棹聲 圖」軸 夏日,作〈仿古山水 冊〉(10頁) 九秋, 「仿趙孟頫山 水」軸 嘉平,「仿趙伯駒松林 遠岫圖|軸 中秋,「仿唐寅山水 |軸 小春,作「設色山水」 扇面 小春,「仿吳鎭夏木垂 陰圖 清和,「仿黄公望夏山 曉霽圖」軸 長夏,「仿黃公望浮嵐 暖翠圖」軸 嘉平,題董其昌〈畫 禪室寫意冊〉 作「溪山勝趣圖」卷 仲冬,作「問津圖」 扇面 春,作〈虞山十景冊〉 三月, 「仿李成積雪 圖|軸 秋日,「仿巨然山水」 秋日, 「仿江參觀泉

圖」軸

		_	
4	ø	я	В
	c)	6

《支那南畫大成》,第十卷,圖版 30A						
《支那南畫大成》,第十卷,圖版 29						
《穰梨館過眼續錄》,卷十四,頁3 (後頁)						
《左庵一得續錄》,頁11						
《虛齋名畫錄》,卷九,頁9(後頁)						
《吳越所見書畫錄》,卷六,頁 55 (後頁)						
《吳越所見書畫錄》,卷六,頁 50 (後頁)						
《吳越所見書畫錄》,卷六,頁 48 (後頁)						
《虛齋名畫錄》,卷十,頁28						
《書畫鑑影》,卷十八,頁1(後頁)	張穆	66		秋九月,作「獨駿		性代名家繪 版13
《中國名畫》,第七集	陳恭尹	42	秋,溺於扶胥口,		「年譜」,	全集》, 附 頁 24 (後
《吳越所見書畫錄》,卷六,頁 57 (後頁)			幸得脫,手稿盡沒		頁)	
《故宮書畫錄》,卷五,頁 505						
《大觀錄》,卷十九,頁 26				N.		
《書畫鑑影》卷九,頁1						
《域外所藏中國古畫集》之七,圖版 48						
《吳越所見書畫錄》,卷六,頁 55 (後頁)						
《支那南畫大成》,第十卷,圖版 14						
《萱暉堂書畫錄》,畫部,頁 160			ja -	61 - 20		
		1				

		小春,題唐寅「水墨 蕭寺圖」袖珍卷
		小春,作〈仿古山水 冊〉(12頁)
		春日,「仿趙孟頫溪山仙館圖」軸
		初夏,「仿黄公望富春山圖」軸
10.00		夏日,作「夏木森森圖」軸
		桂月,作「水墨山水」 軸
		秋日,「仿董巨山水」軸
		九秋,作〈仿古山水冊〉(15頁)
		冬日,「仿吳鎭溪亭山 色圖」
		冬日,「仿黄公望溪亭 山色圖」,作「山水」 扇面
		長至後二日,「仿黃公 望溪山秋淨圖」卷

暮秋,作「山水」冊頁

新春,作〈仿古山水

嘉平,「仿高克恭雲山」

秋, 仿諸名家冊, 未

冊〉(10頁)

卒

康熙十二年

康熙十三年

甲寅

1674

王時敏

83

癸丑

1673

蕭雲從

王鑑

78

76

	4				,
١	E	u	,	1	e
	٩	×	2		2

《古緣萃錄》,卷八,頁24(後頁)					
《宋元明清書畫家年表》,頁 273	張穆	67		仲秋,寫 「牛」軸	《明淸廣東名家山水畫展》,圖版15
《王圓照仿古山水冊》,三	梁槤	46		卒	《嶺南畫徵略》,卷二,頁5(後頁)
《吳越所見書畫錄》,卷三,頁 74 (後頁)	屈大均	44	從軍於楚		《廣東文物》(〈民族 詩人屈大均〉)
《虚齋名畫錄》, 卷九, 頁 10~12 (後頁)	大汕	41	秋九月, 於梅, 於旋, 江廬, 青, 長五老峰		《離六堂集》,卷三, 頁 45
《吳越所見書畫錄》,卷六,頁49					
《虛齋名畫錄》,卷九,頁9(後頁)					
《神州大觀》續編,第一集					
《穣梨館過眼錄》,卷三十七,頁 24					
《 吳越所見書畫錄 》 ,卷六,頁 50 (後頁)					
《虛齋名畫錄》,卷十四,頁 23~26 (後頁)					
《聽颿樓書畫記》,卷五,頁 401		N.			
《支那南畫大成》,第八卷,圖版 143					
(古緣萃錄),卷七,頁20			, = ,		
《書畫鑑影》,卷九,頁 2					
《吳越所見書畫錄》,卷六,頁61	張穆	68		孟冬,作 「山水」 扇面	《明淸廣東名家山水 畫展》,圖版16

乙卯

1675

王鑑

高簡

王時敏

王鑑

41

84

78

77

仲秋, 「仿黄公望山 水」軸 臘月, 重題己酉 (1669) 「仿黃公望峯巒渾厚圖」 春初,「仿王維冬景山 水」軸 春二月朔,「仿黄公望 秋山圖」軸 春二月,重題癸丑 (1673) 「仿趙孟頫溪 山仙館圖」軸 清和月朔,「仿高克恭 雲山圖」,作「山水」 扇面 夏,「擬江參山水」軸 九秋,「仿黃公望浮嵐 暖翠圖|軸 春日,作「山水圖」 清和, 「仿黄公望山 水」軸 作「書書合璧」卷 春初,作「三竺溪流 圖」軸 春初,作「山水」軸 春,「仿巨然山水」冊 頁 春,「仿王蒙雲壑松陰 圖」軸

夏日,「仿黄公望煙浮

冬,「仿黄公望山水」

遠岫圖」軸

康熙十四年

	_		_	
4				
6		1	٦	
w		ι	,	ŧ.
•				١

〈 書畫鑑影 〉 ,卷二十三,頁1(後頁)	屈大均	45	此頃,往 來楚粵間	《勝朝粵東遺民錄》, 卷一,頁27
《虛齋名畫續錄》,卷三,頁2(後頁)	大汕	42	秋八月十 二日,禮 祖少林, 經 登 封 縣,登石	(離六堂集),卷二, 頁 11 (後頁)
《四王吳惲》,圖版 6			涂山	
《古緣萃錄》,卷七,頁30				
《吳越所見書畫錄》,卷六,頁49(後頁)				
《吳梅邨畫中九友畫箑》				
《中國名畫》,第二十七集				
《古緣萃錄》,卷七,頁30				
《支那南畫大成》,第十一卷,圖版 229				
《虚齋名畫錄》,卷九,頁2	屈大均	46	正月,在	《勝朝粵東遺民錄》, 卷一,頁27(後頁)
《虛齋名畫錄》,卷五,頁1			二月,辭官歸里	《廣東文物》(〈民族 詩人屈大均〉)
《虛齋名畫續錄》,卷三,頁6(後頁)				
《古緣萃錄》,卷七,頁30(後頁)		5		
(神州大觀) 續編,第二集				
〈 中國名畫 〉 ,第五集				
(支那南畫大成),第十卷,圖版 15				
〈聽颿樓書畫記〉,卷五,頁402				

			19 118		「仿范寬關山秋霽圖」
			吳偉業	67	十月,作「山水圖」
			高簡	42	十一月,「仿趙伯駒山水」軸
康熙十五年	丙辰	1676	王時敏	85	清和, 「仿黃公望筆 意」軸
					端午,作「午瑞圖」軸
					夏日,作「山水」軸
					題王暈「漁莊煙雨圖」
			王鑑	79	春,正月,作〈仿古 巨冊〉(10頁)
					小春, 「仿黄公望山水」軸
					春日,「仿王蒙秋山行旅圖」軸
			i i		春日, 「仿溪山深秀圖」軸
			e la companya di santa di sant		仲春, 「仿董其昌遺 意」軸
					清和,「仿惠崇筆作山 水」扇面
					秋八月朔,「擬黃公望山水」軸
					仲秋,「仿趙伯駒白雲 蕭寺圖」
					是年,「仿趙孟頫山水圖」
			高層雲	43	登進士

4		ь

《宋元明淸書畫家年表》,頁 276							
《穣梨館過眼續錄》,卷十四,頁6 (後頁)							
《書畫鑑影》,卷二十四,頁2							
《虚齋名畫錄》,卷九,頁2(後頁)	張穆	70	在蘇州		〈 鐵橋集 頁 6	・張穆	傳》,
《支那南畫大成》,第四卷,圖版 58	高儼			嘉平月, 作「山水」 扇面	陳耀邦藏		
《書畫鑑影》,卷二十三,頁3	陳恭尹	46	春,自新 塘挈家西 還,寓順 德羊額		《獨漁堂 「年譜」, 頁)		
《虛齋名畫錄》,卷五,頁6							
〈 萱暉堂書畫錄 〉 ,畫部,頁 160 (後頁)							
《支那南畫大成》,第十卷,圖版 16							
《吳越所見書畫錄》,卷六,頁50							
《故宮書畫錄》,卷五,頁 509							
《吳越所見書畫錄》,卷六,頁48							
《支那南畫大成》,第八卷,圖版 142							
《中國名畫》,第二十五集							
《聽驅樓書畫記》,卷五,頁 400							
《宋元明淸書畫家年表》,頁 277							
《宋元明淸書畫家年表》,頁 277							

康熙十六年	丁巳	1677	王時敏	86	清和之六日,續成甲寅(1674)始作之 〈仿諸名家冊〉(12頁)
					夏五,重題〈仿諸名家冊〉
			王鑑	80	清和, 「仿趙伯駒山水」大幀
					長夏,「仿黄公望山水」
					初秋,「仿趙孟頫山水」軸
					秋,作「霜哺圖」卷
					九秋,作「水墨山水」
					是年卒
康熙十七年	戊午	1678	高簡	45	春三月十八日,仿江 李筆法,作「江山不 盡圖」卷
康熙十八年	己未	1679	王時敏	87	「仿李成雪山圖」
	Ÿ		高簡		新秋, 仿 董 源 筆法,作「山水」屛
					1001
康熙十九年	庚申	1680	王時敏	88	八月,「仿倪瓚山水」
					病危,王暈、惲壽平 謁於病榻,旋卒

《吳越所見書畫錄》,卷六,頁61	陳恭尹	47	自是年 至甲子 (1684), 鄉居龍 江		《獨瀌堂全集》,附 「年譜」,頁 26
《吳越所見書畫錄》,卷六,頁61	大汕	45	夏,與高簡等雅集		《離六堂集》,卷二, 頁 10 (後頁)
《壯陶閣書畫錄》,卷十三,頁54			紀勝堂		
《聽颿樓書畫記》,卷五,頁402					
《故宮書畫錄》,卷五,頁511			*3	(e) L	
《穰梨館過眼錄》,卷三十七,頁 16 (後頁)					*E
《文人畫選》,第一輯,第九冊,圖版7					
《宋元明清書畫家年表》,頁 278					
《至樂樓書畫錄》,頁 96 (後頁)	張穆	72			《明淸廣東名家山水畫展》,圖版17
	陳恭尹	48	秋,因事下獄		《獨應堂全集》, 附「年譜」, 頁 26
	大汕	46			《十七世紀廣南之新史料》,頁7
《宋元明清書畫家年表》,頁 282	張穆	73		作「秋槎 繋馬圖」	《宋元明清書畫家年表》,頁 282
《古緣萃錄》,卷十,頁3	屈大均	50	攜 家 避地江南	41	《勝朝粵東遺民錄》, 卷一,頁27
	陳恭尹	49	春,獄事解		《獨應堂全集》, 附 「年譜」, 頁 26 (後 頁)
《聽颿風樓書畫記》,卷五,頁 396	張穆	74		「枝頭小	《廣東名畫家選集》, 圖版18
《宋元明清書畫家年表》,頁 282	陳恭尹		鄉居讀書		《獨 瀌 堂 全 集》, 附 「年譜」, 頁 28

4			۰		
e	7	ń	c	a	
•	и	9,	7	ø	

	張穆	75		作「八駿 圖」卷	《宋元明清書畫家年表》,頁 284
				臘月,作 「龍媒圖」 卷	《鐵橋集·張穆傳》, 頁 7
	高儼			初夏,在 圭峯玉臺 寺作畫	〈藝林叢錄〉,第三編,頁52
	屈大均	53			〈獨 瀌 堂 全 集 〉, 附 「年 譜 」, 頁 29 (後 頁)
《支那南畫大成》,第十卷,圖版 49					
	陳恭尹	54	是年,卜 築小禺山 舍		〈獨瀌堂全集〉,附 「年譜」,頁 30
			重陽後與等諸全 與等諸全勝, 專		《獨瀌堂全集》,附 「年譜」,頁 30
					《獨 瀌 堂 全 集》, 附 「年譜」,頁 30(後頁)
	高儼			中和節,作「山水」 長卷	《明淸廣東名家山水畫展》,圖版 20
	陳恭尹	55	春,與王 士正唱和 於廣州光 孝寺		《獨瀌堂全集》, 附 「年譜」, 頁 30 (後 頁)
			四月,追送王士正至佛山		〈 獨 瀌 堂 全 集 〉 , 附 「年 譜 」, 頁 30 (後 頁)
	孔伯明				《廣東歷代名家繪畫》,圖版54

康熙二十五年	丙寅	1686	高層雲	53	嘉平,作「山水圖」
康熙二十六年	丁卯	1687			
康熙二十七年	戊辰	1688			
康熙二十八年	己巳	1689			
康熙二十九年	庚午	1690	高簡	57	十月,作「寒山蒼翠」 軸 卒
康熙三十年	辛未	1691	買裏		新秋,作「一柏二石齡圖」
康熙三十一年	壬申	1692	高簡	59	初冬,作「松吼泉鳴圖」軸
康熙三十二年	癸酉	1693	冒裹	83	卒

4		
П	1	þ
A	è	ø

《支那南畫大成》,第十一卷,圖版 236A	陳恭尹	56	冬,定居 小禺山舍		《獨瀌堂全集》, 附 「年譜」, 頁 31 (後 頁)
	大汕	55	秋,過燕臺		《離六堂集》,卷八, 頁 65
	陳恭尹	58	正月十日,與友縱於於端州之華嚴精舍		《獨瀌堂全集》, 附 「年譜」, 頁 32 (後 頁)
	梁佩蘭	57		登進士	《宋元明清書畫家年表》,頁 292
	高儼			嘉平月, 作「山水 人物」卷	《明淸廣東名家山水畫展》,圖版 22
	光鷲	53	中秋,歸 住其先師 離和尙影 堂		《不去廬集》,卷六, 頁 40 (後頁)
《古緣萃錄》,卷十,頁2(後頁)					
《宋元明淸書畫家年表》, 頁 295					
《神州大觀》,第二號	陳恭尹	61			《獨應堂全集》, 附 「年譜」, 頁 34 (後 頁)
	光鷲	55			《明淸廣東名家山水畫展》,圖版 27
《支那南畫大成》續集四,圖版 60A	大汕	60		作「松風亭子圖」	《宋元明清書畫家年表》,頁 298
《宋元明淸書畫家年表》,頁 298	陳恭尹	63		觀唐僧貫 休畫「羅	《獨瀌堂全集》, 附 「年譜」, 頁 36 《獨瀌堂全集》, 附 「年譜」, 頁 36 (後 頁)

						ASI_
		158				
康熙三十三年	甲戌	1694				
康熙三十四年	乙亥	1695	Satisfied in			
			新春			
						or a second of
		Au -	W.			
康熙三十五年	丙子	1696		P		A September 1992
					The state of the s	
	1	1	II .	1		

-	D

			四月,偕梁佩蘭、吳韋等遊惠州		《獨瀌堂全集》,附 「年譜」,頁 36
	吳韋	58		是年,成舉人	《嶺南畫徵略》,卷三,頁1(後頁)
	梁素				《明淸廣東名家山水畫展》,圖版23
	吳韋	59	會試下第,取道吳越,遍覽山川之勝		《嶺南畫徵略》,卷 三,頁1(後頁)
reporting to a			五月,在虎丘		《嶺南畫徵略》,卷 三,頁1(後頁)
	陳恭尹	65	元日,送 大汕汎海 之交趾説 法		《獨瀌堂全集》,附 「年譜」,頁 37
	大汕	63	正元率五人浦途莞門廿抵化月燈僧十於登經、等八達城上9衆餘黃船,東虎,日順		《十七世紀廣南之新 史料》,頁 20
	光鷲	59	是年歸里		《勝朝粵東遺民錄》, 卷一,頁35(後頁)
	大汕	64	七月,返粤		《十七世紀廣南之新史料》,頁31
	吳韋	61	擬赴京, 定州, 作,十日, 个方良鄉		〈嶺南畫徵略〉,卷 三,頁2

丁丑	1697	高簡	64	作「寒林詩思圖」
庚辰	1700			
甲申	1704			
乙酉	1705	高簡	72	作「百梅書屋圖」卷
丁亥	1707	高簡	74	春日,作「雲嶺禪庵 圖」卷 作〈寫景山水冊〉(6頁)
戊子	1708	高簡	75	「仿巨然溪山觀瀑圖」
壬寅	1722			
	庚辰 甲申 乙酉 丁亥	庚辰 1700 甲申 1704 乙酉 1705 丁亥 1707 戊子 1708	庚辰 1700 甲申 1704 乙酉 1705 高簡 丁亥 1707 高簡	庚辰 1700 甲申 1704 乙酉 1705 高簡 72 丁亥 1707 高簡 74 戊子 1708 高簡 75

〈宋元明清書畫家年表〉,頁 303	孔伯明			清和,作 「春夜宴 桃 李 園 圖」	《廣東名畫家選集》, 圖版 24
	陳恭尹	70		四月十二日卒	《 獨 瀌 堂 全 集 》 ,附 「年譜」,頁 40
	大汕	72	客死常州		《十七世紀廣南之新史料》,頁14
《支那南畫大成》續集四,圖版 60B					4 15
〈穰梨館過眼錄〉,卷三十二,頁 20				174	
《宋元明淸書畫家年表》, 頁 314					
〈宋元明清書畫家年表〉,頁 315	梁佩蘭	77		卒	《宋元明淸書畫家年表》,頁 315
	光鷲	86		卒	《勝朝粵東遺民錄》 卷一,頁36

第二表 清季五位粵籍收藏家活動年表

年號	年	干支	公元	年齡	(甲) 粤中五藏家之事蹟
乾隆	38	癸巳	1773	1	正月初十日寅時吳榮光生
乾隆	40	乙未	1775	1	葉夢龍是年生
乾隆	55	庚戌	1790	18	吴榮光讀書西園, 元配羅夫人來歸
乾隆	56	辛亥	1791	1	潘正煒正月廿五日辰時生
乾隆	59	甲寅	1794	22	吳榮光仍從梁培遠(植庭)讀書。繼室伍夫人來歸
				20	
嘉慶	1	丙辰	1796	24	吴榮光此頃或次年識粵中畫家黎簡
				1	梁廷枏是年生
嘉慶	3	戊午	1798	26	吳榮光從謝謙(懷谷)在曹姓祠讀書,別館於古洞, 自號頑仙。是年中廣東第八十二名舉人
嘉慶	4	己未	1799	27	二月杪 吴荣光抵 京師。中第一三九名貢士。中後改名 荣光 。殿試第二甲第二十名。賜進士出身 五月四日,奉旨改翰林庶吉士 十一月,請假回籍省親
嘉慶	5	庚申	1800	28	八月, 吴榮光赴京供職
					十一月抵京
嘉慶	6	辛酉	1801	29	
嘉慶	7	壬戌	1802	30	九月, 吳榮光充武英殿協修官, 旋補纂修官
嘉慶	8	癸亥	1803	31	七月,吳榮光充國史館協修

,	2) 南九工妆户内廿儿妆大明之江和	出	處
(乙) 粤中五藏家與其收藏有關之活動	(甲)	(乙)
		《年譜》,頁1	
		of a second	
	The second secon	《年譜》, 頁 3	
		《廣考》,頁 273 (《潘氏族譜》)	
		《年譜》, 頁 3 (後 頁)	
•	二月, 吳榮光得宋胡舜臣蔡京「送郝元明使秦 書畫」合卷於佛山。此爲吳榮光收藏書畫之始		吳Ⅱ, 頁, 22 (後 頁)
С	十二月初,葉夢龍屬黎簡書其〈桐心竹詩冊〉		葉 [], 頁 14 ~ 16 (後頁)
		葉Ⅲ,頁56	
		《年譜》,頁 4 (後 頁)	
C	宋芝山 (葆淳) 爲吳榮光作「古洞頑仙圖」		《年譜》, 頁 4 (後 頁)
		《年譜》,頁5	
		《年譜》, 頁 5 《年譜》, 頁 5	
20		《年譜》, 頁 5 (後 頁)	
		《年譜》, 頁 5 (後 頁)	
•	吳榮光自陳曼生得張溫夫 (即之) 書「華嚴經 殘葉」卷		葉Ⅰ,頁5
		〈年譜〉,頁6	
		〈 年譜 〉 ,頁 6	

				29	十月三日, 葉夢龍餞伊秉綬於羊城鹿門精舍
嘉慶	9	甲子	1804	32	吴荣光從翁方綱講金石考據之學
					在京師。八月充順天鄉試官
				30	秋,葉夢龍以貲官戶部郎中。居京師日,結交翁 網、張問陶、馬履泰等 與伊秉綬同寓京師
嘉慶	10	乙丑	1805	33	三月, 吳榮光補授江南道監察御史
	4				
	UniCity REST	ere in the Paris	6	The same	

à	d			
	1	ı	1	
۹	۰	z		ŕ

		葉Ⅱ,頁12(後 頁)	
		吳 I , 頁 34	
		《年譜》,頁6(後 頁)	
•	吴榮光 得「宋封靈澤敕」卷於京師		吳 I , 頁 34
		葉 (「容庚後記」)	
		葉Ⅳ, 頁7	
0	七月十日,葉夢龍屬翁方綱跋祝枝山(允明)草書詩卷(據伊秉綏跋語,此卷雲谷農部(葉夢龍)於楊梅竹斜街無意間得之)		業 I , 頁 15 (後 頁)
0	冬仲,與翁方綱對論張南華(鵬翀)畫,並屬 翁氏題其所藏之張南華「秋林遠岫圖」(《名人 妙繪英華》第一冊,第八幅)		孔 V , 頁 41 (後 頁)
		《年譜》, 頁 6 (後 頁)	
Δ	修禊後六日, 吳榮光跋葉夢龍所藏沈石田 (沈 周)「桑林圖」		葉 4,36(後頁)
•	三月十二日, 吴榮光得文與可 (文同)「畫竹」		葉Ⅱ,頁10(後 頁)
•	三月十二日, 吳榮光新得舊畫(「松柏遐齡圖」 [石V,頁17]), 吳榮光招葉夢龍、伊秉綬等聯 句至夜分		葉Ⅱ,頁10
•	秋,吴荣光獲雲谷農部 (葉夢龍) 贈明金琮「詩卷」		吳 V , 頁 26
Δ	吴荣光題葉夢龍所藏之「柳波送別圖」, 即送葉 氏歸省		《石集》 VI, 頁 11 (後頁)
Δ	吳榮光題葉夢龍所藏之「蘆灣送別圖」		《石集》VI, 頁 12
Δ	吴榮光題黃庭堅、李太白「憶舊遊詩」		吳 I , 頁 51
Δ	吴榮光題趙孟頫書「妙法蓮華經」第五卷		吳Ⅲ, 頁10
•	吴榮光得陳白沙 (獻章) 茅筆大書宋人詩二首		吳V ,頁22
Δ	吴荣光跋葉夢龍所藏吳仲圭「山水」長卷		業Ⅲ,頁5(後 頁)
Δ	吳榮光邀諸友集桐壽山房觀題張溫夫 (即之) 書「華嚴經」卷		潘,續上,頁518
1:17	[25] : 120 72 전화되었는 사람들들이 아르노스되는 그는데 그리고 하는 사람들이 모르다		

6	
Į	18

				31	葉夢龍寓友多聞齋
					聞母病即假歸,旋遭父母祖母喪。此頃築倚山樓於白雲山雲巖墓場,於城西建祖祠
					此頃,校刊先集(《梅花書屋詩集》),並《友聲集》
		ist sake Bergalit	la de la companya de		
嘉慶	11	丙寅	1806	34	二月,吳榮光稽察通州中倉
		10			三月,轉掌江南道監察御史
嘉慶	12	丁卯	1807	35	吴荣光在京師
					六月十一日爲浙江鄉試副考官

	4				۱
1	e	٠	r	7	
1	v	u	ı	ě	
	٦				

	吴荣光以「宋封靈澤敕」卷借予成哲親王刻入 《詒晉齋集古帖》		潘 I ,頁 40
		葉 [], 頁 9~11 (後頁)	
		《碑補》以,頁9	
		《碑補》以,頁9	
0	二月廿八日, 葉夢龍此頃獲宋芝山(葆淳)贈 大滌子(道濟)「夏山欲雨」卷		葉Ⅲ,頁42
0	三月十二日,葉夢龍已藏伊墨卿(乗緩)《詩冊》(按此冊乃當日伊乗綫寓其友多聞齋時和其詩之作)		葉 II, 頁 9 ~ 11 (後頁)
0	五月廿日, 葉夢龍已藏唐僧貫休畫「搗藥羅漢 圖」	m.	業 N, 頁 3 (後 頁)
	六月,葉夢龍屬翁方綱題其以八百金購得之大 癡(黃公望)「富春大嶺圖」		葉 Ⅳ,頁 17~18
	首夏, 葉夢龍觀宋胡舜臣蔡京「送郝元明使秦 書畫」合卷		吳Ⅱ, 頁 22 (後 頁)
0	葉夢龍已藏馬遠「山水」卷		業Ⅲ,頁3(後 頁)
0	此頃,葉夢龍獲呂子羽(呂翔)所贈吳仲圭(吳鎭)「山水」長卷		業Ⅲ,頁5(後 頁)
0	葉夢龍已藏吳仲圭 (吳鎮)「墨竹」卷		業Ⅲ,頁6(後 頁)
0	葉夢龍已藏文徵明書畫卷		葉Ⅲ,頁19
0	葉夢龍已藏王孟端 (王紱)「墨竹」卷		業Ⅲ,頁27(後 頁)
	葉夢龍邀伊秉綬持無款畫過翁覃溪 (方綱)鴻臚,翁氏毅然斷爲馬遠之作		業 Ⅲ,頁3(後頁)
		《年譜》, 頁 7	
		《年譜》, 頁 7	
	吳榮光從河間周六泉庶常借觀明王酉室(殺祥) 「行書千文真跡」卷		乳V,頁13(後頁)
		吳N,頁23(後 頁)	
		吳Ⅳ, 頁 23 (後 頁)	

					吴榮光 十月抵京, 具摺復命
				33	
嘉慶	13	戊辰	1808	36	六月,吳榮光兼署工科掌印給事中
					八月, 充恩科順天鄉試內簾監試官
					九月,奉命巡視天津漕務
					十月,題掌河南道監察御史,兼署掌湖廣雲南道御史
嘉慶	14	己巳	1809	37	是秋, 吳榮光革職回京, 所藏書畫大多易手
					十月,遷居下斜街,屋近師 氏元,得授經義。又常與 翁方綱講論書畫及考據之學。閒作山水遣意
		# - F		14	梁廷枏避夷亂徙佛山
					癖嗜鐘鼎文字
嘉慶	15	庚午	1810	38	五月,引見, 桑榮光以員外郎用。出京南歸省親
					夏,識絶東方於邗江
					六月, 吳榮光至吳門訪宋芝山 (葆淳)、鮑東方、陸 謹庭縱觀書畫。後至杭州
					九月朔日, 吳榮光於雙江舟次寫懷人十二首, 其中題 葉農部(夢龍)一首云:「論交十七年,雲谷爲最久」
					九月, 抵家

	4	
1	1	2
	ч	~

		《年譜》, 頁 7 (後 頁)	
•	冬, 吴荣光購得明王酉室(榖祥)「行書千文真跡」卷		孔V,頁13(後頁)
	吳榮光跋朱澤民 (德潤)「山水」卷		葉Ⅲ, 頁9
•	吳榮光得元倪雲林 (倪瓚) 「優蒕 (鉢) 曇花 圖」軸於京師廠肆		孔Ⅲ, 頁 31 (後 頁)
	四月,葉夢龍至六一堂與吳毅人、曾賓谷(曾),樂蓮裳同觀伊秉終借出之季晞古(李唐)「牧牛圖」		葉Ⅳ,頁8
•	九秋, 吳榮光得梁山舟 (同書) 書懷四首		葉Ⅱ, 頁 7 (後 頁)
		《年譜》,頁8	
		《年譜》, 頁8	
		《年譜》,頁8	
		《年譜》,頁8	
Δ	夏, 吴荣光於京師桐壽山房跋金琮詩卷		吳 V, 頁 26
		《年譜》,頁8	
		《年譜》, 頁 8 (後 頁)	
Δ	孟冬二十三日, 吴荣光題胡舜臣蔡京「送郝元	10 AM	吳Ⅱ,頁22(後
	明使秦書畫」合卷	梁自序, 頁 2 (後 頁)	頁)
		《書餘》自序(十種)	
		《年譜》, 頁 8 (後 頁)	
		《海山》,一	
		《年譜》, 頁 8 (後	
		頁)	
		《石集》, 頁 7~8	
0	二月十九日, 桑榮光已藏唐人書藏經殘字五紙	《年譜》, 頁 8 (後 頁)	孔 I , 頁 3 (後 頁)
•	歲除日,得李唐「采薇圖」卷於佛山黃氏		吳Ⅱ,頁19

		3 .7		36	
		ę.		15	梁廷枏父病歿於家
嘉慶	16	辛未	1811	39	二月, 吴荣光北行
					三月, 吴榮光抵京
				37	
嘉慶	17	壬申	1812	40	
茄度	17	工中	1812	40	二月, 吳榮光 補授刑部員外郎 五月, 派出隨扈
					七月,抵木蘭
					是年,始稱石雲山人

Δ	吳榮光題邊壽民「蘆雁圖」	14	《石集》VⅡ, 頁 11
	歸省,得見宋高宗賜梁汝嘉墨勑一卷十二紙於 其族叔 廣廷 家		《聽帖》,第二
	見五代張戡「人馬」軸於書畫肆中		孔 I , 頁 28 (後 頁)
0	葉夢龍獲吳榮光贈朱澤民 (德潤)「山水」卷		葉Ⅲ,頁9
0	業夢龍獲吳榮光贈張溫夫 (即之) 書「華嚴經」 卷		潘,續上,頁518
		梁(「龍官崇序」), 頁 2	
		《年譜》,頁9	
		《年譜》,頁9	
	十月, 吳榮光觀南宋米元暉「煙光山色圖」卷		孔Ⅱ,頁34
Δ	十一月,題李唐「采薇圖」卷		吳Ⅱ,頁19
Δ	重裝明王酉室(殺祥)「行書千文眞跡」卷,並 跋卷後		孔Ⅴ,頁 14
0	九月, 葉夢龍已藏元王元章 (王冕) 「墨梅」, 此軸乃張藥房太史 (錦芳) 晚年所贈		葉Ⅳ, 頁 12 (後 頁)
0	十月初三,已藏元人「墨竹」		葉Ⅳ,頁21
0	十月初三,已藏文衡山(微明)「蒼松僊館圖」	E -0	葉Ⅳ,頁39
	十月,伊秉緩來廣州,贈葉夢龍以宋李晞古 (李唐)「林泉高逸圖」		葉Ⅳ,頁7
	觀明「王陽明(守仁)倪鴻寶(元璐)手札」合卷	Processor Control	潘,續下,頁 596
		《年譜》, 頁 9	
		《年譜》,頁9	
		《年譜》, 頁 9 (後 頁)	
		《年譜》, 頁 9 (後 頁)	
Δ	正月九二消寒日, 吳榮光跋米芾「遊壯觀詩」並札		⟨嶽帖⟩,寅冊
•	得宋袁立儒「蘆雁圖」卷		異Ⅱ,頁10

				38	十二月十九日,葉夢龍於風滿樓拜坡公像,與謝里甫 (蘭生)、劉樸石 (彬華)、張南山 (维屏)、高酉山 (士釗)、謝退谷 (金鑾)、潘伯臨 (正亨)、左錫菴等 共八人以山高月小、水落石出分韻,各賦長句一首。 呂子羽 (呂翔) 復寫坡公像於冊端,成〈祝坡公生日 詩冊〉
嘉慶	18	癸酉	1813	41	吴荣光 在京師 九月,赴熱河行在,辦理秋審
				39	
嘉慶	19	甲戌	1814	42	四月, 吳榮光隨同刑部侍郎成格、彭希濂前往山西審 案 九月,與同人赴香山
				40	葉夢龍借刻宋岳忠武公(岳飛)手札卷入《友石齋集帖》 《友石齋集帖》摹泐上石,得番禺劉彬華審定
嘉慶	20	乙亥	1815	43	
			1 2 H	20	錄《博考書餘》一卷
嘉慶	21	丙子	1816	44	吴荣光升安徽司郎

		葉Ⅱ,頁19	
		吳 V, 頁 11 (後 頁)	
		《年譜》, 頁 9 (後 頁)	
Δ	七月廿九日, 吴荣光於京寓之鶴露軒跋所藏之 轟壽卿詩柬		〈海山〉,六
	葉夢能得謝青岩刻、張維屏寫目、及李威所藏 之《貞園法帖》十冊石刻		《四部》,頁 101
		《年譜》, 頁 9 (後 頁)	
		《年譜》, 頁 9 (後 頁)	
•	吳榮光得宋夏珪「長江萬里圖」(翁方綱已於卷 後作題)		吳Ⅱ ,頁20(後頁)
Δ	九月, 吴荣光跋王介甫大書天童山溪絕句		〈海山〉,十六
		《四部》下, 頁 87	
		潘 I , 頁 53	
•	小春, 葉夢龍獲呂子羽 (呂翔) 贈宋葉柏仙 「水墨蒲萄」	1 8181	業 Ⅳ, 頁 9 (後 頁)
0	業夢龍已藏香光設色山水		業Ⅳ, 頁 45 (後 頁)
	是年冬,梁廷枏於廣州市購得搨本商周銅器銘 約百餘種		〈 書餘 〉 自序(十種)
Δ	八月十七日, 吳榮光跋所藏明陳文恭 (獻章) 詩卷		潘Ⅲ,頁199
	葉夢龍跋自編《友石齋集帖》四冊		〈四部〉, 頁 87
•	葉夢龍獲伊秉綬贈魏和叔 (之克)「山水」卷		葉Ⅲ,頁29
		《書餘》(十種), 頁 33 (後頁)	
		《年譜》, 頁 10	

9.	
I_{2}	20
•	

					九月, 吳榮光補充軍機處章京
				42	秋,葉夢龍復入都 屬謝青岩刻翁方綱「臨宿本蘭亭」
嘉慶	22	丁丑	1817	45	三月,吳榮光隨扈東陵駐盤山
嘉慶	23	戊寅	1818	46	七月, 吳榮光隨扈赴京
					十一月,出京任陝西陝安兵備道
				23	梁廷枏是年初秋,書《金石稱例》自序
嘉慶	24	己卯	1819	47	吴榮光 仍在陝西陝安兵備道任內
				24	秋仲一日,梁廷枏書《續金石稱例》自序

		_		
	4			
п	e		'n	
-1	v	p	4	
	ч			

		《年譜》,頁 10	
	吳榮光見唐賢首禪師「法書」卷於琉璃廠		潘,續上,頁495
0	此頃, 吳榮光曾收藏南宋俞待詔(俞珙)「黃鶴 樓圖」軸,後不知何故散出		れⅡ,頁46(後 頁)
		《碑補》以,頁9	
		《四部》, 頁 87	
0	六月五日,已藏貫休「咒鉢羅漢像」		業Ⅳ,頁4
•	八月十五日, 葉夢龍屬張維屏書其自作詩冊		葉Ⅱ,頁17~18 (後頁)
		《年譜》,頁10	
0	五月下旬, 葉夢龍已藏惲南田(壽平)「水墨荷花」卷		潘 V ,頁 381
0	三月六日, 葉夢龍屬翁方綱題宋范中立 (范寬) 「谿山行旅圖」軸	The galactic transfer of	葉Ⅳ, 頁 6 (後 頁)
0	七月六日, 葉夢龍已藏岳東伯(岳岱)寫生卷		葉Ⅲ,頁46(後 頁)
0	葉夢龍屬翁方綱跋其所藏之元人「耕稼圖」卷		葉Ⅲ, 頁 11 (後 頁)
0	葉夢龍屬翁方綱跋其所藏之姚簡叔 (允在)「雪景山水」卷		葉Ⅲ,頁12(後 頁)
•	葉夢龍得梁 (山舟) 翁 (方綱) 二公書「紀恩 詩」合卷		葉Ⅱ, 頁 6 (後頁) ~9
		《年譜》,頁 10 (後 頁)	
		《年譜》,頁 10 (後 頁)	
Δ	桑桊光 題〈宋元山水人物冊〉第十幅「棧道圖」		吳Ⅱ, 頁 48 (後 頁)
		〈 金石 〉 自序(十 種)	
		《年譜》,頁 10 (後 頁)	
0	夏,潘正煒已藏王覺斯 (王鐸) 〈楷書石鼓歌冊〉		潘Ⅳ,頁 370
		《續金石》自序(十種)	

嘉慶	25	庚辰	1820	48	八月, 吴荣光陝安兵備道任滿
				46	是年業夢龍出都南歸,無復出山之志
道光	1	辛巳	1821	49	三月望, 吳榮光宿開先寺
					四月抵閩,任福建鹽道。建鳳池書院於省城,並籌募 經費,捐置圖書六十部以爲士林講習討論
					八、九月兼署按察使
					十二月,補授福建按察使
		H		21	
道光	2	壬午	1822	50	十月,吳榮光調任補浙江按察使,兼任布政使
20,0			1022	50	
				48	葉夢龍以那繹堂「臨蘭亭」卷刻石
		1			雲貴總督阮元屬總任校刊 (廣東通志)
道光	3	癸未	1823	51	九月, 吳榮光調補湖北按察使, 留署浙江布政使
					十一月,補授貴州布政使
					十二月,北行入覲
	1				

4	
п	20
41	29
-	-

		《年譜》,頁11	
•	七月, 葉夢龍得鐵梅菴(鐵保)書「黃庭經」 卷		業 I , 頁 27
•	初冬,獲卓秉恬贈王蓬心「山水」卷		業Ⅲ,頁 55 (後 頁)
•	獲李鳳岡 (李威) 贈倪雲林 (倪瓚)「山水」		葉Ⅳ,頁20
		潘 IV, 頁 353	
		《年譜》,頁 11 (後 頁)	
		《年譜》,頁 11 (後 頁)	
		《年譜》,頁 11 (後 頁)	
С	六月, 吴榮光出示孫爾準、惲南田 (壽平)「水 墨荷花」卷		潘 V ,頁 382
•	得明沈石田(沈周)仿黄大癡(公望)軸於福州		潘Ⅱ,頁126
0	夏五,潘正煒已藏鍾繇(元常)〈雪寒帖〉		〈聽帖〉,第一
		《年譜》, 頁 12	
△	十一月, 吳榮光以宋拓英光堂米老 (米芾) 題 巨然「海野詩」與吳鴉臨米南宮 (米芾) 書五 則對觀, 並題於後		〈嶽帖〉, 辰冊
	以明王酉室(穀祥)「行書千文眞蹟」卷轉讓予成親王(按成親王七十一歲時所書跋云:「吳荷屋(榮光)多收古蹟,而家貧,率以易米而散去,余得其數種」)		乳V, 頁14
		業 I , 頁 28 (後 頁)	
		〈碑補〉以,頁9	
	葉夢龍獲彭邦 喀 (春農)贈那繹堂「臨蘭亭」 卷		業 I , 頁 28 (後 頁)
		〈 年譜 〉 ,頁 12(後頁)	
		〈 年譜 〉 ,頁 12(後頁)	
		(年譜) ,頁 12(後頁)	

		13			
		E.			
				40	
				49	
				28	九月九日, 吴荣光書 (藤花亭十種) 序
道光	4	甲申	1824	52	二月, 吳榮光到京, 蒙召見二次
					四月,由京赴黔藩。舟行至武溪,李唐「采薇圖」卷下方稍爲水濕
				34	
		JUS Section		29	十二月終,梁廷枏成〈曲話〉
道光	5	乙酉	1825	53	二月, 吴荣光回本任
					十月, 吴荣光將護印交新任布政使富呢揚阿
					十二月, 吴榮光歸省
		100			
				30	
道光	6	丙戌	1826	54	六月, 吴荣光假滿
					八月, 吴榮光抵京, 補授福建布政使

	a		•	ı
-	н		v	١
٠	1	-8	•	И
м	ш	-		,

	新正, 吳榮光招蔡之定至署。十日, 出示所藏 書畫, 惲南田(壽平)「水墨荷花」卷爲其中一 幀		潘 V ,頁 382
Δ	仲夏朔, 再題吳居父(吳琚) 臨米南宮(米芾) 書五則		〈嶽帖〉, 辰冊
•	秋,獲蔡之定贈元楊宗道臨各帖卷		吳Ⅳ, 頁 48 (後 頁)
	六月二十日,獲姻友 李鳳冏 (李威)贈黃姬水 詠懷詩卷		業 I, 頁 9 (後 頁)
		〈十種〉自序	
		《年譜》,頁 12 (後 頁)	
		吳Ⅱ, 頁 19 (後 頁)	
	長至後二日,潘正煒借鉛晉齋 (成親王)〈梅花詩畫冊〉子曾望顏		潘Ⅳ, 頁 352
		《曲話》(十種), V,頁11(後頁)	
		《年譜》,頁 13 (後 頁)	孔 I , 頁 28 (後 頁)
		《年譜》,頁 13 (後 頁)	
		《年譜》,頁 13 (後 頁)	
•	四月, 吴荣光得五代張戡「人馬」軸		吳 I , 頁 25 (後 頁)
Δ	八月十二日 ,吳榮光 於黔南再題 李唐 「采薇圖」 卷		吳Ⅱ, 頁 19 (後 頁)
Δ	十一月廿六日,此頃,吴荣光題葉夢桅所藏呂子羽(呂翔)畫		〈 石集 〉№ , 頁 15 (後頁)
Δ	十一月廿六日,此頃吳榮光題伍春嵐(元華)「聽濤樓圖」		〈 石集 〉 Ⅶ,頁 18
	是年至丁亥間,梁廷枏於光孝寺見貫休「面壁 羅漢」。又一幅則漫漶過半,眉目缺失		梁 IV, 頁 3 (後 頁)
		《年譜》,頁 13 (後 頁)	
		〈 年譜 〉 ,頁 13 (後	

d	i	B	ì	
1	ě	3	3	7
۲			þ	,

		7 8			十月, 吴榮光抵閩藩
		16,653			
				52	春二月,葉夢龍將吳榮光十餘年前所贈之許光祚《陶 騷經》勒於石
道光	7	丁亥	1827	55	
				37	潘丘煒初識朱頤昌,邀之留義松園凡月餘。此時之顯 飄樓,已圖書盈室,滿目琳琅
38.				32	梁廷枏卒業
					爲程鄉李繡子師 (黼平) 詩集書後序
道光	8	戊子	1828	56	三月, 吴荣光女 亲 適業 應 祺
		Red)			五月十七日吳榮光丁憂,奔喪返里
		187			

4	a		•	
Æ		1	0	۱
u	ı.	5	э	,
			v	
	•	8	~	

		《年譜》,頁 13(後 頁)	
Δ	正月, 吳榮光題明王雅宜 (王寵) 〈楷書萬壽宮 詞冊〉		潘Ⅱ,頁191
Δ	正月, 吳榮光題王覺斯 (王鐸) 〈楷書石鼓歌 冊〉		潘N, 頁 371
Δ	春二月,吴荣光題許光祚〈離騷經〉	e e e	〈嶽帖〉, 酉冊
	二月, 吳榮光書 《莊子·在宥篇》 於趙孟頻「軒轅問道圖」		吳Ⅲ, 頁25
Δ	仲春望日, 吳榮光題趙孟頫「軒轅問道圖」巨 幅		吳Ⅲ,頁25
Δ	五月,題大滌子(道濟)〈花卉詩冊〉第二、五 幅		潘Ⅳ, 頁 362
		〈嶽帖〉, 酉冊	
•	吳榮光得宋吳居父(吳琚)〈碎錦帖〉(即臨米 芾書五則)(按是年春林則徐題此帖時已云吳榮 光得之)	1 37	吳Ⅱ,頁27
Δ	九月十二日, 吳榮光題明梁元柱詩箋		吳V, 頁 14 (後 頁)
Δ	十月十一日, 吴榮光三題宋吳居父(吳琚)《碎 錦帖》		吳Ⅱ, 頁 27 (後 頁)
		潘,續序,頁 475	
		《騈體文》I, 頁 29	
		《騈體文》I, 頁 29	
		《年譜》,頁 14 (後 頁)	
		《年譜》,頁 14(後 頁)	
Δ	二月廿五日晚, 吴榮光再跋金琮詩卷		吳V, 頁 26 (後 頁)
Δ	十一月十二日, 吴荣光跋明祝枝山(允明) 詩卷		潘Ⅱ,頁131
	冬月,雖獲潘正煒贈顧雲臣(見龍)「擬周文矩紅線圖」,然因素不欲人割愛,故謝而還之		孔V, 頁46
Δ	十二月, 吳榮光於坡可菴借觀明隆包山(隆治)「金明寺圖」卷並跋於後		潘Ⅱ,頁148

100
-

				54	十一月初三日,葉夢龍招同張維屏、謝里甫(蘭生)、 鮑東方、弟春塘(葉夢草)、姪蔗田(應陽)至白雲 山探梅,集倚山樓 十一月廿一曰,葉夢龍復招同人集東山草堂
				38	
道光	9	己丑	1829	57	
				55	
				39	
				34	梁廷枏撰〈南漢書〉
道光	10	庚寅	1830	58	九月, 吴榮光 自粵入京過吳門 刻《筠淸館帖》第六卷

	A			
п	8	1	2	

Δ	十二月廿日, 吳榮光跋葉夢龍所藏王石谷 (王 暈)「湖山釣艇」卷, 云是卷書畫俱爲南田 (惲 壽平) 所作而借石谷 (王暈) 款		葉Ⅲ,頁36
Δ	嘉平廿六日, 吳榮光跋成哲親王 (永瑆) 節臨 晉唐人帖,並以之贈已田壻 (葉應祺)		〈嶽帖〉, 酉冊
		《淸濠集》(松心), 頁 7	
	上一日 - 恭替 - 新 - 韩 - 明 - 1 - 1 - 1 - 1 - 1 - 1 - 1 - 1 - 1	《淸濠集》(松心), 頁 7 (後頁)	
٠	十二月,葉夢龍購得王石谷(王翚)「湖山釣艇」卷		葉Ⅲ,頁35(後 頁)
•	有客攜元黃大癡(公望)「層巒疊嶂圖」至羊城,索價數百金,業氏適事忙,未暇與酌,爲 秀子璞(秀琨)得之,其後子璞北歸,以是卷 相贈。		葉Ⅳ,頁 16
	冬至,潘正煒索回詔晉齋 (永瑆)〈梅花詩畫冊〉		潘N,頁352
	冬月,欲以顧雲臣(見龍)「擬周文矩紅線圖」贈吳榮光,吳不受而歸之,遂以此入〈名人妙繪英華〉第二冊		孔V,頁 46
Δ	四月十八日, 吴荣光於風滿樓跋葉夢龍所藏黎 二樵 (黎簡) 畫卷		葉Ⅲ,頁56
Δ	六月十五日, 吳榮光 題宋 蘇文忠 (蘇軾) 〈送家安國教授成都詩冊〉		吳 I , 頁 46 (後 頁)
Δ	十一月十二日, 吴荣光跋錢伯全(錢璧) 疏闊札		〈海山〉,七
0	四月十八日,葉夢龍屬吳榮光跋其所藏黎二樵(黎簡)畫卷		業Ⅲ,頁56
0	八月, 潘正煒已藏元人「霜柯竹石」軸		潘 I ,頁 96
0	嘉平二日, 潘正烽屬吳榮光題顏雲臣(見龍) 「擬周文矩紅線圖」		孔Ⅴ, 頁46
		〈年譜〉, 頁 15 吳Ⅳ, 頁 49	
Δ	閏月十九日, 吳榮光題葉夢龍所藏之元王元章 (王冕)「墨梅」軸		潘 I ,頁 99
	四月廿一日, 吴榮光跋「宋高宗墨敕」卷(僅存四紙)		潘 I ,頁 36

				56	葉夢龍自編《風滿樓集帖》六冊摹泐上石,高要陳兆 和刻,葉氏藏石
		7.6			
				35	春,梁廷枏刻《南漢書》及《博考書餘》
道光	11	辛卯	1831	59	正月, 吳榮光抵京師 四月, 赴湘任, 補授湖南布政使 九月, 補授湖南巡撫, 抵任, 吏部奏准兼兵部侍郎右 副都御史

4				
6	•	9	7	ì
w	В	•	1	,
٦	ě	7	v	١

	五月, 吴荣光以浦城楊宗道所臨晉唐各帖刻入		/火: .1.\
	公筠清館帖〉第六卷,並繫跋於後		〈海山〉,續四
	十一月七日夜, 吳榮光所藏之李唐「采薇圖」 卷與元虞集書劉垓「神道碑」墨蹟同在廣東英 德被盜		吳Ⅱ,頁19(後 頁)Ⅲ,頁51 (後頁)
•	十二月, 吳榮光得王蒙「松山書屋圖」於吳門 缪氏		吳Ⅳ, 頁 13 (後 頁)
	十二月, 吳榮光過吳門, 見鬻畫者以董其昌書 於倪雲林(倪瓚)「優盛(鉢)曇花圖」軸上之 二題裝一贋本求售		れⅢ, 頁 31 (後 頁)
		《四部》,頁 101	
2	六月十五日, 葉夢龍題〈風滿樓集帖〉六冊		《風帖》,六之廿一
	九月十九日,屬吳榮光跋張樗寮(即之)書「華嚴經殘葉」卷		業 I , 頁 5
	十月,已藏「雲谷寄影圖」		業 N, 頁 1 (後 頁)
	葉夢龍於羊城以重值購得宋董北苑 (董源)「夏 山圖」		葉Ⅳ, 頁4
	吳榮光借觀獎子厚書方叔淵詩草卷,並共商定 爲子厚之筆		業Ⅰ,頁10
		《書餘》(十種), 頁 33 (後頁)	
		《年譜》,頁 15 (後 頁)	
		《年譜》,頁 15 (後 頁)	
		《年譜》,頁 15 (後 頁)	
•	吳榮光宛轉購回李唐「采薇圖」卷		吳Ⅱ, 頁 19 (後 頁)
•	吴榮光 得宋搨「真定武蘭亭」		吳 I , 頁 5 (後 頁)
•	吳榮光得趙孟頫小楷書「洛神賦」卷於京師		吳Ⅲ, 頁 44
	吴榮光 在都復見唐 賢首禪師 「法書」卷,欲購 未果		潘,續上,頁495
4	吳榮光觀 治晉齋 (永瑆)〈梅花詩畫冊〉並繫跋語		潘Ⅳ, 頁 352

			۰	
٠	٠	ř		
ı	۲	h	ī	

道光	12	壬辰	1832	60	二月望日, 吴荣光督兵南征, 師次永州
					在湖南衡州行館(室名吉見齋)
					九月,兼署湖廣總督,尋卸
				58	業夢能遘瘧疾卒。歿前數月,手輯〈風滿樓書畫錄〉
				1	孔廣陶是年生
道光	13	癸巳	1833	61	三月, 吴荣光設湘水校經堂
	-			43	
		1.61			
	14	甲午	1834	62	吴榮光在湖南巡撫署 (號四春館,一實堂)
道光		1			十月,將巡撫印務交藩司惠豐。起程北上
道光					
道光					十一月,抵京

		吳 V , 頁 47 (後 頁)	
		吳Ⅲ , 頁 51 (後 頁)	
		《年譜》,頁 16 (後 頁)	
Δ	二月望日, 吳榮光跋董文敏 (其昌) 書王介甫「金陵懷古詞」卷		吳 Ⅴ, 頁 47 (後 頁)
Δ	二月十六日, 吴荣光三題金赤松 (琮)詩卷		吳 V , 頁 26 (後 頁)
Δ	五月七日, 吴荣光再跋浦城楊宗道所臨晉唐各帖		〈海山〉,續四
Δ	六月十二日, 吳榮光題〈元明集冊〉內沈周山水及沈周仿黃大癡(公望)軸,稱所藏有黃大癡(公望)「秋山招隱」直幅及多幀明人橅古本,其中以唐子畏(唐寅)「伏生授經」、文微仲(徵明)「袁安卧雪」、「鵲華秋色」、仇實父	A S	吳Ⅳ, 頁 54 潘Ⅱ, 頁 126
	(仇英)「清明上河」爲最		
Δ	七月,吴荣光題〈元明集冊〉內元揭傒斯山水		吳Ⅳ ,頁53
Δ	九月十六日, 吳榮光跋元虞文靖(虞集) 書劉垓「神道碑墨蹟」卷		吳Ⅲ, 頁 51 (後 頁)
		〈 碑補 〉 Ⅺ,頁 9 (後頁)	
		〈 年譜 〉 ,頁 17 (後 頁)	
	七月,吳榮光見唐賢首禪師「法書」卷刻本於湘南		潘,續上,頁495
0	二月,潘正煒已藏明倪鴻寶(元璐)詩卷		潘Ⅲ, 頁 211
0	清明前三日,藏明邵文莊(寶)「點易臺詩」卷	P	潘Ⅱ,頁120
0	清和,已藏詒晉齋 (永瑆) 詩卷		潘Ⅳ, 頁 348
0	清和,已藏王覺斯(王鐸)臨各帖字卷		潘Ⅳ,頁·374
		吳 I, 頁 26	
		吳Ⅱ, 頁 22 (後 頁)	
		〈年譜〉, 頁 18	
Δ	四月廿五日, 吳榮光跋趙文敏 (孟頻) 小楷書 「洛神賦」卷		吳Ⅲ,頁44

	_	
4		
٠	4	\mathbf{a}
1	4	u

50.00)					
		7 87		44	
				39	梁廷枏副榜貢生, 官澄海訓導
道光	15	乙未	1835	63	正月, 吴荣光回任
					Stockhau Lyddidd Cychau 19
		1 20			
				40	七月,梁廷枏始著手編〈廣東海防彙覽〉
道光	16	丙申	1836	64	正月, 吴荣光降四品京堂, 來京候補
					二月杪,將巡撫印交總督納爾經額後回粵 三月回京,室名曰渙貞舫
				F- P	三月十六日,在湖南邵陽(今寶慶)中部
				- 1	夏,到京,與阮元居相近
		2 300			 六月二日,過鉅鹿郡
		100 Ed.			///j — II ;
					777—H, ZELLAR
					7771 - H, ZELLAN
				Q.	7773—II, ZGLLUIF

4			k
8	1	1	7
v	14	ŧ.	8

Δ	五月六日, 吳榮光跋「宋封靈澤敕」卷		吳 I , 頁 34
Δ	七月七日,題五代人「按樂圖」		吳 I , 頁 26
Δ	七月十日,跋胡舜臣蔡京「送郝元明使秦書畫」 合卷		吳Ⅱ, 頁 22 (後 頁)
Δ	七月十日,跋文微明「倣鵲華秋色圖」		吳 V , 頁 45 (後 頁)
Δ	十二月,題元釋雪菴書「八大人覺經」卷		吳Ⅳ ,頁46
Δ	十二月九日,見唐賢首禪師「法書」卷於琴山 農部(黃德峻)處,並繫跋語		潘,續上,頁495
•	得周文矩「賜梨圖」卷於長沙		潘 I ,頁 30
0	春初,潘正煒已藏〈唐宋元山水人物冊〉		潘 I ,頁 29
		《順續志》,十八, 頁8	
		《年譜》,頁 18 (後 頁)	
Δ	三月, 吳榮光三題李唐「采薇圖」卷		吳Ⅱ, 頁 19 (後 頁)
Δ	五月十六日, 吳榮光題倪雲林 (倪瓚) 「優益 (鉢) 曇花圖」		吳Ⅳ, 頁 23 (後 頁)
Δ	十二月朔, 吳榮光再題宋「定武蘭亭」, 精模一本並各跋藏於家而考證之		吳I,頁6
		《騈體文》I,頁 19	
		《年譜》, 頁 19	
		《年譜》,頁19	
		吳Ⅱ, 頁 42 (後 頁)	
		吳Ⅱ,頁20	
		〈海山〉,四	
		〈海山〉,四	
Δ	三月十三、十四日, 吳榮光兩題王叔明 (王蒙) 「聽雨樓圖」卷		吳Ⅳ, 頁 21
Δ	三月十六日, 吳榮光四題李唐「采薇圖」卷		異Ⅱ,頁20
	夏,與阮元展讀虞伯生(虞集) 譔書劉元帥(劉垓)「神道碑銘」		〈海山〉,四
Δ	五月廿三日,跋後蜀黃筌「蜀江秋淨圖」卷		潘,續上,頁 499

		*			
		A A			
				14.75	
				1.0	
			0/2		
			9.		
			71300	76.)	
		- A		41	四月,梁廷枏〈廣東海防彙覽〉書成
道光	17	丁酉	1837	65	三月, 吳榮光補授福建布政使
		la est			
A. C. SATTER					六月,抵任

4	ø		ì
ŧ	l	į	Į
4			į

Δ	六月二日, 吳榮光再跋虞伯生(虞集) 譔書劉 元帥(劉垓)「神道碑銘」		《海山》,四
Δ	七月廿六日 ,吳榮光 再跋後蜀 黃筌 「蜀江秋淨圖」卷		潘,續上,頁499
7	七月下澣, 吳榮光 題〈宋元山水冊〉內 曹知白 「古木寒柯圖」		吳[[, 頁 42 (後頁)
7	七月下澣, 吴荣光跋劉子與題畫詩		〈聽帖〉,第四
7	八月十八日,題馮海粟 (子振)「虹月樓詩圖」 卷		吳N, 頁 39 (後頁)
7	秋, 吳榮光跋趙文敏 (孟頫) 書杭州「福神觀記」 卷		吳Ⅲ, 頁40
7	十月, 吳榮光跋元錢舜舉(錢選)「蘇李河梁圖」卷		吳Ⅳ, 頁6
7	十月十三日,題載文進(載進)畫「介子推偕 隱圖」		吳V, 頁4
7	十一月八日, 吴荣光跋王逸老 (王昇) 草書千文		〈 海山 〉 ,一
7	十一月十一日, 吳榮光跋唐閣右相 (立本)「秋嶺歸雲圖」		潘,續上,頁488
7	十一月十九日,於吉見齋跋獎子敬(獎達)「書宣城詩」		〈海山〉,六
7	十二月, 吴荣光跋張溫夫 (即之) 書佛經二十五行		《海山》,六
7	嘉平月, 吳榮光跋元趙文敏 (孟頻)「谿山幽邃 圖」卷		孔Ⅲ, 頁 17 (後 頁)
7	臘月三日,爲琴山農部跋元趙文教 (孟頻)「行書望江南淨土詞十二首眞蹟」卷		孔Ⅲ,頁22
	十二月十九日, 觀宋 趙千里(伯駒) 「後赤壁圖」卷		潘,續上,頁 509
7	吳榮光題南宋俞待詔(俞珙)「黃鶴樓圖」軸, 稱此軸爲其舊藏,道光乙未(1835)其弟樸園 (吳彌光)遊京師復得之,帶至湘南,屬爲題識		孔 [[, 頁 46 (後 頁)
	吳榮光已藏宋游昭「春社醉歸圖」		吳Ⅱ, 頁 24
		《騈體文》, I, 頁 20 (後頁)	
		《年譜》,頁 19 (後 頁)	
		吳 V , 頁 73	

					The same of the sa
					days a second second
道光	18	戊戌	1838	66	吴榮光 在福建布政使署(室名順貧福室、坡可庵、來復吉齋)
		15			
		11.0			
				43	梁廷枏書鄧蠏筠 尙書「銅鼓銘」及序
				.5	· · · · · · · · · · · · · · · · · · ·
		,			梁廷枏爲鄧懈筠摹刻朱殿撰「江南春詞」手蹟
	19	己亥	1839	67	DECEMBER 1988 1988 1988 1988 1988 1988 1988 198

Δ	三月吉, 吳榮光題元趙松雪 (孟頻)〈致中峰和 尚手簡冊〉		潘, 續上, 頁 535
Δ	禊日, 吳榮光三題宋「定武蘭亭」	30	吳 I , 頁 6 (後 頁)
Δ	三月十日, 吳榮光再題元趙松雪 (孟頻)〈致中峰和尚手簡冊〉		潘, 續上, 頁 534
Δ	三月十二日, 吳榮光跋南宋米元暉 (友仁)「煙 光山色圖」卷		兆Ⅱ,頁34
Δ	三月望, 吴荣光跋明吴中「諸賢江南春」副卷		吳 V , 頁 70
Δ	三月廿一日, 吳榮光三題元趙松雪 (孟頻)〈致中峰和尚簡冊〉		潘,續上,頁532
•	四月, 吳榮光得北宋蘇文忠公(蘇軾)題「文 與可(文同)竹」卷於吳門		乳Ⅱ,頁14
•	桑榮光 在閩以重值及珍玩易米家「雲山得意」 卷		潘Ⅱ,頁166
•	吴荣光 得元「六家貞一齋敍」卷於吳門		潘 I ,頁 90
		吳I,頁31,45 (後頁),V,頁 29	
Δ	五月六日, 吳榮光錄蘇軾詩, 並跋沈石田 (沈周)「谷林堂圖」		吳 V , 頁 28
Δ	五月十一日, 吳榮光於福建布政使署跋北宋蘇 文忠公(蘇軾)題「文與可(文同)竹」卷		孔Ⅱ,頁14
Δ	六月十日, 吴荣光跋蘇軾「予守帖」	Elizabeth Control	〈聽帖〉,第二
Δ	六月十日, 吳榮光跋東坡 (蘇軾) 「與李給事陶 一帖」		《嶽帖》, 丑冊
Δ	六月十日, 吳榮光跋宋蘇文忠公 (蘇軾)「偃松 圖贊」卷		潘,續上,頁 505
Δ	六月廿五日, 吳榮光跋宋袁立儒「蘆雁圖」卷	1	異Ⅱ,頁10(後 頁)
\triangle	八月十一日, 吴荣光題宋徽宗「御鷹圖」		吳 I , 頁 31
		《騈體文》I, 頁 1	
Δ	九月四日, 吳榮光跋枕周「移竹圖」卷	後川 百 20	《壯陶閣》IX,頁 12~13
	二月六日, 吳榮光題所藏之元王叔明 (王蒙) 「松山書屋圖」軸	梁Ⅲ,頁30	吳Ⅳ,頁13

道光	20	庚子	1840	68	二月, 吳榮光奉旨入京展覲
					三月,桑榮光過吳門
					四月, 吳榮光抵京, 赴圓明園, 蒙召見二次, 以年老原品休致
			er .		五月, 吳榮光 啓程南歸, 道出揚州, 訪其師阮元, 同遊北固山, 登凌雲亭
					六月十三日, 桑榮光僑寓吳門
		91			
				45	
		1			吴榮光放歸南海 (室名聽雨樓、老學庵)
道光	21	辛丑	1841	69	四月,英人滋擾省城。吳榮光偕佛山官紳捐資、團練 壯勇、鑄礟築柵,爲省城應援。 吳榮光《石雲山人詩文集》及《辛丑銷夏記》於是年 刻成
		13 - 22 - 28 - 1			
1					

4			
e		۲	
8	E	ı	
v			

	三月七日, 吳榮光於福州蕃署再題元王叔明(王蒙)「松山書屋圖」軸		吳Ⅳ, 頁)	頁	13	(後
T		〈年譜〉,頁 20				
		〈年譜〉,頁 20				
		〈 年譜 〉 ,頁 20(後 頁)				
		《年譜》,頁 20 (後 頁)				
		《年譜》,頁 20 (後 頁)				
	五月廿八日, 吳榮光示阮元南宋米元暉 (友仁) 「雲山得意圖」卷		孔Ⅱ,	頁	31	
•	六月十三日, 吳榮光續 得唐人書藏經殘字四頁 半,恰與上經文相連		孔 [,	頁	4	
•	吳榮光得趙鷗波 (孟賴)「憩松圖」		吳Ⅱ , 頁)	頁	47	(後
	吴荣光爲潘正煒題明沈石田 (沈周)「花果」卷		潘Ⅱ,	頁	124	
-	梁廷枏與張维屏同觀福州林文忠公藏米芾「書 天馬賦」卷		梁Ⅱ,	25		
	梁廷枏欲以董文敏 (其昌) 書畫「錦堂記」卷 贈江寧鄧嶰筠尚書		梁Ⅱ,	頁	26	
		《年譜》, 頁 20				
1		〈年譜〉,頁21				
			潘 I ,	頁	24	
۷	正月十七日, 吳榮光題唐人〈楷書藏經冊〉於 賜五福堂		潘 I ,	頁	24	
_	春孟補天穿之日, 吳榮光題潘正煒 所藏之〈集明人小楷扇冊〉	·	潘 IV ,	頁	304	
7	正月廿日, 吳榮光題明董文敏 (其昌)〈行草扇冊〉		潘Ⅲ,	頁	274	
7	正月廿五日 ,吳榮光跋傅山 書七言詩「空山寂 歷道心生」		⟨聽帖	; },	第プ	7
2	閏三月題,五月十九日書於〈宋元山水人物冊〉 內之王淵「梧桐雙鳥圖」		吳Ⅱ,	頁	48	
2	四月, 吳榮光跋周文矩「賜梨圖」卷, 割汰卷 尾贋跋		潘Ⅰ,	頁	29	

- △ 四月十四日, 吳榮光題唐人書〈藏經冊〉
- △ 四月十六日, 吴荣光題五代張戡「人馬」軸
- △ 四月廿日, 吳榮光跋南宋米元暉 (友仁)「雲山 得意圖」卷
- △ 四月廿一日, 吴榮光跋宋御府「荔枝圖」卷
- △ 五月, 吳榮光題潘正煒所藏之明董文敏 (其昌) 〈山水扇冊〉
- △ 五月, 吳榮光跋宋米元章 (米芾) 書「杜詩」 卷
- △ 五月十六日, 吴荣光題〈宋元山水冊〉內季松 「牧童牛背圖」
- △ 五月十九日, 吴榮光題明仇十洲 (仇英) 〈人物 山水扇冊〉
- △ 五月廿五日, 吳榮光跋宋米元章 (米芾)「虹縣 詩」卷
- △ 五月廿六日, **吴荣光**題〈宋元山水人物冊〉內 「棧道圖」及「仙山樓閣」
- △ 五月廿七日, **吴荣光**題〈宋元山水人物冊〉內 「風雪行旅」及閩次平「牛背吹笛」
- △ 五月廿八日, 吴榮光於鶴露軒爲潘正煒題明董 文敏(其昌)〈秋興八景畫冊〉
- 五月廿八日, 吳榮光已藏明董文敏 (其昌)「溪 山秋霽」卷
- △ 五月廿九日, 吴榮光跋明唐六如 (唐寅) 〈山水 花卉扇冊〉
- △ 初伏, 吴榮光兩題惲南田 (壽平) 〈山水花卉冊〉
- △ 七月廿二日, 吳榮光題王麓臺 (原祁)〈進呈扇 畫冊〉
- △ 中秋, 吳榮光跋宋趙大年(令穰)「山水」卷及 「水邨煙樹圖」卷
- △ 中秋, 吴榮光跋黃石齋 (道周)「松石」卷於潘 正煌家
- △ 中秋,跋王石谷(王擘)「松竹石圖」卷 九月,吴榮光憶錄開先寺月夜觀瀑詩於大滌子 (道濟)〈山水詩冊〉端

孔 I, 頁 8

孔 I , 頁 28 (後 頁)

吳Ⅱ, 頁 14 (後 頁)

吳 I , 頁 39 (後 頁)

潘Ⅲ, 頁 280

吳Ⅱ,頁3(後頁)

吳Ⅱ, 頁 40 (後 頁)

潘Ⅲ,236

吳Ⅱ, 頁3

吳Ⅱ, 頁 46, 48 (後頁)

吳Ⅱ, 頁 46 (後 頁), 47 (後頁)

吳 V , 頁 70 (後 頁)

孔 IV, 頁 48 (後 頁)

潘Ⅲ, 頁 234

潘 V, 頁 389

潘 V , 頁 424

潘 I, 頁 46; 孔 Ⅱ, 頁 16

吳 V, 頁 76

潘 V, 頁 405

潘Ⅳ, 頁 353

1		1	1	1		
						· 电多次多点数点数 (40m)
		1.5	1.5			GEORGE AND
						STALE AT WHAT WE SEE THE LAND
			J &			The second secon
		A S	U. F.		51	
		. or	40多		51	
	81					
	319					
			il e			
			1.5		46	梁廷枏官於韓江
	100					梁廷枏官於潮州
						梁廷枏避夷擾奉文調廣州
~						

- △ 九月廿四日, 吴榮光題明謝思忠 (時臣) 〈山水 扇冊〉
- △ 九月廿五日, 吳榮光題王圓照 (王鑑) 〈仿古山 水冊〉
- △ 長至日, 吳榮光觀明周少谷(之冕) 〈花卉扇冊〉於一百卅二蘭亭齋並繫題語
- △ 立冬日, 吳榮光題潘正煒所藏之明文待詔(徵明)〈書畫扇冊〉
- △ 十一月廿一日, 吳榮光題明陸叔平 (陸治) 〈山 水花卉扇冊〉
- △ 吴榮光跋明邵文莊「點易臺詩」卷
- △ 吴榮光題潘正煒所藏明王酉室 (榖祥)〈花卉扇冊〉
- 正月廿日,潘正煒已藏明董文敏〈行草扇冊〉
- 春孟,潘正煒已藏〈集明人小楷扇冊〉
- 四月,潘正煒重價購入唐搨「定武蘭亭卷附修 禊圖」
- 五月,潘正煒以所藏之「五字未損本蘭亭」寄 吳榮光屬題
- 五月,潘正煒已藏明董文敏(其昌)〈山水扇冊〉
- 五月廿八日, 潘正煒已藏明董文敏〈秋興八景 書冊〉
- 七月廿二日,潘正煒已藏王麓臺(原祁)〈進呈 扇畫冊〉
- 中秋,潘正煒已藏黃石齋 (道周)「松石」卷
- 立冬日、潘正煒已藏明文待詔(徵明)〈書畫扇冊〉
- 潘正煒已藏明王酉室(穀祥)〈花卉扇冊〉
- 潘正煒已藏〈宋元團扇斗方集冊〉
- 潘正煒得元「六家貞一齋敍」卷

七月廿九日,梁廷枏訪吳蘭皋儀部,於韓山講院中見文敏(趙孟頻)所書昌黎伯(韓愈)〈石鼓詩冊〉

潘Ⅲ, 頁 239

潘 V, 頁 400

潘Ⅲ, 頁 263

潘Ⅲ, 頁 226

潘Ⅲ, 頁 259

潘Ⅱ, 頁 121

潘Ⅲ, 頁 246

潘Ⅲ, 頁 274

潘IV, 頁 304

潘 I, 頁 22

《聽帖》,第一

潘Ⅲ, 頁 280

孔N, 頁 47 (後頁)

潘 V, 頁 424

潘Ⅲ. 頁 203

潘Ⅲ, 頁 226

潘Ⅲ, 頁 246

孔Ⅲ, 頁13

潘 I, 頁 90

《騈體文》 I,頁37

梁 I, 頁 43

梁 I, 頁 43

梁Ⅲ, 頁 49

道光	22	壬寅	1842	70	七月, 吳榮光遊桂林 十一月, 吳榮光〈筠淸館金石錄〉及〈金文款識類 五卷刻成
P. 18				52	
道光	23	癸卯	1843	71 53	閏七月初四日辰時, 吳榮光卒於桂林寓所 孟春, 潘正煒序《聽驅樓書畫記》
				48	
道光	24	甲辰	1844	13	孔廣陶首過富春
道光	25	ZE	1845	50	
道光	26	丙午	1846	56	
道光	27	丁未	1847	57	
道光	28	戊申	1848	58	五月,潘正煒編成《聽颿樓集帖》

4		b
e.	ē	ø

	梁廷枏爲李潤堂鑒定趙子昂 (孟頻)書「赤壁 賦」		梁 I ,頁 43
	梁廷枏於廣州臨趙子昂 (孟頻)「畫養馬」卷並 郵致李潤堂		梁 I ,頁 43
		《年譜》,頁 21 (後 頁)	
		《年譜》,頁 21 (後 頁)	
	正月廿七日, 吴荣光跋「元六家貞一齋敍」卷		潘 I ,頁 90
	二月, 吴榮光跋宋蘇文忠公(蘇軾) 札冊		潘 I , 頁 51
	二月, 吴榮光跋蘇軾〈公淸帖〉		〈聽帖〉,第二
	八月, 吴荣光跋王獻之 (子敬)「願餘帖」		〈聽帖〉,第一
	五月,潘正煒出示宋岳忠武公(岳飛) 手札卷, 並屬張維屏跋		潘 I ,頁 54
4	十月,潘正煒跋唐搨「定武蘭亭卷附修禊圖」		潘 I , 頁 22
	冬至,屬張維屏跋蘇軾「予守帖」		〈聽帖〉,第二
		《年譜》,頁 22(後 頁)	
		潘, 頁 4	
	五月,潘正煒已藏南宋岳忠武公(岳飛)尺牘 眞蹟卷		孔Ⅱ, 頁 24 (後 頁)
30	九月四日,梁廷枏得見嚴時甫孝廉所藏之王虚 舟(王澍)「臨定武本蘭亭」		梁Ⅲ, 頁 42 (後 頁)
		礼V, 頁 45 (後頁)	
	書畫商贈以梁廷枏董文敏 (其昌) 〈臨懷素書冊〉殘本		梁Ⅲ, 頁 21 (後 頁)
_	十月,潘正煒跋董其昌書陶潛「歸去來辭」		《聽帖》,第六
2	十月,潘正煒跋文徵明書「桃花源記」		《聽帖》,第五
2	十月,潘正煒跋北宋趙令穰「水邨煙樹圖」卷		孔Ⅱ, 頁 16 (後 頁)
	冬,潘正煒訪張維屏,見趙孟賴題淵明 (陶潛) 畫像六則,不惜重價購之,且摹刻數則,以公 同好。		〈 聽帖 〉 ,第四
		〈聽帖〉,卷首	-
		L	17.0

道光	29	己酉	1849	59	元月初六日,潘正煒與梁鄭甫 (信芳)、金醴香 (菁茅)、謝靜山 (有仁)、周秀甫及張維昇集聽松園
				146 146 137	元月十二日,潘正煒與周秀甫、金醴香 (菁茅)、謝靜山 (有仁)、及張維屏集珠江燈舫
				(1)	元月十九日,潘正煒與周秀甫、金醴香 (菁茅)、湖靜山 (有仁)、及張維屏再集珠江燈舫
					元月廿八日晚,潘正煒與周秀甫、金醴香 (菁茅)謝靜山 (有仁)、及張维屏、吳菊湖 (家懋) 集花舫
					八月, 潘正烽以新刻之〈聽驅樓集帖〉六冊贈朱昌颐, 出示〈聽驅樓書畫記〉五卷, 並屬朱氏爲〈聽驅樓書畫續記〉書序
		7.4			
				54	三月初六日,梁廷枏與馮西潭(馮沅)、壽菊泉(壽祺)、羅蒲洲(家政)、金醴香(菁茅)、許賓衢(祥光)、張清湖(應秋)、譚玉生(譚瑩)、仇建亭(南厚)、丁桂裳(丁熙)等同過張維屛閱清水濠丁八百
				18	餘人
道光	30	庚戌	1850	60	七月六日巳時,潘正煒終,葬於(廣州)大北門外山名馬嶺
		ENGL.		19	
或豐	1	辛亥	1851	56	梁廷枏襄力辦夷務,奏獎內閣中書,附《國史文多傳》,並加侍讀銜
				20	孔廣陶復過富春

	八月, 潘正煒跋南宋陳居中「百馬圖」卷, 稱 此卷得自其友易君山	1 pain F 1	孔Ⅱ, 頁46
		《草堂集》Ⅱ,頁 1(後頁)	
		《草堂集》Ⅱ,頁 2	
		《草堂集》Ⅱ,頁 2	
		《草堂集》Ⅱ,頁 2(後頁)	
		潘,續序,頁475	
Δ	三月廿六日,潘正煒跋北宋李公麟「松竹梨梅」 合卷		孔I,頁62
0	閏四月廿二日, 示其友朱昌颐店賢首禪師墨寶		孔 I , 頁 17 (後 頁)
Δ	清明後一日,題惲南田〈山水花卉冊〉	P42	虛續Ⅲ,頁48
•	七月,潘正煒得蔡襄「評唐詩」		〈聽帖〉,第二
0	八月下澣,潘正煒已藏宋蔡君謨楷書小幅		潘,續上,頁 507
		《草堂集》Ⅱ,頁 5(後頁)	
Δ	仲冬十日, 孔廣陶題明董文敏 (其昌) 〈楷書多心經冊〉		礼Ⅳ,頁47
Δ	三月十二日,潘正煒再題惲南田〈山水花卉冊〉	《族譜》(十三行, 頁 273)	虚續Ⅲ,頁48
Δ	暮冬, 孔廣陶題〈宋元寶繪冊〉第七幅「雪山驢背」		孔Ⅲ, 頁 14
		〈嶺南畫〉Ⅷ,頁 11,《列傳》73,42 上下	
		孔 V , 頁 45 (後 頁)	
0	北廣陶 於故紙堆中撿得仲父 孔繼 饔舊錄「古歌行」八篇,自此珍藏		⟨嶽帖⟩,亥冊

咸豐	2	壬子	1852	21	
				() () () () () ()	
咸豐	3	癸丑	1853	58	梁廷枏爲谢東平師撰墓誌銘並赴葬
				22	孔廣陶 再過富春,道阻而海歸
		-			
咸豐	4	甲寅	1854	59	
1				23	
咸豐	5	乙卯	1855	60	梁廷枏書〈藤花亭書畫跋〉自序
咸豐	6	丙辰	1856	61	正月十七日, 倪雲林生日, 梁廷枏與倪雲癯 (始遠)、 黃香石 (培芳)、譚玉生 (譚瑩)、陳蘭甫 (陳澧)、 李子黼 (長榮)、黃田門 (允中)、張維屏等集寄園拜 像賦詩
		44		25	英夷入寇。 孔廣鏞、孔廣陶 兄弟留居南海未去,與鄰 人相互守望

0	春日,孔廣陶得黃香石(培芳)贈其父孔繼勳 所臨之〈皇甫碑半冊〉		⟨嶽帖⟩,亥冊
	此頃,孔廣陶得見梅道人(吳鎮)「墨梅」卷		孔Ⅳ,頁34
		梁Ⅱ,頁16	
		孔 V , 頁 45 (後 頁)	
	仲春, 孔廣陶跋明馬湘蘭 (守真)「水仙」王伯 毅 (稱登)「補石」長卷		孔V,頁17(後頁)
	清明, 孔廣陶於綠蘿書屋觀元曹雲西 (知白) 「林亭遠岫圖」軸		孔Ⅲ, 頁41
	冬,孔廣陶跋北宋燕文貴仿王摩詰 (王维)「江 干雪霽圖」卷		孔Ⅱ, 頁 19 (後 頁)
	嘉平八日,孔廣陶再題岳飛〈軍務倥偬手帖〉		⟨嶽帖⟩, 辰冊
Δ	季冬十日, 孔廣陶跋所藏之元吳仲圭(吳鎮) 「墨竹眞蹟」卷		孔Ⅲ, 頁 34 (後 頁)
Δ	除夕, 孔廣陶題元人「竹雀雙鳧」軸		孔Ⅲ, 頁60
	梁廷枏 所藏之李公麟「西域賈馬」卷爲土盜掠去		梁Ⅳ, 頁13
Δ	仲春一日, 孔廣陶題元杜源夫「水墨葡萄」軸		孔Ⅲ, 頁 59 (後 頁)
•	孔廣陶獲周若雲所藏之北宋李公麟「老子授經圖」趙松雪(孟頻)書「道德經」卷		孔I,頁61
		梁, 頁 4	
		《草堂集》IV,頁 22 (後頁)	
		乳V,頁10	
Δ	小春六日, 孔廣陶跋明王雅宜 (王寵)「小楷南華眞經」卷。稱於英夷入寇日,以廉值自一傭奴購得此卷		孔V,頁10
•	夏, 孔廣陶同日內得北宋李公麟「松竹梨梅」合卷及趙令穰「水邨圖」		孔Ⅰ,頁62
Δ	重九日, 孔廣陶跋元倪雲林 (倪瓚)「竹溪淸隱圖 卷		孔Ⅲ, 頁 30 (後 頁)

4		
Р		

7					中国中国 1200 国际中国基础的企业 1200 国际
D. MM					
咸豐	7	. 丁巳	1857	26	北廣陶避亂汾江
					· · · · · · · · · · · · · · · · · · ·
					· · · · · · · · · · · · · · · · · · ·
成豐	8	戊午	1858	27	

	4	ø	ō	b
١	1		5	C
1	ч		1	

Δ	十月八日,孔廣陶題元黃公望、王叔明 (王蒙) 合作「琴鶴軒圖」軸		孔Ⅲ,頁38
Δ	冬, 孔廣陶題所藏之〈宋元翰墨精冊〉第一種 「宋思陵御書絕句」		孔Ⅱ,頁56
Δ	嘉平八日, 孔廣陶跋明祝京兆 (允明)「楷書前後出師表眞蹟」卷		孔 V , 頁 7 (後 頁)
		孔IV, 頁 66	
Δ	花朝節,孔廣陶攜書畫春遊,舟中跋北宋李公 麟「松竹梨梅」合卷		孔 I , 頁 62
Δ	重陽,孔廣陶題明董文敏(其昌)「仿北苑(董源)溪山樾館圖」軸		孔Ⅳ,頁64
	過汾江, 孔廣陶與吳樸園 (彌光) 訪筠淸館所藏, 見五代張戡「人馬」軸		孔 I , 頁 28 (後 頁)
•	孔廣陶於市中偶見明倪文正 (元璐)、黃石齋 (道周)書畫合卷,獲悉此乃吳榮光所藏燼餘之 故紙,以廉值購歸		北Ⅳ, 66
•	孔廣陶重價購得元黃公望「秋山招隱圖」軸		孔皿,頁35(後 頁)
Δ	二月, 孔廣陶 以摹本與元 黃公望 「華頂天池圖」 軸對看, 並爲題識		孔Ⅲ, 頁37
Δ	二月望日,孔廣陶題〈名人妙繪英華〉第一冊 第一幅方正學(孝孺)「寫吳草廬詩意」		孔 V , 頁 38 (後 頁)
	二月廿六日, 孔廣陶與巽道人 於西園草堂同觀 〈名人妙繪英華〉第一冊第三幅 文待 紹(後明) 「指揮如意圖」並題於後		孔 V ,頁 39
	春日,孔廣陶跋元管仲姬(道昇)「雲山千里 圖」卷		孔Ⅲ, 頁 45 (後 頁)
Δ	春日,孔廣陶題元王叔明 (王蒙) 「泉聲松韻 圖」軸		孔Ⅲ, 頁 38 (後 頁)
Δ	清和月, 孔廣陶攜唐閣右相 (立本)「秋嶺歸雲圖」卷歸羊城重裝,並題此卷		孔 I , 頁 11 (後 頁)
Δ	中伏日, 孔廣陶跋明仇實父(仇英)「白描人物八段」卷		孔 IV, 頁 43
△△	初夏, 孔廣陶寄寓汾江西園, 自園主人處購得明文待詔(徵明)「鐵幹寒香圖」卷, 並繫跋於卷後		孔Ⅳ,頁34
Δ	仲夏, 孔廣陶借留十日於汾江西園, 朝夕觀賞 唐吳道子「送子天王圖」卷, 並跋卷後		孔I,頁20

8					
41 1 1					
咸豐	9	己未	1859	28	

	4		
1	H		1
٩	1	ε	Đ.
	۹		

○ ○ ○ ○ ○ ○ ○ ○ ○ ○ ○ ○ ○ ○ ○ ○ ○ ○ ○	(月, 孔廣陶重裝明倪文正 (元璐)、黃石齋 道周)書畫合卷,並跋卷後 所秋, 孔廣陶題所藏之〈宋元名流集藻團扇冊〉 原三幅「瑤島會真圖」 1月六日, 孔廣陶重裝明董文敏 (其昌)名蹟 書達 11月六日, 孔廣陶題明董文敏 (其昌)名蹟 11月六日, 孔廣陶題明董文敏 (其昌)〈行書陳心其四尚書神道碑墨蹟冊〉。稱此頃曾觀董文敏 (其四十五十五) 所書之「聖主得賢臣頌」 11111111111111111111111111111111111		孔Ⅳ, 頁 66 孔Ⅲ, 頁 9 (後 孔Ⅳ, 頁 59 (後 孔Ⅳ, 頁 57 〈嶽帖〉, 戌冊 孔Ⅱ, 頁 47 孔Ⅱ, 頁 47 孔Ⅱ, 頁 46 頁) 孔Ⅱ, 頁 29 (後
第 才冊二 重批量 重 重樹 才山 嘉	第三幅「瑤島會眞圖」 1.月六日, 孔廣陶重裝明董文敏(其昌)書畫 計,並爲題識,稱所藏董文敏(其昌)名蹟達 主九日, 孔廣陶題明董文敏(其昌)〈行書陳心即尚書神道碑墨蹟冊〉。稱此頃曾觀董文敏(其 引)所書之「聖主得賢臣頌」 重九, 孔廣陶跋張照「節臨黃庭徐季海」二則 重陽三日, 孔廣陶題南宋命待詔(俞珙)「黃鶴 基圖」軸 1.月廿六日, 孔廣陶題北宋李咸熙(李成)「江山密雪圖」軸 2.23。 「四月世六日,孔廣陶題北宋李咸熙(李成)「江山密雪圖」軸 2.24。 「四月世六日,孔廣陶題北宋李咸熙(李成)「江山密雪圖」軸		頁) れ[V,頁 59 (後頁) れ[V,頁 57 (嶽帖),戌冊 れ[],頁 47 れ[],頁 44 (後頁) れ[],頁 29 (後
	田,並爲題識,稱所藏董文教(其昌)名蹟達 二十餘種 重九日,孔廣陶題明董文教(其昌)〈行書陳心即尚書神道碑墨蹟冊〉。稱此頃曾觀董文教(其 高)所書之「聖主得賢臣頌」 重九,孔廣陶跋張照「節臨黃庭徐季海」二則 重陽三日,孔廣陶題南宋俞待詔(俞珙)「黃鶴 樓圖」軸 1月廿六日,孔廣陶題北宋李咸熙(李成)「江山密雪圖」軸 第平月望,孔廣陶題五代貫休「羅漢像」軸		頁) れIV,頁57 (嶽帖),戌冊 れII,頁47 れII,頁44(後 頁) れII,頁29(後
五 重 重 種 ナ山 嘉	印尚書神道碑墨蹟冊〉。稱此頃曾觀董文教(其 為)所書之「聖主得賢臣頌」 重九,孔廣陶跋張照「節臨黃庭徐季海」二則 重陽三日,孔廣陶題南宋俞待詔(俞珙)「黃鶴 基圖」軸 九月廿六日,孔廣陶題北宋李咸熙(李成)「江 山密雪圖」軸 甚平月望,孔廣陶題五代貫休「羅漢像」軸		(嶽帖), 戌冊 礼Ⅱ, 頁 47 礼Ⅱ, 頁 44 (後 頁) 礼Ⅱ, 頁 29 (後
△■種材ナム系	重陽三日, 孔廣陶題南宋俞待詔(俞珙)「黃鶴 樓圖」軸 1月廿六日, 孔廣陶題北宋李咸熙(李成)「江山密雪圖」軸 甚平月望, 孔廣陶題五代貫休「羅漢像」軸		孔Ⅱ,頁47 孔Ⅰ,頁44(後 頁) 孔Ⅰ,頁29(後
を は	樓圖」軸 1.月廿六日,孔廣陶題北宋李咸熙 (李成)「江山密雪圖」軸 落平月望,孔廣陶題五代貫休「羅漢像」軸		孔 I , 頁 44 (後頁) 孔 I , 頁 29 (後
△ 嘉	山密雪圖」軸 喜平月望, 孔廣陶 題五代貫休「羅漢像」軸		頁) 孔I,頁29(後
△ §	万 7度的时间中73/李四1一交须回连		R)
HI.			孔 V , 頁 16 (後頁)
△ 温 輔	至多念又七日 ,孔廣陶 題北宋巨然「晚岫寒林圖」 曲		孔 I , 頁 46
△ 1ª	中冬,孔廣陶題元王叔明(王蒙)「松山書屋圖」軸		孔Ⅲ,頁40
△ 1ª	中冬, 孔廣陶題元黃公望「秋山招隱圖」軸		孔Ⅲ, 頁 35 (後 頁)
	L廣陶得元曹雲西 (知白)「林亭遠岫圖」,重 長於汾江旅寓		孔Ⅲ, 頁 41
	元旦, 孔廣陶展觀元人趙仲穆 (趙雍) ⟨八駿圖 冊〉, 七日後書詩跋於冊後		孔Ⅲ,頁47
	E月, 孔廣陶跋明海瑞 (海忠介) 五七律詩稿		⟨嶽帖⟩, 酉冊
	花朝前三日, 孔廣陶題元倪雲林 (倪瓚)「優盛 缽)曇花圖」軸		礼Ⅲ,頁32
	花朝, 孔廣陶再題元王叔明 (王蒙)「松山書屋 圖」軸, 稱所藏王蒙畫共五幀		礼Ⅲ,頁40
	E月三日,孔廣陶跋明唐解元 (唐寅)「桃花庵 圖」卷	7	扎Ⅳ, 頁 40
	上巳後三日 ,孔廣陶 題明〈名人尺牘精品〉二 冊		礼Ⅴ,頁37

163

- △ 清和月,孔廣陶跋明仇實父(仇英)「回紇遊獵 圖 | 卷
- △ 清和月, 孔廣陶檢閱書畫, 因題所藏之〈宋元 七家名畫大觀冊〉內第五幅吳仲圭(吳鎮)「橫 塘垂釣圖」
- △ 浴佛日,孔廣陶跋趙孟頫「蓮花經」第六卷
- △ 四月浣花日,孔廣陶跋明仇實父(仇英)「瀛洲春曉圖」卷,稱曾見仇英所寫之「仙山樓閣」 十餘本
- 暮春之初,孔廣陶得〈宋元七家名畫大觀冊〉 △ 於汾江。閱二十日攜歸羊城,並題第一幅趙伯 駒「雲棧圖」
- △ 暮春之初,孔廣陶跋明沈石田(沈周)「白雲泉 圖」長巻
- △ 暮春之初,孔廣陶跋明文待招(微明)「臨摩詰 輞川圖|卷
- △ 暮春, 孔廣陶題明戴文進 (載進) 「老節秋香 圖 | 軸
- △ 端陽節, 孔廣陶題所藏之〈宋元翰墨精冊〉第 四種元趙文敏(孟賴)「行書讀書樂趣」

六月,孔廣陶與盧若雲、張巽舟及兄懷民(孔 廣鏞)於庚子拜經室同觀明沈石田(沈周)「仿 梅道人(吳鎭)山水|長祭

- △ 六月六日,**孔廣陶**評書讀畫,展所藏之〈宋元 七家名畫大觀冊〉,並題冊內第七幅高克恭「山 雨欲來圖」
- △ 夏日,孔廣陶題元倪雲林 (倪瓚) 「古木幽篁 圖 | 軸
- 夏月,此頃已得元**越文教(孟頫)**〈三朝君臣故 實書畫冊〉,並將該件由長卷重裝爲冊
- 新秋,友人攜〈宋元畫冊〉至,孔廣陶精選其 房山(高克恭)、子久(黃公望)及吳仲圭(吳 鎮)「山水」補入所藏〈五代宋元名繪萃珍冊〉 中
- △ 初秋, 孔廣陶顯元倪雲林 (倪瓚) 「樹石遠岫圖 | 軸
- △ 中秋,孔廣陶再跋元方壺道士(方從義)「雲林 鍾秀圖」卷

孔IV, 頁 43 (後 頁)

孔Ⅲ, 頁4

〈嶽帖〉, 午冊

孔IV, 頁45

孔 Ⅲ, 頁 1 (後 頁)

孔IV, 頁7

孔IV, 頁17

孔 IV, 頁 45 (後頁)

孔Ⅱ, 頁 60 (後 頁)

孔 IV, 頁 8 (後 頁)

孔Ⅲ, 頁5

孔III, 頁33

孔Ⅲ, 頁17

孔 I, 頁 40

孔Ⅲ, 頁28

孔Ⅲ, 頁 43 (後 頁)

					· · · · · · · · · · · · · · · · · · ·
		138			
					対象 1.10(を m) (数数 大声を) (2.10) (2.10)
咸豐	10	庚申	1860	29	
					(1) (1) (1) (1) (1) (1) (1) (1) (1) (1)

Δ	季秋, 孔廣陶閉戶臨元俞紫芝「臨黃庭經眞蹟」 卷並繫跋於後	礼Ⅲ,頁59
△△	十一月, 孔廣陶得明沈石田 (沈周)「仿梅道人 (吳鎮)山水」長卷, 並繫跋於後	孔 IV, 頁 8 (後頁)
	冬至前一日, 孔廣陶與吳春卿太守借錄吳榮光 與翁方綱信札一卷	孔 V , 頁 14
Δ	冬至,孔廣陶跋明王酉室(榖祥)「行書千文真 蹟」卷	孔 V , 頁 14
\triangle	冬日,孔廣陶題南宋貫師古〈白描十八尊者冊〉	孔Ⅱ,頁49
Δ	冬日, 孔廣陶跋南宋思陵書子美(杜甫)題劉 少府「新畫山水障歌」卷	孔 [[, 頁 23 (後頁)
Δ	仲冬,孔廣陶跋〈五代宋元名繪萃珍冊〉第一幅王齊翰「銜杯樂聖圖」	孔 I , 頁 34 (後 頁)
Δ	臘月,孔廣陶題〈名人妙繪英華〉第一冊第十幅黎二樵(黎簡)「鼎湖龍湫」	孔 V ,頁 43
	孔廣陶偶見呂氏所藏之子久(黃公望)〈山水大冊〉,以重值不可得爲憾	れIV, 頁 51 (後 頁)
Δ	二月一日, 孔廣陶跋歐陽玄「西昌楊公墓碑銘」	〈嶽帖〉, 未冊
Δ	花朝節, 孔廣陶跋所藏之北宋范中立 (范寬) 「寒江釣雪圖」、黃山谷 (庭堅) 詩蹟合卷	孔Ⅱ,頁5
\triangle	春,孔廣陶跋趙孟頫「府君阡表」	《嶽帖》,午冊
	春,孔廣陶重裝北宋李公麟「老子授經圖」趙 松雪(孟賴)書「道德經」卷	孔 I , 頁 61
Δ	春日, 孔廣陶再題元黃公望「華頂天池圖」軸	孔Ⅲ, 頁37
Δ	孟春,跋張即之書「佛遺教經」	〈嶽帖〉, 卯冊
Δ	春遊小集,孔廣陶再跋明唐解元 (唐寅)「桃花庵圖」卷	孔Ⅳ,頁40
	初春,孔廣陶題元高彥敬(克恭)「仿海嶽菴(米芾)雲山」軸	孔Ⅲ, 頁 47 (後 頁)
	仲春, 孔廣陶題馬守真「峭石幽蘭」(〈名人妙 繪英華〉第二冊第四幅)	孔Ⅴ,頁 45
\triangle	仲春, 孔廣陶跋元鮮于伯機 (鲜于樞)「書石鼓歌眞蹟」卷	孔Ⅲ, 頁 25 (後 頁)
\triangle	仲春, 孔廣陶跋明許靈長「小楷琴賦」卷	孔 V , 頁 12 (後 頁)
\triangle	閏三月廿七日, 孔廣陶跋明文待詔(徵明)題 唐解元(唐寅)「群卉圖」卷	孔Ⅳ, 頁 38 (後 頁)
23 24		

- △ 寒食前一日,孔廣陶跋明黃石齋 (道周) 「松 石」卷
- △ 浴佛節,孔廣陶題〈名人妙繪英華〉第二冊第 十幅金壽門(金農)「達摩面壁」
- △ 浴佛日,孔廣陶跋明唐解元 (唐寅)「吟香草亭 圖」卷
- △ 四月十日, **孔廣陶跋明文待詔(後明)**「書畫赤 壁圖賦」卷
- △ 清明後十日,孔廣陶題元趙文敏(孟頻)「按圖 ○ 索驥」軸。此頃已得趙仲移(趙雍)「八駿圖」
- △ 端陽節,孔廣陶跋明文待詔(微明)「葵陽圖」 卷
- △ 初夏, 孔廣陶題元趙文敏 (孟頻) 「游行士女 圖」軸
- △ 初夏,孔廣陶跋南宋陳居中「百馬圖」卷
- △ 夏日,孔廣陶題五代貫休「降龍羅漢像」軸
- 夏日,孔廣陶得北宋文與可(文同)「倒垂竹」 △ 軸並作題語
- △ 仲夏, 孔廣陶跋倪雲林 (倪瓚)「澹室詩圖」卷
- △ 九月,孔廣陶跋北宋李公麟「老子授經圖」、趙 松雪(孟頻)書「道德經」卷
- △ 臘月, 孔廣陶題〈宋元六家名繪冊〉第四幅吳 仲圭(吳鎮)「西湖釣艇」
- → 臘月八日,孔廣陶跋元趙文敏(孟頻)「行書望 江南淨土詞十二首眞蹟」卷
- △ 嘉平十日, 孔廣陶與友人評書讀畫, 跋元趙文 敏「谿山幽邃圖」卷
- △ 仲冬, 孔廣陶此頃已得宋拓「黃庭經」
- 仲冬,孔廣陶題明董文敏(其昌)〈秋興八景畫冊〉
- 孔廣陶獲吳樸園 (彌光) 贈五代張戡「人馬」 軸
- △ **孔廣陶題**〈宋畫典型冊〉,自稱十年來搜羅雖 夥,而沙汰極嚴,所得自唐至清名蹟將及百幀 又按董其昌題此冊共收十九頁,潘正煒得之已 失一頁,故選入馬遠「高燒銀燭照紅粧圖」補 足。此頃,孔廣陶所藏畫冊,合此共成九冊

- 孔Ⅳ, 頁 69 (後 頁)
- 孔 V , 頁 46 (後 頁)
- 孔IV, 頁41
- 孔IV, 頁13
- 孔Ⅲ, 頁 18 (後 頁)
- 孔N, 頁15
- 孔Ⅲ, 頁 23 (後 頁)
- 孔Ⅱ, 頁 46
- 孔 Ⅱ, 頁 30 (後 頁)
- 孔Ⅱ, 頁15
- 孔Ⅲ, 頁27
- 孔 I, 頁 61
- 孔Ⅲ, 頁7
- 孔Ⅲ,頁22(後 頁)
- 孔Ⅲ, 頁18
- 孔IV, 頁 51 (後 頁)
- 孔Ⅳ, 頁 51 (後 頁)
- 孔 I, 頁 28 (後 頁)
- 孔Ⅱ,頁55(後 頁)

咸豐	11	辛酉	1861	66	梁廷枏是年卒
同治	1	壬戌	1862	31	三月二十日, 孔廣陶舟至三水, 登三十六江樓
		1.88			
	74				
		4			
		1			
		H III			and the second second
同治	2	癸亥	1863	32	春仲, 孔廣陶偕胡安卿、李孟雙兩廣文遊鼎湖、登雲頂, 瞰龍潭, 過羅漢市, 度聖僧橋, 觀唐智常禪師石刻, 興到磨崕大書噴雪二字於龍湫巓, 與友人枕流歸
			W	4.5	詩 春,白雲山館落成,取雪湖篁影四字名軒
		10- fr			
					季春, 孔廣陶重遊鼎湖
	2 16				孟冬, 孔廣陶將東遊
		N. S.			

4	a		
1	1	6	
0	ч	υ.	
	7	_	

	(1) (1) (1) (1) (1) (1) (1) (1) (1) (1)		
		孔 [, 頁 43	
	春,孔廣陶再題南宋賈師古〈白描十八尊者冊〉		孔Ⅱ,頁49
2	三月二十日, 孔廣陶跋北宋王晉卿 (王詵)「萬 壑秋雲圖」卷		孔 [, 頁 43
2	浴佛日, 孔廣陶再跋北宋王晉卿 (王詵)「萬壑 秋雲圖」卷		孔 I , 頁 43 (後頁)
4	七月旣望, 孔廣陶跋明沈石田 (沈周)「保儒堂 圖」卷		孔Ⅳ,3(後頁)
2	孟夏九日, 孔廣陶跋北宋蘇文忠公(蘇軾)書陶靖節(淵明)「歸園田居詩眞蹟」卷		孔Ⅱ, 頁 8 (後 頁)
4	秋九月既望,孔廣陶跋元歐陽圭齋(歐陽玄) 「楷書楊公墓誌銘」卷		れⅢ, 頁 52 (後 頁)
2	冬,孔廣陶跋南宋岳忠武公(岳飛)尺牘眞蹟卷		孔Ⅱ,頁26
	孟冬, 孔廣陶 題所藏之〈宋元名流集藻團扇冊〉第二幅「柳堂倦讀」,自云其家藏書已歷三世,然屢經兵燹,所藏零落。至其藏書,二十年來添至八萬餘卷,此頃, 孔廣陶 再得〈古今圖書集成〉一萬卷		礼Ⅲ ,頁9
		孔Ⅳ, 頁 16	
		孔Ⅱ, 頁 14 (後 頁)	
		孔Ⅲ, 頁 10 (後 頁)	
		孔Ⅲ, 頁 8 (後 頁)	
	正月廿二日, 孔廣陶 題所藏之〈宋元七家名畫 大觀冊〉第二幅小米 (友仁)「雲山圖」		孔Ⅲ,頁2
	春, 孔廣陶 以李衎「墨竹」小幅與其在文湖州 (文同)「墨竹詩」卷上之題字合刻於石嵌,置 白雲山莊		⟨嶽帖⟩, 丑冊
2	三月, 孔廣陶題元王孟端 (王紱)「隱居圖」軸		孔Ⅲ, 頁 53 (後 頁)
	春仲,孔廣陶獲廣堂夫子贈明文待詔(後明)「遊天池詩蹟 卷		孔Ⅳ, 頁16

3	甲子	1864	33	
			ES 7 F 46 S	
	la de			
	T surfice			

И	a	٥.	٥	A	
-)	Ŧ	D	7.	ı	
	v	8		ø	

Δ	春仲, 孔廣陶遊鼎湖後歸題所賦於黎二樵(黎簡)「鼎湖龍湫」上(〈名人妙繪英華〉第一冊第十幅)	孔 V , 頁 43 (後 頁)
Δ	清和, 孔廣陶題北宋翟院深「夏山圖」軸	孔Ⅱ,頁18
Δ	清和, 孔廣陶題南宋馬遠「四皓弈棋圖」軸	礼Ⅱ,頁36
Δ	清和,孔廣陶題南宋米元暉 (友仁)「江南煙雨 圖」軸	孔Ⅱ, 頁 27 (後 頁)
Δ	春暮, 孔廣陶再題北宋巨然「晚岫寒林圖」軸	孔 I , 頁 46 (後 頁)
Δ	端午,孔廣陶題五代張戡「人馬」軸	孔 I , 頁 28 (後 頁)
•	孟夏,孔廣陶獲唐吳道子「送子天王圖」卷	孔 I , 頁 20 (後 頁)
Δ	竹醉日,孔廣陶跋北宋蘇文忠公(蘇軾)「墨竹」卷	孔Ⅱ,頁10
Δ	竹醉日, 孔廣陶跋北宋蘇文忠公(蘇軾)題「文與可(文同)竹」卷	孔Ⅱ, 頁 14 (後 頁)
Δ	孟夏九日,與客攜書畫登山,題所藏之〈宋元 名流集藻團扇冊〉第四幅 刻松年 「空山鳴泉圖」	孔Ⅲ, 頁 10
Δ	立夏後十日, 孔廣陶跋明文待詔(後明)「遊天 池詩蹟」卷	孔Ⅳ,頁16
Δ	六月一日 ,孔廣陶 題所藏之〈宋元名流集藻團 扇冊〉第五幅「谿山古寺」	北Ⅲ, 頁 10 (後 頁)
Δ	六月十六日, 孔廣陶 題所藏之〈宋元七家名畫 大觀冊〉內第六幅王若水(王淵)「醉翁圖」	孔Ⅲ, 頁 4 (後 頁)
Δ	六月廿二日, 孔廣陶病起, 再題元王叔明 (王蒙)「泉聲松韻圖」軸	孔Ⅲ, 頁39
Δ	七月十日, 孔廣陶山遊歸, 適編書畫錄至元倪 雲林(倪瓚)「優盛(鉢)曇花圖」軸, 再爲題 識,並歎年來以困境故,書畫散易不少	れⅢ,頁 32
Δ	孟冬, 孔廣陶展玩所藏之〈宋元名流集藻團扇冊〉, 並題冊內第一幅「觀日圖」	孔Ⅲ, 頁 8 (後 頁)
Δ	嘉平八日, 孔廣陶再跋南宋岳忠武公(岳飛)「尺牘眞蹟」卷	北Ⅱ, 頁 26 (後 頁)
Δ	嘉平十日,孔廣陶再跋明倪文正 (元璐) 黃石 齋 (道周) 書畫合卷	孔Ⅳ, 頁 66 (後 頁)
	孟夏,此頃,孔廣陶先勒蘇軾「書歸園田居詩」 於石,後贈予蘇廣堂河帥	〈嶽帖〉, 丑冊
Δ	九秋, 孔廣陶跋米 等半頁墨蹟「明道觀壁記」	⟨嶽帖⟩,寅冊

同治	4	乙丑	1865	34		
同治	5	丙寅	1866	35	仲冬, 孔廣陶始以《嶽雪樓鑒真法帖》十二冊摹泐上 石	
同治	6	丁卯	1867	36		
同治	7	戊辰	1868	37		
同治	8	己巳	1869	38	春日, 孔廣陶 再從雪堂先生(李衎)題「文湖州(文 同)墨竹詩」卷。原蹟刻入帖,以廣其傳	
同治	10	辛未	1871	40	北廣陶出都,登四嶽,訪酉陽,歸裝又載書十萬卷花朝,此頃,北廣陶已藏書至卅萬餘卷。於大梁出 近鑴《唐宋法書數冊》與蘇廷魁	
同治	11	壬申	1872	41	十月十日, 孔廣陶 以其父 孔繼勳 所臨之《皇甫碑华冊》刻石, 並跋於後	
同治	12	癸酉	1873	42		
光緒	1	乙亥	1875	44		
光緒	2	丙子	1876	45		
光緒	3	丁丑	1877	46		
					是《京文》 14 大田市《清州集社》 15 日本 15 日	
光緒	5	己卯	1879	48	大 一	
光緒	6	庚辰	1880	49	季冬, 孔廣陶勒成《嶽雪樓鑒真法帖》十二冊	
光緒	7	辛巳	1881	50	夏,屬其友徐德度書〈嶽雪樓鑒真法帖〉目 六月, 孔廣陶獲周氏借閱所藏之《北堂書鈔》陶九成 影宋本二百日,鳩工影鈔後,以舊鈔新影按行比勘	

	4	r	ì	•
4				

	季秋,孔廣陶跋俞紫芝(俞和)臨「黃庭經」		《嶽帖》, 未冊
Δ	花朝節, 孔廣陶再跋米芾「明道觀壁記」		〈嶽帖〉, 寅冊
		《四部》, 頁130 (後頁)	
Δ	竹醉日, 孔廣陶跋吳鎮「自題墨竹詩」		〈嶽帖〉, 未冊
Δ	新秋,孔廣陶題〈五代宋元名繪萃珍冊〉第九幅 管道昇 「竹石小景」		孔 I , 頁 37 (後頁)
Δ	花朝,孔廣陶閱米南宮(米芾)「天馬賦」畢, 跋趙孟頫「道德經」		〈嶽帖〉,午冊
Δ	重九後三日, 孔廣陶 跋其父 孔繼勳 所臨之「虞 恭公溫公墓誌」		《嶽帖》, 亥冊
		《嶽帖》, 丑冊	
		《北堂》, 頁 9 (後 頁)	
		〈嶽帖〉,亥冊	
		〈嶽帖〉,亥冊	
Δ	孔廣陶跋劉墉摘句詩		⟨嶽帖⟩,亥冊
Δ	初秋望日,孔廣陶跋「宋元人保母磚題識」		〈嶽帖〉, 辰冊
Δ	九日, 孔廣陶跋劉墉 「己酉書眞行八則」, 並稱此皆甲寅(1854)、乙卯(1855)間以值廬暇晷乘興臨池		〈嶽帖〉,亥冊
Δ	清和月,孔廣陶跋趙孟頫與石民瞻十札		《嶽帖》, 巳冊
Δ	四月八日,跋趙孟頫「望江南淨土詩」	, and	〈嶽帖〉, 巳冊
Δ	春日, 孔廣陶跋文天祥題畫詩		⟨嶽帖⟩, 辰冊
Δ	中秋後一日, 孔廣陶跋其仲父孔繼驤所書「古歌行」八篇		⟨嶽帖⟩,亥冊
Δ	端陽,孔廣陶跋其父孔繼勳所抄錄之古大家詩		⟨嶽帖⟩,亥冊
		⟨嶽帖⟩,子冊	
		⟨嶽帖⟩,亥冊	r× °
		《北堂》, 頁 10	*

光緒	12	丙戌	1886	55	夏, 北廣陶因優行貢於廷
光緒	14	戊子	1888	57	孟秋之初, 孔廣陶序校刊 (北堂書鈔) 元本 是年孔廣陶卒

* 按表內所見符號 △ 代表五藏家對所見或所藏法書名蹟加以題跋

〈 北堂 〉 ,頁 11(後 頁)
〈 北堂 〉 ,頁 14(後 頁)

● 代表五藏家購藏或獲贈書畫 ○ 代表五藏家已藏之書畫

清季五位粵籍收藏家藏畫內容表 第三表

() 举。) 举。) 举。, "	本字格 章	吴道子,唐玄宗開元五年(717)始入宮供奉。年末弱冠,即窮丹青之妙。寫蜀道山水,始刱山水之體,自爲一家。人物、鬼神、鳥獸、草木、臺閣,尤冠絕於世。
-------------------	-------	---

柳山 柳山	
[8. 婺州蘭溪人。以詩名,有《禪月集》。後晉天福 羅漢 (IV, (IV) (H白鮮妍。其後又以畫繼得名。 [1]	人物、仕女,皆稱神品,初效發
[8. 婺州蘭溪人。以詩名,有《禪月集》。後晉天福 羅漢 (IV, (IV, (A), (A) (B) (B) (B) (B) (B) (B) (B) (B	周昉「洛水神仙 (孔1,第一幅。I 頁20,後頁)
(IV,	(936~943) 中入蜀。作羅漢深目大鼻, 巨
(IV,	
(羅漢) 軸(借刻。 1. 頁 26。不列入 計算) 用色鮮妍。其後又以畫繼得名。 草虫 群虫 群。 唐楊 [定武蘭亭卷]	咒鉢羅漢」 頁 2)
46余入蜀。性情高潔,唯書畫是好。書書 其後又以畫鐵得名。 唐楊「定武蘭亨卷 附終鄰屬「達數幹符	貫体「羅漢像」軸 (I,頁28,後頁)
46余入蜀。性情高潔, 其後又以畫獨得名。 唐編	美」軸(IV, 頁)
46余入蜀。性情高潔, 其後又以畫獨得名。 唐楊	「降龍羅漢像」軸 (I, 頁30)
拳「花卉草虫」 卷(皿,13) 建平不詳。	人號聯書,畫工寫生,所寫折枝
生平不詳。	
唐楊「定武蘭亭卷 附終鄭圖」(對乾符	
乙酉。按乾符無乙酉。1, 頁17)	

貞元道人「醉仙圖」 (IV, 頁2)			
張圖,字仲謀。梁太	梁太祖時河南洛陽人。善寫	善寫潑墨山水,兼長大士像	0
			張仲珠畫「晚雲歸 岫」軸(IV,頁1,後頁)
關全, 五代時 (907~	(907~960) 長安人, 畫山水學剃洛。	學判洛。其畫石體堅凝,	雅木豐茂。其作於北宋尊爲三大家之一。
M 全 「山 水」卷 (Ⅲ,頁1)			
黄筌, 前蜀時授待詔。 蜀主歸宋入畫院。同 ⁴	(後蜀時 (926~965)) 平卒。	黄冬, 前蜀時授待詔。後蜀時 (926~962) 加檢校少府監, 賜金紫, 蜀主歸宋入畫院。同年卒。	累遷如京副使。宋太祖乾德三年(965)
		黄筌「蜀江秋淨圖」 卷(續上,頁496)	養養(餐)「蜀江秋 淨圖」卷(I, 頁 30,後頁) 「寫生雙鶏」(孔I, 第二幅。I, 頁21)
徐熙,鍾陵(今南京) 果、禽蟲之類。多遊D	(今南京)人。世任南唐 (937~975)。 類。多遊山林園圃,以求情狀, 意出古人	宋太祖開寶 之外, 尤能認	(968~975) 末年歸宋。善寫生,凡花竹、 8色,絕有生趣。
	徐熙「梅竹文禽」 (I,頁34)	徐熙「黛粟花」(潘 3,第二十幅。1, 頁70)	
董添, 鍾陵(今南京) 幽潤,峯巒情深,得D	人。事南唐爲後苑副 L之神氣,天眞爛漫,	鍾陵(今南京)人。事南唐爲後苑副使。善畫山石、水龍、 荃懋情深,得山之神氣,天貞爛漫,意趣高古。	牛、虎,今僅其山水傳世。所作山水,樹石
董北苑「夏山圖」 (IV, 頁4)			
		董北苑 「茅堂消夏 圖」軸(續上,頁 510)	董北苑「茆屋清夏 圖」軸(I,頁44, 86目)

	巨然「晚岫寒林圖」 軸(I,頁45)	、山川、人物,尤精仕女。					至汴京。授職畫院不就,復還蜀。		人物。	王春翰「銜杯樂聖圖」(孔2,第一幅。 I,頁34)	1, 乾德五年 (967), 終於准陽,	李春年 [寒林鴉	
	E然「雲山古寺圖」 卷(續上,頁 511)	寺詔。工畫車馬、屋木、		周文矩「賜梨圖」 卷(潘 1,第二幅。 1 百20)	1, 点 2.7/ 「桐陰讀書」(潘 4, 第九幅。I,頁73)	「報塵圖」(番1,第 二幅。I,頁26)	後筆墨縱逸。蜀平,至		, 精繪山水, 兼善釋道人物。		渗以爲家。晚年好遊江湖,		
		仕南唐李煜,授翰林待詔。		周文矩「賜梨圖」 卷(I,頁24)	「桐陰讀書」(桑3, 第九幅。Ⅱ,頁48)		始師張南本,	る格「春霄(宵)透 漏圖」卷(II, 頁4)	事南唐李後主爲翰林待詔。		避地北海營邱,		
が上がまる		周文矩,建康勾容人。	周文矩「貢馬圖」 (IV, 頁9, 後頁)				5 格,蜀人。工畫佛道人物,		王齊翰, 金陵人, 事厗		奉成,字咸熙, 長安人。 曠,爲北宋三大家之一。		

	工畫花卉、竹石、翎毛,所繪牛、貓,亦極精妙。	瓦橋人,居近燕山,工畫蕃馬,得胡人形骨之妙,盡戎衣鞍勒之精,時稱獨步。 孫 载 「人 馬」軸 森 载 「人 馬」 (1,頁25) (1,頁25)	所作幾可亂真,唯自創意者仍不出李成之外。 程 院 深 「夏 山 軸 (II, 頁 17)	或作為文季, 諸書所記非一。工畫山水, 不專師法, 自成一家。真宗大中祥符(1008 為文貴「早行圖」卷 (I, 頁3,後頁)
読中立「窓山行族 ■」(IV, 頁 5, 後 頁) (I、頁 5) (I、頁 1.) (I、頁 (I、頁 一))	 科序,序一作唤。江南人。工量	張載, 瓦橋人, 居近燕山, 工畫審 株 数 「 人 (I, 頁 25)	瞿院深,北海人。山水師李成,所作幾可亂真,	燕文貴,其名或作燕貴,或作黨 ~1016) 時爲畫院祗候。

骏易 ,宁希白。	真宗時進士, 累官翰林學士。	肾畫十六羅漢傷。兼擅山水。	山水。	燕蕭「楓林秋晚」 (孔1,第八幅。I, 頁23,後頁)
1022				後希白 「清介圖」 軸(乾興元年五月, II,頁19,後頁)
文同,字與可,州竹派。	四川梓橦人。善書畫及《楚辭》。	有《丹淵集》傳世。	, 畫擅墨竹, 富瀟灑之姿,	2姿,學者宗之,稱湖
文與可「墨竹」 (IV, 頁8, 後頁)	〕 (夏) (株文忠題「文與可 (竹」卷(I, 頁 42)			蘇え忠題「文與可 竹」卷(Ⅱ,頁10) 文典可(倒垂竹」
許道寧, 長安人。	 	} 蓮,老年筆墨簡快,	, 1, 峯巒峭拔, 林木勁硬,	自成一體
神道等 「山水」 (Ⅳ, 頁9, 後頁)	(道		許道等《水墨冊》 (共8頁。皿,頁3, 後頁)	
郭熙,河陽溫縣人。 一千零七十二年。	縣人。爲畫院藝學。畫山水師孝成。創蟹爪樹法。 年。	<u>創蟹</u> 爪樹法。臺北	臺北故宮博物院藏其「早	「早春圖」, 款署壬子, 合
考內房「岬窗 圖」(IN, 頁4	8 0 0 2 2 2 2 2 2 2 2 2 2 2 2 2 2 2 2 2	事河陽「關(雪) 山行族」卷(瀬上, 頁 508)		
			郭河陽「山水」大軸(IN,頁9,後頁)	

	郭河陽 「秋山行旅」 (孔1,第五幅。1, 頁22)	「癜山圖」卷。		王晉卿「萬壑秋雲圖」卷(I,頁40)		「蘆汀漁艇」(孔 1, 第十幅。 I, 頁 23, 後頁)	0	崔子西「蛺婕圖」 (孔1,第六福。1, 頁22,後頁)	百年。其所作小畫軸,		越令穰「水邨煙樹圖」卷(元符庚辰。 II,頁16)	
雪山圖 大軸 (IV , 頁 10)		今臺北故宮博物院藏其「			王晉卿「靑綠山水畫」卷(I,頁10,後頁)		人物、山水, 無不精絕。		4 十 一 十			越大年「水村圖」 卷(I,頁2,後頁)
		皴法以金綠爲之。	王晉卿「山水」軸 (I, 頁48)	「萬壑秋雲圖」卷 (續上,頁513)			寫花竹翎毛、佛道、		江鄉淸夏圖」卷,款署	越太年 「山水」卷 (元符庚辰。I,頁 46)		
		宋英宗駙馬。作山水學李成。					濠梁人。仁宗時畫院藝學。所寫花竹翎毛、佛道、		國波士頓美術館藏其 所收 王維 筆。			
		王詵,字骨卿。宋英宗					崔白,字子西。藻梁人		超令樣,字大年。今美國波士頓美術館藏其「江鄉清夏圖」卷,款署元符三年, 甚爲清麗,雪景則類世所收玉維筆。			
										1100		

		字子瞻,號東坡。四川眉山					李公麟 ,字伯時,舒州人。宋仁宗] 書有晉宋風格,繪事集顑、陸、張、			
		號東坡。四川眉山人。自謂作墨竹得之同法。其幹從地至頂無節爲異。				蘇文忠公「偃松圖 贊」卷(元符己卯。 續上,頁 504)	宋仁宗康定元年生,宋徽宗崇寧五年卒 陸、張、晏及先世名手所善,以爲己有	李龍 (潘 5,第一幅。不 (潘 2,第一幅。不 存,借刻。I,頁 55。不列入計算)	「雲薌閣」(潘 2, 第 二幅。不存,借刻。 I,頁 55。不列入 計算)	[陳澎漈](潘2,第三幅。不存,借刻。 I,頁 55。不列入
			蘇文忠畫「墨竹」 大軸(元豐四年九月 廿日。IV,頁11)	[墨蘭]小軸(元豐 四年九月廿二日。 N,頁11,後頁)			\$\(\(\)(1040~1106)。善晝人馬、 \(\)()(自專一家。			
松溪講道 (孔1,第七幅。I,頁22,後頁)	「水 邨 蘆 雁 圖 」卷 (II,頁 15,後頁)	又畫寒林、毛蟹, 今不			蘇え & & 「墨竹」 卷(紹聖元年三月。 II, 頁9, 後頁)		(馬、佛像、山水。作			

								李龍既 「十八應真」 軸(N,頁 12,後 頁)
[玉龍峽冷冷谷] (潘2 ,第四幅。不存,借刻。1,頁 6,借刻。1,頁 55。不列入計算)	「寶華巖」(潘2,第 五幅。不存,借刻。 I,頁 56。不列入 計算)	「觀音巖」(潘2,第 六幅。不存,借刻。 I,頁 56。不列入 計算)	「雨花巖」(潘2,第 七幅。不存,借刻。 I,頁 56。不列入 計算)	「鵲源」(潘2,第八幅。不存,借刻。 1,頁56。不列入計算)	「發真場離雲塢」 (潘 2,第九幅。不存,借刻。1,頁	「垂雲浒」(潘 2,第 十幅。不存,借刻。 1,頁57。不列入 計算)	李公麟「梨竹梅松」 卷(續上, 頁 510)	

專中五家所藏北宋畫頭

李公麟「松竹梨梅」 合卷(I,頁61,後 頁)

道德經」卷(I,頁	(畫史)、(寶章			大家。工山							「扁舟石壁」 第一幅。皿,
道德經」卷(I	(書欠)、(畫)			稱南宋四。							奉晞古 (孔6, 築 頁5)
	撇	「大小米畫」合卷 (I,頁22)	米海岳「山水」小軸(N,頁13)	與劉松年、馬遠、夏珪,合稱南宋四大家。 甲辰,合一千一百二十四年。						李晞 右「山水畫」 卷(I,頁 27,後 百)	,
44 E	**,字元章。世居太原,後徙於吳。歷仕太常博士、書畫學博士、禮部員外郎。 待訪錄》。所作山水,源出董源,天真發露,多以煙雲掩映。枯木松石,時出新意。			河陽人。徽宗朝補入畫院。南渡後復入畫院,與劉松年 今臺北故宮博物院藏其「萬壑松風圖」, 款宣和甲辰,合		李晞右「牧牛圖」 軸(續上,頁509)	李唐「採薇圖」卷 (I,頁41)	「深山訪道圖」(為 6,第一幅。II, 106)	李晞古「人物」(潘 6, 第七幅。II, 107)		
	(原)後徙於吳。歷仕太源出董源,天真發露,			、。 徽宗朝補入畫院。 南 2故宮博物院藏其「萬雪			李唐畫「采薇圖」 卷(II,頁15)	「深山訪道圖」(桑 1,第四幅。II,頁 39)	季晞古「人物」(吳 2,第五幅。II,頁 45)		
	**,字元章。世居太 待訪錄》。所作山水,			李唐,字晞古,河陽人 水,亦善畫牛。今臺北	季晞七「林泉高逸 圖」(IV, 頁7)	「牧牛圖」(IV,頁8)					

100	٥٢١٨				韓若独「花鳥」(孔
					1,第十三幅。I, 頁24,後頁)
朱成	宋徽宗,名佶,神宗成一家。	宗第十一子。萬幾之暇,	性好書畫。書學唐人薛稷,	段,變其法度,自號複金。	金。畫山水花鳥,自
1114		宋徽宗「御鷹圖」 軸(款致和甲午。 I,頁30)			
1119			宋徽宗「白鷹」小軸(款宣和元年正月望日。I,頁52)		
1120				宣布 御筆「蒼鷹」軸(宣和二年秋八月。N,頁7)	
3879		「祥龍石圖」卷(I, 頁29,後頁)			
			「雪山行旅圖」(** 1, 第三幅。 I, 頁 26)		
				[白鷹]軸(IN,頁7,後頁)	
				徽宗畫「教子朝天 龍」卷(I,頁25, 後頁)	

	山圖」(款年七月既第二届。第二幅。後頁)	雲山得意, ,頁 27,			新圖」軸 5,後頁)	五圖」卷 (,後頁)		大 十 一 幅。		(単一) 単一 一回 一回 一回 一回 一回 一回 一回
	小米「雲山圖」(款 紹興十五年七月旣 望。れ 5,第二幅。 Ⅲ,頁1,後頁)	米元暉 「雲山得意 圖」卷(II, 頁 27, 後頁)			「江南煙雨圖」 (II,頁26,後頁	「煙光山色」 (II, 頁32,		胡九齡「水牛圖 (孔 1,第十一幅 I,頁24)		陳白然「雙仙圖」(3) 第十一屆
大小米畫 合卷 (*友在畫作於崇寧 元年春三月既望。 I, 頁22)			未元曄 畫「雲山圖」 卷(I,頁 23,後 頁)	「山水畫」軸(N, 頁13,後頁)						
米友化「山水」(款 紹興二年秋八月。 湯1,第四幅。I, 頁26)							。 阿		陳君以佛畫名京師。 作秋水寒禽, 亦大可觀。	
		未元峰 「雲山得意」 卷(Ⅱ,頁 10,後 頁)					絳人。工畫水牛。尤愛作臨水倒影牛圖。		兼長花鳥。山谷有題云:廖	
							胡九龄, 絳人。工畫		陳自然, 工畫佛, 兼	
1102	1145									

越士雷「雪梅寒雀 (私1,第九幅。I 頁23,後頁)	1、巨然,深得湖天平	2条「風雨歸舟」 (孔1,第十七幅。 I,頁25,後頁)				越伯易「劍稜圖」(孔5,第一幅。■,
	與陳典義 (1090~1138) 善。山水師董源、巨然,		۰		小山叢竹。	越千里「桃源圖」 卷(I,頁27)
	k, 與陳與義 (1090~]		號樗寨。歷陽人。宋室南渡後最以書名,畫則罕見。		小軸, 亦畫汀渚水鳥, 小山叢竹。	越伯勒 [雲山初日圖] (潘1,第九幅。 I, 頁 27) 越千里 [仙山樓閣圖] 軸 (I, 頁 59) [後赤壁圖] 卷 (續上, 頁 508)
	江南人。居雪川。山水師董源,		条。歷陽人。宋室南渡		宋太祖七世孫。所作多淸麗小軸,	
	江条,字貫道, 江南人 遠曠蕩之景。		張則之,字溫夫,號棒	張則之「山水」卷(皿,頁6,後頁)	趙伯駒,字千里,宋太	(Ⅳ, 頁8)

	 (1) (本) (131 ~ 1162) 中登 (1) (2) (2) (3) (4) (4) (4) (4) (4) (4) (4) (4) (4) (4	(1131~1162) 中入畫院。山水, 府車屋字, 「「山水」小軸 (
	錢塘人。高宗紹興 (1131~1162) ¹ 5 吴某 , 筆法飄逸, 務去華藻, 自成一 「青綠山水」 頁1, 後頁)	
	錢塘人。高宗紹興 (1131~1162) ¹ 5桑葉, 筆法飄逸, 務去華藻, 自成一 「青綠山水」 頁1,後頁)	
	馬和之, 銭塘人。高宗紹興 (1131~1162) 中登 其人物仿桑裳, 筆法飄逸, 務去華藻, 自成一家。 馬和之「青絲山水」 巻(皿, 頁1, 後頁)	。傾上, 只 210/
「靑絲 頁 1,	白描十六「應真圖」 卷(皿,頁2)	
馬和之「青綠山水」 卷(皿, 頁1, 後頁) 白猫十六「應真圖」 卷(皿, 頁2)	馬布之「覓句圖」 馬本(桑2,第二幅。Ⅱ,(潘五元 《西)	馬や之「筧句圖」 (第3,第十四幅。 1 = 20)

馬和之「探梅圖」 (潘1,第七幅。I, 頁27)

		圖市〉(共十六幅。 11. 11. 11. 11. 11. 11. 11. 11. 11. 11	で響く十
游昭, 京口人。習山水。	水。高宗紹興(1131~1162)	162) 間人,以善畫牛著稱於時,兼工木石,	工木石, 師李唐。
	游昭「春社醉歸圖」 卷(Ⅱ,頁23)		
越伯驌,伯駒 弟。字 ^承 意。界畫亦精。	字希達。少從高宗於康邸。以文藝侍左右。	善畫山水人物,	尤長於花鳥,傅染輕盈,頓有生
			越伯場「士女圖」 (孔1,第十六幅。 I,頁25)
李迪,河陽人。宣和畫	宣和畫院授成忠郎, 紹興復耶	紹興復職畫院副使。工畫花鳥竹石,頗有生	工畫花鳥竹石, 頗有生意, 畫犬亦佳。山水小景不迨。
			李河陽「小大圖」 (孔 1,第十八幅。 I,頁26)
宋高宗, 精書畫。人物	人物、山水、竹木, 無不工妙	匚妙。	
	宋		
	宋高宗「輕舠依岸圖」(吳1,第一幅。 I,頁38,後頁)	宋高宗「輕舠依岸圖」(潘 2,第十幅。 Ⅱ,頁105)	
		輯熙殿「花卉翎毛」 軸(穩上,頁507)	

粤中五家所藏南宋畫蹟

學中	五	14	刑	揻	垂	*	書回	蹟	
----	---	----	---	---	---	---	----	---	--

「牛背吹笛」(款丁 「粉水平「牛背吹" 未。滑 4,第六幅。 (款丁未。孔 8, 六幅。 II,頁72) (数百) (後頁)]能渲染。	も益「孤雀辺蜂」 (潘 62, 第十七幅。 續上,頁526) 七益「雀竹圖」(4,第七幅。II,51)	 侍詔。善人物、山水。臺北故宮博物院藏其	劉松年「竹林話舊 圖」(潘1,第六幅。 I,頁27)	劉松年畫「便橋會盟」卷(I,頁29)	劉松年「空山鳴泉 圖」(孔7,第四幅。 Ⅲ,頁9,後頁)	『詔。畫師趙昌。工花鳥、翎毛、瓜果。	林紫芝「設色花鳥」 卷(I,頁 29,後 頁)	《花草蟲介冊》(共 12 頁。 II, 頁 3,
國次平「牛背吹笛」「牛 (款丁未。矣 3, 第 未 六幅。 II, 頁 47, I 後頁)	毛益,松子。乾道間畫院 倖詔。工畫花竹翎毛,尤能渲染。	小 意意	劉松年(1195~1224),浙江錢塘人。光宗時畫院待詔。善人物、山水。臺北故宮博物院藏其「羅漢」,款署開灣七年丁卯,合一千二百零七年。	愛			林棒,錢塘人。孝宗淳熙(1174~1188)間畫院待詔。		

	王庭筠「墨竹」軸 (I,頁48)
40	纳绛臣,宋徽 宗宣和閏待詔。南渡後,宋高宗紹興閏復職待詔。
	胡蜂臣、蔡京「送 郝元明使秦書畫」 合卷(款宣和四年九 月二日。Ⅱ,頁21)
	馬達,世榮子。山水人物,得家學之妙。而花果禽鳥,疏道極工。毛羽燦然,飛鳴生動之態畢現。
1 1 1 1 1 1 1 1 1 1 1 1 1 1 1 1 1 1 1	馬達「瓜瓞」卷(I,頁26,後頁)
	李嵩,錢塘人。少爲木工,後爲李從訓養子,曾於光、寧、理三朝爲畫院待詔。工畫道釋人物,得其義父遺意 尤長界畫。
	李嵩「擊球圖」卷 (I, 頁47)
	李 葛、蕭 既 合 畫 [宋高宗瑞應圖]卷 (書載四幅,以一件 計 算。續 上, 頁
13.00	馬達,字欽山。其祖馬貴,河中人。後居錢塘。光宗(1190~1193)、寧宗(1195~1224)兩朝待詔。山水、人物、花鳥,種種臻妙。雖得自家傳,然能自樹一幟。與夏珪齊名,時稱馬夏。
	馬達「斷橋流水」 卷(Ⅲ, 頁3)
	「山水」卷(Ⅲ, 頁 3, 後頁)
	[枚牛圖」卷(Ⅲ,
	馬達「樓臺攬勝圖」 馬達「樓臺攬勝圖」 (吳4,第一幅。II, (潘6,第三幅。II, 百48

馬達「高燒銀燭照 紅妝圖」(孔 4, 第 十八幅。II,頁 54,	(友員)						馬欽山「谿山飮馬」 (孔 1,第十五幅。 I,頁25)	馬 遠 「王宏送酒圖」 (れ 2,第三幅。 I, 頁 35)	「四皓奕(弈) 棋 圖」軸(Ⅱ,頁35)	「五柳先生像」(孔 4,第一幅。II,頁 49,後頁)
						馬欽山「山水翎毛」 小軸(N, 頁15, 後 頁)				
「高燒銀燭照紅妝圖」(潘3,第一幅。 I,頁63)	「鳴琴圖」(潘6,第 四幅。II,頁107)	「松□策杖」(為 61, 第三幅。續上,頁 521)	「桃柳攜琴」(潘 63, 第十六 幅。續 上, 頁 528)	「聽鳥孤松」(潘 63, 第十七 幅。續上, 頁 528)	「柳堤馬戲」(潘 64, 第六幅。續上,頁 530)					
「高燒銀燭照紅妝圖」(桑4,第二幅。 II,頁48,後頁)	「鳴琴圖」(吳4,第 三幅。II,頁49)									
						100				

專中五家所藏南宋畫蹟

「策杖探梅」(孔4,第十四幅。Ⅱ,頁 53) 「觀瀑圖」(孔4,第 十九幅。Ⅱ,頁54,後頁)	善畫人物, 筆法蒼老,				夏禹五「雪山古寺」 (孔 1,第十四幅。 I,頁25)	善減筆畫。					陳8 中「百馬圖」卷 (II, 頁45)
	時稱馬夏。					2內。嗜酒自樂。善減					嗪 8 中畫「文姬歸漢 圖」卷(1,頁32)
	夏珪,字禹玉。錢塘人。寧宗朝(1195~1224)畫院待詔。畫與馬達齊名,墨汁淋漓。山水尤工雪景,全學范寬。		夏珪「孤松獨立」 (潘 63,第十八幅。 續上,529)	「看潮圖」軸(I, 頁52)		(1201~1204) 年間畫院待詔,賜金帶不受,掛於院內。嗜酒自樂。	梁楷「枯樹寒鴉」 (潘 5,第十一幅。 II,頁105)	B。工人物、蕃馬等。			陳 8 中 「百馬圖」卷 (續上, 頁 510)
	、。 寧宗朝 (1195~122 壽景, 全學范寬。	夏珪 「長江萬里圖」 卷(II,頁20)				1~1204) 年間畫院待請	聚格「枯樹寒雅 (鴉)」(桑1,第三 幅。II,頁39)	(1201~1204) 畫院待詔。			
	夏珪,字禹玉。錢塘 人墨汁淋漓。山水尤工雪					案楷,寧宗嘉泰 (120		陳居中,寧宗嘉泰間	陳居中畫「女士箴 圖像」卷(Ⅲ,頁4)	「小戎圖」(IN,頁10,後頁)	

横子国 水仙 軸 (教祭卯季秋甲子。 (教祭卯季秋甲子。 (教奉 華山 画	2.7.0 1 1 末, 口が 1.7.7 〈別補 1.7.7 女の発行 (1.2.2 / 1.2.2 / 以) 放射 (1.2.2 / 1.2.2 / 以) 放射 (1.2.3	문 건	錢塘人。理宗紹間 (1228~1233) 畫院待詔。善繪花卉、鳥獸、窠石等。	鲁宗貴「察 (孔 1, 第二 I, 頁 26,	字公構,自號所翁。長樂人。詩文豪壯。善畫龍,得變化之意。潑墨成雲,噀水成霧,曾不經意而皆得 爲松竹學柳公權鐵鈎鎖之法。	卷(皿,	「墨龍」卷(續上, 頁 508)	陳所翁「墨水曽
神	格子真「墨竹」(款	X, XX,	宗貴, 錢		陳容,字公 神妙。 爲松	所為「墨龍」 頁 11,後頁)		

生平不詳。 (II, 頁5, 後頁) 家學。光宗、寧宗時爲畫院祗候。 本人 (桑4, 第五	瀬」卷 後頁)										馬麟「松廬危坐圖」(孔2,第四幅。I,
上本不詳。	鄭所南畫「蘭」卷 (I,頁32,後頁)										
生不不詳。 立橋「蘆雁(圖)] 家學。光宗、寧宗服 家學。光宗、寧宗服 本月 (桑4,第五 四幅。 II, 頁 49,後 同幅。 II, 頁 49,後 同一。 II, 頁 49,後 高格圖」(桑4,第五 同一。 II, 頁 49,後 高格圖」(桑4,第五 同一。 II, 頁 49,後 高十二十二章人圖。 II, 頁 49,後 第十二十二章人圖。 II, 頁 49,第 第十二十二章人圖」(桑				持局畫院祗候。	馬麟「山水」(潘6, 第十五幅。 II, 頁		「倚梅圖」(潘 6, 第 九幅。 II, 頁 108)	「松下横琴圖」(潘 3,第六幅。I,頁 66)	「妄自尊大圖」(為 6,第十六幅。II, 頁110)	「孤松徙倚」(潘 64, 第四幅。續上,頁 530)	
		南宋理宗時人。生平不詳。	衰立橋「蘆雁(圖)」 卷(Ⅱ, 頁5, 後頁)	傳其家學。光宗、寧宗院	馬峰「山水」(吳4, 第四幅。II,頁49)	「山水」(桑4,第五幅。II,頁49,後頁)	「倚梅圖」(吳4, 第 六幅。 II, 頁 49, 後頁)	「松下橫琴圖」(吳 4,第七幅。II,頁 49,後頁)	1101 11 12 12 17		

	(N, 貝4) 「漁樂圖」卷(N, 百6)	業念祖、號柏仙。宋閩人, 生平不詳。 葉柏仙 「水墨蒲萄」 (IN, 頁9, 後頁) 奉松, 生平不詳。 春松 「牧童牛青 (吳 1, 第十一 II, 頁 40, 後頁 II, 頁 40, 後月 II, 頁 40, 後日 II, 頁 40, 後日 III, 頁 40, 第20, 至20, 至20, 至20, 至20, 至20, 至20, 至20, 至	國人, 生平不詳。 奉松「牧童牛背圖」 (桑 1, 第十二幅。 II, 頁 40, 後頁) (※ 雪川人。宋景定間 (※ 書川人。宋景定間 (※ 本) ※ 国」 (※ 本) ※ 國」 (※ 本) ※ 國」 (※ 本) ※ 國」 (※ 本) ※ 國」	月望日。	華人物、花卉、山水、翎毛。 《秦奉奉 「籃花」卷 (款至正二年四月十日。 I, 頁 36, 後頁) 頁)
「花卉」軸(I,76) 76) 「人物」(潘7,第 幅。II,頁111)	[人物](為7,第四 幅。II,頁111)				[白頭鶴鶉]卷(I, 頁35.後頁)

1			
4		_	
17	•	o	V.

	300	1318	4	1273				
	奉衎,字仲賓,號息續 李息霽「墨竹翎毛」 (款庚子八月三日。 IV,頁46)		高克恭,字彦敬,又 年 (1310) 卒。善山					
	诸人。 蒯丘人。	奉息 盛 「紆 竹 圖」 軸(款延結戊午秋八 月。N,頁9,後頁)	(字士安, 號房山。其先) [水、墨竹。		高尚書「山邨隱居圖」卷(N,頁6)			
36) 程 36)	官至江浙行省平章政事。善繪墨竹。著有		高克恭,字彦敬,又字士安,號房山。其先爲西域回回,後占籍大同。官至刑晉年(1310)卒。善山水、墨竹。		# 	高名琴 山水」(衛 1,第五幅。 I,頁 27)		
後 舉 「 松 鼠 職 筍 」 (孔 6 , 第 三 幅 。 III , 頁 6) 「畫 眉 春 色 」 軸 (III , 頁 5 4 , 後 頁)	「代階》。		官至刑部尚書。生年不詳,武宗至大三	高克恭「山雨欲來 圖」(款癸酉三月。 礼5,第七幅。Ⅲ, 頁4,後頁)			「林嵐烟雨」(孔1,第二十一幅。I, 頁 26,後頁)	高彦敬「雲山」(孔 2,第十幅。I,頁 37,後頁)
松鼠嚙着 5三幅。 D 51 軸(D			武宗至大	(山雨欲) 癸酉三月七幅。 七幅。			雨」(孔 1 一幅。 I (頁)	御山」(画。 I,

		1298	五家所藏元代畫頭 200.	1307	1319	
	趙孟頫, 守子昂, 號松 (1254~1322)。	N	越松雪 「蒲石圖」 (款大德六年丙子 [1302] 春三月廿六 日。W,頁11)			
	松雪道人。宋宗室之後。				畫「陶琦節像」軸 (款延祐六年。Ⅲ, 頁26) 「軒轅問道圖」巨幅 (款延祐紊(七)年 春仲。Ⅲ,頁 23,	後頁)
	官至翰林學士。	越松雪崖「陶淵明 事跡圖」卷(款大德 二年六月廿二 日。	續上,頁 538~542)	越文教「游行士女圖」軸(款大德十一年[1307] 八月十三日。1,頁73)		
	生於宋理宗寶祐二年,	越文教[白描騎逐]卷(款大億元年二月二十二 日。1,頁 43,後頁)[象背佛相]小軸(款大億二年秋日。 以表表一年報日,小軸(款大億二年秋日。 N,頁18,後頁)				「林山小隱」軸(款 延祐七年春仲。IV, 頁19,後頁)
「仿海嶽菴雲山」軸 (Ⅲ,頁47)	卒於元英宗至治二年		越文教「谿山幽邃圖」卷(款大德二年。Ⅲ,頁17)	「游行士女圖」軸 (款 大 德 十 一 年 [1307] 八 月 十 三 日。Ⅲ, 頁 22, 後 頁)		

											「鰤生見沛公」(孔 9,第一幅。皿,頁 14,後頁)	「霍光奪苻璽」(孔 9,第二幅。II,頁 15)
			「蘭亭圖」卷(I, 頁40)	「養馬」卷(I,頁 42)	「謝幼輿邱壑圖」卷 (I,頁44)	「獨樂園幷記」卷 (I,頁45,後頁)	〈文房器物圖論冊〉 (共15頁。III,頁8 後頁~12後頁)	「雙駿圖」軸(IN, 頁18)	「流水松風」軸(IV, 頁 19)	「雲山江樹」大軸 (IV,頁20)		
		「佛像」軸(I,頁74)										
	「探梅圖」(皿,頁 25)											
1321 「攜琴訪友圖」(款 至治元年十月望日。 IV,頁11)												
1321		. 27										
				4	事中五	张 街	藏元代	畫頭	10			

[山簡醉高陽」(孔 9,第三幅。皿,頁 15) [王猛見桓溫」(孔 9,第四幅。皿,頁 15,後頁) [唐明皇引鑑](孔 9,第五幅。皿,頁 15,後頁) [楊大眞剪髮」(孔 9,第六幅。皿,頁 16)						
		陳仲美「耄耋圖」 軸(款大德丙午歲 春正月初吉日。N, 頁18) 「銅坑攬勝圖」軸 (款泰定六年仲秋 月。按泰定只有四 年。N,頁 17,後	0番之一。		晴竹新篁是其始創。	管仲極「朱竹」大 軸(款至元丙寅。按 至元無丙寅。IV, 頁20,後頁)
	号。		「秋江待渡圖」上元賢題者之	陳良璧「金碧山水」 軸(I,頁96)	封魏國夫人。善畫墨竹梅蘭。	
	字仲美, 珏之次子。善畫山水人物花鳥。		據吳榮光題跋,爲錢舜舉		吳興人。趙孟頫室, 封魏[
	陳琳,字仲美,珏之万		陳琳 ,生平不詳。據身		管道昇,字仲姬,吳勇	

粤中五家所藏元代畫頭

	管夫人「竹石小景」(れ2,第九幅。1, 頁37)管 体 極 「雲 山 千里 圏」巻 付 極 「雲 山 千里 圏」巻 (間,頁 44)	《山水訣》。亦爲全真教				黃公望「華頂天池圖」軸(款至正九年十月。Ⅲ,頁36)	黃公望、王枚明合作「琴鶴軒圖」軸(款至正庚寅五月。Ⅲ, 頁37)
「墨竹」軸(N, 頁 21) 「瀟湘圖」卷(1, 頁46,後頁) 管夫人「山水」軸 (N, 頁21)	李圆	5. 善畫山水,著《山水				₩ 画 十	★午憩)目
帝遂尹「竹」(潘1,第十輯。1,頁28)		黄公望,字子久,號大廳,又號一峯。本姓陸,居常熟,繼永嘉黃氏。善畫山水,著徒。生宋咸淳五年(1269),卒至正十四年(1354)。	黄大藥 「山水」軸 (款至正元年十月。 I,頁75)				
		瘾,又號一峯。本姓 69),卒至正十四年(
		黄公望,字子久,號大:徒。生宋咸淳五年(126		黃大藏「層巒疊嶂圖」(款至正三年七月八日。N,頁16)	「秋山圖」(款至正七年八月十二日。 N,頁16,後頁)		
			1341	1343	1347	1349	1350

	「山水」(款至正二十又二年,按其時十又二年,按其時 黃公望已辭世。孔					子久「山水」(孔 2, 第八幅。皿, 頁 11, 後頁)	黃公望「雲敏穩 (秋)清圖」(孔6, 第六幅。II,頁7,	後貝) 「秋山招隱圖」軸 (Ⅲ,頁35)		
	二十十八次次次次。	36)				と第後 人気 (国)	黄秋第《谷秋》			
黄夫 · · · · · · · · · · · · · · · · · · ·									「山水畫」卷(I, 頁50)	「山水」中條(未刻。 不列入計算)
		「楚江秋曉圖」卷 (按款只署至正秋九 月,未知何年。續 上,頁 543~544)				黃公望「山水」(潘 3,第四幅。I,頁 65)	「雲斂秋淸圖」(潘 3,第八幅。I,頁 66)			
						黃公望「山水」(吳 1,第二十幅。II, 頁42,後頁)	「雲飲秋淸圖」(桑 1,第二十一幅。 II,頁43)	「秋山招隱(圖)」 軸(N,頁22)		
			[富春大嶺圖](IN, 頁17)	「秋山澹霧圖」(IN, 頁 18)	「秋巖疊嶂圖」(IN, 頁 18,後頁)					
1353	1362									

1325				推印	1334	录卡	1336		1341
				曷傒斯,一作徯斯, 寺講學士。迫封豫章		長鎮,字仲圭,號椅 5外或山澤野民。生			
書知白「古木寒回 (柯)圖」(款泰定 乙丑十日。癸 1,第 十八幅。Ⅱ,頁 41, 後頁)				字曼碩。雲南富寧人。 [公,諡文安。	楊僕斯「山水」(款 元統二年九月。吳 5,第一幅。IV,頁 52,後頁)	· 道人、梅花庵主 。浙江; 至元十七年(1280), 卒	吳仲圭 「漁父圖」 軸(款至元二年秋 八月, IV, 頁 23, 後頁)		
書約白「古木寒柯圖」(款泰定乙莊十日。潘3,第三幅。 I,頁64)	曹敏岛「山水」軸 (1,頁91) [清涼晩翠」(締63, 第二十幅。續上, 頁529)			揭傒斯,一作徯斯,字曼瑀。雲南富寧人。工山水。皴法精嚴,氣量沉鬱。延祜初薦授翰林國史院編修。 侍講學士。追封豫章公,諡文安。		吴粲,字仲主,號棒道人、棒花庵主。浙江嘉興人。善畫山水竹石,目 方外或山澤野民。生至元十七年(1280),卒至正十四年(1354)。		棒道人「山水」軸 (款至元二年秋八 月。I,頁102)	吳仲圭「墨竹」卷 (款至正元年。I, 頁94)
李隆山春郎		(A) Tool was		[鬱。 延祐初薦授翰林		自題詩其上,時稱三絕。			
書から「古木祭柯圖」(款泰定乙壯十日。 孔 2,第十二幅。 I,頁 38,後頁)		曹雲西「林亭遠岫圖」軸(III,頁 40,後頁)	「溪山無盡圖」卷 (III,頁41,後頁)	國史院編修。官至		3。性孤高,所交多			

卷(国,				,第十 頁 39,					… ■ 第 ■ 1
「墨竹真蹟」卷(Ⅲ, 頁 33)				「山水」(れ2,第十 四幅。I,頁39, 後頁)					王·若 水 「醉 翁 圖」 (孔 5,第六幅。Ⅲ, 頁 4)
	「湘江雨過」卷(I, 頁 47,後頁) 「水竹」卷(I,頁	「	「夏山水閣」大軸 (IV,頁22,後頁)		2蹟,多有隸書款識。				王若水「畫菊」小 軸(N,頁 24,後 頁)
棒花道人 [墨竹] 卷(續上,頁555) 吳仲圭 [詩畫] 軸 (續上,頁562)					多得越孟頫指教。傳世之蹟,	王淵「梅棠」(款至 正丁酉春。潘 7, 第 三幅。 II, 頁 1111)		「梧桐雙鳥」(潘 4, 第八幅。 I, 頁 72)	「人物 (寫醉翁圖)」 (緣 7,第二幅。II, 頁 111)
					號澹軒。杭人。幼習丹靑,多		王若水「歲華宜子圖」軸(款至正廿四年九月。IN,頁10,	及月/ 王淵「梧桐雙鳥」 (吳3,第八幅。II, 頁47,後頁)	
					王淵,字若水,號澹車			2 2 3 3	
	T. Control of			8		1357	1364		

化島竹石」(礼 1, 第二十二幅。I, 頁27)	陳仲仁,江右人。官至陽城主簿。善山水人物花鳥。	陳仲仁「翎毛」卷 (I,頁38)	字季弘,號天游生。吳人。畫仿王蒙。		李秮子。至元十九年(1282)生,天曆元年(1328)卒。畫竹石得家學,尤善山水。	李璞道「竹柏」軸 (IV, 頁10)	字仲穆,吳興人。孟頫子。官至集賢待制,同知湖州路總管府事。書畫能傳家學。	越仲移 畫「山水」 軸(款皇慶元年春 日。N,頁 21,後 頁)	超仲穆 [雙駿]軸 (款至正二年九月。 I,頁91)	「桐陰納涼圖」(潘 1,第八幅。I,真 27)	「綠陰戲馬」(潘 61, 第六幅。續上,頁 522)	[平虞並轡] (3 63, 第十九幅。續上,
	陳仲仁, 江右人		陸廣, 字季弘,		李士行,字遵道,		趙雍,字仲豫,	1312	1342			

			The State of the S
中中	五家华	- 藏元	代畫頭
	1		4 1

越仲緣「絕地駿」 (孔 10,第一幅。 Ⅲ,頁45,後頁)	「麟 羽駿」(孔 10, 第二幅。II,頁45, 後頁)	「奔宵駿」(孔 10, 第三幅。Ⅲ,頁46)	「超影駿」(孔 10, 第四幅。Ⅲ,頁46)	「踰輝駿」(孔 10, 第五幅。Ⅲ,頁46)	「超光駿」(孔 10, 第六幅。Ⅲ,頁46)	「騰霧駿」(孔 10,第七幅。II,頁46,後頁)	「挾翼駿」(孔 10,第八幅。II,頁46,後頁)					
								[十駿圖]卷(I, 頁49)	「山水」小軸(IV, 頁21,後頁)			
(八駿圖冊)(共8頁。續上,頁553)										1。畫山水師郭熙。		唐禄「竹林歸鴉」 (
										邑興人。官至休寧縣 手		
										唐棣,字子華。浙江吳興人。官至休寧縣尹。	唐子華 「白描人物」 (款至正□年八月。 Ⅳ, 頁 22, 後頁)	

「優 益 (鉢) 曇 花 圖]軸(款壬子正月 廿三日。Ⅲ,頁30, 後頁)

「古木幽篁圖」軸(款甲寅。Ⅲ,頁32)

「荆門圖」(未刻。 不列入計算) 「枯木竹石」小軸(IN,頁28) [寒江放鴨圖 (N,頁25) **免費**「山林道珠」 (**為 3**,第十二幅。 I,頁67) 「古木幽篁」軸(款甲寅。續上,頁 551) 「枯木竹石」軸(款癸丑。I,頁76) **免費**「山林道珠」 (吳1,第二十二幅。 II,頁43) 「優葢(鉢)曇花」 軸(款壬子正月廿三 日。IV,頁 22,後 頁)

稅 雲 林 「山 水」 (N, 頁19)

1374 粤中五家所藏元代畫蹟

「山水」(IV, 頁19)

中

「竹溪淸隱圖」卷 (款癸卯秋八月十日。Ⅲ,頁28)

1363

1364

1372

五 一 一 一 一 一 一 , ,	絁	¥,		**		磐 七,0	量。	白談目,
「古木竹石」 第八幅。I, 「五君子圖」 第五幅。II,		中無無				王叔明 「秋林暮靄 圖」軸(款至正九 年六月。Ⅲ,頁40, 後頁)	「松山書屋圖」軸 (款至正九年八月。 II, 頁39)	養公望、王松明合作「琴鶴圖」軸(款至正庚寅五月。Ⅲ,頁37)
チング (大) (大) (大) (大)	貞7) 「澹室詩』 (Ⅲ. 頁26)	W 。				唐 一 一 一 一 一 一 一 一	山書 至正力 頁39	基 () () () ()
(元77, (元2, (元2, (元37) (元6,	(泰安知				王圖年後救」六百	点,	黄作至页公 上正 5
		(後隱黃鶴山明洪武初爲泰安知州。善畫山水,		王故明「湖山淸曉」 中軸(款至正三年七 月八日。N,頁24)				
T an					上 中 中 中 中	gr.	(款 I,	
		為理問 (1385)。			長林記(至正/田) 續		屋」軸 八月。	
		順甥。元末 武十八年(玉故明「長林話古圖」軸(款至正八年春二月四日。續上,頁 547)		「松山書屋」軸(款 至正九年八月。I, 頁77)	
		王蒙,字叔明,號黃鶴山樵。吳興人。趙孟臧甥。元末爲理問。 創渴筆解索皴。生至大元年(1308),卒明洪武十八年(1385)。					王叔明「松山書屋」 軸(款至正九年八月。N,12,後頁)	
		字赵明,號黃鶴1 質解索皴。生至大元	養鶴山樵 「天香書 屋圖」(款至正改元 秋。IV, 頁 15, 後				m	
		上蒙,	被 國 。 []					
			1341	1343	1348	1349		1350

-			學上	中五家	7歳元は	一書賃				
1362	1365								1342	
			「萬松僊(仙) 圖」(IV,頁15)				8 8 8	盛懋,字子		廢子昭 [] (IV, 頁 20.
			(仙) 館 頁15)					-昭,原爲		昭 「垂釣圖」 頁 20,後頁)
	「聽雨樓圖」卷(款至 正廿五年四月廿七 日。N,頁13,後頁)							臨安人, 僑寓嘉興, 與		
		「山邨暗藹圖」軸 (款至正辛未秋日。 續上,頁546,按至 正無辛末)	「萬松仙館圖」軸 (I,頁77)	「疎林茆屋」(為 61, 第十一幅。續上, 頁 523)				字子昭,原爲臨安人,僑寓嘉興,與桑錄毗鄰而居。山水、人物、花鳥學陳珠。		盛卷「湖舟納涼圖」 (潘 1,第十二幅。
「山水」軸(款至正 廿又二年八月六日。 IV,頁23,後頁)								人物、花鳥學陳琳。	盛子昭 「山水」軸 (款至正壬午四月。 IV, 頁 29, 後頁)	
					王叔明「古木合秋」 (孔6,第二幅。Ⅲ, 頁5,後頁)	「草亭消夏圖」(孔 7,第七幅。II,頁 11)	「泉聲 柗(松)韻 圖]軸(II,頁38)			

廢 重 上 上	(礼1,第二十四幅。 I,頁27,後頁) 定。生至元二十七年					村故仲 [寒坡晚思」 (孔7,第六幅。Ⅲ, 頁10,後頁)	「墨竹」軸(皿,頁 43,後頁)	(倪瓚、王蒙善。畫筆	
	6所藏書畫, 威命鑒3			村 丹 邱 「竹 」卷 (I, 頁37,後頁)	「山水」軸(IV,頁29)			時稱大聲、小聲。與	陳秋水 畫「巖藻松 風」軸(款至正十二年冬十二月。N, 頁30,後頁)
「梅軒賞雪」(渚 61, 第十二幅。瀬上, 頁 524) 盛子昭「秋林垂釣 圖」軸(瀬上, 頁 554)	字数件,號升丘。浙江台州人。文宗朝任鑒書博士。內府所藏書畫,咸命鑒定。生至元二十七年卒至正三年(1343)。	村故仲 「枯木竹石」 (* 61,第八幅。續 上,頁 522)	「山水」軸(續上, 頁563)					臨江人。從父僑吳。與兄惟言並善山水,時稱太髯、小髯。與倪瓚、王蒙善。	
	號升丘。浙江台州人。 年 (1343)。							號秋水。臨江人。從父/ 法死。	
	有九思,字敬伸,墨 (1290), 卒至正三 ³							陳汝言,字惟允,號秋水。 清潤。明洪武初坐法死。	

_	1348			方壺道士「雲林鎮 泰圖 朱(對至下)
<u> </u>	377		カカ壺「雲林鍾秀」 卷(款 洪 武 丁 巳。 1, 頁 92)	70回」で(がエルバ 子冬十月。Ⅲ,頁 42,後頁)
	方方叠「梅花書屋圖」(款至元十五年 冬十月。按至元八 有六年。N,頁 22)			
	「山水」(IV, 頁 21, 後頁)			
	「山水」(IV, 頁 22)		「山水」軸(I,頁 94)	
		オオを「		
			「烟水孤蓬」(潘 61, 第九幅。續上, 頁 522)	
				「雲山圖」軸(III, 頁43,後頁)
	張中,字子政。 松江, 千三百五十一年。	人。畫山水師黃公望亦創	孫中,字子政 。松江人。畫山水師黃公望亦能墨戲。今臺北故宮博物院藏其「寫生花鳥」, 千三百五十一年。	寫生花鳥」, 款署至正辛卯, 合
(7)	337	張中「太平春色」(款至元三年後丁丑上元日。IV,頁10,後頁)		

1. まえ、字ん幸。 浙江諸警人。 父力農、 麦 自 學成家。 善豊 棒竹。 能詩, 有《竹齋詩集》。 1. 1287)、 卒至正十九年 (1359)。 年七十三歳。 2. 元・幸 「梅花」軸 (1364	Charles of the Control of the Contro			
まえ幸「梅花」軸 (款之未季秋七月。 (数之未季秋七月。) 「最極」軸(不存, 信効。1,頁97。 春季, 全百煮, 生平不詳。 森臣 煮「山 水」 明枚売, 鳥程人, 與徐士元等皆以畫名。 明枚売, 烏程人, 與徐士元等皆以畫名。 明女売, 等源夫, 一字伯原, 及百爾之。由京兆徒居清江。元武宗、文宗、順帝三朝被召, 清書墨牛、葡萄。 「1,頁70) (桑 2, 第十一幅。(豫 3,第十八幅。) 11,頁70) 株本,字源夫, 一字伯原, 及名原文。由京兆徒居清江。元武宗、文宗、順帝三朝被召, 清書墨牛、葡萄。 「1,頁70) (桑 2, 第十一幅。(豫 3,第十八幅。) 1,頁70) 非本,字源夫, 一字伯原, 及百两文。由京兆徒居清江。元武宗、文宗、順帝三朝被召, 清書墨牛、葡萄。 「1,頁70) 東東, 字湖石,號五峯。安徽繼谿人。善山水。 第文通,永嘉人。善山水、佈置茂密。 「1,3十九幅。11, (豫 5,31十二幅。11, (豫 5,31十二届。11, (第 5,31十二届。11, (3 5)31十二届。11, (3 5)31十三届。11, (3 5)31十三届。1		王晃,字元章。浙江 (1287),卒至正十九 ^生	諸暨人。父力農,冕自 年 (1359)。年七十三歲]學成家。善畫梅竹。能詩 , 。	有《竹齋詩集》。生至元二十四年
「墨梅」軸(不存, 借刻。 I, 頁 97。	355		エ元章 「梅花」軸 (款乙未季秋七月 望。IV, 頁12)	エ元章 「梅花」軸 (款乙未季秋七月。 I, 頁101)	
秦 皇 秦 「山 水 」 (IV, 頁 10, 後頁) 胡紋亮, 鳥程人, 與徐士元等皆以畫名。 胡紋亮, 鳥程人, 與徐土元等皆以畫名。 (桑 2, 第十一幅。 (潘 3, 第十八幅。 (译 3, 第十八幅。 I.) 頁 45, 後頁) 11, 頁 45, 後頁) 24, 第十八幅。 II.) 12, 第十八幅。 II. (潘 5, 第十二幅。 II.) 13, 第大通, 後達, 第十二幅。 II. (潘 5, 第十二幅。 II.) 14, 第十九幅。 II. (潘 5, 第十二幅。 II.) 15, 後月) [105)		王元章「墨梅」 (IV, 頁11, 後頁)		「墨梅」軸(不存, 借刻。I, 頁 97。 不列入計算)	
株 巨 業 「山 水」 朝 秋 売 「牽 牛 花」 胡 秋 売 「牽 牛 花」 明 秋 売 「牽 牛 花」 (桑 2, 第 十 一 幅。 (渚 3, 第 十 八 幅。		蔡擎,字巨鰲,生平7	人 計		
明欽亮, 鳥程人, 與徐士元等皆以畫名。 明欽亮 「牽 牛 花 」 朝 欽 亮 「牽 牛 花 」 (桑 2, 第 十 一 幅。 (潘 3, 第 十 八 幅。 II, 頁 45, 後頁) I, 頁 70) 基書墨牛、葡萄。 株様, 字刹石, 號五峯。安徽纖谿人。善山水。 郭文通, 永嘉人。善山水, 佈置茂密。 郭文通, 永嘉人。善山水, 佈置茂密。 郭文通, 永嘉人。善山水, 佈置茂密。 第文通, 永嘉人。普山水, 佈置茂密。 第文道「板橋驢背圖」 郭文通「板橋驢背圖」 第文道, 第5, 第十二幅。II, (潘 5, 第十二幅。II, 頁 105)		可,			
4 4 4 5 7 9 4 4 7 6 7 9 4 4 7 6 8 9 9 4 4 7 6 9 1 8 9 9 9 9 9 9 9 9 9 9 9 9 9 9 9 9 9		烏程人,	余七元等皆以畫名。		
44本,字藻夫,一字伯承,又名原文。由京兆徙居清江。元武宗、文宗、順帝三朝被召,指畫墨牛、葡萄。 朱璟,字判石,號五峯。安徽績谿人。善山水。 郭文通,永嘉人。善山水,佈置茂密。 郭文通,永嘉人。善山水,佈置茂密。 [吳1,第十九幅。Ⅱ, (潘5,第十二幅。Ⅱ, (元4),後頁)]			胡欽亮「牽牛花」 (吳 2,第十一幅。 II,頁45,後頁)	胡欽亮「牽牛花」 (潘3,第十八幅。 I,頁70)	
朱璟,字判石,號五峯。安徽績谿人。善山水。 郭文通,永嘉人。善山水,佈置茂密。 郭文通,永嘉人。普山水,佈置茂密。 第文通「板橋驢背圖」 第文通「板橋驢背圖」 [吳1,第十九幅。Ⅱ, (潘5,第十二幅。Ⅱ, [頁42,後頁)		1 0	16原,又名原文。由京沙	k徙居清江。元武宗、文宗、	
字判石,號五峯。安徽績谿人。善山水。 (342				杜祿夫 「水墨葡萄 軸(款至正二年秋/ 月廿四日。Ⅲ, 頁
永嘉人。善山水, 佈置茂密。 事え通「板橋驢背圖」 事え通「板橋驢背圖」 (吳1,第十九幅。II, (豫5,第十二幅。II, 頁105) 頁42,後頁) 頁105)		字荆石,		°	
永嘉人。善山水, 佈置茂密。 郭文通「板橋驢背圖」 (吳1, 第十九幅。II, 頁42,後頁)					東頁
			山水, 佈置茂密。		
			郭文通 [板橋驢背圖] (吳1,第十九幅。II, 頁42,後頁)	郭文通「板橋驢背圖」 (潘 5, 第十二幅。II, 頁 105)	

子春二月望後一日。 春二月。和 16, 第 一幅。 V, 頁 37, [雙喜圖]軸(彰洪 武之 卯歲夏五月。 京工華[加冠圖] 軸(彰洪 武文五夏 村文五日。 II, 頁 122) 5。 江蘇無錫人。至正二十二年 (1362) 生, 永樂十四年 (1416) 卒。工畫山水竹石, 永 輻 (款 度 辰 五月。 N, 頁 40) 王孟端「墨竹」小 輔 (款 度 辰 五月。 II, 頁 II, 頁 40)

	「高梁山圖」軸(IN, 頁 11) 「山水」小軸(IN, 頁 11, 後頁)	「高梁山圖」軸(Ⅲ, 頁 53,後頁)
	王孟端「梧竹圖」軸(1,頁95)	「梧竹圖」軸(Ⅲ, 頁54)
	冷嫌,字起敬、或作啓敬,號龍陽子。湖南常德人。初與沙門海雲游。至元間始以丹青順 年百餘歲。	至元間始以丹青鳴於時。山水人物皆妙
1403	冷道人 「山水」(款 永樂元年冬日。IV, 頁55)	
	夏果,字仲昭,號自在居士。江蘇崑山人。洪武二十一年(1388)生,成化六年(1470)永樂乙未進士,後復姓夏,並改昶作果。果官伐常。杲善書能詩,復精繪事(師王孟端),色,偃直疎濃,各循矩度。	六年(1470)卒。初姓朱,名昶。 (師王孟端),尤工墨竹。煙姿雨
	夏 太 常 「 墨 竹 」 (IV, 頁 46)	
	夏 中 昭 畫 「墨 竹 」 大軸(N, 頁 32)	
	羅雅,字正伯,福建沙縣人。畫稱永樂間。善山水,得米家父子法。	
1412	羅正伯「仿米山水」 (款永樂十年夏四 月。IV, 頁 46)	
	夏芷,字廷芳,浙江杭縣人。以畫山水名於永樂、宣德間。師戴進,克勤於學,力逼其師。	。不幸早卒。
		夏芷「仿馬欽山山水」小軸(A,頁
	速文進,字景昭 。隴西人(或曰福建沙縣人)。永樂時爲武英殿待詔,至宣德間仍供事內殿。 勒用墨皆宜。	設。善畫花果翎毛, 鉤
1410	達景昭畫 [三友圖] 輔(款永樂庚寅孟夏。 Ⅳ, 頁31, 後頁)	

粤中五家所藏明代畫蹟

	裁毛	1439 大 本 本 力 大 大 大 大 大 大 大 大 大 大 大 大 大			Apple 12	F 38 E 5		麼	M N	H	1439 载、梅竹
	戴進,一作題,字文] 毛、花卉。	載、王合作「水屬梅竹」(款正統己未七月朔且。 N, 頁 53)						陳錄,字憲章,以字行。號如隱居士。	陳 惠 章 「墨 梅」 (IV, 頁 55, 後頁)	谦,字牧之,號冰	戴、王合作「水墨梅竹」(款正統己未七月朔旦。IV,頁
邊景昭「八仙會圖」 (吳 2,第十六幅。 II,頁46,後頁)	字文進,號靜卷。浙江杭縣人。宣德間待詔。山水師郭熙、	載文進畫「介子推 偕隱圖」軸(V,頁 3,後頁)						行。號如隱居士。會稽人。		王谦,字枚之,號冰壺道人。錢塘人,善畫墨梅,清奇可喜。	
邊景略「八仙會圖」 (番6,第六幅。II, 頁107)	人。宣德間待詔。山水		戴文進「枕石聽流圖」(潘 30,第一幅。IV,頁328)	戴静卷「風雨荷鋤圖」(潘 31,第一幅。IV,頁 332)	「墨菊竹」軸(續下, 頁 570)			善墨梅及松竹蘭蕙		墨梅,清奇可喜。	
	李唐、馬遠					載文進畫「風雨歸 舟」大軸(IV,頁 32,後頁)		0			
	、夏珪。亦善人物、翎						载文進「老節秋香圖」軸(IN,頁45)				

江蘇吳縣人。生於宣德二年(1427), 卒於正德四年
86.17 (A) (A) (B) (B) (B) (B) (B) (B) (B) (B) (B) (B

		1494	1501	1502	H. A. P. C. B.			V.V.			1814	1
				「桑林圖」(款壬戌夏日。IV,頁35,後頁)	「移竹圖李西涯詩合 璧」卷(II,頁16)	「山水」卷(Ⅲ,頁 18,後頁)	「訓子圖」卷(皿, 頁19)	「伤米南宮山水」 (IV, 頁34,後頁)	「芙蓉花鴨圖」(IV, 頁 35)	「蕉林逸興圖」(IV, 頁35,後頁)	「設色蕉石」(IV, 頁35,後頁)	[山水](11. 百37)
沈周「山水」(款宏治辛亥九月下院。 発 2,第三幅。IV, 頁 53,後頁)												
	「仿黃大癡」軸(款 弘治辛亥九月下院。 II,頁125)	「花果」卷(款甲寅。 II,頁123)	「柳溪春眺」(款弘 治辛酉春三月。潘 11,第三幅,皿, 頁214)									

[仿一峯小障」(款 弘治辛亥九月下院。 孔16,第五幅。N, 頁39,後頁)

次**5**四「谷林堂圖」 軸(V,頁 27,後 頁)

	「枯木竹石」軸(II, 頁124)	「山水」軸(II,頁	「秋林曳杖」(潘 11, 第一幅。II, 頁 213)	「樹陰訪道」(潘 11, 第二幅。Ⅲ,頁 214)	「踏雪尋梅」(潘 11, 第四幅。Ⅲ,頁 214)	「江亭詠史」(潘 11, 第五幅。Ⅲ, 頁 215)	「亭畔相陰」(潘 11, 第六幅。Ⅲ,頁 215)	「秋江泛棹」(* 11, 第七幅。 II, 頁 215)	「目送飛鴻」(孝 11, 第八幅。II, 頁 215)	「茅亭獨坐」(潘 11, 第九幅。Ⅲ, 頁 216)	「斷橋流水」(潘 11, 第十幅。Ⅲ,頁 216)
「吳中山水」卷(N, 頁 28,後頁)	「括」	「山 2124)	(水) (米) (米)	一一一一一一一一一一一一一一一一一一一一一一一一一一一一一一一一一一一一一一	超]	江二	中無	(表)	目]	** ***	万

粤中五家所藏明代畫頭

「山水」(潘 29,第二幅。IV,頁319)

「菊花鴟翎」軸(IN, 頁4) (II) 軍 1) 11) 「山水」軸(N,34) 〈牛冊〉(共8頁。 頁18) 殺 殺 卷 「淺絳山水」」 頁6,後頁) 「臨梅道人」 頁4,後頁) 「細筆山水」 頁5,後頁) 「杖藜遠眺」(潘 65, 第二 幅。續下, 頁 565) 「載鶴泛湖」(潘 65, 第三幅。續下, 頁 566) 「曠野騎驢」(潘 65, 第五幅。續下, 頁 566) 「揚帆秋浦」(潘 62, 第四幅。續下, 頁 [赤壁圖]卷(續下, 頁 571) 「柳外春耕」(潘 65 第一幅。續下, 頁 565) 無 「芙蓉」(潘 32,幅。N,頁336) (999

「虚亭秋葉」(孔 11, 第一幅。 IV, 頁 4, 後頁)	「斜陽千山」(孔 11, 第二幅。 N, 頁 4, 後頁)	「溪靜樹深」(孔 11, 第三幅。 IV, 頁 4, 後頁)	「石丈芳姿」(孔 11, 第四幅。Ⅳ,頁 5)	「野樹紅葉」(孔11, 第五幅。IV, 頁5)	「秋靜過橋」(孔 11, 第六幅。IV, 頁 5)	「高林鳥喧」(孔 11),第七幅。 IV,頁 5,後頁)	「青山白雲」(北 11, 第八幅。 IV, 頁 5, 後頁)	「西風落葉」(<i>礼</i> 11, 第九幅。IV, 頁 5, 後頁)	「日落秋懷」(孔 11, 第十幅。IV, 頁 6)	[朱草秋深]軸(IN, 頁8,後頁)	工書, 間亦作畫。	
						10 80 50						
											弘治十七年 (1504) 卒。	(海 IV.
											宣德十年(1435)生, 弘	吴匏菴「松」()29. 第四幅。IV
						CONT.					江蘇吳縣人。宣德十二	
											號原博。	
											吴宽,字匏菴,	

H)		
陶成, 並任,	字 孟學 ,號雲湖。 亦善寫眞。	。江蘇寶應人。成化七年(1471)舉人。工詩、書、畫。山水多施靑綠。鈎勒竹與冤鶴
		雲湖「貓宿草茵」 (潘61,第十幅。續 上,頁523)
郭湖,	字仁宏, 號清狂。	, 江西泰和人。景泰七年(1456)生, 卒年未知。山水人物, 俱臻其妙。
1503 郭翊「琴客 (款弘治癸 IV, 頁49)	郭翊「琴客款扉圖」 (款弘治癸亥仲冬。 IV, 頁49)	
[高士]	「高士圖」(IN, 頁 9)	
海体,	吴偉,字次翁,號小仙。 玄,山石皴劈斧。	, 江夏人 (一日湖北武昌)。弘治 (一作成化) 時供奉仁智殿, 授錦衣鎮撫。人物宗吳道
		奏 小 仏 畫 「 山 水 」 大軸 (IV , 頁 33)
林良, 世罕見,	林良,字以善,廣東南於 世罕見之。	廣東南海人。弘治間供事仁智殿,官錦衣指揮。善以水墨作寫意山水。著色花果翎毛極精巧。
林以善圖」(IN 国)	「雪樹雙鷹 /, 頁49, 後	
吕文英,	括蒼人。	弘治時直仁智殿。繪事以人物畫勝,與呂紀同時。
- B (IV,)	「 斬 蛟 圖 」 頁 51,後頁)	

「麡鷗」(IV, 49)	
6	
	Hat.

周東軒「臨流濯足圖」(IV,頁49,後頁)

「無琴 頁 153)	(潘 12, 頁 217)	(潘 12, 頁 217)	(潘 12, 頁 218)	(潘 12, 頁 218)	(潘 12, 頁 218)	(潘 12, 頁 218)	(潘 12, 頁 219)	(
周東村(斯) 圖」軸(Ⅱ,	「秋江垂釣」 第一幅。皿,	「管絃行樂」 第二幅。皿,	「江亭詠史」 第三幅。田,	「松陰觀瀑」 第四幅。II,	「攜童橋畔」 第五幅。II,	[寒泉咽石] 第六幅。II,	「茅亭待客」 第七幅。II,	「松陰晚泊」 第八幅。II,	「並坐鼓琴」 第九幅。Ⅲ,	「曳杖觀濤」 第十幅。II,	「納涼松蔭」 第十一幅。 219)

										, 子農	六か「試茶圖」(款 正徳辛末廿又二日。 IV, 頁 43)
										字伯虎、子畏, 號六如。江蘇吳縣人。 山水, 美人, 花鳥皆極精妍。	
- 仅 倚 來 位) 第 十 二 幅。 219)	「冒雪騎驢」 第十三幅。 219)	「槃澗投間」 第十四幅。 220)	「深山訪道」(第十五幅。 第十五幅。 220)	「竹深留客」(第十六幅。 220)	「攜琴觀瀑圖」(潘 30,第七幅。Ⅳ,頁 330)					縣人。生於成化六年	
(海 17, 三 一 三 一 三 一 三 一 三 一 三 一 三 一 三 一 三 一 三	(潘 12, 圃, 頁	(潘 12, 皿, 頁	(潘 12, 皿, 頁	(潘 12, 圃, 頁	圖」(為图)(別)					年(1470	
						周東村(哲)「餵鶴圖」(IV,頁 39,後 頁)	「山水人物」大軸(IN,頁39,後頁)	「山水」軸 (N, 頁 40)	「青綠山水」小軸(IN,頁40,後頁)	(1470), 卒於嘉靖二年 (1523)。才藝宏博。	

1519	1522		专中五家			八書館				
		唐伯虎「金山詩畫」 卷(Ⅲ,頁22)	唐六 や「溪山訪友 圖」(IV, 頁 42, 後 頁)	「山水」(N, 頁43)	「風雨歸舟圖」(IN, 頁 43,後頁)	「蓉江釣艇圖」(IN, 頁 43,後頁)	「仕女圖」(N,頁 43,後頁)			
								唐寅 「桐陰隱凡」 (吳5,第五幅。N, 頁 54)	唐子畏 「伏生授經 圖」軸(V,頁22,後頁)	
	唐子畏 「竹」(款嘉 靖新元孟秋。潘 33, 第 二 幅。 IV, 頁 343)									唐六如「看雲圖」卷(II,頁126)
帰伯虎 山水」卷 (款正德己卯春日。 II, 頁 9) 「山水」軸(款正德己卯春三月。 IV, 頁 42)										

「山水」軸(II,頁 128)	「江深草閣」(為 12,第一幅。II,頁 230)	[墨牡丹」(潘 15,第 二幅。Ⅲ,頁 230)	「萬山秋色」(潘15, 第三幅。II,頁230)	「墨葵」(渚 15,第四幅。Ⅲ,頁 230)	「秋林晚泊」(潘15, 第五幅。II,頁231)	「枯木寒鴉」(潘 15, 第六幅。II, 頁 231)	「秋江泛棹」(潘 15,第七幅。II,頁 231)	「紅杏」(潘 15,第八幅。Ⅲ,頁 232)	「松陰徙倚」(潘 15, 第九幅。Ⅲ,頁 232)	「墨竹」(潘 15,第十幅。Ⅲ,頁 232)	「漁舟罷釣」(潘 15, 第十一幅。Ⅲ, 頁 233)	「	唐子畏「山水」(潘 29, 第八幅。N、頁 321)
													•

		序 寅 「春讚書樂圖」 (れ 12,第一幅。IV, 頁 36)	「夏讀書樂圖」(孔 12,第三幅。Ⅳ, 頁36,後頁)	「秋讚書樂圖」(孔 12,第五幅。IV, 頁36,後頁)	「冬讀書樂圖」(孔 12,第七幅。Ⅳ, 頁37)	文 待 恕 題 唐 解 元 「 羣 卉 圖 」 卷 (N, 頁 37, 後 頁)	唐解元 「桃花庵圖」 卷(N,頁38,後 頁)	「秋風紈扇圖」軸(IN,頁40,後頁)
	「山水」中條(未刻。 不列入計算) 「觀蒙畫」軸(IV,頁							
「桃花仙夢圖」(滿30,第三幅。N,頁329) [墨葱」(潘32,第三幅。N,頁337) 編。N,頁337) 稿六如「仿倪高土」	位(順一, 月 302)							
		● 中 丘 √	冬所滅田	代書館				

			1510		1514		1516	1521	1525	1531	1532
		張雲,字夢晉,江蘇	張夢鲁「探芝仙女圖」(款正德庚午六月上吉。N,頁 50)	朱拱長,朱君璧孫。		文 後 明 , 初 名 璧 , 後 」 詔 。 工 詩 文 書 畫 , 尤 [†]		文傳 山 仿黃鶴山 樵湖山樂隱圖](款 辛巳九月旣望。IV, 頁 37,後頁)			
		江蘇吳縣人。與唐寅比鄰相善。			未拱及「虹月樓圖」 (款正德甲戌孟春。 IV,頁36,後頁)	以字行,號衡山。長洲精繪山水及竹。著有《『					文件紹「袁安卧雪圖」 卷(款壬辰冬十一月 十日。\V, 頁 37, 後
		善。工人物、竹石、花鳥。				人。成化六年(1470)生,嘉靖 南田集) 。	「風雨孤舟」(款正德丙子秋八月。為 65,第六幅。續下, 頁 567)		文 侍 郑「濯足淸流」 (款嘉靖四年冬。潘 13,第十幅。Ⅲ, 頁 223)	「雙鈎竹」(款嘉靖辛 卯春日。潘 33,第五 幅。 N,頁 343)	
「吟香草亭圖」卷 (IN,頁40,後頁)	「柳岸漁舟圖」軸 (IV,頁41)					明,初名璧,後以字行,號衛山。長洲人。成化六年(1470)生,嘉靖三十八年(1559)卒。累官翰林待 工詩文書畫,尤精繪山水及竹。著有《甫田集》。					

「山寒楓冷」(款嘉靖

粤中五家所藏明代畫蹟

甲午二月。為 67, 第一幅。續下,頁 588) 「紅葉白專」(彰嘉靖甲午二月。為 67, 第三幅。續下,頁 588) 「山水」(彰嘉靖甲午二月。為 67, 第三幅。續下,頁 588) 「山水」(彰嘉靖甲午二日。為 67, 第三個。 後下,頁 588) 「山水」(彰嘉靖甲午二日。為 67, 第五個。 後下,頁 588) 「山水」(彰嘉靖甲午二日。為 67, 第五幅。 後下,頁 588) 「山水」(彰嘉靖甲午二日。為 67, 第五幅。 後下,頁 588)

「山水」(款嘉靖甲午二月。潘 67,第十幅。續下,頁 589)

「山擁晴嵐」(款嘉靖甲午二月。潘 67,第九幅。續下,頁 588)

品票 5 路中 。 N,				1、卷中 秋。			」軸 。 IV,			
文格 33 一臨摩詰輞 川圖」卷(款嘉靖甲 午夏五月既望。IN, 頁16)				[書畫赤壁圖賦]卷 (嘉 靖 丙 辰 中 秋。 IV, 頁 11)			「橫塘聽雨圖」軸 (款乙巳四月。N, 頁35)			
			文卷 山 「蘭亭圖」 軸 (款嘉靖乙未三 月旣望。N,頁 35, 後頁)							
		「水墨花卉」卷(款 嘉靖乙未仲春。續 下,頁587)		er a	「松竹菊」卷(款辛 丑四月八日。Ⅱ, 頁131)			「枯木竹石」(款嘉靖二十六年。潘 13,第四幅。Ⅲ,頁 222)		「玉女潭圖記」卷(款 嘉靖戊申九月一日。 德玉 西 575)
	「山水」小軸(款甲 年九月。A,頁37)								「醉亭翁圖」小卷 (款嘉靖戊申十月廿 一日。 V, 頁34)	
							38)			
		1535		1536	1541	1544	1545	1547	1548	

1549	1552	1554	1557 1557	山 1558	1564	电点		¥ 1 **			
6:	2	4 文 版 明 「書畫」卷 (款嘉靖甲寅春二月 既望。Ⅲ,頁 19)		8	4	「葵陽圖」卷(Ⅲ, 頁 20,後頁)	「書畫」卷(Ⅲ,頁 21,後頁)		N. A.	[古木高閒圖](N, 頁38)	「青綠山水」(IN, 頁38,後頁)
			「仿鵲華秋色」卷 (款嘉靖丁巳五月旣 望。V,頁44,後 頁)					畫「文信國公像沈 石田詩」合卷(N, 頁 30, 後頁)	「高樹棲鴉圖」軸(A,頁36,後頁)		die e
「山水」軸(款嘉靖己酉秋七月。II, 頁132)	「萬松買夏」(款壬子四月十三日。為 14,第四幅。Ⅲ, 頁227)	「詩畫」卷(款嘉靖 甲寅春二月旣望。 II,頁136)		「水墨山水」軸(款 戊午春日。續下, 頁583)							
					「細筆山水」卷(款 嘉靖甲子春日。Ⅱ, 頁11)						
						「葵陽圖」卷(Ⅳ, 頁13)					

「蘭石」軸(II, 頁 132) 「虛 閣 納 涼 圖」(
	「曠野騎驢」(為13, 第十六幅。Ⅲ,頁 225) 「墨竹」(為14,第一
((N ,	
¬ 26 ¬ ≥ ¬ ¬ ¬	
[仿農林山水	

「策杖東籬」(潘 14, 第二幅。II, 頁 227)	「石巖古柏」(潘 14,第三幅。II,頁 227)	「泛舟小渚」(* 14,第五幅。II,頁 228)	「桃柳鴛鴦」(潘 14, 第六幅。II, 頁 228)	「觀瀑圖」(潘 14, 第 七幅。 II, 頁 228)	「水榭觀濤」(潘 14, 第八幅。II, 頁 228)	「蘭竹」(潘 14, 第九 幅。 II, 頁 228)	「綠陰獨坐」(潘 14, 第十幅。 II, 頁 229)	「攜琴遠眺」(潘 14, 第十一幅。Ⅲ,頁 229)	「仿米家山」(為 14,第 14,第 十二幅。 Ⅲ,頁 229)	THE REPORT OF THE PROPERTY OF

「山水」(潘 29, 第六幅。IV, 頁 320)

「蘭竹」(潘 32,第二幅。N,頁337)

「蘭竹」(潘 33,第一幅。IV,頁 342)

「仿宋元山水」軸(續下, 頁 575)

										「飛鴻雪跡圖」卷 (IN,頁9)	「鐵幹寒香圖」卷 (IV,頁17,後頁)	「墨蘭」卷(N,頁 34,後頁)	「指揮如意圖」(北 16,第三幅。 A, 頁39)
	「青綠山水畫」卷 (II,頁10,後頁)	[墨蘭]卷(II,頁 11)	「蘭亭圖」卷(II, 頁12)	「山水」卷(II,頁 12,後頁)	「青綠畫」卷(II, 頁12,後頁)	「青綠山水」軸(IV, 頁 34,後頁)	「設色山水」軸(IV, 頁35)	「秋聲賦」中軸(IN, 頁 36)	「處竹亭圖」軸(IV, 頁 36,後頁)				
「洛神圖」軸(續下, 頁 582)							李 海 海 湾			178 20 20 20 20 20 20 20 20 20 20 20 20 20			

			100		家所藏明		100		
以字行。號白陽山人。 水]		1534	1535	1539	1542	1544			
1 1 1 1 1 1 1 1 1 1	以字行。						陳 白 陽 「山 水」 (N, 頁 54)	「設 色 花 卉 」(N, 頁 54,後頁)	
	 白陽山人。江蘇吳郡人。成化十九年(1483)	陳白陽「花卉詩」 卷(款甲午冬日。 Ⅱ,頁151)	「墨牡丹」(款乙未 春日。潘 20,第十 四幅。Ⅲ,頁 252)	「山水」(款已亥春日。潘 29,第十二幅。IV,页322)	「墨菊」(款嘉靖王 寅秋日。潘 20,第 十二 幅。 II, 頁, 250)	「玫瑰」(款甲辰春日。潘 50,第十一幅。Ⅲ,页 249)			

到	4	五	10%	并	藏	追	¥	曹	重	
Totale.	П	11	T.ul.	M	JAE	m	4	1.1-1	DA	

													「靈芝萱草圖」軸(V,頁8)
「紅杏墨竹」(潘 20, 第二幅。Ⅲ,頁 246)	「墨菊葵花」(潘 20, 第三幅。II, 頁 247)	「紅茶」(潘 20, 第四幅。II, 頁 247)	「墨菊」(潘 20, 第五 幅。Ⅲ, 頁 247)	「杏花春燕」(潘 20, 第六幅。II, 頁 247)	「水仙竹石」(潘 50, 第七幅。II, 頁 248)	「墨葵」(潘 20,第八 幅。Ⅲ,頁 248)	「月下海棠」(潘 20, 第九幅。II, 頁 248)	「水仙」(巻 20, 第十幅。II, 頁 248)	「海棠」(潘 20,第十 三幅。Ⅲ,頁 250)	「未利花」(潘 20, 第 十五幅。II, 頁 252)	「梅竹」(潘 20,第十 六幅。II,頁 252)	「墨葵」(潘 32,第五 幅。Ⅳ,頁 337)	

山水」(款嘉靖十二年。潘 66,第一幅。 續下,頁 572)	「仿 戴 文 進 山 水」 (款嘉靖十二年。為 66,第二幅。續下, 頁 572)	「仿王叔明山水」 (款嘉靖十二年。潘 66,第三幅。續下, 頁572)	「仿李唐山水」(款 嘉靖十二年。潘 66, 第四幅。續下, 頁	「仿唐子華山水」 (款嘉靖十二年。潘 66,第五幅。續下, 頁 573)	「仿盛子昭山水」 (款嘉靖十二年。 38 66,第六幅。 續下, 頁 573)	「仿 倪 雲 林 山 水 」 (款嘉靖十二年。為 66,第七幅。續下, 頁 573)	「仿郭熙山水」(款
1533							

(談) () () () () () () () () () () () () ()	
7海下	
在 中	
瀬川。	
方馬 上 九	,

4	í			1	
١	ť	+	É	,	
		ī			

「桃源仙洞」(款乙卯仲夏。潘 52,第五幅。Ⅲ,頁 256)

[金明寺圖]卷(款 嘉靖癸亥春日。II, 頁145) 「沙暖鴛鴦」(款己 巳夏日。潘 22,第 三幅。Ⅲ,頁 255)

「雲山訪道」(潘 22, 第二幅。Ⅲ,頁 255) 「紅杏」(潘 22, 第四幅。Ⅲ, 頁 256)

「江湖泛舟」(潘 22, 第七幅。Ⅲ, 頁 257) 「粉蝶秋菊」(潘 22, 第八幅。Ⅲ, 頁 257)

「茅亭綠陰」(潘 22, 第一幅。Ⅲ,頁 255)

「山水」(**潘7**,第九幅。II,頁113)

E C III	函 翻座	263	269	<u>г іш</u>			
隆ピル 設田川水 款嘉靖甲寅仲冬 日。N,頁 46,後 頁)	£包山、錢收寶 「合 註山水」卷(款嘉靖 長戌。Ⅲ,頁 28)			「設色山水」(IV, 頁 47)			

各 左 核 畫 牡 竹 竹	1538	李孔修, 字子長。廣東順徳人。與陳奉子長「墨貓圖」 (款戊戌初夏一日。) N, 頁53, 後頁) 蔣嵩, 字三松, 成化嘉靖初葉間江蘇蔣嵩, 字三松, 成化嘉靖初葉間江蘇西島, 字三松, 號樂恩。浙江鄞人。 呂紀, 字廷様, 號樂恩。浙江鄞人。 こ 呂 「斬 蛟 圖」 こ 呂 「斬 蛟 圖」 (N, 頁51, 後頁)	な 個 な な ([1.257]
				B 廷 极 畫「牡丹竹 雞」軸(N,頁 33, 後頁)
			徐昪仙「紅梅」(潘 29,第十幅。N, 百322)	

		「梨花春燕」(潘 19, 第二幅 III 百 24.1)	
		第七幅。Ⅲ, 貝 244)	
Section 1		「蘭石芝草」(
		「水仙竹」(潘 19,第 九幅。Ⅲ,頁 245)	
		「紫薇」(潘 19,第十幅。Ⅲ,頁 245)	
		「梨花」(潘 19,第十 一幅。Ⅲ,頁 245)	0.1
		「水仙梅」(
		「水仙梅」(潘 29,第 十四幅 N 百 323)	
		1, 5, 5, 5, 5, 5, 5, 5, 5, 5, 5, 5, 5, 5,	王酉宣「梨花雙燕」(孔 17,第二幅。
文嘉、字体承、水法倪雪林。著	文嘉,字休承,號文水。吳縣人。文徽明次:水法倪宴林。著《鈐山堂書畫記》。	V, 只 44) 文	(1583)卒。工詩畫,山
1537	「吳中諸賢江南春副卷」(款嘉靖丁酉十二月三日。V,頁	22	
1558		文体承「春帆細雨」 (款戊午七月。潘 31, 第六幅。IV,頁 333)	
1560		「紅白杏花」(款庚申三月。	
1564		「山水」軸(款嘉靖甲子九月望。II, 頁	

粤中五家所藏明代畫蹟

1578	- Vi		, , chal	1561	1563	268	271	
文休承「墨林圖」 (款萬曆六年四月 望。N,頁 42,後 頁)			文伯仁,字德承,號五峯。 筆力清勁,能傳家法。			え五峯 「白雲仙館 圖」(款隆慶戊辰九 月。N, 頁41)		
	文嘉「松下横琴」 (吳5,第六幅。IV, 頁54,後頁)		5. 4. 8. 安縣人。文徵明					
			姪。生於弘治十五年		文五峰「仿黄大癈 山水」(款嘉靖癸亥 秋日。潘 31, 第五 幅。IV, 頁 333)			
文文水畫「遊赤壁 圖幷前賦」卷(款萬 曆戊寅秋七月十二 日。Ⅱ,頁18)	「設色山水」卷(Ⅱ,	貝17,後貝) 「雪山棧道圖」卷 (II,頁17,後頁)	具縣人。文徵明姪。生於弘治十五年(1502),卒於萬曆三年(1575)。所作山水,	文五 秦畫「浙江海 防圖」卷(款嘉靖四 十年辛酉二月既望。 II,頁16,後頁)			[墨漬雪梅」卷(款 辛未五月。 II, 頁 17)	
			. (1575)。所作山水					文伯仁「鉛山雪霽圖」軸(款隆慶辛未臘月。V.頁16)

		, 尤精於仕女人物。		九實 文「藏洲春曉圖」卷(款嘉靖丙午春三月。N,頁 44,後頁)		
	「山水」軸(N,頁	40,後頁)				
	「仿黃鶴山樵」軸 (II,頁148)	丹青師於周臣。山水、				
		號十洲。太倉人,後萬於吳。 紙本猶爲稀貴。	化實文「模清明上河圖」卷(款嘉靖王寅四月既望畫始, 乙巴仲春上浣竟。			
		仇英,字實文,號十 流傳真蹟不多,紙本絕			の の の の が が が が が が が が が が が が が	「撫琴圖」卷(Ⅲ, 頁23,後頁)
			1545	1546	1560	

			仇十洲「蘭亭修禊 圖」(II,頁128)	「人物」卷(II,頁 129)	「駕鶴松陰」(潘 16,第 16,第 16,第 16,16)	「柳陰話別」(** 16,第 16,第 16,第 16,16)	「松陰買夏」(潘 16, 第三幅。Ⅲ, 頁 234)	「春郊行旅」(潘 16, 第四幅。Ⅲ, 頁 234)	「竹林七賢」(潘 16, 第五幅。Ⅲ, 頁 234)	「倚石聽松」(潘 16, 第六幅。Ⅲ, 頁 235)	「桐陰鼓瑟」(潘 16,第 16,第 16,第 16,第 16,16]	「江亭詠史」(潘 16,第八幅。Ⅲ,頁 235)
	「玉洞仙源圖」軸 (V,頁54)	仇英「飼馬圖」(吳 5,第八輻。IV,頁 55)										
の 他」(N, 真 44) 「相馬 圖」(N, 真 44. 後百)	5 (A)											

								「奇峯水檻」(孔1, 第三幅。 I, 頁 21, 後頁)	「松嵐叠翠圖」卷 (IV,頁41)
	仇實 父畫「織迴文 錦圖」卷(II,頁 18,後頁)	「西旅貢獎圖」卷 (Ⅱ,頁19)	「樂志論圖幷吳原博 書 論 」卷(II,頁 20,後頁)	「做周文矩」卷(II, 頁 21)	「行 纖 圖 」 卷(II, 頁 21, 後 頁)	「桃花源圖」卷(II, 頁 22,後頁)	「雪屋圍爐」大軸 (IV,頁42)		
「竹深留客」(
	2	ח וא מ	冬所滅 田	2 117 114	шег		1	A	

										1556	1570	1573	1574
				仇珠,即杜陵內史。嘉	女史仇珠「洛神圖」 (IV, 頁 56, 後頁)		彭年,字孔嘉。江蘇吳縣		錢穀, 字叔寶, 號罄室。	隆也山、緩收費 合璧山水」卷(款 丙辰夏日。Ⅲ, 頁 28)		五线、陳芹、幾換、 岳岱、鄭典五家畫 卷(錢畫款萬曆癸酉 中秋。Ⅲ,頁26)	
				嘉靖間江蘇太倉人。仇英女。工山水、人		九珠 「美人」 57, 第 三 幅。 頁 458)	江蘇吳縣人。弘治十八年(1505)生,嘉靖四十五年(1566)卒。工各體書法。		。江蘇吳縣人。正德三年(1508)生,隆慶六年(1572)卒。				《後本寶 「翎毛」(款 甲戌夏日。 → 32,第 四幅。 № 1,頁 337)
日福人物八段」卷	「回紇游獵圖」卷 (IV,頁43)		(IN, 頁44)	人物。		()	十五年 (1566) 卒。工各體書法。亦精繪事。	為) 第十 10)	隆慶六年(1572)卒。從文徵明遊。善山水人物。		錢ね寶畫 「山水」 軸(款隆慶庚午仲 冬。IV,頁41)		(製) (製)

	1580 「樹 一	1593 「十 萬屬 IN,	1595	項元	602 场子 国市 法 国	茶木	1601 孫雪 (王明門	1599
*** I 山小」(秋 嘉靖戊午春日。N, 頁 47)	「柳湖釣月圖」(款 庚辰春日。IV,頁 48,後頁)	「千山雪霽圖」(款 萬曆癸巳冬孟二日。 IV, 頁 48)		項元汴, 字子京, 號墨林。浙江嘉	1602 項子京「臨黄荃(筌) 百花」卷(款壬寅長 夏。II, 頁48, 後頁)	孫克宏,字允執,號雪居 。華亭人 水石俱佳。	務 會居 「花卉」卷(款 辛 丑。Ⅲ,頁44)		屠登,字百数 。武進人。移居吳 引,遙接其風。工篆、隸、楷、	
			ネる門「春江泛棹」 (款萬曆己亥仲秋後 四日。潘 31, 第七 幅。N, 頁 333)	字子京,號墨林。浙江嘉興人。築天籟閣、所藏書畫古玩,皆極神妙。能寫山水。		號會居。華亭人。嘉靖二年(1532)生,萬曆三十八年(1610)卒。其寫生、	孫雪居「五蘭墨竹」 (潘 32,第 九 幅。 IV,頁339)	「蘭」(潘 33, 第四幅。IN, 頁 343)	[門。嘉靖十四年(1535)生, 萬 草。著有《吳郡丹青志》、(弈史)	
				皆極神妙。能寫山水。		十八年(1610)卒。其寫生、花鳥,蘭竹、			五幕登,字百载。武進人。移居吳門。嘉靖十四年(1535)生,萬曆四十年(1612)卒。十歲能詩,嘗及文徽明門,遙接其風。工篆、隸、楷、草。著有《吳郡丹青志》、《弈史》等。	馬油蘭「水體」 伯數「補石」長 (款 已 亥。 N,

	电		X	572	兼	1588	张	1615	1641	录	永 超 N	1605
	唐獻可,字君愈。常亦		尤求,字子求,號鳳山。		黄宸,字夢龍,號長庸生。		張翀, 字子羽, 號圖南。			吳彬, 字文中。福建莆	吴文中「山水」(款 萬曆甲辰夏四月。 IV,頁53,後頁)	
	常州人。工書畫。		n。江蘇吳縣人。隆慶、		明江蘇吳江人。					福建莆田人。萬曆間官中書舍人。工山水人物, 尤善繪佛像。		
王稱登「墨梅」(潘 32,第十九幅。IV, 頁341)				尤 永「勒馬道故圖」 (款隆慶壬申閏月望 日。	善山水、花鳥。		萬曆崇禛間江蘇江寧人。工山水、人物、不	張孙「醉鄉圖」(款乙卯 長至前十日。 30,第十三幅。IV, 頁331)	張子羽「折枝花果」卷(款崇禛十四年辛巳。續下,頁 613)	5人。工山水人物, 尤		吳文中「仿古山水」 (款乙已滅十一月。 潘31,第八幅。IN, 百333)
		唐君俞畫「試茶圖」 卷(II, 頁 23)	萬曆間以繪事名。凡畫道釋仕女,種種瑧妙。兼長白描。			養 奏 龍 「蘭 亭 圖」 卷(款 萬 曆 戊 子 暮 春 之初。 II, 頁 23)	花卉。			} 繪佛像。		

1621周之夏,字服卿,號少谷。嘉靖、萬曆間江	1586	1590		1599	1600		周少谷「四季花鳥 圖」卷(款庚子仲冬 日。 II, 頁 46, 後 頁)		
號少谷。							季花鳥 [子仲冬 46,後		
萬曆間江									
藻	配 %無92	□ 图 H □ ■ H	工風力		影 東(15.15)			一量。	一種 無
条件	周少谷「水月紫薇」 (款丙戌秋日。潘2, 第 九 幅。 皿, 頁 261)	「翎毛蘭荻」(款庚寅秋日。潘 53,第五幅。II,頁 260)	「古柏錦鷄」(款庚寅夏日。潘53,第七幅。II,頁261)	「芭蕉鴛鴦」(款已亥夏日。潘 53,第 一幅。II,頁 259)	[寒雀梅花]軸(款 庚子春日。II,頁 153)			「水仙」(潘 23,第二 幅。Ⅲ,頁 259)	「橋畔鷺鷺」(潘 53,第三幅。II,頁 260)
朱殿「畫梅」(款天 略辛酉元年仲冬二 十六日。見朱蘭嶋 書〈寒香雅調冊〉。 Ⅲ,頁29,後頁)						周少各畫 五采羅 冠」中軸(款萬曆廿 八年春三月。IV, 頁43,後頁)			

海無海 第四十二十二十二十二十二十二十二十二十二十二十二十二十二十二二十二十二二十二十
--

粤中五家所藏明代畫蹟

		(款萬曆甲戌中冬。 (款 第 曆 甲戌 中冬。	
	馬守真 (守真或曰守貞),號湘蘭。金陵名妓。以] 風韻。其晝固爲風雅者珍,暹羅使者,亦購藏之。	詩畫擅名。其墨蘭仿趙孟堅,	竹法管道界,皆瀟灑恬雅,極有
594		馬守真「蘭竹」(款 甲午中秋日。潘 33, 第十二幅。 IV, 頁	
599		345) 馬	馬湘蘭「水僊 (仙)] 王伯毅「補石」長 卷(款己亥。N,頁
	馬守真「水墨蘭竹」 (IV, 頁 52)		17)
	[墨蘭] (IV, 頁 52)		
	「設 色 蘭 石」(IV, 頁 52,後頁)		
		「蘭石」(馬守真「峭石幽蘭」 (孔 17,第四幅。 V,頁44,後頁)
		馬油蘭「水仙」(潘 57,第十一幅。 N, 頁 460)	
	师何,字子愿 。臨邑人。萬曆間進士。工書法,善寫墨竹。	生, 善寫墨竹。	
1607		邢子愿 「石」(款丁 未。潘 29,第十六 幅。Ⅳ,頁 324)	
		[石](湯7, 第六幅。Ⅱ,頁112)	

1579	1613		1615	1620	臧明代畫時			
	董文教 「溪山秋霽」 卷(款癸丑仲春。 V,頁51)			「秦觀詞意圖」(款 庚申八月。癸 6,第 五幅。Λ,頁72)	「做 趙 文 敏 山 水」 (款庚申八月朔前一 日。 癸 6,第一幅。 V,頁70)	「溪雲過雨」(款庚 申中秋。吳 6,第二 幅。 V,頁 70,後 頁)	「元人詞意圖」(款 庚申八月廿五日。 桑 6,第三幅。 A, 頁 71)	「山徑翠蘿」(款庚申九月五日。吳6,第四幅。V,頁71,86月)
			董文教「仿董北苑」 (款 乙 卯 秋 日。潘 27,第 三 幅。Ⅲ, 頁 278)	「秦觀詞意圖」(款 庚申八月。潘 8, 第 五幅。II, 頁 165)	「仿 趙 文 敏 山 水」 (款庚申八月朔前一 日。潘 8,第一幅。 II,頁162)	「溪雲過雨」(款庚 申中秋。海8,第二 幅。II,頁163)	「元人詞意圖」(款 庚申八月廿五日。 豫 第三幅。II, 頁164)	「山徑翠蘿」(款庚申九月五日。
		董文教畫「做梅道 人」中軸(款癸丑 新秋。IV,頁44)						
董文教「仿北苑山水」軸(款己卯夏。 水」軸(款己卯夏。 IV,頁 52,後頁)				「秦觀詞意圖」(款 庚申八月。北 13, 第五幅。N,頁49, 後頁)	「做 趙 文 敏 山 水」 (款庚申八月朔前一 日。 礼 13,第一幅。 IV,頁 47,後頁)	「溪雲過雨」(款庚 申中秋。北 13,第 二幅。N,頁48)	「元人詞意圖」(款 庚申八月廿五日。 九13,第三幅。IN, 頁48,後頁)	「山徑翠蘿」(款庚 申九月五日。孔13, 第四幅。N,頁49)

<u> [2018] [2018] [2018]</u>				1621	· 定 瀬 田 1626	1627	1632			
「臨米海岳楚山清曉 圖」(款庚申九月七 日。				_	9		8		春光、石谷「合璧 山水」卷(皿,頁 25,後頁)	董春光 「設色山水」 (IV, 頁 44, 後頁)
「臨米海岳楚山清曉 圖」(蒙庚申九月七 田。 卷 8, 第七幅, Ⅱ, 頁 166) [杖藜芳洲」(較庚 申九月重九前一日。 卷 8, 第七幅。Ⅱ, 夏 167) 「韓山秋雁」(蒙庚 申九月朔。 卷 8, 第 六幅。Ⅱ, 頁 166) [山水] 卷(談辛酉 夏六月八日。 續下, 頁 605) [山水計」軸(談 直 157) [山水計] 軸(談 (政) 11, 頁 14, 後頁) [山水計] 軸(談 高 11, 頁 168) [山水計] 軸(談 高 11, 頁 159) [山水計] 軸(談 震五年壬申嘉平廿 九日。Ⅱ, 頁 168) [山水] 卷(談天啓 三木夏田。 按天啓 五木豆木。Ⅱ, 頁 24)	「臨米海岳楚山淸曉 圖」(款庚申九月七 日。吳 6,第七幅。 V,頁72,後頁)	「杖藜芳洲」(款庚 申九月重九前一日。 桑 6,第八幅。 V, 頁 73)	「暮山秋雁」(款庚 申九月朔。桑 6,第 六幅。 V,頁 72, 後頁)							
山水 小軸 (談内 寅菊秋。 IV, 頁 44, 後頁) 日山水 後(談天啓 乙未夏日。 抜天啓 無乙未。 II, 頁 24)	「臨米海岳楚山清曉 圖」(款庚申九月七 日。潘 8,第七幅, II,頁166)		「暮山秋雁」(款庚申九月朔。潘8,第六幅。II,頁166)	「山水」卷(款辛酉夏六月八日。織下, 頁 605)		「仿黄大癈」軸(款 丁卯秋七月之望。 II, 頁157)	「山水詩」軸(款崇 真五年壬申嘉平廿 九日。II,頁168)			
「臨米海田 「臨米海田 「臨米海田 「表海田 「表海田 13、第八国 13、第八幅 13、第八幅 13、第八幅 13、第八幅 14、13、第八幅 14、13、13、14、14、14、14、14、14、14、14、14、14、14、14、14、					「山水」小軸(款丙 寅新秋。IV,頁44,後頁)		200	「山水」卷(款天啓乙未夏日。按天啓五大多日。 (
概刀。 一	「臨米海岳楚山清圖」(款庚申九月 田。孔13,第七申 IV,頁50)	「杖藜芳洲」(款申九月重九前一日 32.13,第八幅。[頁 50,後頁)	「春山秋雁」(款 申九月朔。れ 1 第六幅。IN, 頁 4 後頁)							

					_	_	-	_	
事中	Ħ	(米	所	纖	明	¥	書回	蹟	

					「仿米家山」軸(Ⅱ, 頁157)	「仿米家山」卷(不存,借 刻。 II, 頁 158。 不列入計算)	「仿倪雲林」軸(Ⅱ, 頁158)	「仿倪雲林」(潘 26,第 26,第 26,第二幅。Ⅲ,頁 275)	「仿黃大癡」(潘 26, 第四幅。Ⅲ, 頁 275)	「仿董北苑」(潘 26, 第六幅。Ⅲ,頁 276)	「仿米南宮」(潘 26, 第八幅。Ⅲ,頁 277)	「仿董北苑」(潘 26,第十幅。Ⅲ,頁 277)	「仿倪雲林」(潘 27, 第一幅。Ⅲ. 頁 277)
			董元宰「山水」(吳 5,第九幅。N,頁 55)	董文教 「仿張僧繇 小幅」軸(A,頁 51,後頁)									
「設色山水」(N, 頁45)	「仿巨然山水」(N, 頁45)	「設色山水」(N, 頁45,後頁)											

											闽		1,
											「四圖題」卷(II, 27)	「做吾家北苑筆」 (桨1,第一幅。Ⅲ, 頁24)	「做江貫道」(楽1, 第二幅。皿,頁24, 後頁)
「仿倪雲林」(番 27, 第二幅。Ⅲ,頁 278)	「仿倪雲林」(潘 27, 第四幅。Ⅲ,頁 278)	「懸崖飛瀑」(潘 27,第五幅。II,頁 279)	「秋山紅樹」(潘 27, 第六幅。Ⅲ,頁 279)	「仿巨然」(潘 27,第 七幅。Ⅲ,頁 279)	「六君子圖」(潘 27, 第八幅。Ⅲ,頁 279)	「仿黃大癡」(潘 27, 第九幅。Ⅲ,頁 279)	「仿董北苑」(潘 27, 第十幅。Ⅲ,頁 280)	「仿米家山」(潘 27, 第十一幅。Ⅲ, 頁 280)	「仿重北苑」(潘 27, 第十二幅。皿, 頁 280)	「山水」(潘 29,第十八幅。IV,頁 324)			
					學中	五 %;	左 瀬田	代畫頭	()				

262

「做范中立」(梁1,第四幅。II,頁24,後頁) (後頁) 「做李咸熙」(梁1,第五幅。II,頁24,後頁) 「做黃子久」(梁 1, 第六幅。 II, 頁 24, 後頁) 「仿米梅岳雲山圖」 (梁1,第七幅。Ⅲ, 頁24,後頁) [仿倪高土」(梁1, 第八幅。Ⅲ,頁24,

第八幅。Ⅲ,頁 24, 後頁) 「仿梅道人」(樂 1, 第九幅。Ⅲ,頁 24, 後頁)

後貝) 「做王叔明」(梁 1,

第十幅。 II, 頁 25) 「做巨然」(樂 1, 第 十一幅。 II, 頁 25) 「做曹雲西」(楽 1, 第十二幅。 II, 頁 25) 「做倪高士」小軸 (N,頁44,後頁)

「有山結屋圖」(孔 14,第一幅。IV, 頁 52)

學中	Ħ	14	开	纖	明	X	書回	」
----	---	----	---	---	---	---	----	---

「法倪高士山水」 (孔 14,第四幅。 IV,頁52) 「羣峯共雲圖」(孔 14,第二幅。IV, 頁52) 「海上青山圖」(孔 14,第三幅。N, 頁52) 「仿黄子久山水」 (孔 14,第五幅。 IV,頁52,後頁) 「烟空雲散圖」(孔 14,第六幅。IV, 頁 52,後頁) 「仿黃鶴山樵山水」 (孔 14,第七幅。 IV,頁 52,後頁) 「仿倪雲林山水」 (孔 15,第二幅。 IV,頁57,後頁) 「舟中寫生」(孔 14, 第八幅。IV, 頁 52, 後頁) 「雲影蒼峯」(孔 13, 第一幅。 IV, 頁 57, 後頁) [青林長松圖](孔 15,第三幅。IV, 頁58) N, 「嶺上白雲圖」軸 (IV,頁53)

					五家所言	J - 11	1615	1630			
一条节间每 第四幅。 下文權充譜									上	薛素素, 其名一作薛五。字素卿。萬曆崇韻間蘇州人。能書,	群素 33, 頁3
一条相直备 第四幅。 「秋塘流譜 答子相						-七年 (1558) 生,		陳眉公「水墨菩提」 立軸(款庚午秋日。 續下,頁 613)	「菩提」(洛 29,第二十幅。N,頁325)		薛素素「蘭竹」(潘 33,第十一幅。IV, 頁344)
「森稍直梅 第四幅。 「秋爐流湯 海土帽						崇禎十二年(1639)	陳眉公「山水」軸 (款乙卯秋仲。IV, 頁46,後頁)			善畫蘭竹及大士像。	
森梢直樹 (孔 15, 第四幅。 N, 頁 58) 秋雄流澗 (孔 15, 第五幅	「秋墟流澗」(孔 15, 第五幅。 IV, 頁 58, 後頁)	「閉門著書圖」(孔 15,第六幅。Ⅳ, 頁 58,後頁)	「山川出雲」(孔 12,第七幅。IV,頁 58,後頁)	「仿倪高士山水」 (礼 15,第八幅。 IV,頁59)	「仿北苑溪山樾館 圖」軸(N,頁 59, 後頁)	卒。善寫水墨梅花及					

		1640			1608	1609	1612	1618	1621	1630
	程嘉雄,字孟暘,號 生,崇禛癸未 (1643) 有《浪淘集》。		2	线之璜 ,字考丸,上元人(今江蘇江寧)。寫山水不襲粉本,出以己意, 重墨,漸乏風韻。淡墨花卉,頗有天然之致。			總之璜 「山水」(款 萬曆壬子十月。IV, 頁 55)			
	松園、偈庵老人: 卒。山水宗倪、			亡人(今江蘇江寧 暨花卉,頗有天然						
二幅。V	等。休寧人,流 黃,兼工寫生。	程孟暘「騎驢秋 (款庚辰春三月。 31,第十四幅。 頁335)	「翳然圖 頁 149)	;)。寫山水不襲; 之致。	8.2璜 [松橋策 (款 戊申二 月。 21,第 二 幅。 頁 253)	「淺渚泛 西初春。 四幅。Ⅲ		「坐看票午十月。 七十月。 七幅。 III	「咳猫層 西初夏。 九幅。II	「江樓晚午九月。
二幅。V,頁461)	寓武林(今浙) 曉音律,嗜古	程孟暘「騎驢秋野」 (款庚辰春三月。潘 31,第十四幅。 N, 頁 335)	「翳然圖」卷(II, 頁149)	%本,出以己意	魏之璜「松橋策杖」 (款戊申二月。潘 21,第二幅。皿, 頁 253)	「後渚泛舟」(款己酉初春。		「坐看雲起」(款戊午十月。潘 21,第七七月。	峻嶺層樓」(款辛 酉初夏。潘 21,第 九幅。Ⅲ,頁 254)	「江樓晚眺」(款庚午九月。 3 51,第二十四 1 521,第二十四 1 521,
	程嘉燧,字孟暘,號松園、偈庵老人等。休寧人,流寓武林(今浙江杭縣),後居嘉定。明嘉靖乙丑(156生,崇禛癸未(1643)卒。山水宗倪、黃,兼工寫生。曉音律,嗜古書畫器物。工詩文。爲畫中九友之一。有《浪淘集》。			,變化無窮。生平作畫,						
	月嘉靖乙丑(1 書中九友之一			絕無雷同。						
	(1565)			晚年						

h r	王恩	110	1	→ Mei ITT							
	思任, 字季重, 號遂東。		雲鵰,字南羽,號聖	丁南羽「秋林書屋圖」(款萬曆戊寅秋 田。IV,頁53)							
	浙江山陰人。		華。萬曆間安徽休寧人。								
	萬曆乙未 (1595) 進士, 1		善白描人物。		丁島羽「山水」立軸(款萬曆戌寅秋 田。續下,頁609)	「白梨紅杏」(款丙 戌秋日。潘 24,第 九幅。Ⅲ,頁 265)	「閨秀評花」(款丙戌冬日。潘 24, 第十幅。Ⅲ, 頁 266)	「梅下酸詩」(款丁亥冬日。潘 24,第十二幅。 II,頁 266)	「烹茗圖」(款庚寅夏日。	「出獵圖」(款庚寅 冬日。	[仿大癡法(山水)] (款壬辰秋日。潘 24, 笛八幅 Ⅲ 百 25,
	官至禮部右侍郎。工山水。	王季重 「做雲林山 水」卷(款庚戌春。 II,頁32)	山水佛像,無不精妙。								

1599
T 南 名 「 布 袋 羅 漢] (V , 頁 54 , 後 頁)
「大文 藤 田 「 大
圖 (

	樂區	31,第三幅。IV, 国 332)	
-	米萬鍾,字仲恕,號友石,米芾後裔。其先陝西 官太僕少卿。畫花卉宗陳淳,絕罕見。山水細潤	6安化人。徙京衛(← 1精工,與董其昌齊名	其先陝西安化人。徙京衛(今北京)。萬曆二十三年(1595)登進山水細潤精工,與董某昌齊名。故時人有「南董北米」之譽。
1	*★ 図 31	* 表 な 「 江 享 觀 渡 」 (款 乙 酉 夏 日 。 * * 31, 第 十 幅 。 N , 頁 334)	
1	谢道龄,號彬臺。明末清初江蘇吳縣人。工山水及折枝花鳥。	人及折枝花鳥。	
	審 10 % % A I	辦道齡「春帆細雨」 (款萬曆乙未五月。 潘31,第十二幅。 IV,頁334)	
	姚允在,字简叔。萬曆間浙江人,善寫山水人物。	IJ.	
	姚蘭故「雪景山水」 卷(圃,頁12)		
1	周椿,江陰人(今江蘇江都)。周仲榮第三女。最善寫觀音大士像	最善寫觀音大士像。	
			周小媛畫「花卉草 蟲」卷(款癸卯中秋 日。Ⅱ,30,後頁)
1	准子忠,字清引,萊陽人。少爲諸生,以詩名。 其所本。性孤介,有奇氣。畫貽知己,金帛相購	以詩名。後僑居燕(河北)。	善畫人物 , 力追古風。顧、睦、閻、 ^{而終。}
	#	准青引「人物」軸(II,頁192)	
		催子忠「既牛聽禪圖」(* 30, 第五幅。 N, 頁 329)	

1626	張法		<u>₹</u>	1613	华際共			東雪	1601		1607
	張瑞圖,字長 法奇逸,於鍾	,	陳遵, 字汝循。		冷麟 ,字 B 林下近三十 得意筆,多			陳裸 ,初名瓚 疊嶂,以成巨			
	公, 號, 王之				虎 , 又, 年。 年。 野「阿」			, 字枚, 觀。著			
	ニ水, 又 外另闢蹊		浙江嘉興人,		字 朱庵 , 詩。畫山 誰」章,	等 た 選 三 第 三 第 三 第 三 第 三 三 5 5 ,		初名瓚,字叔裸,後易名裸, 以成巨觀。著有《嫗解集》。			
	號果亭。 徑。畫山		寓於吳。		號衣白山 水全學黃 世罕見之	新之離 「山水」(吳 5,第十一幅。N, 頁 55,後頁) *		名裸, 更集》。			
	泉州人		善寫花鳥。		人。江 公望,	· N 、 * * * * * * * * * * * * * * * * * *		[字誠將			
	。萬曆三- 有骨,傳世	張瑞圖「仿古山水」 (潘 31, 第 九 幅。 IV, 頁 334)	高。	陳遵 「芭蕉竹石」 (款癸丑春日。潘 32,第十三幅。IV, 頁340)	蘇武進人。 然善用焦 ³		鄭臣虎 「仿黃子久 山水」(潘 31,第十 七幅。N,頁 335)	。吳縣人。	陳誠將「秋林道故」 (款辛丑春。潘 25, 第 五 幅。 皿, 頁 268)	「松陰水艦」(款辛 丑春。潘 25,第七 幅。II,頁 268)	「秋波泛櫂」(款丁未秋。潘 25,第十幅。Ⅲ,頁 269)
	十五年 (1 找甚罕。	5古山水] 第九幅。 ()		蕉 竹 石] 春 日。 潘 三幅。 N,	萬曆三十 3,枯淡蒼		方黄子久 31,第十 頁335)	喜讀騷、	Κ林道故」 ⟨○ 潘 25, Ⅲ, 頁	51 (款辛 25,第七 [268)	25,第丁 (数丁 (269)
王叔尊畫「折枝花 卉」卷(款天啓丙寅 秋日。II,頁 27,後 頁)	607) 探花				·四年(16 莽,自成-			選。善行			
畫「折」 (款天啓 I,頁27	:。天啓				06) 進-一家。 晩			楷。畫1			
坟丙 、 花寅後	字長公,號二水,又號果亭。泉州人。萬曆三十五年(1607)探花。天啓二年(1622)召入內閣。 於鍾、王之外另闢蹊徑。畫山水蒼勁有骨,傳世甚罕。				鄭之麟,字臣虎,又字味庵,號衣白山人。江蘇武進人。萬曆三十四年(1606)進士。授工部主事。後辭官歸隱林下近三十年。工詩。畫山水全學黃公望,然善用焦墨,枯淡蒼莽,自成一家。晚年應酬之作,多出捉刀人。其得意筆,多鈐「阿誰」章,世罕見之。			更字誠將。吳縣人。喜讀騷、選。善行楷。畫山水規摹宋元。所圖必深林			
	召入內				比事。後 ;,多出抄			元。所圖			
	閣。量				辭官歸 足刀人。			必深林			

			順係之「仿李思訓山水」(**31,第二幅。IV,頁332)	
	越左,字文度 。華亭人。初學山水於3 或言晚爲董其昌捉刀代畫,遂降身價。	产旭 ,	後宗董源,兼得元季黃倪之勝。雲山一派,	似米非米,能見己意。
1610	(款萬曆庚戊。 (款萬曆庚戌。N, 頁50,後頁)			
1612	2 「煑茶圖」(款壬子 雨前一日。IV,頁 50,後頁)			
	「霖雨圖」(IN,頁 50,後頁)			
			趙文度 「探梅圖」 (潘 31,第十八幅。 Ⅳ,頁 335)	
	季流芳,字長養,號, (1629)卒。山水清標	春海、檀園、順餘居 , 寫生出入宋元, 逸氣	,字長務,號春海、檀園、橫餘居士等。歙縣人,流萬嘉定。萬曆乙亥年(1575)生,卒。山水清標,寫生出入宋元,逸氣飛動。工詩文、篆刻。爲嘉定四君子及畫中九友之一。	75)生,崇禎己日年 戊之一。
1610	9	李長務「善卷洞圖」 軸(款 庚 戌 四 月。 V,頁56,後頁)		
	張宏,字君度,號鶴瀾。		江蘇吳縣人。萬曆八年(1577)生,卒年八十餘。工山水。	
1573	m.		孫君度 「停車道故」 (款 萬 曆 元 年。潘 18, 第十 四幅。Ⅲ, 頁 242)。按 發 寮 生 於 萬曆五年 [1577]	
1621			「萬松孤塔」(款辛酉冬日。	

33	24	22	56	27	32
16	9	9	16	16	9
		粤中五家所藏	月七重責		
		THE THE THE SEE SEE	THE ALLE DA		

「南窗聽瀑」(款辛酉冬日。 為18,第十二幅。 Ⅲ,頁242)

「罷釣評詩」(款天 啓癸亥冬日。潘 18, 第四幅。Ⅲ,頁 240)

「秋林晚眺」(款甲子冬日。潘 18,第六幅。II,頁 241)

「秦淮春柳」(款乙 丑夏月。潘 18,第 九幅。Ⅲ,頁 241)

「舟隱平林」(款丁卯冬月。海 18,第 卯冬月。潘 18,第 八幅。Ⅲ,頁 241) 「牧牛弄笛」(款壬申八月。 潘 18, 第十六年。 二, 頁十六年。 二, 頁243)

「枯木竹石」(款壬申秋日。湯 18,第 五幅。Ⅲ,頁 240)

1638	1639	1642	1645	旧 条 所 續	·	1621			
8	6.	27	5	61	養進周,字幼元,一字 怪石,極其磊落。眞草 《石齋集》等。	1			
					·魏若,號石譽。漳浦 ·隸書,自成一家。工	倪鴻寶、黃石麝書畫合卷(N,頁55)			
「春山驅犢」(款戊寅七月。帝 18,第十年。四,頁 242)	「魚 Þ 晚 泊」(款 己 卯 三 月。 潘 18, 第 七 幅。 Ⅲ, 頁 241)	「春帆細雨」(款壬午春日。潘 18,第 十 一 幅。 皿,頁 242)		「蘆沙泛艇」(款己 丑三月。潘 18, 第 十 五 幅。 皿, 頁 242)	人。萬曆乙酉 (1585) 等,以文章風節高天下				
			張鶴湖「秋夜讀書圖」軸(款乙酉冬 日。N,頁 49,後 頁)		養進周,字幼元,一字螭岩,號石齋。漳浦人。萬曆乙酉(1585)生,順治丙戌(1646)卒。山水人物,長松怪石,極其磊落。眞草隸書,自成一家。工詩,以文章風節高天下。精天文理數皇極諸書。著有《儒行集傳》、 《石齋集》等。		黄忠端「山水」(款 辛酉伏日。築2,第 一幅。Ⅲ,頁 25, %百)	及以 「策杖行吟圖」(款 辛酉伏日。 案 2 ,第 二幅。皿,頁 25, 後頁)	「無小米山水」(款 辛酉伏日。案 2,第 三幅。 围,頁 25, 卷百)
					卒。山水人物, 長松 引。著有《儒行集傳》、	倪文正、黄石齋書畫合卷 (IN,頁63)			

								藍瑛, 宇田校, 號灣館見着勁。	1625	
							黄 5 齋 「松石」卷 (N, 頁 73, 後頁)	字田衣,號¢隻,晚號石頭陀。浙江錢塘人。初摹唐宋元諸家山水,筆筆入古。晚作人物、寫生、蘭竹, 勁。	藍田衣「弄璋圖」 軸(款乙丑。A, 頁 58)	
							黄石齋「松石」卷 (Ⅲ, 頁200)	錢塘人。初摹唐宋元諸》		藍田衣「蘭竹」(款 乙丑夏。潘 33,第 六幅。N,頁344)
「山水」(款辛酉伏 日。梁 2,第四幅。 Ⅲ,頁25,後頁)	「平山秋色」(款辛 酉伏日。桨 2,第五 幅。Ⅱ,頁 25,後 頁)	「溪山春曉」(款辛酉伏日。梁 2,第六幅。Ш,頁 26)	「山水」(款辛酉伏日。※ 5,第七幅。 四,頁 26)	「師 黃 大 癡 山 水」 (款辛酉伏日。祭 5, 第八幅。II, 頁 26)	「山水」(款辛酉伏 日。梁 2,第九幅。 Ⅲ,頁26)	「山水」(款辛酉伏 日。業 2,第十幅。 Ⅲ,頁 26)		家山水, 筆筆入古。晚		
							黄石麝「松石」卷 (IN, 頁66,後頁)	作人物、寫生、蘭竹,		

[仿劉松年(山水)] (款辛卯春暮。緣 9, 第 五 幅。 II, 頁 173)	「仿一峯(山水)」 (款辛卯初夏。潘9, 第八幅。Ⅱ,頁 174)	「仿 巨 然 (山 水)」 (款辛卯夏仲。潘 9, 第 一 幅。 II, 頁 173)	藍田衣「做大癈畫」卷(款甲午清和。 II,頁33)	「做梅道人」軸(款 戊申多仲。IV, 頁 50)	「仿 李 唐 (山 水)」 (「仿黃鶴山樵(山水)」(巻9,第三幅。II,頁173)	「仿關仝(山水)」 (潘9,第四幅。II, 頁173)	「仿方方壺(山水)」 (潘9,第六幅。II, 頁174)	「仿倪高士(山水)」 (為9,第七幅。Ⅱ, 百174)
								N.P.	

學中五家所藏明代畫頭

「山水」長卷(Ⅱ, 頁33,後頁) 「法樣沙彌石」(樂 3,第一幅。Ⅲ,頁 31,後頁) 「法荆浩石」(樂3, 第二幅。Ⅲ, 頁31, 後頁)

「法趙承旨石」(業3,第三幅。皿,頁31,後頁) [石圖](業3,第四幅。面,頁31,後頁

「石圖」(梁3,第五 幅。Ⅲ,頁31,後 頁)

「石圖」(桨3,第六幅。Ⅲ,頁32)

「石圖」(梁 3,第七幅。Ⅲ,頁32)

「石圖」(樂3,第八幅。Ⅲ,頁32) 「法王黃鶴石」(樂3,第九幅。Ⅲ,頁32) 「法趙仲穆石」(業 3,第十幅。Ⅲ,頁 32)

「法關仝石」(樂3,第十一幅。Ⅲ,頁32)

	沈顥	1637	米山ン水		魏之克,	1604	1610	1622	1630 總和 (款計 三) (計 三) (計 三) (計 三)	1632 「山才 中三 55)
	, 字朗倩, 號石天。		善,字元分,號蘭碼。 得米芾、吳鎮標韻,竹		之璜弟, 字和叔,				魏和政「山水」卷 (款崇禛庚午六月。 II, 頁29)	「山水」(熱崇繭壬申三月望。IV,頁
	明末清初蘇州人。		金陵人。萬曆石兼蘇軾、文		後更名克。上					
	、、善山水。著《畫塵》。	沈石夫「山水」(款 丁丑仲春。潘 54, 第四幅。 V, 頁 437)	曆二十三年(1595)進士, 內內之妙。	朱子价「水墨桃」軸 (續下,頁 613)	·元人 (今江蘇江寧)。寫	88之克 「雲山瀑布」 (款甲辰夏日。 38 21,第三幅。 II, 頁 253)	「洞巖水榭」(款庚 戊八月。潘 21,第 一幅。Ⅲ,頁 253)	「停棹尋梅」(款 壬 戌三月。潘 21,第 八幅。Ⅲ,頁 254)	# H	
第十二幅。皿,頁32)			朱之眷,字元分,號蘭碼。金陵人。萬曆二十三年(1595)進士,仕至吏部侍郎。喜法書名畫,藏品甚多。寫 山水得米芾、吳鎮標韻,竹石兼蘇軾、文同之妙。		上元人 (今江蘇江寧)。寫山水得乃兄家法。寫水仙妙極古今。					

				1607	1622		1622	1632	1635
魏之克「設色山水」 (據葉夢魏按語稱: 「紙色、長短、年月 與前幅相似, 蓋當 時 同 作 也。』 N, 頁 55, 後頁)			高陽,字秋甫。明末清初浙江鄞縣人。善晝山水、花鳥、	高秋久「設色花卉」 卷(款萬曆丁未仲 冬。II,頁 27,後 頁)		邵彌,字僧彌,號瓜疇、彌遠、灌 諧俗事。	- \$P\$ 		「養茶觀瀑圖」(款 崇正乙亥秋前一日。 IV,頁51,後頁)
	「嶺松獨秀」(款壬 申九月。潘 21,第 五幅。Ⅲ,頁 253)	「水仙」(潘 32,第 十二幅。IN,340)	人。善晝山水、花鳥、樹石。		高陽「仿古山水」 (款壬戌春。潘 31, 第十九幅。IV, 頁	邵彌,字僧彌,號瓜喙、彌遠、灌園叟等。崇禛間長洲人。山水學判關,極古秀之致。工詩書。爲人迂僻, 諧俗事。		● 瓜峰 「巨壑孤帆」(款 壬申夏 五。 滲31,第十五幅。 IV, 頁 335)	

1636					1,-	1636	44	1628		
1636 「山水」卷(款崇祺 丙子夏四月。Ⅲ, 頁31)	净账	「設 色 山 水」卷 (Ⅲ, 頁 29)	陳元素,字古白。萬曆間		高友,字三益。浙江鄞縣		兒元璐,字玉汝,號鴻實 年任戶部尙書。 李自成 破			
	母寶 [雙兔](吳 2, 第十二幅。Ⅳ, 頁 56)		萬曆間江蘇吳縣人。善山水、蘭花。		浙江鄞縣人。工花鳥。		。天啓二年(1622 燕都,殉難死。			
			水、蘭花。	陳元素「蘭」(潘 33,第七幅。IV, 頁344)		高三雄「白梅」(款 丙子仲冬。潘 32, 第十七幅。IN, 頁	倪元璐,字玉汝,號鴻寶。天啓二年(1622)進士,選入翰林。間寫水墨文石,蒼潤古雅,年任戶部尚書。李自成破燕都,殉難死。	伐え正ふ「水墨石山」(彰戊辰八月之皇。海 68,第一幅。 種下,頁 609)	「枯木石」(款戊辰 八月之望。潘 68, 第二幅。續下, 頁 609)	「三友圖」(款戊辰 八月之望。
							蒼潤古雅, 頗具別致。崇禛末			

「梅竹石」(製功版 八月之望。 第 68, 第四幅。 餐下, 国	「枯木石」(款戊辰 八月之望。海 68, 第三幅。續下, 頁 610)	「竹石」(款戊辰八月之望。 368,第六年。 468,第六年。 4610)	「水墨石」(款戊辰 八月之望。潘 68, 第七幅。續下, 頁	「水墨菩提」(款戊 辰八月之望。潘 68, 第八幅。續下, 頁	「水墨石」(款戊辰 八月之望。潘 68, 第九幅。續下, 頁	「枯木石」(款戊辰 八月之望。潘 68, 第十幅。續下, 頁 611)		
							1	33
								免元舉 「設色山水」卷(款 五 午 冬 仲。 三 五 500000000000000000000000000000000000
								後 後 無 報
		74					1636	1642

促為實「山水」長 條款禁正丙子十月 朔日。 N, 頁 48, 後頁)

			「松石」軸(IN,頁 64)
-		(1622)進士,任御史, 朽石、人物、神鬼,無不	整
1626	W I M	梁仲玉「雞石」(款 丙寅春杪。潘7,第 五幅。Ⅱ,頁111)	
		先冬減公「墨竹中輔(N,頁47)	[九]
1	文俶,字端容。吳人。文從簡女,趙均妻。寫生	寫生花卉蟲蝶,信筆點染,無不鮮妍。又	又善繪仕女美人。
2.1	AK OV TITY	越文板「萱草」(潘 57, 第 一 幅。 V, 頁 458)	
		墨蘭」(潘 57,第 二幅。V,頁 458)	
			文端容「湖石射- 圖」(孔 16,第7 幅。V,页 40, 頁)
14.14	楊文聰,字龍友。貴州息烽人。登鄉薦。寓白 徑。工詩畫,山水出入宋元各家。與張學曾、	寓白門三吳間。嘗爲華亭學博。從董其昌, 曾、孝流芳等同列「畫中九友」。	精畫理,然不規矩雲間蹊
1635			楊龍友「設色山水」 卷(款乙亥春日。 V,頁14,後頁)

項礼彰 [筠清館圖] 軸(款崇禛己巳二月 望後四日。 N, 頁 58, 後頁)	江蘇常熟人。工山水、花卉。	金禄玉 「描金戲符 羅漢」卷(Ⅱ,頁 36,後頁)	, 號老蓮, 又號老建。甲申後(明亡之年), 又改俸運、勿選。 刻意追古。花鳥草蟲, 亦臻精妙。山水奇古, 自出機軸。	陳章侯「墨梅」(款 甲子秋仲。潘 76, 第十二幅。續下, 頁 659)	「古木秋天」(款丁卯仲冬。			「秋林晚泊圖」(款庚寅仲夏。潘75,第三幅。續下,頁655)	「蕉葉夢圖」(巻 10, 第一幅。Ⅲ,頁 212)	歩 の 東 / 一面 職 寿]
1629	金學,字秋澗。		陳洪終,字章侯,號老蓬, 長,更善人物,刻意追古。	1624	1627	1649	1650			

「	「聚豬圖」(為10, 第三幅。 II, 頁212) 「攜琴弄笛圖」(為10, 第四幅。 II, 頁	2) 琴圖」(巻 10 幅。Ⅲ,頁 212	「啜茗圖」(潘 10,第 六幅。Ⅲ,頁 213)	「品茗圖」(潘 10,第 七幅。Ⅲ,頁 213)	「兒戲圖」(潘 10,第 八幅。Ⅲ,頁 213)	「對奕圖」(潘 10,第 九幅。Ⅲ,頁 213)	「獻果圖」(潘 10,第 十幅。Ⅲ,頁 213)	「枕石聽琶」(潘 28, 第二幅。Ⅲ, 頁 285)	「蝴蝶桃花」(潘 28, 第四幅。Ⅲ, 頁 285)	「紅梅」(潘 28, 第六幅。II, 頁 286)
---	--	------------------------------	-----------------------------	-----------------------------	-----------------------------	-----------------------------	-----------------------------	-------------------------------	-------------------------------	---------------------------

「洗硯圖」(潘 30, 第 六幅。IV, 頁 329)

「枯木竹石」(潘 28, 第八幅。Ⅲ,頁 286) 「蝴蝶竹菊」(潘 28,第十幅。Ⅲ,頁 281)

粤中五家所藏明代畫蹟

「翎毛竹石」(潘 32,第二十幅。IN,頁342)

284

「人物」(潘 74, 第六幅。續下, 頁 647) 「治 百 圖 人物」(秦

「治夏圖人物」(為75,第一幅。續下, 頁 654) 「水仙竹石」(為75, 第二幅。續下,頁

「墨菊水仙」(潘 75, 第四幅。續下,頁 655)

「平疇策杖圖」(潘 75,第五幅。續下, 頁 655)

(静桃孤島」(海 75, 第 六 幅。續 下, 頁 655) [維舟晚眺」(為 75, 第 七 幅。續 下, 頁 655) [墨梅水仙」(潘75, 第八幅。續下,頁 655)

[攜枝探梅」(潘 75,第 九 幅。續 下,頁 655)

「秋菊蝴蝶」(潘75,第十幅。續下,頁

5. 页	75,	75,)	75, 国	第(第六	第九8)	76,	77,)	77,	77,	77, 寅
■。 電 一 二 二 二 二 二 二 二 二 二 二 二 二 二	海上	」 (一 一 一 一	海下	in	in	. 22	(海) 景	海下,	海下	海下,	海下
幅。續	一類	一	一種	五万	了声	了真	一種	一煙	一續	一煙	一續
雪	神 。 曹	七二十二十二十二十二十二十二十二十二十二十二十二十二十二十二十二十二十二十二十	愚寒梅」(\$ 四幅。續 [_]	(潘76, 第 下, 頁657)	(潘76, 下, 頁6	三 () 灣	桃花蛺蝶」 第十五幅。 60)	超二十二十二十二十二十二十二十二十二十二十二十二十二十二十二十二十二十二十二十	瑞竹蠻芝 第二 福。 60)	即便	柏蔭」 幅。續
	E0[4]	7 111	四河 二	水 一 画。 續	母續	小台 画	抗一 (基)	ANK .	之 中 中	d/h	H/r
第十	「大 [™] 等十 (655)	「九春 第十 656)	「 米 (956)	大雪	「紅帽	大電	F様7等十		一番一	[置] 第三 (099)	等回等

			黎溪	1627	茶卷		季因	1678	張穆,		張	1626
			黎遂球,字美周。廣東番禺人。		佳,字止祥。		李因,字今是,號是庵。浙江紹興人。 (1685)卒。		字穆之, 號鐵橋。		"曾,字爾唯,號約菴。	
			人。萬曆三十年		人。天啓七年(1		江紹興人。葛無		廣東東莞人。康熙間		崇禛、康熙間浙江紹興人,	
			萬曆三十年(1602)生,順治三年		浙江紹興人。天啓七年(1627)舉人。工書畫。		今 妻。善畫花鳥、山水	李因「翎毛」(款戊 午初冬。潘 57, 第 九幅。 N, 頁 460)	康熙間卒,年八十餘。善畫馬、		工山水,	
軸(N,頁47,後 頁) 「忠節圖」小軸(N, 頁48)			(1646) 卒。工山水。	「黎忠愍公」小軸 (款天啓丁卯仲秋。 IV,頁48,後頁)		祁豸佳 「山水」(末刻。不列入計算)	葛無奇妻。善畫花鳥、山水。萬曆四十四年(1616)生,康熙二十四年		馬、鷹及蘭竹。	張移之畫「蘭」卷 (II, 頁37,後頁)	爲畫中九友之一。	張約庵 「牡丹」軸 (款丙寅臘月十有二 日。IV, 頁 43)
	「仿元人梅竹圖」 (V,頁3)	「伏生授經圖」 (V,頁3,後頁)	著有〈蓮鬚閣集〉。)生,康熙二十四					

1630	李 峰 中,	1633	程度,	程圖後青」頁	\$\$ \$\$	1831 王岳卷奉□○ 《悠悠》。立□	来上		顧媚,	1646	徐枋,	1645
	崇禛、康熙間人。季日華子。		,字穆倩,號搖道人。明末清初間,安徽歙縣人。所寫山水,純用枯筆。	程青溪「江山卧遊 圖」卷(II,頁 43,後頁)	,明末江蘇吳縣人。善畫山水及寫眞。	王绂、陳芹、焱梭、 岳岱、鄭典 五家畫 卷(鄉畫 款 辛未立 春。Ⅲ,賈 26) 「立 春 試 筆」卷 (Ⅲ. 賈 27)	涛,字岱觏,號塞翁。安徽歙縣人。		字眉生, 號橫波。		字昭法, 號俟齋。江蘇長洲人。	
エナル 鶴鴉竹縣」 (教) 東 午 今 日。 32,第十六幅。 N, 頁 341)	字會嘉,號珂雪。後爲僧,沒	河雪 「山水」(款癸 西冬日。潘 58, 第 三幅。V, 頁 462)	安徽歙縣人。所寫山水, 絲				,崇禎十二年(1639)舉人。	桑山涛「觀魚圖」 (潘 54, 第七幅。 V, 頁438)	明末清初, 間江蘇南京人。歸集芝麓後改姓徐。善寫墨蘭		天啓二年 (1622) 生, 康熙三	
	法名常鉴。住松江超果寺。善寫葡萄。		1月枯筆。				以山水著稱於時。		:徐。善寫墨蘭。	· · · · · · · · · · · · · · · · · · ·	康熙三十三年(1694)卒。所寫山水,皆不設色。	徐侯 叠 畫「山水」 軸(款 乙 酉 秋 日。 N. 頁 61. 後頁)

	善畫山水,梅、松。								
	十六年(1697)卒。	棒程山「仿王晉卿 山水」(梁 6,第一 幅。Ⅲ,頁 36,後 頁)	[雲門客圖](梁 6, 第二幅。II, 頁 37)	「仿沈石田山水」 (梁6,第三幅。Ⅲ, 頁37)	[黄山湯泉圖](樂 6,第四幅。II,頁 37)	「蓮花峯圖」(樂 6, 第五幅。Ⅲ,頁 37, 後頁)	「獅子峯圖」(樂 6, 第六幅。Ⅲ,頁37, 後頁)	「仿劉松年筆意圖」 (梁 6,第七幅。Ⅲ, 頁 38)	「仿范寬筆意圖」 (梁 6,第八幅。Ⅲ, 頁 38)
徐侯瀚「山水」(款 辛未春日。潘 54, 第 五 幅。 V, 頁 438) 徐杨「山水」(潘	74, 第十五幅。襴 下, 頁 649) 2徽宣城人。天啓三年(1623)生, 康熙三十六年(1697) 等。著有《梅氏詩略》、《天延閣前後集》等。								
	棒清,字途公,號程山。安徽宣城人。其畫寫黃山風景爲多。工詩。著有《梅								

	- XK		_TGH	1634	W.	1622	404		44.	1612 A	alrete	
	朱道從,明高皇帝七世孫。		盛丹,字伯含。善山水,法子久。花卉蘭竹,能集諸家之長。		颠添,字清甫,號丹泉。 江	(表) (表) (表) (对)	韓旭,字荆山。淮陽人(一		程勝,字六無。休寧人。以	程六無「山水」(款 壬子冬十月。 N, 頁 55,後頁) 「水墨蘭竹」(款丁 卯夏日。 N,頁 56)	袁逵, 生平不詳。	
			子久。花卉蘭竹,		江寧人 (一作金陵人)。	寶 鐘 B 士「山水」 (款天啓壬戌孟冬。 吴 5,第十幅。IV, 頁 55,後頁)	准陽人 (一作浙江人)。善畫花鳥。		以寫蕉石蘭花稱著。			
			能集諸家之長。	盛丹「蘭竹」(款甲 戌夏日。潘 33, 第 八幅。N, 頁 344)	人)。善詩,精於書法。		花鳥。					袁凌 「牧馬圖」(款 丙申二月。潘 30, 第 九 幅。 IV, 頁
「鳴絃泉圖」(梁 6, 第九幅。II, 頁 38)		朱道從「山水」軸 (N,頁39)			山水出入高米間。			韓旭 [雄雞] 軸 (IV, 頁43)				
						實 峰 居 七 「 水 山 」 (款 天 啓 壬 戌 孟 冬 。 孔 16,第二幅。 V, 頁 38,後頁)						

		黄皆令「山水」(榖及及秋仲。潘 57, 苗 山 區 V 百
		460) THIS 11 A
李世光,	生平不詳。	
		李世光「蘭亭修禊 圖」(
五十进,	, 生平不詳。	
# T		王士忠 「蘭竹」(款 辛卯冬。潘 33, 第 十幅。IV, 頁 344)
林雪,	,字夭素。明末福建閩侯人。工書善畫。	
		林雪「山水」(潘 57, 第四幅。 N, 頁459)
王奉,	字過駿。江蘇吳縣人。喜畫仕女。	
		王峰「洛神圖」(潘 30,第二幅。IV, 頁328)
方宗,	字伯眷。江蘇江都人。精於繪事。	
		方 余「文姫歸漢圖」 (款 甲 子 五 月。 3 30, 第 八 幅。 IV, 頁 330)
朱質,	字吟餘。江蘇吳縣人。工山水、人物。	
		朱質「飲中八仙圖」 (款丁巳六月。潘 30, 第十五幅。N. 頁 331)

		張堯恩「蘭竹」(潘 33,第九幅。IV, 頁344)
	注微,字仲徽 。江西婺源人。書畫皆其所能。	0
	注徵「山水」(吳 5, 第七幅。 IV, 頁 54, 後頁)	
	五绎 ,字 党 斯(以字行),號嵩樵、藏庵、雪山道人等。河南孟津人。明天啓二年清任尚書。所繪蘭竹梅石,有象外意。間作山水。	雪山道人 等。河南孟津人。明天啓二年(1622)進士,仕至翰林。 山水。
1615	ID.	王覺 斯「碧荃聳秀 圖」(款乙卯四月。 潘 31,第二十幅。 IV,頁336)
1628	88.	「墨竹」(款
1637	7 王覺斯 [綠天閣圖] (款丁丑孟春。 IV, 頁 56)	
1649	0,	「枯蘭復花圖」卷 (款己丑五月夜。續 下,頁 626)
638		「水墨花卉」卷(款 己丑十二月初七日。 續下,頁 619)
	王時教, 字遜之,號烟客。江蘇太倉人。淡仕進。嗜書畫鑑藏。 友」。入淸爲江南畫學領袖。著《西廬畫跋》、《奉常書畫題跋》。	仕進。嗜書畫鑑藏。明季與董其昌、王盤、張學曾等同稱「畫中九、
1626	9.	王姆客「仿黃大癡 (山水)」(款丙寅春 日。潘 43, 第四幅。 V. 頁 396)

力 車 北 死 山 水 (款 丁 卯 八 月 。	「仿黃大縣」卷(款 戊寅初秋。 A, 頁 398)	王時載「山水」(款 甲申小春。潘 74, 第一幅。續下, 頁 646)	王	「做 巨 然 (山 水)」 (款 丁 亥 菊 月。 潘 42, 第 二 幅。 V, 頁 394)	「做重源(山水)」 (款丁亥菊月。潘 42,第三幅。 A, 頁394)	「飯米%山(山水)」 (数丁亥菊月。潘 42, 第四幅。 V, 頁394)	「仿子久(山水)」 (款丁亥菊月。潘 42, 第五幅。 A, 頁394)	「仿叔明(山水)」 (款丁亥菊月。潘 42,第六幅。N, 頁395)
1627	1638	1644	1647					

粤中五家所藏清代畫蹟

65		999	292	0
9	S. WELCH LIN	=	=	=

「臨稅雲林水村圖」 (款壬辰淸和月。梁 11,第五幅。Ⅲ, 頁47,後頁) [臨黃子久良常山館 圖](款壬辰淸和 月。梁11,第六幅。 Ⅲ,頁47,後頁)

294

「仿趙千里 (山水)」 (款 乙巳中秋。 36 43, 第 五幅。 V, 頁 397) 「仿趙承旨 (山水)」 (談 乙巳秋。 36 43, 第 七幅。 V, 頁 397)

「山水」(萩乙已清秋。 34.2、第一幅。 綾下,頁 639) 「仿趙承旨(山水)」 (萩乙已秋。 34.2、第二幅。 36.7、頁

(款乙巳秋。 36 72, 第二幅。 續下, 頁 640) 「伤巨然(山水)」 「伤巨然(山水)」 (款丙午清秋。 36 43, 第八幅。 V, 頁 到398)

「仿黄大縣(山水)」 (款丁未秋日。 36 43,第六幅。 A, 頁397)

1米)		六幅。	5月人	
(H)		知了		
陳惟元	4	44	399	
5陳	欠 庚	無。	一三三	計算)
「伤	(款	刻	>	nine

「仿子久(山水)」 (款庚子小春。借 刻。潘44,第七幅。 V,頁399。不列入 計算) 「仿米家山(山水)」 (款 庚 子 小 春。借 刻。潘 44,第八幅。 V,頁 399。不列入 計算)

[仿董北苑(山水)] (款壬寅冬。潘 45, 第 一 幅。 V, 頁 400)

1662

粤中五家所藏清代畫蹟

「仿趙大年(山水)」 (款甲辰清和。 34 45,第七幅。 A、 頁401) 「仿巨然(山水)」 (款庚子小春。 38 45,第五幅。 N, 頁401)

1669

「做趙文敏(山水)」 (成於丁未至庚戌春 仲之間。潘71,第 一幅。續下,頁

1667 --

二幸	無	頁	
日本東東大			
山湖		-	
道	0	郊	
「做梅道 (成於丁	2 雷	雪。	(
() () ()	中	11	638

「擬子久(山水)」 (成於丁未至庚戌春 仲之間。 為71,第 三幅。 續下,頁 「做黃鶴山樵(山水)」(成於丁未至 長成春仲之間。 71,第五幅。續下, 頁638)

粤中五家所藏清代畫頭

「擬 范 寬 (山 水)」 (成於丁未至庚戌春 仲之間。 緣 71,第 六 幅。 續 下,頁 638) 「擬馬文璧(山水)」 (成於丁未至庚戌春 仲之間。為 71,第 七 幅。續 下,頁 「做权明(山水)」 (成於丁未至庚戌春 仲之間。 入1,第 八幅。 續下,頁

夏 成年七88	 安成年十68	元 表 数 (本	6 款。	伤款第6	伤款 \$ 頁	元談 \$	
				Tan.			מווינ
							山清曉百31)
							一一一一一
							照 一 楚
							王圖
		1670	1673	1675	1676	1677	
			五家所藏法	Company of the Compan			

「仿范中立(山水)」 (款 庚 戊 九 秋。潘 45,第 九 幅。 N, 頁-402) 「仿梅道人(山水)」 (款癸丑冬日。潘 45,第三幅。 N, 頁401) [仿黃大癡 (山水)] (款乙卯冬。潘 45, 第 十 幅。 V, 頁 402) [仿趙伯駒 (山水)] (款丙辰仲秋。 38 45,第二幅。 V, 頁400)

「仿黃大癡(山水)」 (款丁巳長夏。潘 45,第八幅。√, 頁402)

「仿黄大癈(山水)」 (「仿燕文貴(山水)」 (潘 45, 第 六 幅。 V, 頁 401)	「仿黄大癡」卷(V,) 頁 402)	「山水」(** 74, 三 幅。 續 下, 646)	王員照「仿古山水」軸(續下,頁662)	「雲壑松陰圖」軸 (續錄目,頁 483。 不列入計算)	「層 链 築 園 」 軸 (續 錄 目, 頁 483。 不列入計算)	傅山,初字青代,尋字青主,號魯廬。山西陽曲人,一作太原 皴擦不多,丘壑磊落以骨勝。其墨竹亦有氣韻。	傅青主 「墨荷」(潘 32,第十八幅。IV, 頁 341)	太倉人, 一作吳江人。康熙初祗候內廷。善	顧案臣 「漁笛圖」 (款癸亥季秋。潘 54, 第 九 幅。 V, 頁439)	
(山水)] 第四幅。	(山水)」 第六幅。	卷(V,	F 74, 第 下, 頁	古山水」 頁 662)	·圖」軸 頁 483。	(圖)軸 頁 483。	號 舎產 。山西陽曲人,一作太原。精篆隸,並及金石篆刻,兼工詩畫。所作山水,其墨竹亦有氣韻。	荷」(ဲ 梅。 IV,	康熙初祗候內廷。善晝人物故實及寫真。	魚笛圖」 5 秋。 ** 幅。 V ,	确实臣 「試茗圖」 (未刻。不列入計

		顧見龍 「美人」(未 刻。不列入計算)	
			顧宴臣 「擬周文矩 紅線圖」(孔17,第 八幅。V,頁46)
吳偉業,字骏公,一字棒村。清太倉人。明萬曆己酉 董其昌友善,曾作「晝中九友歌」。畫山水清疏韶秀。		(1609) 生,清康熙辛亥(1671) 卒。工著有《梅村詩集》、《太倉十子詩選》等。	。工詩詞,與王時數、 等。
	吳棒村「山水」(潘 54,第三幅。V, 頁437)		
弘仁,俗名江籍,字六奇,號漸江、梅花古衲等。歙縣人。康熙癸卯(1663)卒,年四十餘。善山水,工詩文。 爲新安四大家之一。	4等。歙縣人。康熙癸卯	月 (1663) 卒, 年四十	餘。善山水,工詩文。
	考 2 「 山 水 」 (海 28, 第 五 幅。 A, 頁 462)		
	安 仁 「山 水」(巻 58,第 九 幅。 Λ, 頁 464)		
朱全,號何園、雪個、八大山人等。南昌人。 爲明宗室,明亡後出家爲僧。善山水,花卉,	明天啓六年丙寅(1626)生,清康熙四十四年乙酉(1705)尙在。 翎毛,走獸,水族。筆墨放浪,不拘成法。	5)生,清康熙四十四至 登墨放浪,不拘成法。	年乙酉 (1705) 尙在。
	ヘスム人「雙鳥」 (款己卯小春日。 73,第十幅。續下, 頁645)		
	「墨梅」(款辛巳冬日。		
	「墨蘭」(潘 50, 第 一幅。 N, 頁 416)		
	「山茶」(** 50,第二幅。 \(\text{V}, 頁416 \)		

1699

1701

「翎毛」(潘 50, 第 四幅。 N, 頁 417)

「芭蕉」(**為**50,第 五幅。V,頁417) 「墨竹」(為 50, 第 六幅。 N, 頁 417) 「石山」(為 50, 第 七幅。 N, 頁 417) 「梅花」(** 50, 第九幅。//,頁417) 「無薬」(** 50, 第十幅。//,頁417)

「萱草」(為73,第 一幅。續下,頁 642) 「枯柳孤鳥」(為73, 第二幅。續下,頁 642)

「海棠」(潘 73,第 三 幅。續 下,頁 643)

「花鳥」(潘 73, 第四 幅。續下, 頁 643)

-				
-				
-				
	6	0	1	

# 9 L	<u> </u>	□ 10m 0 □ 1		蕭雲從,字默思,一字尺木,號無悶道人。當 所畫「太平景」、「離騷圖」,皆得鏤板以傳。畫蕭尺木「山水」卷	善界畫。寸馬豆人,	
	第六幅。續下,頁 643) [「蘭石」(號無周道人。當塗人,明經不仕。筆墨娛情。善山水,不專宗法,遂成姑熟 皆得鏤板以傳。畫初與查士標、还之端、釋漸江合稱四大家。後與孫進齊名。	表夏閨。川, 後頁) 字會公,華亭人。善界畫。寸馬豆人,鬚眉畢現。兼工花鳥及寫照人物。學小孝將軍,山水則專學董	奏賓「工筆花卉」 (未刻。不列入計 (書)

					大勝子「山水」卷 (款丙寅冬月。Ⅲ, 頁40,後頁)	「夏山欲雨」卷(皿, 頁 42)
康熙丁巳十二	頁 354) [藍溪白石圖」(款 康熙丁巳十二月。	「清寒山骨圖」(款 康熙丁巳十二月。 豫 35、第六幅。 N、 頁 355)	「梁山綺園圖」(款 康熙丁巳十二月。 豫35,第七幅。N, 頁355)	「月明林下圖」(款 康熙丁巳十二月。 潘35,第八幅。N, 頁356)		清湘道人「山水」 卷(款丙寅冬日。續 下,頁 650)

1691	1693	1696	1699	1704	1706	1724	5	
「奇峯草稿」卷 辛未二月。Ⅲ, 38 卷百)				「清明上河圖」 (款甲申冬日。 百38)				
				無無,				

「捜盡奇峯打草稿」 卷(款辛未二月。續 下,頁 651) 大辮子「仿黃大癡 山水」(款癸酉初 日本38 第一屆

 「山水」(款己卯春。 潘 29,第二十四幅。 IV,頁 327) 「松堤鶴立」(款丙戌端午。潘38,第四幅。N,頁364)

大業子「泛舟買夏」 (款甲辰初夏。 満 38、第七幅。 IV, 頁 365) 清湘「山水」(満7, 第七幅。 II, 頁 大勝子「山水」(潘 36,第一幅。IV, 頁358)

112)

「茶果」(番 36,第二幅。N,頁 358)

粤中五家所藏清代畫頭

「墨梅蘭」(潘 37, 第 三 幅。 IV, 頁 361) 「墨蘭竹」(潘 37, 第四幅。IV, 頁 361) 「山水」(潘 36,第三幅。N,頁358) 「枇杷」(潘 36, 第四幅。IV, 頁 358) 「山水」(潘 36, 第 「瓜豆」(潘 36, 第 六幅。IV, 頁 359) 「山水」(潘36,第七幅。IN,頁359) 「苦瓜」(* 36,第八幅。IN,頁360) 「墨菊」(**潘37,**第 六幅。IV,頁362) 「墨蘭」(潘37,第七幅。IN,頁362) 「墨蘭」(潘37, 第 八幅。IV, 頁362) [墨蕉] (潘 37, 第 「墨蘭」(潘 37, 第 [墨竹] (潘 37, 第 五幅。N, 頁359) 一幅。IV, 頁 360) 二幅。IV, 頁360) 五幅。 IV, 頁 362)

「墨水仙蘭」(湯 37, 第 九 幅。 IV, 頁 363)	「墨蘭」(* 37,第 十幅。N,頁363)	「晴林歸晚」(潘 38, 第 二 幅。 N, 頁 364)	「秋江泛櫂」(潘 38, 第 三 幅。 N, 頁 364)	「松林獨坐」(潘 38, 第 五 幅。 IV, 頁 365)	「梅竹」(* 38, 第 六幅。IV, 頁 365)	「松陰掠地」(潘 38, 第 八 幅。 IV, 頁 367)	「墨蘭」(潘 38, 第 九幅。IV, 頁 367)	「世掌絲綸」(潘 38, 第十一幅。 IV, 頁 368)	「松林茅屋」(潘 38, 第十二幅。IV, 頁 368)	清湘「山水」(潘 58,第八幅。N, 頁464)
				19 19 28						

專中五家所藏清代畫頭

	iff
308	4
	1

					樂氣蘭, 二大家。		上武, 所寫花	1678 王 卷		田間田田田田田田田田田田田田田田田田田田田田田田田田田田田田田田田田田田田田田
					1,字芝五,號藥亭。南海人。性孝友,博學多通。年二十六,詩名已播海內, 3。康熙二十七年(1688)進士。所作山水,蒼秀蕭逸。唯不以畫名。		王武,字勒中,號忘庵 。長洲人。精鑒賞,富收藏,往往心摹手追所藏朱元明諸大家名蹟,務得其遺法。 所寫花鳥,皆有生趣。	王勤中「設色花卉」 卷(款 康 熙 戊 辰。 Ⅲ, 頁 54, 後頁)		王肇,字石谷,號耕煙散人、烏目山人。江蘇虞山人。幼嗜畫。先後得王盤、王時敏之指導,畫藝大進。 當時名流,且由康熙召繪「南巡圖」。歸隱虞山以終老。宋元畫學,無所不精,亦擅摹古。著《淸暉畫跋》、 暗殿言》
き	る ≱ 「山水」(** 74, 第八幅。續下, 頁 647)				, 博學多通。年二十六 山水, 蒼秀蕭逸。唯不)		富收藏,往往心摹手追	王勤中「黄葵」(款 戊午六月。		蘇虞山人。幼嗜畫。先 寶山以終老。宋元畫學,
		僧清湘畫「蘭」卷 (II,頁36)	「芝」横卷(N,頁 58)			梁藥亭畫軸(IN,頁 62)	所藏宋元明諸大家名蹟		王 志 卷 (卷) 畫 〈花卉冊〉(共 6 頁。 Ⅲ, 頁 35 ~ 35 後 頁)	後得王鑑、王時敏之指 無所不精,亦擅摹古。
				清湘「富春山圖」 (孔 17,第六幅。 V,頁45,後頁)	與屈太均、陳恭尹號嶺南		, 務得其遺法。故其			導, 畫藝大進。備交著《淸暉畫跋》、《淸

1666
まる令「湖山釣緞」 一、

希光、みみ「合璧 山水」卷(款壬申六 月廿八日。Ⅲ,頁 25,後頁) **王肇爲楊子館** [子母牛圖」補荆叢坡 石(款壬午。N, 頁49,後頁)

		「靑綠山水」大軸(款丙戌淸和。N,頁 59,後頁)	「做黃鶴山樵」 (款丙戌冬日。 頁 59)			
「仿荆浩山陰積雪圖」(款甲戌仲冬。	「臨黃鶴山樵」卷 (款康熙乙酉十月望 日。V,頁 405)			「返照歸雲」(款戊子秋日。	「溪亭詩思」(款己 丑秋日。潘 46,第 一幅。 A, 頁 405)	「松竹石圖」卷(款 庚寅元旦。 N, 頁 402)

石谷、南田、復堂、 竹里四家畫卷 (石 谷畫款丁亥初冬。 圃,頁37)

1709

1710

1707

粤中五家所藏清代畫頭

1713 [臨重文	(康熙癸 日。 田, 頁) 1715 「水竹」 丰如青	木 南畫後 玉小別 田巻頁 石菇叉 、「)(各百	(2) (2) (2) (3) (4) (4) (4) (4) (4) (4) (4) (4) (4) (4		
置 重 文	(康熙癸酉) 百. 万. 万. 万. 五.	木 南畫後 王北初 田卷頁 石菇叉 ×」(谷酉	東 5) 英 2)		
鞍山水	(康熙癸巳中秋後三 日。 II, 頁 36, 後 頁) 「木竹」畫卷(款乙 土如百 III 百 35)	ホツ及。 II. 、 は 33) あ B. 、 ち 谷 「 合 璧 書卷」 (II. , 頁 33, 後頁) エ A 各 臨 本 (「 臨 董			
粉	送後 75	(52) (133) (133)			an and a

「仿黄鶴山樵(山水)」(渚 46,第三幅。 V,頁 406)

「竹趣圖」(潘 46, 第 八 幅。 Λ, 頁

407)

「荷淨納涼圖」(潘 46,第十幅。 A, 頁408)

「柳岸漁舟」(為47,第 一幅。 A,頁

409)

「煙江疊嶂圖」(款 癸巳長至前二日。 緣46,第五幅。A, 頁406)

311

[仿馬和之(山水)] (潘 47,第三幅。 V,頁409)

「仿米家山(山水)」 (潘 47, 第 二 幅。 V, 頁 409)

	次)」(
	「秋柳寒鴉」(** 47, 第 五 幅。 N, 頁 410)
	「山水」(潘 74, 第 五 幅。續 下, 頁 647)
	「山水」(潘 74, 第 十 幅。續 下, 頁 648)
	「山水」長軸(續下, 頁 661)
	「仿王叔明」軸(續 錄目, 頁 483。不列 入計算)
	「夏口待渡圖」軸 (續錄目,頁 483。 不列入計算)
	小軸(IV,頁60,後 頁)
吴歷,字漁山,號墨井道人。 授,畫藝乃與石谷、麓臺相頡 井詩鈔》、《三巴集》、《三餘集	吳歷,字流山,號墨井道人。江蘇常熟人。明季國變後,棄舉業,醉心藝術。中年得二王(遜之,圓熙)之傳授,畫藝乃與石谷、梵臺相頡頏。然畫蹟流傳甚少。晚飯天主教。學道澳門。及任司鐸,行教三十年。著(墨井詩鈔)、《三巴集》、《三餘集》、《墨井畫跋》等。
1676	桑漁山「山水」(款 丙辰十月。潘 54, 第 一 幅。 V, 頁
	「仿黄鶴山樵」軸 (IV, 頁379) 「草亭秋思」(3 72, 第三幅。繪下, 百

	11					4791 4	229	1681	1683
						あ田、る谷 「合璧 畫卷」(怿 畫款甲寅 春二月。Ⅲ,頁33, 後頁)			
							降南田「濃花柏子 圖」(款丁日春日。 潘 70,第二幅。繼 下,真 634)		[寒香晚翠](款癸 亥初冬。潘 70, 第 八 幅。續 下, 頁
「擬曹雲西畫」(款 辛亥十月。桨4,第 七幅。Ⅲ,頁33)	「變季晞古法」(款 辛亥十月。梁4,第 八幅。Ⅲ,頁33)	「橅米梅嶽雨圖」 (款辛亥十月。※4, 第九幅。Ⅲ,頁33)	「橅柯丹邱意」(款辛亥十月。祭4,第十幅。II,頁33)	「無馬遠曉寒圖」 (款辛亥十月。祭4, 第十一幅。Ⅲ, 頁 33)	「無唐六如古木平 坡」(款辛亥十月。 ※ 4,第十二幅。 Ⅲ,頁33)				
								降南田「伤雲林霜 柯竹石」(款辛酉九 月廿日。孔17,第七幅。Λ (页46)	

1684	1685		1686	1687	
		學中五分	冬所藏	清代畫頭	

 「招政國圖」軸(款 已由於仲 [1649]。 按摩氏其時尙幼。 此畫應成於己丑之 後,據推測, 「己 出」恐爲「乙丑」 (1685] 之親。不 行,借刻。 V, 頁 382。不列入計算)

「滄浪碧雲」(款丁 卯騰月。緣 69,第 一 輻。續 下,頁 630)

「溪山春曉」(款丁 卯臘月。潘 69, 第 二 蝠。纜 下, 頁 630)

「看梅圖」(款丁卯 臘月。潘 69,第三 幅。續下,頁 631) 「九龍山人泉石圖」 (款丁卯 臘 月。潘 69,第四幅。續下, 頁631)

石谷、南田、復堂、 竹里四家畫卷(Ⅲ, 頁37,後頁)

「李營邱寒林暮鴉」 (款丁卯 臘月。 69,第五幅。續下, 頁631)

「高尚書雲卷飛瀑」 (款丁卯 鱉月。 69,第六幅。續下, 頁 632)

「黃鶴山樵煙麓觀泉」(款丁卯臘月。 為 69,第七幅。續下,頁 632)

「范華原江干雪艇」 (款丁卯 臘月。 69,第八幅。續下, 頁 632)

「水墨荷花」卷(N, 頁 381)

「清溪萬竹」(潘 39, 第 一 幅。 V, 頁 383) 「山水」軸(N,頁 383)

「仿徐幼文(畫)」 (潘39,第二幅。 V,頁383)

316

「仿董北苑雨中春樹」(潘 39,第三幅。 A,頁 384)	「煙林暮鴉」(潘 39, 第 四 幅。 V, 頁 384)	「仿米南宮(畫)」 (潘39,第五幅。 V,頁384)	「江帆圖」(潘 39, 第 六 幅。 V, 頁 384)	「漁莊秋霽」(潘 39, 第七幅。 V, 頁 385)	「仿黄子久(畫)」 (潘 39,第八幅。 V,頁385)	「仿倪雲林(畫)」 (潘 39, 第九幅。 V, 頁385)	「仿趙大年(畫)」 (潘 39,第十幅。 V,頁385)	「溪山行旅」(海 40,第 4 中偏。 Λ,頁第 — 幅。 Λ,頁 386)	「桃花」(為 40,第 二幅。 N,頁 386)	「烟林夜月」(為 40, 第 三 幅。 V, 頁 386)

專中五家所藏清代畫蹟

·岳林幽處」(為 40, 第 五 幅。 V, 頁 386)	「牡丹」(潘 40, 第 六幅。 A, 頁 387)	湖山垂釣」(潘 40, 第 七 幅。 V, 頁 887)	「玉蘭」(潘 40, 第 八幅。A, 頁 387)	「荒溪茅屋」(潘 40, 第 九 幅。 V, 頁 387)	紫華朱實」(潘 40, 第 十 幅。 V, 頁 388)	廢壑老松」(潘 40, 第十一幅。 V, 頁 388)	墨菊」(潘 40, 第 十二 幅。 V, 頁 388)	「仿米家山曉山雲起圖」(為 40,第十三幅。 A,頁388)	「靈梅」(
田無器8	五十	第 無 387	H	光彩 387	※無 ※ 388	麗米88	388	一個圖。	388
	图處 一幅。	歷	整處。 「」(今 華釣」, 「一種的」		展 一				

「仿倪雲林」軸(V, 頁 389)	「松柏」(潘 41,第 二幅。 N,頁391)	「序爵圖」(番 41, 第 三 幅。 A, 頁 391)	「竹石」(「舟泊蘆渚」(湯 41, 第 五 幅。 A, 頁 391)	「石榴菩提葡萄」 (着 41,第六幅。 V,頁392)	「仿黃鶴山樵松風瀑泉圖」(着 41,第七幅。 A,頁 392)	「墨菊」(潘 41,第 九幅。 A,頁 393)	「古樹寒煙」(潘 41, 第 十 幅。 V, 頁 393)	「墨蘭」(潘 41, 第 十 - 幅。 V, 頁	「松竹」立軸(續下, 頁 633)	「山水」立軸(續下, 頁 633)	「仿蕉菴圖」(
		-	<u>Ľ</u> El	- ************************************				で変変	<u>+</u> +-		_	

3								「做趙昌桂花翎羽」 軸(N,頁 55,後 頁)	「鳳車」軸(N,頁 56)	「做倪迂山水」軸(N. 百56. 後百)
山水」(「花卉」(為 70,第四幅。續下,頁635)	「山水」(36 70, 第 六 幅。續 下,頁 635)	「萬壑爭流」(潘 70, 第七幅。續下, 頁 636)	「仿倪雲林畫」(潘 72,第九幅。續下, 頁642。按此幅即潘 39,第九幅)	「仿黃子久畫」(為 72,第十幅。續下, 頁642。按此幅即為 39,第八幅)	「山水」(為 74, 第 四 幅。續 下, 頁 647)	「萬竿圖」(潘 74, 第九幅。續下, 頁 648)		Tanana Tanana Tanana	

			- 王 ※ 所		1681		1663	1667	1669
		高簡,字澹漭, 山水追元人。能高		宋拳,字牧仲,与名家名蹟,日夕位		秃残 ,僧,俗姓劉。號介內 水。與僧道濟,號稱二石。			
		高簡,字彥漭,號椽雲。蘇州人。崇禛甲戌(1634)生,清康熙丁亥(1707)卒,一說康熙戊子(1708) 山水追元人。能詩。		宋拳,字牧仲,號漫堂,又號西陂。商邱人。博學階古, 名家名蹟,日夕研求,遂悟畫法。水墨蘭竹,亦極超妙。		劉。號介邱、石漢、石谿和尚、 號稱二石。			A
		(1634) 生,清康熙丁]	高簡「枯木竹石」 (潘74,第七幅。續 下,頁647)	博學嗜古,工詩詩古 亦極超妙。		尚、殘道者等。康熙間	石緣「仿朱元山水」 軸(款癸卯夏四月望 後二日。續下, 頁 599)	「仿黄大癡」軸(款 丁未四月。 II, 頁 175)	「山水」長軸(款已 西深秋。續下,頁 600)
「芍藥」中條(N, 頁57) 「萬竿烟趣」中軸 (N,頁57)		亥 (1707) 卒, 一說康熙		博學階古,工詩詩古文,與王漁洋齊名。精鑒賞,富收藏。所得 亦極超妙。	宋枚仲「山水」卷 (款康熙辛酉十月。 II, 頁40)	殘道者等。康熙間武陵人(今湖南常德縣) ,			
	「擬雲林筆法」(孔 17,第五幅。 N, 頁45) 唯正故「南山徽 (秋)色」(孔 17, 第九幅。 N,頁46, 後頁)	以子(1708) 尚在。		鑒賞,富收藏。所得), 流寓金陵。工山			

「後山無盡圖」卷 (II,頁174)	「山水」(潘 58, 第 二幅。V, 頁 461)	集賢,又名豈賢,字半千,號樂丈人。崑山人,流寓金陵。山水得北苑法,亦仿棒道人。嘗自寫照。性孤僻, 爲人有古風。工詩文,行草雄奇。著有《香草堂集》。	集半千「峻嶺孤亭」 (潘 49, 第 — 幅。 V, 頁 413)	「靑嶂層樓」(潘 49, 第 二 幅。 N, 頁 413)	「千荃棧道」(潘 49, 第 三 幅。 V, 頁 414)	「秋山紅樹」(潘 49, 第 四 幅。 N, 頁 414)	「淺渚平蕪」(為 49, 第 五 幅。 V, 頁 414)	「仿米家山(畫)」 (潘 49, 第六幅。 V, 頁415)	「蘆荻孤舟」(為 49, 第七幅。 V, 頁 415)	「仿米家山(畫)」 (「仿黄鶴山樵 (畫)」
		集賢,又名豈賢,字半千,號 爲人有古風。工詩文,行草雄		が、一般に対している。							

		(01)	集半キ「擬北苑筆 法」(孔 16, 第七 幅。 V, 頁 41)
	焦東貞,濟寧人。善繪事, 祗候內廷。所畫花卉,精妙絕倫。其山水、人物、樓觀之位置, 小,不爽毫髮,西洋畫法也。說者謂其畫受艾 啓蒙、郎世等 等之影響。	花卉,精妙絕倫。其山 艾啓蒙、郎世寧等之影 ⁴	水、人物、樓觀之位置,自近而遠,自大而 擊。
1660		焦表貞「桃李園夜 宴圖」(款庚子春 日。潘 54,第十一 幅。V,頁439)	
	曹岳,字次岳,號秋崖。泰興人。善山水,自	師法董思翁, 疏秀淹潤。	朱竹垞、王漁洋皆極稱之。
1717		曹岳「採蓮圖」(款 丁酉秋日。潘 54, 第十三幅。 V, 頁	
10	顑般,字禹功 。長洲人。善山水,得古人用筆之妙	筆之妙。	
		顏股 「山水」(潘 74,第十四幅。續 下,頁649)	
	王原祁,字茂京,號槍臺。王時敏孫。畫得其祖傳授。成婁東派,得與王暈之虞山派相抗衡。 廷,鑒定古今書畫。復奉旨王編《佩文齋書畫譜》一百卷。自著《雨窗漫筆》、《麓臺題畫稿》。	其祖傳授。成婁東派, 畫譜》一百卷。自著《同	导與王肇之虞山派相抗衡。官翰林,供奉內 §窗漫筆》、《麓臺題畫稿》。
1678			王 養 臺 畫 「山水」 軸 (款 及 午。 IV,
1684		王龙曼「溪山高隱 圖」卷(款甲子仲 春。續下,頁661)	頁 54)
1694		「仿黃大癡 (山水)」 (款甲戌九秋潘 53, 第 四 幅。 N, 頁	

1702	1703	1704	1706	
		粤中五家所藏清代畫踏		

				「秋山」軸(款甲申長夏。IV 54,後頁)				
「仿倪雲林(山水)」 (款壬午夏日。潘 53,第五幅。 N, 頁426)	「篠山秋色」(款炎 末春日。潘 53, 第 二幅。 V, 頁 425)	「仿黃鶴山樵(山水)」(款癸未夏。 入)」(款癸未夏。 入)、第三幅。N、 百425)	「篠山秋爽」(款癸未長夏。潘 72,第七 幅。續下,頁	2	「仿倪黄筆(山水)」 (款乙酉清和閏月。 3 33,第八幅。 N, 頁 426)	「仿李晞古山水」 (款乙酉閏四月廿七。	「仿黄子久(秋山)」 (款 丙 戌 清 和。 潘 52, 第 五 幅。 A, 頁 423)	(

海河河河河

		0	TO.	
>		-	=	
	_	_	_	
	do n .	工家所藏清代.		
	母, 士,	日等阿龍潭村	HAMEL DAY	

[仿趙松雪(山水)] (款丁亥清和。 35. 52,第三幅。 V, 頁 422) [仿小米法(山水)] (款丁亥清和。 35.第八幅。 V,

52, 第八幅。 V, 頁 424) [424] [仿梅道人 (山水)] (款丁亥清和。 352, 第十幅。 V, 頁 424) 「仿董北苑(山水)」 (款辛卯長夏。潘 53,第七幅。A、 頁426)

「仿荆醫(山水)」 (款壬辰清和。 3 53,第六幅。 7, 頁426)

頁419) 「仿梅華菴王(山水)」(黎康熙乙未長夏。 為51,第二幅。 V,頁419)

「仿趙大年(山水)」 (款康熙乙未長夏。 為51,第三幅。 V, 頁419)

「設色山水」(為52,第 一幅。 A,頁 422) 「仿倪雲林(山水)」 (潘 52,第二幅。 V,頁422)

(潘 52, 第六幅。 V, 頁 423) [伤王孟端(山水)]

(潘 52, 第七幅。 V, 頁 423) 「仿黃大癡(山水)

「仿黃鶴山樵(山水)」(潘 23,第一幅。 V,頁 425)

「仿黃鶴山樵(山水)」(潘 53,第九幅。V,頁427)

「仿黃大癡(山水)」 (潘 53,第十二幅。 V,頁 428)

「富春山圖」卷(續 錄目,頁 483。不列 入計算) 「山水」(潘 74, 第 十二幅。續下, 頁

		ar In		1684	1702	1710	1727
			楊晉,字子鶴,號西亭。常熟人。王肇高弟。 山水淸秀。 畫牛,兼及人物、寫真、花鳥、草蟲。	· 楊西亭 「林鳥」卷 (款甲子長夏。Ⅲ, 頁37,後頁)	楊子鶴 「子母牛圖」 (款王午花朝。N, 頁49,後頁)		
			常熟人。 王肇 高弟 花鳥、草蟲。				
「仿黃倪山水」軸 (續錄目,頁 483。 不列入計算) 「仿古山水」橫幅 (締錄目,百 483。	不列入計算)		。山水淸秀。嘗同繪「				場告 「 仿黄鶴山 橅 (山水) 「 裁丁未長 厦 (
	「桐江秋意」中軸 (N,頁54,後頁)		嘗同繪「聖祖南巡圖」,頗精。晚年每多率筆。尤長於		9.11	楊禹亭「仿趙大年湖庄清夏」軸(款康照庆寅六月既望。 IN,頁62,後頁)	
		王 旅臺 「擬富春石 壁」(孔 16,第九 幅。V,貞42)	晩年每多率筆。尤長 加				

					「山水」横軸(N, 頁62,後頁)	人。峯巒林壑,清疎淡宕。	戦後 4 「橅北苑烟 浮遠岫圖」(業 7, 第一幅。Ⅲ,頁39)	「山水」(樂7,第二幅。正,頁39)	「臨倪高士畫」(梁 7,第三幅。II,頁 39)	「橅文湖州畫」(梁 7,第四幅。II,頁 39)	「無陸天遊畫」(梁 7,第五幅。II,頁 39,後頁)
「仿劉松年風雪運輛 圖」(款丁未長夏。 番 48,第四幅。√、 頁 411)	「仿李希古(山水)」 (潘 47,第七幅。 V,頁410)	「仿梅花道人(山水)」(潘 47,第八幅。 V,頁411)	「仿趙承旨夏山高隱圖」(着 47,第九幅。 N,頁411)	「仿李營邱春山飛瀑圖」(潘 47,第十幅。V,頁411)		工書畫山水, 宗法元人。					
						休寧人。能詩詞,善鼓琴,					
						戴思望,字懷古,休寧					

[[] (宋7, 第六階。	湖庄清 第六幅。 後頁)	古人風煙夕翠 (樂7,第七幅。 頁39,後頁)	因無際」 幅。皿,	『 繭 本 」 幅。 Ⅲ,	(樂7, , 頁40)	9故實,幼師藍氏		:(1732) 卒。諡文肅。以逸筆	層 花 串〉 ≅。祭 9, 幅。 Ⅲ,	軸(IV, 軸(IV,
十日	「臨趙大年湖圧淸夏」(樂7,第六幅。 Ⅲ,頁39,後頁)	「仿古人風煙夕翠圖」(樂7,第七幅。 Ⅲ,頁39,後頁)	「臨梁楷空烟無際」 (業7,第八幅。II, 頁39,後頁)	「臨元人鄭禧本」 (樂7,第九幅。Ⅲ, 頁40)	「仿癡翁畫」(案 7, 第十幅。Ⅲ,頁 40)	奉內廷。人物		生,雍正十年。	寿文書〈墨花冊〉 (款雍正十年。楽9, 第一至第四幅。Ⅲ, 頁43)	「時果」橫軸(IV 頁63) 「折枝花卉」軸(IV 頁63,後頁)
十日						秦 。江都人。康熙間供 當代第一。	禹之鼎「羣仙大會圖」(款康熙癸巳浴 佛日。潘 54,第八 幅日。 34,第八 幅。 7,頁 438)	人。康熙八年(1669) 及蘭竹小品,極有韻致。		Д 441)
が ・ ・ ・ ・ ・ ・ ・ ・ ・ ・ ・ ・ ・						或尚基,號模秀帽古稚,爲		.號南沙。常熟 折枝窠石,以]		
(本) (本) <						一作尚吉、 白描寫眞,		號西谷,又 間作水墨、		
						字上吉, 8成一家。		字揚孫, 風神生動。		

1 4 1115 4		The state of the s								
4. 4. 4. 4. 4. 4. 4. 4. 4. 4. 4. 4. 4. 4	馬元縣									
家島 二、三、三、三、三、三、三、三、三、三、三、三、三、三、三、三、三、三、三、三										
後(王) 国(五)	未									
₩ 書 上	號棒									
	號天									
	善寫4									
	E,得南									
	1田親傳									
		馬夫 (教王 (教10, 回46)	(題水四十二三三三三三三三三三三三三三三三三三三三三三三三三三三三三三三三三三三三三	選 第 第 第	「霜夜第二幅	一、霧間, 一、三、三、三、三、三、三、三、三、三、三、三、三、三、三、三、三、三、三、三	第	後二二四十二十二十二十二十二十二十二十二十二十二十二十二十二十二十二十二十二十二	「策杖第七幅	「擬郭乾暉((※ 10,第 百46)
	,討論力	4 上 上 新 年 第 第 5 5 5 5 5 5 5 5 5 5 5 5 5 5 5 5 5	花卉州 季二月 I, 真	春色」	鳴鳥」	· 德(1 10,第 頁45)	書圖]	宗	小橋」	7 乾 暉 10,第
	六法, 故	是 捷圖] 夏 之 望。 届。 田,	用〉(款。 共 1244,後	(秦 10, 頁 45)	(秦 10, 闰 45)	三)数二二十二十二二二二二二二二二二二二二二二二二二二二二二二二二二二二二二二二	(秦 10, 闰 45,	霜 柯 , 第 知 45, 後	(秦 10, 頁 46)	[38 毛] 5 八 幅。
	沒骨益」				18		THE STATE OF THE S			
	0									
	あ谷、南田、復堂、 竹里四家畫卷(王畫 款己酉。Ⅲ,頁 37, 後頁)	读 文號天虞山人。善寫生,得南田親傳,	奏度,又號天廣山人。善寫生,得南田親傳,	读 , 又號天虞山人。善寫生, 得南田親傳,	奏度,又號天虞山人。 善寫生,得南田親傳,	食食,又號天虞山人。 善寫生,得南田親傳,	凌 度,又號天廣山人。善寫生,得南田親傳,	麦霞,又號天虞山人。 善寫生,得南田親傳,	麦度 ,又號天廣山人。善寫生,得南田親傳,	· 度, 又號天廣山人。善寫生, 得南田親傳,

1705	100		孫褒「柳亭垂釣圖」
			(款乙酉秋杪。 38 54,第十二幅。 N, 頁 439)
	范雪儀,女,吳郡人。所寫花卉,	寫花卉, 髣鬆甌香	髣慕甌香之工秀。人物、士女, 亦秀雅。
			雪儀「人物」(潘 57,第六幅。 N, 頁459)
	王概,初名句,字安節。 傳》,是其手筆。	山水學集半千筆	玉桃 ,初名句,字妾節。山水學集半千筆意,善作大幅及松石等。雄快以取勢。人物亦精。傳》,是其手筆。
1712	王安節「石柱衝看梅 圖」(款 壬 辰 禊 月。 Ⅲ,頁 55,後頁)		
	陳書,女。號上元弟子。 子陳群貴。誥封太淑人。	筑 號 南樓 老 人。 秀	晚號南樓老人。秀水人,善花鳥、草蟲。筆力老健,風神簡古。
1689			陳書「芙蓉彩鵲」 (款己已秋。
1700			焱 書「桃雀」(款庚 辰四月。潘 57,第 五幅。V,頁 459)
1702	· 女史陳書 「仿趙孟 堅水仙」卷(款康熙 壬午孟冬。Ⅲ, 頁 52, 後頁)		
	高其佩,字章之,號且園 物生動盡致,深得吳小仙	。遼陽人。工指畫 神趣。	高其佩,字拿之,號且圖。遼陽人。工指畫。凡花木、鳥獸、人物、山水,靡不精妙。其筆墨,山水沉著,物生動盡致,深得桑小仙神趣。
			8. 1 1 1 1 1 1 1 1 1 1 1 1 1 1 1 1 1 1 1

参	1701	華嵒, (1756	1732	1748	1754		1755		4条。
字白也。揚州人。善山水花卉。		, 號新羅山人、秋岳、白沙道人等。福及 6) 卒。工書及詩詞, 山水、人物、花鳥							春秋岳「相馬圖」 卷(Ⅲ, 頁 56)
八軸(IV,頁61) 宗法唐宋。與蕭晟齊名。作桃花楊柳,稱神品。	幸台心 「山水」軸 (款辛巳孟春。IV, 頁 58)	拳番,號斬羅山人、秋岳、白沙道人等。福建長汀人。流寫錢塘。康熙二十一年(1682)生,乾隆二十 (1756) 卒。工書及詩詞,山水、人物、花鳥、草蟲,無所不精。	新 藏 山 人 「墨 桃」 (款壬子夏六月。潘 55,第 七 幅。 N, 頁 454)	「花鳥」卷(款戊辰 冬 日。續 下, 頁 653)	「丹桂翎毛」(款甲 戌夏。潘 55,第六 幅。Λ,頁454)	「枯木竹石」(款甲 戌秋初。潘 55, 第 二幅。 N, 頁 452)	「松鶴」(款乙亥春二月。潘 55,第四幅。 V,頁 453)	「看雲圖」(款乙亥 初夏日。潘 55,第 八幅。 N,頁 454)	

「翎毛丹荔」(潘 55, 第 一 幅。 V,頁 452)	「牡丹」(潘 55,第 三幅。 V,頁 452)	「舟泊柳陰」(潘 55, 第 五 幅。 N, 頁 454)	「梨花翎毛」(潘 55, 第 九 幅。 N, 頁 455)	[老樹新篁」(潘 55, 第. 十 幅。 V, 頁 455)	「柳陰閒眺」(潘 55, 第十一幅。 V, 頁 455)	「柳燕」(36.55、第十二幅。 A、頁455)	「松陰讚史」(潘 56, 第 一 幅。 V, 頁 456)	「閨秀評花」(潘 56, 第二幅。 V, 頁 456)	「灌足清流」(36 26 , 第 三 幅。 7 , 頁 456)	「深林徙倚」(為 56,第 四 幅。 A,頁 456)
36 90 21 21 21										

									(1687) 生, 乾隆癸未一。	
									卯(1687)生 至之一。	
									揚州。康熙丁 別。爲揚州八皆	
「峭壁題詩」(潘 56, 第 五 幅。 V, 頁 457)	「桐下眠琴」(潘 56, 第 六 幅。 N, 頁 457)	「蘆荻維舟」(潘 56, 第 七 幅。 V, 頁 457)	「板橋驢背」(潘 56, 第 八 幅。 V, 頁 457)	「高峯遠眺」(潘 56, 第 九 幅。 N, 頁 457)	「枯木竹石」(潘 56, 第 十 幅。 V, 頁 458)	「人物」(潘 74, 第十七幅。續下, 頁 649)	「墨蘭」卷(續下, 頁 654)	華秋岳「花卉翎毛」 掛 屏(續 錄 目,頁 483。不列入計算)	由江外史等。仁和人(今浙江杭縣),流寓揚州。康熙丁卯人物、神佛、花卉、走獸。工詩文書法,精鑒別。爲揚州八怪之	金寿門「芍藥」(潘 54,第二十幅。 N, 頁 441)
									、史等。 仁和人 神佛、花卉、 ^月	
									冬心、曲ゴケ 寫山水、人物、	
									金農,號吉金、冬心、 (1763) 卒。善寫山水、	
			歐	中五家	所藏清	代書蹟				

金壽門 [達摩面壁] (孔 17,第十幅。 V,頁 46,後頁)	雍正丁未(1727)進士。喜弈能詩,復精繪事。山水	張南華「秋林遠岫圖」(孔 16,第八幅。V,頁 41,後	趣。	「林泉圖」 頁 40,後	揚(今江蘇江都縣)。康熙壬申 8,時稱妙品。能詩。著有《環山			芳 茍速 「山水」(未 刻。不列入計算)	賦色韶秀。康熙時供奉內廷。	
	(1727) 進		隨意布置多生趣	蔣文格 卷(II, 頁)	, 流寓維 有出藍之譽			芳荀遠 「刻。不列		
幸道人 「桃物」(衛 74,第十三幅。纜 下,頁 649)	人, 徙嘉定。雍正丁未		善花卉,得其家傳。隨意		方士庶,一名洵,字循遠,號洵遠、天傭、小獅道人等。新安人,流寫維揚(1692)生,乾隆辛末(1751)卒。受學於黃鼎,山水用筆靈敏,早有出藍之譽,詩鈔》、《天慵庵隨筆》。	方泊速 「山水」(款 雅正元年。潘 54, 第 六 幅。Λ, 頁 438)	〈山水人物花卉冊〉 (續錄目,頁 483。 不列入計算)		善畫人物, 尤精士女, 筆墨潔淨,	冷枚「大廟金人圖」 (潘 54,第十六幅。
	張鷗翀,字天扉,一字柳庵,號南華 。崇明人,徙嘉定。 師元四家,筆墨風秀,設色沖淡,頗無俗韻。		諡文恪。廷錫子。言		호,號洵遠、天慵、 751) 卒。受學於黃				焦表貞弟子。善畫	
	, 字天扉, 一字柳 家, 筆墨風秀, 設		字質南,號恆軒,		カモ原, 一名向, 字循句 (1692) 生, 乾隆辛末(1 詩鈔)、《天慵庵隨筆》。				字吉臣, 膠州人。	
	張鹏翀 師元四	3/	蔣海,		方上原 (1692) 詩鈔》、	1723			冷枚,	

1739		推		10 10 1	9		m.	1744
	- 1944 - 1945	程鳴,字,加渲染,可					馬逸,字	300
		字有聲, 可賞。					字南坪,	
		號松門。					號陔南。	
		。						
		, 上繼					蔣廷錫弟子。	
	A ser	占籍儀真。					C 450, 250, 100	
		善山水,					并,尤	馬斯
							善書焦	[章]
		學於苦瓜和尚。					善花卉,尤善畫魚。廷錫嘗薦之聖祖,唯以母老辭謝。	馬逸「雪景」(款甲子
法己四後 [第後]第後 [第後 集未幅頁 款二頁 無五百 款五百	(尚。乾	程有 5, 34)	林第後	第二年 第三十二十二十二十二十二十二十二十二十二十二十二十二十二十二十二十二十二十二十二	「江南第八十十二十二十二十二十二十二十二十二十二十二十二十二十二十二十二十二十二十二十	嘗薦之	<u>H</u>
注集林 「花卉」(款 己未小春。梁 5, 第 四幅。 Ⅲ, 頁 34, 後頁) [無款花卉」(梁 5, 第二幅。 Ⅲ, 頁 34, 後頁) [無款花卉」(梁 5, 第二幅。 Ⅲ, 頁 34, 後頁)	「無款花卉」 第七幅。Ⅲ, 後頁)	乾筆枯墨,	弊無	「林影溪花」 第三幅。Ⅲ, 後頁)	「日暮漁樵 第六幅。Ⅲ 後頁)	「江南歸棹」 第八幅。皿, 後頁)	聖祖, 唯	
※ ※ 5、 第 34、 第 34、 1	」(※ 5,		「花卉」(梁	」(梁 5, [, 頁 34,	※ 国	」(樂 5, I, 頁 34,	以母老	
黎 雅 , , , , , , , , , , , , , , , , , , ,	, 4,	運以中鋒, 約	梁闰	4,	5,	4,	解謝。	
		純以書法成之,						
		成之						

*					道光三年(1823)卒。滿州人。工書及蘭、						
「山水」兩小屏(未刻。不列入計算)	藍之譽。				道光三年 (1823)						
_ ***	善道釋人物。學其同宗聖華居士筆,有出藍之譽	丁乾陽[百子圖] (潘 54,第十幅。 V,頁439)	字丹書。貴州銅仁人。乾隆十六年(1751)進士。工書畫。	孫表「論禪圖」(潘 54,第十四幅。 N, 頁440)	乾隆十七年 (1752) 生,	站音 齊 「唐 人梅花 詩意圖」(潘 34,第 一幅。IV,頁 348)	「朱人梅花詩意圖」 (潘 34,第二幅。 IV,頁349)	「朱人梅花詩意圖」 (潘 34,第三幅。 IV,頁349)	「元人梅花詩意圖」 (潘 34, 第四幅。 IV, 頁349)	[朱人梅花詩意圖] (潘 34,第五幅。 IV,頁349)	「唐人梅花詩意圖」 (
			州銅仁人。乾隆十六年		封成親王,號 路晉齊。						
	丁觏鹏, 乾隆時供奉內廷。		張素,字丹書。貴州		永瑆, 高宗十一子, 竹。						

				黎ニ桃 畫卷(款庚戌 十一月。II,頁56)					
	未三月。	山骨倩寒」(影 朱夏四月。	「山水」(款戊申二月五日。 為 74, 第十八幅。 續下, 頁650)		「平山春江」(款甲 寅春。潘 78,第一 幅。續下,頁662)	「仿吳仲圭山水」 (款甲寅。潘78, 第 二幅。續下, 頁 662)	「載琴山行」(款甲寅。 港78 ,第三幅。 續下,頁662)	「仿梅花道人山水」 (款甲寅四月廿一日。	「雲山濕翠」(款甲 寅。潘78,第五幅。 續下,頁663)

拳二橋「鼎湖龍湫」 (款 戊申三月五日。 孔 16,第十幅。 V, 頁 42)

1795

答頁 「新柳」 第 卯。田, 夏 頁)

乙後

「溪山春曉」(款甲 寅。潘78,第七幅。 續下,頁664)

「松陰話古」(款甲寅。**渚78**,第八幅。 續下,頁664)

「山水」(款甲寅。 潘78,第九幅。續 下,頁664)

「秋江泛棹」(款甲 寅。潘 78,第十幅。 續下,頁 664)

「老木幽亭」(款甲 寅四月廿四日。 78,第十二幅。 下,頁 665) 「空谷佳人」(款甲寅。潘78,第十一幅。續下,頁665)

「山水」軸(款乙卯秋。續下,頁666)

「松陰觀瀑」(潘 59, 第二幅。 V, 頁 465)

「江邨候渡」(第 三 幅。 1 466)

「横琴聽瀑」(潘 59, 第四幅。 V, 頁 466)	「臨米家山(水)」 (潘 59,第五幅。 V,頁466)	「臨黃大癡春溪幽 意」(潘 59, 第六 幅。V, 頁467)	「仿大滌子(山水)」 (潘 59,第八幅。 V,頁467)	「深嶂雲泉」(潘 59, 第 九 幅。 N, 頁 468)	「仿倪雲林(山水)」 (潘 59,第十幅。 V,頁468)	「仿倪雲林(山水)」 (潘 60,第二幅。 V,頁469)	「雲山松壑」(潘 60, 第 三 幅。 V, 頁 469)	「蕭齋觀皮」(潘 60, 第 四 幅。 V, 頁 469)	「板橋獨步」(潘 60, 第 五 幅。 V, 頁 470)	「臨米家山(水)」 (

	宋光寶,字稿塘。吳縣人,流寓桂林。善花竹翎毛。工筆學北宋,逸筆宗陳沱江。說者謂,其畫沈著無輕佻, 卷軸之氣盎然。 宋稿塘「百花」長卷 (Ⅲ,頁56,後頁) 療沅,生平不詳。 陳樸,生平不詳。
--	--

	王岑「種菜圖」(潘 54,第十五幅。V, 頁440)	
僧号 ,生平不詳。		
	僧骨 「山水」(款辛 卯六月。潘 58, 第 十幅。V, 頁 464)	
唐岳, 生平不詳。		
唐泰峰「設色花卉」 (款癸亥八月既望。 IV, 頁 56)		

葉夢龍 (1775~1832) 吴秦光 (1773~1843) 湯	無成書年月 書成於道光二十一 書 年辛丑 (1841) 年	「北堂骸喜圖」(吳 「才 1,第二幅。Ⅱ,頁 5, 39)	「仙山樓閣」(桑1, 「仙 第五幅。II, 頁 39, 第 後頁) (有張則之 10 印)	「綠陰驅磨圖」(桑 「絲 1,第六幅。Ⅱ,頁 5, 39,後頁) 10	「風雨歸舟圖」(吳 「厘 1,第七幅。Ⅱ,頁 5, 39,後頁) 10	「不著款山水」(吳 「青 1,第八幅。II,頁 第 40)	「桐徑圖」(吳1,第 「郴九幅。II,頁40) 六	「山深林密圖」(吳 「山 1,第十幅。II,頁 5, 40)	宋人「松下抱琴圖」 (桑 1,第十一幅。 I,頁41)	「琴心圖」(吳1,第 [
潘正煒 (1791~1850) 《聽颿樓書畫記》	書成於道光二十三 年癸卯(1843)	「北堂歡喜圖」(潘 5,第七幅。II,頁 104)	「仙山楼閣」(潘 6, 第 八 幅。 II, 頁 107) (有張則之印)	「綠陰驅磨圖」(潘 5,第八幅。II,頁 104)	「風雨歸舟圖」(潘 5,第四幅。II,頁 103)	「青綠山水」(潘 3, 第二幅。 I, 頁 64)	「桐徑圖」(潘5, 第 六幅。II,頁104)	「山深林密圖」(潘 5,第二幅。II,頁 103)		「琴心圖」(潘6,第
梁廷枏 (1796~1861) 《藤花亭書畫跋》	書成於咸豐五年乙卯 (1855)									
孔廣陶 (1832~1890) (嶽雪樓書畫錄》	書成於咸豐十一年 辛酉(1861)									

「苧蘿訪豔圖」(潘 6,第十幅。II,頁 108)	「秋山行旅圖」(潘3,第十五幅。I, 頁69)	「歸牧圖」(潘 2, 第 一幅。 II, 頁 103)	「梅竹霜禽圖」(滿6,第十三幅。II, 頁109)	「蘇武牧羊圖」(潘 3,第十幅。I,頁 67)	「報塵圖」(潘 6, 第 二幅。II, 頁 106)	「博浪客圖」(番3, 第十七幅。 I, 頁 69)	「凍竹雙雀圖」(潘 5,第五幅。II,頁 104)	「紫騮馬」(潘3,第 十六幅。I,頁69)	「子母鷹」(為3,第 五幅。 I,頁 65)	「柳下仙蹤」(潘 2, 第 三 幅。 II, 頁 103)	
「苧蘿訪豔圖」(吳 1,第十四幅。II, 頁41)	「秋山行旅圖」(吳 1,第十五幅。II, 頁41,後頁)	「歸牧圖」(桑1,第 十六幅。II,頁41,後頁)	「梅竹霜禽圖」(吳 1,第十七幅。II, 頁41,後頁)	「蘇武牧羊圖」(吳 2,第一幅。II,頁 43,後頁)	「報塵圖」(吳 2,第 三幅。II,頁 44)	「博浪客圖」(吳 2, 第四幅。II,頁 44, 後頁)	「凍竹雙雀圖」(吳 2,第六幅。II,頁 45)	「紫騮馬」(吳 5, 第 七幅。 II, 頁 45)	「子母鷹」(桑2,第 八幅。II,頁 45,後頁)	「柳下仙蹤」(吳 5, 第九幅。 II, 頁 45, 後頁)	

(孔2, 第 I, 頁39,

348	
-	

米允圖縣 (海 6, 第十一幅。 ,	「魚藻圖」(潘 2,第 九幅。Ⅱ,頁105)	「荷葉海鮮」(潘3, 第十一幅。 I, 頁 67)	「海棠雙鳥圖」(潘 3,第九幅。I,頁 67)	「設色秋荷」(潘 3,第七幅。 I,頁66)	「仙山樓閣」(「風雲(雪)行旅」 (潘4,第二幅。I, 頁71)	「松老著書」(潘4, 第三幅。I,頁71)	「萬花春睡」(潘 4, 第四幅。 I, 頁 71)	「聽松圖」(「雪山驢背」(潘 4,第七幅。 I,頁 72)
米化適珠」(天 2, 第十幅。II,頁 45,後頁)	「魚藻圖」(吳 2,第 十二幅。II,頁 46)	「荷葉海鮮」(吳 2, 第十三幅。 II, 頁 46)	[海棠雙鳥圖](吳 2,第十四幅。II, 頁46)	「設色秋荷」(桑 2, 第十五幅。 II, 頁 46)	「仙山樓閣」(吳3, 第一幅。II,頁46,後頁)(有桑桑光題跋)	「風雪行旅」(桑3, 第二幅。II,頁46,後頁)	「松老著書」(吳 3, 第三幅。II, 頁 47)	[萬花春睡](桑3, 第四幅。II,頁47)	「聽松圖」(桑3,第 五幅。II,頁47)	「雪山驢背」(桑3,第七幅。II,頁47,後頁)

再頁

「僊(仙)山樓閣」 (孔8,第一幅。皿, 頁13)(有桑桑光題 跋)

「風雪行旅」(孔8,第二幅。Ⅲ,頁13)

「萬花春睡」(孔8, 第四幅。Ⅲ,頁13, 後頁)

「松老著書」(孔8, 第三幅。Ⅲ,頁13) 「聽松圖」(孔8,第 五幅。II,頁 13, 後頁)

「雪山驢背」(孔8, 第七幅。Ⅲ,頁14)

「荷葉海鮮」(孔 2, 第二幅。 I, 頁 34, 後頁)

「海棠雙鳥」(孔7, 第九幅。Ⅲ,頁12)

「梭道圖」(孔 8, 第 八幅。 II, 頁 14)						「青山紅樹」(孔 4, 第二幅, II, 頁 50)	「水石騰騰」(孔 4, 第三幅, II, 頁 50)	「秋山過雨」(孔 4, 第四幅, II, 頁 50)	「江關百艦」(孔 4, 第五幅, II, 頁 50, 後頁)	「柳浪驚鷗」(孔4, 第六幅, II, 頁51)
「棧道圖」(潘4,第 十幅。I,頁73)	「楊妹子圖」(潘 61, 第四幅。續上,頁 521)	「虚亭秋霽」(潘 61, 第五幅。續上, 頁 521)	「四虎圖」(3, 第十三幅。I,頁68)	「太廟金人圖」(潘 6,第五幅。II,頁 107)	「水墨人物」(潘 62, 第一幅。續上, 頁 524)	「秋山紅樹」(潘 62, 第二 幅。 續 上, 頁 524)	「閒雲孤鶴」(潘 62, 第三 幅。續上, 頁 \$24)	「秋林維舫」(潘 62, 第四幅。續上, 頁 524)	「賈舟雲集」(潘 62, 第五幅。續上, 頁 524)	「柳蔭移舟」(潘 62, 第六幅。續上, 頁 524)
「棧道圖」(桑3,第 十幅。II,頁 48,後頁)										

冊頁

	62
	海」
1	_ 担
350	\$4
	月日

「松澗驚濤」(孔4, 第十五幅。II, 頁 53,後頁) 「江樓賞雪」(孔4, 第十七幅。II, 頁 54) 「聯 金 (吟) 士 女 圖] (孔 4,第十幅。 II,頁 52) 「竹館譚(談)經圖」(孔4,第十三幅。II,頁52,後頁) (孔 4, 11,)) (現 92, 二(孔1) (孔1)) 第九幅。II, 頁 51, 後頁) 「荷芰水亭」(孔4, 「灞橋風雪」(孔4 第十一幅。II, 52) 「稻雀圖」(孔4, 十二幅。Ⅱ,頁5 「文姬歸漢圖」 4,第十六幅。 頁53) [寒松鴉集圖] 4,第八幅。II 51,後頁) 後頁) 「文姬歸漢圖」(潘 62,第十六幅。續 上,頁525) 「江樓晚眺」(** 62, 第十八幅。續上, 頁 526) 62, E, 62, 62, 62, E, 62, E, 62, E, 62, 62, 中 「策杖尋梅」(潘6 第十四幅。續1 頁 225) 「松濤激石」(為6 第十五幅。續」 頁 525) 「竹林小隱」(為6 第十三幅。續」 頁 525) 귝. 上, 「烟雨孤舟」(**洛**第九幅。續上, 寒) 第七幅。續上, 寒) 樂) 續 第十幅。續 525) 「群雀啄粟」(第十二幅。 頁 525) 第十一幅。 頁 525) 續 [冒雪騎驢] 「羣釵倚檻」 第八幅。 探蓮圖 鵲噪ብ 525) 525) 525)

冊頁

第十九 幅。續上, 頁 526) 「何山樓閥」(為 63, 第一幅。續上,頁 526, (團區)	720)(西鴉) 「層樓道故」(第63, 第二幅。續上, 頁 526)	王永光「枯木孤猿」 (潘 63,第三幅。續 上,頁 526)	「曠野負鋤」(潘 63, 第四 幅。續上,頁 527)	「琅玕翠羽」(潘 63, 第五幅。續上,頁 527)	「緣(綠)陰羣集」 (潘63,第六幅。續 上,頁527)	黄 居 「山 茶 孤 雀」 (潘 63,第七幅。續 上,頁 527)	「綠野茆亭」(潘 63, 第 八幅。續 上, 頁 527)	「祿被魚藻」(潘 63, 第 九 幅。續 上, 頁 527)	「柳月停舟」(路 63, 第十幅。續上,頁

冊頁

			A STATE OF THE PARTY OF THE PAR								
	63, E,	63, E,	63, E,	63, E,	63, E,	64,	4. 厘	64,	「蝶舞彩茵」(潘 64, 第五幅。續上, 頁 530)	(為64,上,頁	「鵪鶉對啄」(潘 64, 第八幅。續上, 頁 530)
						9	, ,			+ .	
	浩續	潘續	潘續	渚續	冷續	(湯)	海上	海上	海上	海山	海丁
- 1			_	_	<u> </u>	THE STATE OF THE S	18M.	→ #Bm:	1800	#1111	THE N
	→ ■	一一一二		三皿	平疇羣鶴」 第十五幅。 頁 528)	一课	層巒雪湧」(潘 64 第二幅。續上,頁 29)	牧牛圖」(潘 第三幅。續上, 330)	112	「巖谷飛仙」 第七幅。續 530)	NA SE
352			校中	惠一	舞士	神。	声。		世 。	- 0	一 。
	田一〇	阻二〇	題川 ⇒	荷四り	學五秒	米	剛區	- " "	然區	用品	登幅
	折枝瓜 第十一 頁 528)	7裏居 十二 528)	[華獨 十 528)	五十五十五十五十五十五十五十二十二十二十二十二十二十二十二十二十二十二十二十二	s庸糧(十五十五528)	「荔枝朱雀」 第一幅。 529)	第11一	₩ 111 ~	舞五)	谷七つ	葉八り
		7 0	5	単一、一	1	「荔枝 第一 529)	一 第 529)	F 枚 4 第 三 第 三 530)	30元 建	聚型 8	30部
	出第頁	下第回	「紅蓮獨放」 第十三幅。 頁 528)	「帶雨荷鋤」 第十四幅。 頁 528)	下 第 頁	「第ら	层無公	多等。	一 強人 る	一部へ	下海へ

再页

「松陰揮動」(稀 64, 第九幅。續上, 頁 531) [老僧讚畫](稀 64, 第十幅。續上, 頁 531) [梨花雙鵲](稀 64, 第十二幅。續上, 頁 531) [仙山樓閱](稀 7, 第 一幅。Ⅱ, 頁 110) 無款「山水」(稀	頁 641)
审	α τ

	_			
6	24	-	١	
6	•	"	,	

「紅葉凍雀」(れ7, 第十幅。皿, 頁 12, 後頁) [設色芙葉」(れ7, 第十一幅。皿, 頁 12, 後頁)				7 4			北宋人「畫三教像」 軸(II, 頁 20, 後 頁) 南宋人「畫桃柳駕 薦」軸(II, 頁 49) 元人「竹雀雙堯」 軸(II, 頁 60)
		無名氏《潰墨應真冊》 (共 16 頁, II) 頁5~5後頁)	無名氏〈蓬萊梅市圖冊〉(共8頁, II, 頁5 後頁~6)	無名氏畫〈神女小冊〉 (共 18 頁, Ⅲ, 頁 31~ 31 後頁)	沈白成〈十景畫冊〉 (共10頁,丁未冬日。 Ⅲ,頁40~40後頁)	無名氏〈楠蔣文肅墨花 冊〉 (共 8 頁, 榮 9, Ⅲ, 頁 43~44 後頁)	朱無名氏「山水」 卷(I, 頁7) 無名氏「維摩示病 圖」卷(I, 頁8) 無名氏畫「王右單 象」卷(I, 頁8) 後頁)
	元人〈胡笳八拍圖 串〉(共8頁, 續上, 頁563)						唐人「仙山樓闊」 (海61,第一幅。續上,頁521) 唐人「試茗圖」(潘 61,第二幅。續上, 頁521)
	元人「弋雁圖」(桑 5,第二幅。N,頁 53) 明人「山水」(桑 5, 第四幅。N,頁 54)	A					五代人「按樂圖」 軸(I, 頁26) 宋人書「重屏圖」 軸(II, 頁34) 明人「模王右丞觸 川圖」卷(V, 頁
							朱人「設色花鳥」 (IV, 頁10) 宋人畫「李拐仙渡 海圖」(IV, 頁10, 後頁) 宋元人「雲谷客影 圖」(IV, 頁1)
			年 [月				※ 章

宋人「松下抱琴圖」 (番3,第十九幅。 1, 頁70) 元人「花卉翎毛」 軸(1, 頁95) 元人「霜柯竹石」 軸(1, 頁96) 元人「百葉呈祥圖」 卷(續上,頁559)

元人書「雁台圖」 卷(II, 頁 9, 後 頁) 元人「百果」卷 (II, 頁 9, 後頁) 元人「耕稼圖」卷 (II, 頁 9, 後頁)

元人「山水」(IV, 頁 20,後頁) 元人「雪柳雙鳧圖」

(IV, 頁 21) 元人「墨竹」(IV, 頁 21) 元人畫「呂純陽像」

小軸 (IN, 頁30) 無名氏「牡丹」軸 (IN, 頁49, 後頁)

方風幾山水」(未 刻。不列入計算)

不列入計算)

卷軸

(IN, 頁 21, 後頁) 明人「花卉」卷

(IN, 頁 21, 後頁) 元人「補枘羅漢像

(III, 頁31, 後頁) 明人「五瑞圖」 (IV, 頁54, 後頁)

清季五位粤籍收藏家藏畫現存知見表 第四表

時代	曹令	畫 (本書圖版編號)	五家藏畫目錄	收藏處所	曾經出版之記錄	資料來源	備証
电	李昭道	「山水」卷	緣, 1, 頁 24	Cleveland Museum of Art,	"Eight Dynasties of Chinese Painting", pl. 136		Cleveland Museum 定 此圖爲明代 五號之作品
	吳道	「送子天王圖」卷 (見圖VI-4-1-1 ~3)	孔,I,頁18	日本大阪市立美術館	(支那南畫大成), 卷七, 圖版1~2 "Chinese Painting: Leading Masters and Principles", Ⅲ, pl. 86~87		86 爲全圖, 然上下順序 顛倒。87 爲 局部
	石 王格 翰	「春霄透漏圖」卷 「銜杯樂聖圖」	奏, II, 真 4 私, I, 頁 34 皋 I 百 34	陳仁涛先生舊藏 陳仁涛先生舊藏	陳仁涛先生舊藏 (金匱藏畫集》上冊, 圖版1 陳仁涛先生舊藏 (金匱藏畫集》上冊, 圖版2		
五	茶杏	「江山行旅圖」卷	•	Nelson Gallery of Art, Kansas City	《金匱藏畫集》上冊, 圖版 5 "Eight Dynasties of Chinese Painting", No. 25		Nelson Gallery of Art 現定 此卷畫家島 太古遺民
	黄	「蜀江秋淨圖」卷 (見圖 VI - 4-2)	潘,續上,頁 496 孔, I, 頁 30 (後頁)	關冕鉤舊藏	《唐宋元明名畫大觀》,圖版2		今下落不明
	周文矩	「重屏會棋圖」卷 (見圖 VI -4-3 -1~2)		Freer Gallery of Art, Wash- ington D.C. U.S.A.	"Chinese Figure Painting", pl. 3		(圖N - 4 - 3 - 2) 爲 (N - 4 - 3 - 1) 之摹本

	(圖VI - 4 - 5 -1) 為 (圖 VI - 4 - 5 -	2)				
			〈 畫人畫事〉, 頁 99		《 藝苑談往》, 頁 300	
《中國名畫》29 集,圖版2	(畫苑掇英), 16 期, 封面	"Chinese Painting and Calligra- phy", pl. 4	北京故宮博物院《大風堂名蹟》冊一,圖版8	(宋徽宗趙佶全集), 圖版3	《藝苑掇英》, 第 48 期, 圖版 13	北京故宫博物院 "Chinese Painting: Leading Masters and Principles", Ⅲ, pl. 251 《故宫博物院藏畫集》, ≡三, 圖 版 20-22
潘藏攀本今下 落不明	廣東省博物館	美國 John M. Crawford Jr. 先生	北京故宮博物院	今下落不明	日本大阪市立美術館	北京故宮博物院
業, N, 頁5 (後頁) 潘, I, 頁49	業, N, 頁8 (後頁)	礼, II, 頁9 (後頁)	桑, I, 頁29 (後頁)	条, I, 頁30	吴, II, 頁21	条, 11, 頁 15
「谿山行旅圖」 (見圖 VI -4- 4-1~3)	「墨竹」 (見圖 VI - 4 - 5 -1~2)	「墨竹」 (見圖VI -4-6)	「祥龍石圖」卷 (見圖VI-4-7)	「銅鷹圖」 (見圖 VI - 4 - 8 - 1~2)	送郴元明使秦 書畫 合卷 見圖 N - 4 - 9 -1~4	「采薇圖」卷 (見圖 N - 4 - 10)
范置	₩ W	八	法 ※ ※		胡蔡舜	拳

		陳氏 改稱此 卷爲「聘金	中国	該院現稱「群魚戲藻圖」		Freer Gallery 改稱此圖爲 「元 人 游 行 士女圖」			
	《風滿樓書畫錄》內陳	氏 按							
(佳士得(Christie's) 脊港公司, 1995 年中國古代書畫拍賣目 錄》, 圖版 100		《金匱藏畫集》上冊, 圖版 16	(金匱藏畫集)下冊,圖版9	《宋人畫冊》 冊一,圖版4	"Chinese Art under the Mongols: The Yüan Dynasty (1279~1368)", pl. 180	"Freer Gallery of Art Fiftieth Anniversary Exhibition", II, "Chinese Figure Painting", pl. 54	(畫苑掇英), 16 期, 圖版 1	《金匱藏畫集》下冊,圖版 18	《南京博物院藏畫集》上冊, 圖版9 《中國美術全集》之《繪畫編》 5, 「元代繪畫」, 圖版 47
下落不明	陳仁涛 先生舊藏	陳仁涛先生舊藏	陳仁涛先生舊藏	北京故宮博物院	Cincinnati Art Museum, Cincinnati, U.S.A.	Freer Gallery of Art, Wash- ington D.C. U.S.A.	廣州,廣州美術館	The British Museum, London	南京,南京博物院
葉, N, 頁7	業, Ⅲ, 頁3	葉, II, 頁3 (後頁)	葉, IV, 頁9 (後頁)	潘, II, 頁105	条, N, 頁 2 浠, 續 上, 頁 556	桑, II, 頁 25 (後頁) 湯, I, 頁 73 孔, II, 頁 73	(及月) 吳, N, 頁9 (後頁)	業, Ⅳ, 頁16	葉, IV, 頁17
「林泉高逸圖」 (見圖 W - 4 - 11 - 1 ~ 2)	「斷橋流水」卷	「山水」卷	「水墨蒲萄」	[魚藻圖] 團扇	「梨花圖」卷	「游行士女圖」軸 (見圖VI-4-12)	「終予竹圖」軸 (見圖VI-4-13)	「層巒疊嶂圖」 (見圖Ⅵ-4-14)	「富春大嶺圖」 (見圖 II - 4-15)
	馬		兼谷田田田田田田田田田田田田田田田田田田田田田田田田田田田田田田田田田田田田田	*	緩	超孟	奉	黄谷	
		南宋						'K	

「漁父園」軸 美、N、頁 23 (見圖 N - 4 - 70 (後頁) 16) **、續上、頁 548 (見圖 N - 4 - 17 - 1 - 2) 美、N、頁 22 (後頁) 「「東整松 間圖」 葉、N、頁 15: 38 (見圖 N - 4 - 19) 第、II、頁 77 「泉壁松 間圖」 北、III、頁 38 (見圖 N - 4 - 19) 「寒林園」 れ、III、頁 52 (長國 N - 4 - 19) 「水墨梅竹園」 北、III、頁 52 (長國 N - 4 - 20) 「水墨梅竹園」 末、N、頁 53 「水墨梅竹園」 葉、N、頁 53						北日末見著 錄。然畫面 有礼凡騰賞 印章	此圖圖名孔 目作「隱田 圖」, 今 徐 比 圖 影 本,	↑從孔 目
「漁父圖」軸 美、N、頁 23 (見圖 N - 4 - 70 (後頁) 16) 湯、織上、頁 548 (見圖 N - 4 - 17 - 1 - 2) 美、N、頁 22 (見圖 N - 4 - 18 (後頁) - 1 - 2) 美、N、頁 15: 38 「泉聲松韻圖」 菜、N、頁 15: 38 (見圖 N - 4 - 19) 北、面、頁 38 「秋林隱居圖」 北、面、頁 52 (見圖 N - 4 - 19) 北、面、頁 52 「秋林隱居圖」 北、面、頁 52 (見圖 N - 4 - 20) (後頁) 「水墨梅竹圖」 北、面、頁 53 「水墨梅竹圖」 葉、N、頁 53	"Art Treasures of the Peking Museum", pl. 5 (中國美術全集》之《繪畫編》 5,「元代繪畫」,圖版 56 《故宮博物院藏畫集》, W,圖版 56	"The Field of Stone", pl. 1-A	《中國名畫集》, Ⅱ, 圖版 18~ 20	《金匱藏畫集》下冊,圖版20	人畫選》輯一,	《中國美術全集》之《繪畫編》 5,「元代繪畫」, 圖版 51	"Chinese Painting: Leading Masters and Principles", VI pl. 129 (明清の繪畫》, 圖版 40	(風堂名蹟), 第四集,
「漁父圖」軸 美、N、頁 23 (見圖 N - 4 - (後頁) (後頁) 16) **, 續上, 頁 548 (見圖 N - 4 - 17 優鉢曇花圖」 奏, N、頁 22 (見圖 N - 4 - 18 (後頁) - 1 - 2) 業, N、頁 15;	北京故宫博物院					北京故宮博物院(
	, 頁 23	續上,		$\stackrel{\mathbb{N}}{_{1}},$	≡,	#	,頁 52	Ⅳ,頁53
		「書畫」卷 (見圖N-4-17 -1-2)	「優鉢曇花圖」 (見圖 VI - 4 - 18 -1~2)	「萬松僊館圖」	「泉聲松韻圖」 (見圖M-4-19)	「寒林圖」		444
				王				戴進、王謙

21 孔, N, 頁1 (今下落不明) (4) (4) (4) (4) (5) (4) (5) (5) (6) (6) (7) (7) (8) (6) (7) (7) (8) (8) (9) (1) (1) (1) (1) (1) (1) (1) (1) (1) (1) (1) (1) (1) (1) (1) (1) (1) (1) (1) (1) (1) (2) (2) (3) (2) (3) (3) (4) (4) (6) (4) (7) (1) (1) (2) (3) (3) (4) (4) (5) (4) (6) (4) (7) (4) (8) (4) (8) (4)	【保儒堂圖】卷	業, Ⅲ, 頁18,	何耀光先生	《明清繪畫展覽》,圖版6
(公) (公)		N,		《至樂樓藏明清書畫》,圖版5
(本 明 本, 瀬下, 頁 16 · 除 本, 海先生 魯藏 (今下落不明) (本 明 本, 瀬下, 頁 56	-1~2)		1	
文後明 潘, 續下, 頁565 Nelson Gallery 合卷 City 4-22-1) 標題送湖」 楊帆於浦」 A, 續下, 頁567 Nelson Gallery 中部分) City 所圖」軸 北, Ⅳ, 頁35 水圖」軸 北, Ⅳ, 頁35 大圖」軸 港, 續下, 頁588 本屬」軸 北, Ⅳ, 頁35 本 Museum of Art, 日本四 Boston	「移竹圖」	=	陳仁壽先生售臧 (今下落不明)	
分) (1) 村泰遠眺」 (1) (4-2-1) (1) (2-2-2) (2-2-2) (4-2-2) (4) (4) (4) (4) (4) (4) (4) (4) (4) (5) (4) (6) (4) (6) (4) (6) (4) (6) (4) (6) (4) (6) (4) (6) (4) (6) (4) (6) (6) (7) (7) (8) (4) (8) (4) (8) (4) (8) (4) (8) (4) (8) (4) (9) (4) (1) (4) (5) (6) (7) (7) (8) (8) (9) (1) (1) (2) (4) (4) (5) (4) (沈周、文徽明[山水] 合卷	為,續下,頁565	Nelson Gallery of Art, Kansas	"The Field of Stone", pl. 17A-19A
杖藜遠眺」 4-2-1) 楊帆於浦」 4-2-2) 中2-2-2) 中2-2-2) 東野箭驢」 本後明 合卷 自部分) 「風雨 小個圖」 本, 下, 直 35 大圖」 世社圖」 生井圖」 一4-23 東 Museum of Art, Boston	(沈周部分) 第一幅「柳外春耕」		City	" Eight Dynasties of Chinese Painting", No. 154 A-E
機能泛湖」 場場泛湖」 5-4-2-2) 場下, 頁 567 Nelson Gallery of Art Kansas of Art Kansas City 有卷 (1) (1) (2) 有圖] 軸 34, N, 頁 35 (2) (3) 水圖] 軸 34, N, 頁 35 (4) (4) 1年圖] 葉 (4) (4) 1-4-23 (5) (5) 1-2-23 (6) (7) 1-2-20 (7) (7) 1-2-23 (8) (8)	第二幅「杖藜遠眺」 (見圖VI - 4-22-1)			
場份於浦」 4-2-2) 電野騎驢」 3 (4) 6令 1日所有 1「風雨 和圖」軸 2 (1) 1 (2) 2 (2) 2 (2) (2) (3) (4) (5) (6) (7) (8) (9) (10) (11) (12) (13) (14) (15) (16) (17) (18) (19) (10) (10) (10) (11) (12) (13) (14) (15) (16) (17) (18) (19) (10) (10) (11) (12) (13) (14) (15) (16) (17) (18) <t< td=""><td>第三幅「載鶴泛湖」</td><td></td><td></td><td></td></t<>	第三幅「載鶴泛湖」			
職野騎艦 **, 續下, 頁 567 Nelson Gallery of Art Kansas of Art Kansas City 自治分 City 「風雨 九, Ⅳ, 頁 35 水圖」軸 *, 續下, 頁 88 直莊圖」 業 Museum of Art, Boston	第四幅「揚帆秋浦」 (見圖VI-4-2-2)			
会後明 満, 續下, 頁 567 Nelson Gallery 合卷 引部分) 「「風雨 所圖」軸 紀, N, 頁 35 水圖」軸 満, 續下, 頁 38 水圖」軸 満, 續下, 頁 38 上程圖」 葉 Museum of Art,	第五幅「曠野騎驢」			
1	沈周、文俊明「山水」合卷(文俊明部分)	潘, 續下, 頁 567	Nelson Gallery of Art Kansas City	"Eight Dynasties of Chinese Painting", No. 154 F
孔, N, 真 35 潘, 續下, 頁 583 業 Museum of Art, Boston	出た、国一人に対して、国中一人に対して、国中一			A 7 1 2 1 1 1 1 1 1 1 1 1 1 1 1 1 1 1 1 1
業 Museum of Art, Boston	「横塘廳雨圖」軸 「水墨山水圖」軸	孔, N, 貞35 潘, 續下, 貞38		《支那南畫大成》續集四, 圖版 23《支那南畫大成》, 卷九, 圖版 142
	「積雨連莊圖」 (月圖W-4-23)	**	Museum of Art,	
70	(元回 N1 + 元)			52

文徵明

明

《風滿樓書畫錄》內陳 及按語

围

沈

此圖未經禁 目著錄。然 畫面鈴有葉 及鑑賞印章

比圖未經 孔 目著錄。然 畫面鈴有孔 及鑑賞印章	二 力		民事 田 華 黎	文 多 濫 方 旦 旦		* * * * * * * * * * * * * * * * * * *	
(故宫博物院藏明清扇面書面集) 上冊, 圖版 7	《仇十洲清明上河圖》	" Portifolio of Chinese Painting in the Museum of Art, Boston", pl. 57	《中國名畫集》第三集, 圖版 33 -1~8			(故宮博物院藏明清扇面書畫集) 上冊, 圖版 11	潘, IV, 頁 341 北京故宮博物院《故宮博物院藏明清扇面書畫集》 上冊, 圖版 14
北京故官博物院	今下落不明	Museum of Art, Boston	今下落不明			北京故宮博物院	北京故宮博物院
÷	吴, V, 頁52	葉, IV, 頁 44 (後頁)	Ť.			潘, Ⅲ, 頁 237	緣, Ⅳ, 頁 341
[竹石圖] 便面 (見圖VI-4-24)	「模清明上河圖」卷	「相馬圖」 (見圖VI -4-25)	〈白描人物冊〉 之一(見圖 VI -4-26-1)	〈白描人物冊〉 之二 (見圖 VI -4-26-2)	〈白描人物用〉 之三 (見圖 N -4-26-3)	「春樹暮雲圖」 便面 (見圖VI-4-27)	「雙鈎蘭花圖」 便面 (見圖VI - 4 - 28)
	九湫		- H	E.		推出	次通

1		1	Н		
北京故宫博物院《北京故宫博物院藏扇面集》	《中國文物集珍》,頁117	(北京故宮博物院藏扇面集)冊,圖版5	《北京故宫博物院藏扇面集》 冊,圖版16	《董文敏秋興八景》	
北京故宫博物院	香港潘氏小廳飄樓	北京故宮博物院	北京故宮博物院	为 的 的 的 的	
*, 元	₩	樂	粳	桑, V, 頁 70 灣, II, 頁 162 礼, IV, 頁 47 (後頁)	
「具區春曉圖」便 面 (見圖 VI - 4 - 29)	「春靄谷山圖」便面	「設色牡丹圖」 便面 (見圖VI -4-30)	「芙蓉楊柳圖」 便面 (見圖W-4-31)	《秋興八景圖冊》 (見圖N-4-32) 第一幅「做趙 文敏山水」 第二幅溪雲過雨] 第三幅 元人詞意] 第四幅 山徑翠蘿 第五幅 秦魏詞意] 第六幅 秦魏詞意]	岳楚山淸曉圖」 第八幅「杖藜芳 洲
热	# -1-	炒	は、 な	其	

《支那南畫大成》,卷八,圖版 97《故宫博物院藏明清扇面書畫集》上冊,圖版 24	"In Pursuit of Antiquity", No.		《至樂樓藏明清書畫》, 圖版 25 (9)	《至樂樓藏明清書畫》, 圖版 22 (11)	《上海博物館藏明清招扇畫集》, 圖版 55	"Chinese Fan Painting in the Collection of Chan Yee Pong", pl. 7	《至樂樓藏明清書畫》,圖版 28
北京, 故宫 海物院	200	香港,香港大 學碼平山博物 館	香港,何耀光先生	香港, 何耀光 先生	上海博物館	陳耀邦先生	香港 ,何權光 先生
浠, 皿, 貞 278	礼, N, 頁 59 (後頁)	業, II, 頁25 (後頁)	潘, II, 頁 277	潘, IV, 頁 324	樂	樂	襖
「仿倪雲林山水」 便面 (見圖VI - 4 - 33)	「仿北苑溪山樾 館圖」軸	「董其昌、王翬 合璧山水」卷	「仿董北苑山 水」便面 (見圖 VI - 4 - 34)	「山水」便面 (見圖N-4-35)	「水墨谿山圖」 便面 (見圖VI-4-36)	「水墨葡萄圖」 便面 (見圖VI - 4 - 37)	「水墨山水」 (見圖VI - 4 - 38)
	198 1876 1876				逐		李流济
			明				

此圖未經緣 目著錄,然 畫面鈐有緣 及鑑賞印章

故宫博物院 現改此圖圖 名爲「仿倪 瓚山水」

馮館所藏僅 爲**董其昌**部 分

画 版 Mas- 307		業	riad	圖	
ng I		中国	My		
eadi MI,	84	国	and 5	袋	144
· · · ·		1 年	aks ol.	品	恒
EX.) uting iples		三	nd Peaks II, pl.	頭	剑
畫入 Pain Princ	2	勿院 I版	sanc	區	美
5 晋 1 43 nese nd H	文	車 圖	Chou nes'	艇	X
《文斯商畫大成》, 卷十六, 圖版41~43 "Chinese Painting: Leading Masters and Principles", ¶, pl. 307	(中國文物集珍), 頁 148	(故宮博物院藏明淸扇面書畫集) 上冊, 圖版 39	"A Thousand Peaks and Myriad Ravines", II, pl. 5	《虛白齋扇面藏品目錄》,	《中國文物集珍》,頁 144
日本入阪 中工美術館	香港, 潘氏小聽驅樓	北京故宮博物院		極	迚
<u> </u>	海	西	A.	香 新	香港, 承訓堂
と 温	中華 神	校,	Charles A. Drenowatz		4141
口美々術	香港, 聽觸樓,		Cha	香 治 語	梅
頁 73 頁 200 頁 66		Ⅳ,頁 329	_		
失, √, 貞/3 (後頁) 潘, Ⅲ, 頁 200 孔, Ⅳ, 頁 66 (後頁)		· EX	孔, V, 頁1		
来, V, (後夏) (後夏) れ, N, (後夏)		N	>		
天後潘孔俊	幾	梅	₹	7	梅
松石圖」 苍 (見圖 V - 4 - 39 - 1 ~ 2)	通	「眠牛聽禪圖」 便面 (見圖VI - 4 - 40)	「南生魯四樂圖」卷 圖」卷 (見圖N-4-41)	墨蘭圖」便面 [見圖VI - 4 - 42)	「瑞松圖」便面
1	「春禽圖」便面	庫 4-	每 — 4—	「墨蘭圖」便面 (見圖VI -4-42)	
松石圖 卷 見圖 N - 4 - - 1 ~ 2	8亿	信件 画 I 画 N	り徐 」(簡M		松區
7 三 1		「眠 ⁴ 傾面 便面 (見圖	画画画	豐町	
柜	表	#9	承米	梅	國 .
南	岷	崔子	悉	1	影

比箍未經 目著錄。然 計面有緣氏 醫賞印章一 故宫博物院 現改此圖圖 名爲「問道 圖」 此籍未經 目著錄。然 書面鈴有 及鑑賞印章 一方

此圖未經**孔** 目著錄。然 畫面鈴有孔 **及鑑賞**印單

		日著錄。然	畫田野 自滿 及 築 賞 臼 音	英 国末見著	錄。畫面有	葉氏鑑賞印	章三方					該館今改稱	「峭峰餘翠	画」 芸館合品経	本品/公市工工工工工工工工工工工工工工工工工工工工工工工工工工工工工工工工工工工工									
		,			VIA				《藝苑談往》,	頁7	1 .			- "			《萱暉堂書畫	錄》,畫部,	頁 227	《藝林叢錄》,	第八編,頁	160~167,「陽	係石濤卒年	的晚期作品」
(畫人畫事), 頁 142	《石溪谿山無盡圖卷》			Museum of Art, "Portifolio of Chinese Painting	in the Museum of Art, Boston",	pl. 144		《支那南畫大成》,卷十四,圖版 84	《中國繪畫史圖錄》下冊,圖版	504 (1~4)		《明淸扇面畫選集》,圖版 67		/田泽巨石丰强生/ 国际 68										
	今下落不明			Museum of Art,	Boston				北京故宮博物院			上海,上海博	物館	「作品」			程琦先生			上海,上海博	物館			
潘, 續下, 頁 643	樂			茶				葉, Ⅲ, 頁42	葉, Ⅲ, 頁38	(後頁)	潘, 續下, 頁 651	潘, IV, 頁 367		※ IV 百 36.4			潘, Ⅳ, 頁 368			潘, Ⅳ, 頁 365				
「枯木孤鳥圖」	「山水」卷	(見圖 VI -4-43)		「芝易東湖圖」	卷	(見圖 VI - 4-	44)	「夏山欲雨圖」 卷	「搜盡奇峰打草	稍圖」卷	(見圖 VI - 4 - 45-1~4)	「松蔭掠地圖」	便面	固制地林甸」	何而	I.	「柴門徙歸圖」	便面		「泛舟買夏圖」	便面			
4	表 殘			34 1=				阿海																
											in .	*												

此冊未經業 目著錄。詩 跋有葉夢龍 印一方	比冊未經 目		議、北二家 豊田木兄 験。 豊面有 き、北二家 鑑賞印章	吳目未見著錄。然此圖 畫面鈐有吳 凡鑑賞印章	業 線。 線。 然比圖 計面鈐有業 人務賞印章 二方
	共安串內第 1,3,4,5,6,7,8,9等八				
(神江石谿石濤八大山人書畫集), 圖版 27~6	《明淸繪畫展覽》,圖版 46	《支那南畫大成》續集一,圖版 153	"The Painting of Tao-chi", pl. X "The Single Brushstrokes: 600 Years of Chinese Painting from the Ching Yuan Chai Collection", pl. 52	《澳門賈梅士博物院國畫目錄》,圖版 44	未經發表
臺北,羅家倫 先生舊藏	香港,黄秦埠先生	下落不明	美國, James Cahill 先生	澳門,賈梅士博物院	香港私人收藏
揪	糗	潘, Ⅳ, 頁 358	· 元	œK	₩
〈書畫合鑒冊〉	〈東坡詩意圖冊〉 (見圖VI - 4 - 46)	「山水」冊頁	「萬里艚艘圖」 (見圖VI - 4 - 47)	「枚羊圖」 (見圖VI-4-48)	「水墨寫生圖」 (見圖N-4-49)
				高樓	H 奉
			煮		

《惲南田川水畫冊》		in the second se															《惲正叔山水花卉十四幅》								
潘, 續下, 貝兒																	潘, V, 頁386								
一一一一				,													海								
〈評量排〉	第一幅「滄浪碧	無	第二幅「溪山春	曉」	第三幅「看梅	一回	第四幅「九龍山	人泉石圖」	第五幅「李營邱	寒林暮鴉」	第六幅高尚書	「雲峯飛瀑」	第七幅 黃鶴山樵	「煙麓觀泉」	第八幅 范華原	「江干雪艇」	〈山水花卉冊〉	第一幅「溪山	行旅」	第二幅「桃花	阳	第三幅「煙林	夜月」	第四幅「魚藻	DE DE
峰半																	奉								

						此冊未經れ目著錄。然	各幅分鈴 孔 凡鑑 賞印章 六方。未輻 邊框題語有
						五二二二二二二二二二二二二二二二二二二二二二二二二二二二二二二二二二二二二二二	各民六邊
					The state of the s		
						圖版 55	
						(至樂樓藏明遺民書畫), 圖版 55 之 1-12	
						(至樂樓 之 1-12	
						何耀光先生	
						7	
等 医 医 と を を を を を を を を を を を を を	無約」 第八幅「玉蘭 圖」 第九幅「荒溪	茅屋」 第十幅「紫華 朱實」	第十一幅「嚴整老松」	を	米家曉山雲起圖 圖」 第十四幅「臘	梅圖」 〈山水串〉 第一幅「依米	虎兒雲山圖」 第二幅「絡聲 鳥影」
			清	eren en e		P 17	

(1863,癸亥) 之年款。按 孔目編於咸豐十一年 (1861, 辛	西)。故知 民用乃 礼 及 計 面 編 政 後, 續 得 之 が, 可 中 未	松 次 日 本		
			圖版 24	
			無	
			(支那南畫大成) 續集二,圖版 24 ~33	
			(大選	
			頁 419	
			· X, 頁 419	
三幅	四陸柳藤汀	上面 (九幅一做房
第 湖 第 花 第	要 圖 策 林 第 1		水沙 () 等 雲 等 華 第 大 等 鶴 i	# :
			н	

	~ 28	
	版 19	
	<u>a</u>	
	車	
	兼	
	《中國名畫集》 冊七,圖版 19~28	
	*	201
	·	
	今	
	· V, 頁 422	
	>	
坡 坡 坡 坡 顷 「〔〕	(h) 段 坊 坊 坊 坊 坊 坊 切 切 倪 趨 黄 頡 茁 王	
		174
等大幅「海上水」 等上幅「海上水」 第八幅「海上水」 第八幅「海米 地九幅「後米 少久山水」 第十個「海」 第十一幅「後 第十一幅「後 第十二幅「後 第十二幅「後	(進星扇畫用〉 第一幅「設色 山水」 第二幅「仿 絕 線三幅「仿 趙 終三個「仿 趙 然国幅「仿 趙 第四幅「仿 趙 第口幅「仿 蘋	子灣口
ent 11 ent +€ ent 112 ent 11. ent ±1 ent ++ ent ←5		-17
	· 一	

	比司未經 田著錄。然 計画的有 及醫賞印章	
	《中國名畫集》 冊七, 圖版 29~36	
		The Art Muse- um, Princeton University, Princeton
	樂	海, 續 錄 目, 頁 483
第七幅「仿黃大癈山水」 第八幅「仿小米沒山水」 第九幅「仿中第九幅「仿曹知白」 第十幅「仿梅第十幅」	《扇面山水冊》 第一幅(見圖 NI -4-50-1) 第二幅(見圖 NI -4-50-2)	(山水人物花卉 第一十二十二十二十二十二十二十二十二十二十二十二十二十二十二十二十二十二十二十二
		√
		· 一

	蒋
第七十二幅 [6 五 五 五 五 五 四 五 四 五 四 五 四 五 五 五 五 五 五 五	(為) (別) (別) (別) (別) (別) (別) (別) (別
	THE STATE ST
	美 生 國
	春 光
	〈管暉堂書面錄〉, 畫部, 頁 180~ 181
	細
	第 国
	~ 08
	出 用 時 解 七
	此目 冊 鑑 方冊 著 内 信 表 項 有 印 續 有 印 續 有 印 續 有 印 之 禁 章

		比 田 本 本 然 類 型 工 工 工 工 工 工 工 工 工 工 工 工 工 工 工 工 工 工	光 電 樂 電 樂 表 光 光 二 元 集 集 光 二 元 集 集 之 二 元 集 发 之 不 第 月 万 元 一 次 第 月 一 年 家 字 日 早 年 下 一 本 中 上 中 宗 中 日 事 中 日 事 中 日 事 中 日 年 中 日 事 中 日 年 春 日 青 春 日 青 春 日 青 春 日 青 春 日 青 春 日 青 春 日 吉 春 日 青 春 日 吉 春 日 青 春 日 吉 春 日 青 春 日 吉 春 日 青 春 日 吉 春 日 吉 春 日 吉 春 日 吉 春 日 吉 春 日 吉 春 日 吉 春 日 吉 春 日 吉 春 日 吉 春 日 吉 春 日 吉 春 日 吉 春 日 吉 春 日 吉 春 日 日 吉 春 日 日 日 日
	《廣東文物》上冊,卷二,圖版21 ~5	"The Elegant Brush", pl. 74A -D	圖版 58
	級 1	ush",	
	上事,	int Bra	祖皇 皇
	巨文物》	e Elega	《至樂樓藏明淸書畫》,
	《廣凍~5	"The	A
	田	校	香椒
	今下落不明	香港私人收藏	格 先 并 并 中 ,
		K	K 1
	ν, 頁 42		_1
	A., V	梅	拳 ,
张 水 水 水 墨 墨 墨		- 52)	
等七幅「水 発力」 部入 発力」 等力相「水 等力相「水 等力相「水 等十十種「水	「鼎湖龍湫圖」	〈花鳥冊〉 (見圖 IV - 4 - 52)	事「貨」
第花第花第花第花七卉八卉八卉十卉	段間」	(花鳥	7花
	短	岩	
	*	†	
	清		

引用書目

壹、藝術資料

一、複製圖版

1918年(民國7年,	第 站 站	神	版本	举
スナノ		《董文敏秋興八景》 《惲正叔山水花卉十四幅》	上海, 文明書局上海, 有正書局	
1922年(民國11年, 壬戌)		《惲南田山水畫冊》 《金冬心畫人物冊》	上海,有正書局上海,有正書局	
1923年(民國12年, 大正12年,癸亥)	大村西厓	〈文人畫選〉	東京, 丹青社	
1924年(民國13年, 甲子)		《仇七洲清明上河圖》	無錫,理工製版所	
1928年(民國17年, 戊辰)		〈定武蘭亭肥本〉	上梅,有正書局	
1933 年 (民國 22 年, 癸酉)		《伊秉綬書畫集》(出版時間據李宣冀 序文之年代)	澳門,文集書局影印本(此書未注明 出版時間。約出版於1970年代)	(此書未注明70年代)
1934年 (民國 23 年, 甲戌)		《石溪谿山無盡圖》	上梅, 商務印書館	
1935年(民國24年, 2亥)		〈支那南畫大成〉	東京,興文社	

1939年(民國28年, 己卯)		《爽籟館欣賞》	大阪, 博文堂
1953年(民國42年, 昭和28年,癸巳)	田中一松、米澤嘉圃、川上涇	〈東洋美術〉	東京, 朝日新聞社
1956年(民國45年, 丙申)	張大千陳仁壽	《大風堂名蹟》 《金匱藏畫集》	京都,便利堂香港,統營公司
1958年 (民國 47 年, 戊戌)	Osvald Siren Kojiro Tomita and Hsien-ch'i Tseng	"Chinese Painting: Leading Masters and Principles" vols. III and WI "Portifolio of Chinese Painting in the Museum of Art, Boston"	Lund Humphries, London Museum of Art, Boston
1959年(民國48年,	國立中央博物圖書院館醫会管理處	《故宮名畫三百種》	臺北,華國出版社
, and the second	上海博物館編者不詳	《上海博物館藏畫集》 《文物精華》(第一集) 《廣東名家書畫選集》(出版時間據編 者序之年代)	上海,上海博物館 北京,文物出版社 香港 (未注明出版者之名稱)
1960年(民國49年, 庚子)	故宮博物院	《宋人畫用》	此書共五冊,皆未注明出版時地與出版者。約於1960年代在北京出版
1961年(民國 SO 年, 辛丑)	人民美術出版社 廣東名畫家選集編輯 委員會	《明淸扇面畫集》 《廣東名畫家選集》	上海,人民美術出版社 廣州,中國美術家協會廣東分會
	National Palace Museum National Central Museum	"Chinese Art Treasures"	Washington D.C.
	東京國立博物館	《中國宋元美術展目錄》	東京,東京國立博物館
1962年(民國51年, 壬寅)	居巢作品選集編輯委 員會	《居巢作品選集》	廣州,嶺南美術出版社
	Richard Edwards	"The Field of Stone"	Freer Gallery of Art, Washington, D.C.

6	7	9	
२	_	9	

Gust 1966 年 (民國 55 年, 國立 南方) 1967 年 (民國 56 年, Wuss 丁未) 1968 年 (民國 57 年, Shern 戊申) 1970 年 (民國 59 年, 香港 昭和 43 年, 庚戌) 1972 年 (民國 61 年, Depa 壬子) 1973 年 (民國 62 年, Thon 癸丑)	故宫博物院 東京國立博物館 Chu-tsing Li Gustav Ecke 國立故宮博物院 南京博物院 所以seum of Art, University of Michigan Sherman Lee and Waikam Ho 東京國立博物館 香港美術博物館 香港美術博物館 Area Studies Thomas Lawton	《故宫博物院藏畫》,第二集 《故宫博物院藏畫》,第二集 《明清の繪畫》 Landscape of the Chio and Hua Mountains by Chao Meng-fu" "Chinese Painting in Hawaii" 《故宫名畫》(共五輯) 《南京博物院藏畫集》 "The Painting of Tao-chi" "Chinese Art under the Mongols: The Yian Dynasty (1279~1368)" 《東洋美術展》 《明清繪畫展覽》 《明清繪畫展覽》 "Freer Gallery of Art Fiftieth Anniversary Exhibition",II,"Chinese Figure Painting	北京, 人民美術出版社 東京, 便利堂 Ascona, Switzerland University of Hawaii Press, Honolulu 臺北, 國立故宮博物院 北京, 文物出版社 Museum of Art, University of Michigan, Ann Arbor Museum of Art, Cleveland 東京, 東京國立博物館 香港, 市政局 Oakland University, Michigan Smithsonian Lustitute, Washington, D.C.
1977年(民國66年, 陳何 丁巳)	陳何智華	〈澳門賈梅士博物院國畫目錄〉	香港,香港大學亞洲研究中心

臺北,國立歷史博物館	Museum of Art, Cleveland	北京,人民美術出版社	上海,人民美術出版社 香港,市政局 北京,人民美術出版社	Vancouver Art Gallery, Vancouver	北京,文物出版社	香港,香港中文大學	上海,人民美術出版社
《漸江石谿石濤八大山人書畫集》	"Eight Dynasties of Chinese Painting"	《故宫博物院藏畫》,[]、[]	《上海博物館藏明清摺扇書畫集》 《嶺南派早期名家作品》 《故宮博物院藏畫集》, IV	"The Single Brushstrokes: 600 Years of Chinese Painting from the Ching Yüan Chai Collection"	(華嵒書畫集)	(至樂樓藏明淸繪畫)	(藝苑掇英), 第四十八期
國立歷史博物館編輯 委員會	Nelson Gallery-Atkins Museum and the Cleveland Museum of Art	故宮博物院	上海博物館 香港藝術館 故宮博物院	Vancouver Art Gallery	單國霖		
1978年(民國67年, 戊午)	1980 年 (民國 69 年, 廣申)	1982年(民國71年, 壬戌)	1983年 (民國 72 年, 癸亥)	1985年 (民國 74 年, 乙丑)	1987年(民國76年, 丁卯)	1992 年 (民國 81 年, 壬申)	1994年 (民國 83年, 甲戌)
1978 年 戊午)	1980 年 庚申)	1982 年 壬戌)	1983年癸亥)	1985年(年2	1987 年 丁卯)	1992 年 壬申)	1994 年 甲戌)

二、藝術史料

:, 上梅, 人民美術出版社《畫 :》于安瀾點校排印本	5,上海,人民美術出版社《畫 :》于安瀾點校排印本	z,上海,書畫出版社《中國書 :》顧逸點校本	1922 年(民國 11 年),上海,泰東書 局重印明《王氏書苑》刻本	:,上海,人民美術出版社《畫:》于安瀾點校排印本	1799年(淸嘉慶4年),《讀畫齋叢書》 刻本。又有1960年代(民國40年代末 期)臺北,藝文印書館影印1947年 (民國36年)上海,神州國光社《美術 叢書》排印本(然末注明出版時間)	:, 上海, 人民美術出版社《畫:) 于安瀾點校排印本	1963 年,北京,人民美術出版社《中國美術論著叢刊》黃苗子點校排印本	z, 上海, 人民美術出版社《畫 :》于安瀾點校排印本	1366年(元至正 26年,丙午)元刊本,見 1915年(民國 4年)羅振玉(宸翰樓叢書》,1968年(民國 57年)收入《羅雪堂先生全集》,臺北,文華
(畫史) 1982 年, 品叢書》	《宣和畫譜》 1963年, 史叢書》	《宣和書譜》 1984 年, 學叢書》	(東觀餘論) 1922 [±] 局重巨 局重巨	(畫繼》(有乾道3年自序) 史叢書》	《洞天淸祿集》(此書「古今石刻辨」 1799 年(淸 條述及淳祐壬寅。故此書編成時間, 刻本。又有 當在1272 年之後) (民國 36 年	〈雲煙過眼錄〉 日982 年, 品叢書〉	《畫繼補遺》(有大德2年自序) 國美術論	《畫鑑》(編成時間據《四庫全書總目 提要》)	(圖繪寶鑑》(有至正乙巳自序) 1366 年本, 見 14 (長翰樓 水) 15 (15)
北 米	撰者不詳	撰者不詳	黄伯思	鄧椿	趙希鵠	周密	莊井	湯垣	夏文彦
1107年 (北宋大觀元年,丁亥)	1120 年 (北宋宣和 2 年, 庚子)		1147年 (南宋紹典 17年, 丁卯)	1167年 (南宋乾道3 年,丁亥)	1242 年 (南宋淳祐 2年, 壬寅)以後	1291 年 (元至元 28 年,辛卯)左右	1298年 (元大徳2年, 戊戌)	1328年 (元天曆元年, 戊辰)	1365 年 (元至正 25年, こ巳)

有50.	任4	1644 年 (明 崇 禎 17 朱 年, 甲申)以後	17 世紀中期 姜絲	徐沙	1660 年 (清順治 17 孫 年, 庚子)	1677 年 (清 康 熙 16 吳 年, 丁己)	1680 年 (清 康 熙 19 王 年 年, 庚申) 以前
郁逢慶	任何王	朱之赤	姜紹書	Ų.	孫承澤	吳其貞	王時敏
(書畫題跋續記)	《珊瑚網古今名畫題跋》(據《四庫至書總目提要》此書編成年代在崇禎16年, 1643年。然其書卷十六於趙孟堅「水仙圖」述及崇禎6年)	《卧庵藏書畫目》(倪元璐死於崇禎17年,1644,甲申,即明亡之年。南明福王諡名文正。此目稱倪爲倪文正公,則其編成年代當在甲申之後)	《無聲詩史》	《明書錄》	《庚子銷夏記》(有庚子年自序)	《書畫記》(書中所述最遲年代爲丁巳,即 1677年。故此書編成時代當在丁巳年之後)	(王奉常書畫題跋)
1960年代, 臺北, 藝又印書館有影印1947年(民國 36年), 上海神州國光社(藝術叢書)排印本(然未注明出版年份)。又有香港,故陳仁濤先生舊藏容庚教授所得手抄本	1936年(民國 25年),上海,商務印書館《國學基本叢書》排印本	1947年(民國36年),上海,神州國光社《美術叢書》排印本。1960年代,臺北,藝文印書館有影印本(然未注明出版年份)	1963年,上海,人民美術出版社 史叢書》排印標點本	1947 年(民國 36 年), 上海, 神州國 光社《美術叢書》排印本 1963 年, 上海, 人民美術出版社《畫 史叢書》排印標點本	清乾隆 26年 (1761年,辛巳) 刻本	1963年,上海,上海人民美術出版社影印清鈔本	清宣統3年(1911年,辛亥) 甌鉢羅室刊本

書年代據宋犖序)	《大觀錄》(成書年代據宋拳序) 《麓臺題畫稿》 《玉燕樓書法》(成書年代據研熙乙未年序)

•	
a	
9	
	6

1717年(清康熙 56年, 丁酉)	画 CC	(繪事發微》(有康熙丁酉年沈宗騫序)/由並38//七本丁801/1	
1/33年(清雅止11年, 癸丑)	参 三 孫		衙 館刊本 「新
1/35年(清雅止15年, C卯)	X :	(國明宣母球)(有雅正 13 年目庁)	1.1
1739 年 (清乾隆 4 年, 己未)	凝	(書畫跋跋》(有乾隆壬戌年目序)	1919 年 (民國 8 年), 上稱, 大東書局 石印本
1742 年 (清乾隆 7 年, 壬戌)	汝	《墨緣彙觀》(有乾隆壬戌年自序)	1992 年,盱眙,江蘇美術出版社,張增泰校注排印本
1745年(清乾隆10年, 乙丑)	張照等人	《石渠寶笈》(編成年代據「凡例」)	1971 年(民國 60 年),臺北,國立故宮博物院影印該院所藏文淵閣《四庫全書》清鈔本
1750 年 (清乾隆 15年, 庚午)	金農	(冬心畫馬題記》(書中述及乾隆 15 年。 故此書編成時代當在此年或稍後)	《翠琅玕館叢書》刻本,1947年(民國 36年)《美術叢書》排印本
1751 年 (清乾隆 16年, 辛未)以後	型替茶	(歷代畫史彙傳》(卷首於淸高宗條述 及乾隆 16 年南巡事。故此書之成,當 在該年之後)	1956 年 (民國 45 年), 臺北, 遠東圖書公司影印本
1756 年 (清乾隆 21年, 丙子)		(冬心畫梅題記》(內文所述最渥年份 爲乾隆 21 年。故此書編成時代當在此 年或稍後)	《翠琅玕館叢書》刻本,1947年(民國 36年)《美術叢書》排印本
1759 年 (清乾隆 24年, 己卯)		《冬心自寫真題記》(內文兩度述及其年73歲。冬心卒於1763,卒年77歲。 據此推之,73歲,當在此年。故此書編成時代,當在此年或稍後)	《翠琅玕館叢書》刻本,1947年(民國 36年)《美術叢書》排印本

	1 1			
1760年(清乾隆25年,庚辰)以前	受	《圖畫精意識》(張庚卒於乾隆 25 年。故此書之編成時間,當在 1760 年之前)	1947 年(民國 36 年),上海,神州國 光社《美術叢書》排印本。1960 年代, 臺北,藝文印書館有影印本。(然未注明出版時間)	
1762 年 (清乾隆 27 年, 壬午)		(冬心畫佛題記》(成書時間據作者自序)	《翠琅玕館叢書》刻本,1947年(民國 36年)《美術叢書》排印本	
1768 年 (清乾隆 33年, 戊子)	総方 絶	〈天際鳥雲帖〉	1947年(民國36年)上海,神州國光 社,《美術叢書》排印本。1960年代, 臺北,藝文印書館有影印本	
1771 年 (清乾隆 36 年,辛卯)	翁方剎	〈粤東金石略〉	1891年(清光緒17年),廣州,石經堂書局石印本	
1776年 (清乾隆 41年, 丙申)	陸時化	《吳越所見書畫錄》(有乾隆 41 年自序)	1910年(清宣統2年),上海,神州國 光社排印本	
1782 年 (清乾隆 47年, 壬寅)	陳存	《湘管齋寓賞編》	1947年(民國 36年),上海,神州國光社《美術叢書》排印本。1960年代臺北,藝文印書館有影印本(然未注明出版時間)	
1785年 (清乾隆 50年, 2.E.)	连朗	《三萬六千頃湖中畫船錄》	1947年(民國 36年),上海,神州國光社《美術叢書》排印本。1960年代,臺北,藝文印書館有影印本(然未注明出版時間)	
1786 年 (清乾隆 51年, 丙牛)	翁方綱	《兩漢金石記》	1789年(淸乾隆 54年), 南昌使署原 刊本, 1966年(民國 55年), 臺北, 藝文印書館有影印本	
1789年(清乾隆54年, 己酉)		《翠琅玕館叢書》(編成時間據王鼎序)	無刻印地點	

1971年(民國 60 年),臺北,國立故宮博物院影印該院所藏文淵閣《四庫全書》清鈔本	1947年(民國36年),上海,神州國光社(美術叢書)排印本。1960年代,臺北,藝文印書館有影印本(然未注明出版時間)	1846年(清道光 26年,丙午),謝嘉字校刊本(然未注明出版者與出版地點)	1947年(民國36年),上海,神州國光社《美術叢書》排印本。1960年代,臺北,藝文印書館有影印本(然末注明出版時間)	1813年(清嘉慶 18年)原刻本	1947年(民國36年),上海,神州國光社《美術叢書》排印本。1960年代,臺北,藝文印書館有影印本(然末注明出版時間)	1971年(民國 60年),臺北,國立故宮博物院影印該院所藏文淵閣《四庫全書》清鈔本	<u>工</u> 寧陳氏編校聚珍排印本(然未注明 出版時間)	1963年(民國 52年),上海,人民出版社(畫史叢書)排印標點本
《石渠寶笈續編》	(蘭亭考》	《契蘭堂所見名人書畫評》	〈松壺畫贅〉	〈貞隱園集帖〉	〈草心樓讀畫記》	《石渠寶笈三編》	《平津閣鑒藏書畫記》	《谿山卧游錄》(有道光2年壬午自序,故暫定1822年爲成書之年)
						1、張照等人		
王沐等	総方総	謝希曾	錢杆	葉夢龍	黄	謝希曾、	孫星衍	殿大十
1793 年 (清乾隆 58 年,癸丑)	1803年(清嘉慶8年, 癸亥)	1810 年 (清嘉慶 15年, 庚午)	1812 年 (清嘉慶 17年, 壬申)	1813 年 (清嘉慶 18 年, 癸酉)	1816 年 (清嘉慶 21年, 丙子)		1817 年 (清嘉慶 22 年,丁丑)以前	1822 年 (清道光2年, 壬午)

1824年(清道光4年, 吳修甲申)	(清道光6年, 馮津	10 魯駿	綾仕	吳榮光	葉夢龍	1831 年 (清 道 光 11	1832 年 (清 道 光 12 葉夢龍 年, 壬辰) 張大鏞	1836 年 (清 道 光 16 陶樑 年, 丙申)	1839 年 (清道光 19 胡積堂年, 己亥)	1840 年 (日本天保 11 淺野梅堂 年,清道光 20 年,庚
《靑霞館論畫絕句百首》(成書時間據道光甲申年自序)	《歷代畫家姓氏便覽》	《宋元以來畫人姓氏錄》(有道光 10 年湯金釗序,故暫以 1830 年爲成書之年)	〈松壺畫億》	《筠淸館法帖》(刻成時代據吳榮光於 卷六附刻七絕二首後繫識語)	《風滿樓集帖》(刻成年代據葉夢龍於卷六之語識)	〈常惺惺齋書畫題跋〉	《風滿樓書畫錄》 《自恰悅齋書畫錄》	《紅豆樹館書畫記》(有道光 16 年自序)	《筆嘯軒書畫錄》(有道光己亥王澤序)	《漱芳閣書畫記》
1947年(民國36年),上海,神州國光社《藝術叢書》排印本。1960年代,臺北,藝文印書館有影印本(然未注明出版時間)	1826年(清道光6年)刊本(然未注明出版者與出版地點)	原刻本(然未注明出版者與出版地點)	1947年(民國36年),上海,神州國光社《美術叢書》排印本。1960年代,臺北,藝文印書館有影印本(然未注明出版年代)	1830年(淸道光10年)原刻本	1830年(清道光10年)原刻本	鬱洲謝氏家塾藏本(然未注明出版時間)	1952年,容庚教授所得近人手抄本 1952年,容庚教授所得近人手抄本	1882年(清光緒8年,壬午),吳趨潘 氏韋華園刻本	1952年,容庚教授所得近人手抄本	1973年(日本昭和48年),日本關西 大學影印鈔本

	1		
90			

1841 年 (清 道 光 21 年, 辛丑)	吳榮光	《辛丑銷夏記》(有道光辛丑自序)	1905年(清光緒31年, 乙巳) 郎園刊 本
1842 年 (清道光 22 年,壬寅)	阮元	《石渠隨筆》	1842年(淸道光22年,壬寅)阮氏文選樓刻本
1843 年 (清道光 23 年, 癸卯)	潘正煒	《聽颿樓書畫記》(有道光癸卯年自序)	1947年(民國 36年),上海,神州國光社《美術叢書》排印本。1960年代,臺北,藝文印書館有影印本(然未注明出版時間)
1845 年 (清道光 25年, 28)	梁章鉅	《退菴所藏金石書畫跋尾》(有道光乙 巳年自序)	原刊本(然末注明出版者與出版地點)
1847 年 (清道光 27年, 丁未)	潘仕成華應場	《梅山仙館藏真》第一集(始刻於道光9年,1829,己丑) (耕霞溪館法帖》	1847年(清道光27年)原刻本 1847年(清道光27年)原刻本
1848 年 (清道光 28年, 戊申)	潘正煒	《聽騆樓法帖》	1848年(清道光 28年)原刻本
1849 年 (清道光 29年, 己酉)	潘正煒	《聽颿樓續刻書畫記》(有道光 29 年自序)	1947年(民國36年),上海,神州國光社(美術叢書》排印本。1960年代,臺北,藝文印書館有影印本(然未注明出版時間)
	潘仕成	《海山仙館藏真》第二集(始刻年代不明)	1849年(清道光 29年)原刻本
1851年 (清咸豐元年, 辛亥)	伍元蕙	《澂觀閣模古法帖》	1851年(清成豐元年)原刻本

3. 曹2 年, 將寶齡	伍元蕙 (南雪齋藏眞》(始刻於淸道光 21 年, 1841, 辛丑)	表置5年, 潘世璜	梁廷枏 《藤花亭書畫跋》(有咸豐乙卯年自序) 順德龍氏中和園《自明誠樓叢書》排 印本 (然未注明出版時間)	韓泰華 (玉雨堂書畫記》(編成於清咸豐乙卯 1947年(民國 36年),上海,神州國 年) 年) 章北,藝文印書館有影印本(然未注明出版時間)	程庭鷺 《篛庵畫麈》(此書白序未繫年月。按程氏卒於 1838 年, 故暫定此書編成於 1858 年之前)	選 11 年, 孔廣陶	引治3年, 潘仕成 《梅山仙館藏真》第三集(始刻於咸豐 1857年(清咸豐7年)原刻本7年,1857,丁巳)	秦祖永 《桐陰論畫》(有同治3年,1864年, 1910年(清宣統2年),上海,中國書作者自序)	1治4年, 蔣光煦 《別下齋書畫錄》(據管廷芬序文,原 1865年(淸同治4年)原刊本
1852 年 (清咸曹 2 年, 壬子) 以前		1855 年 (清咸豐 5 年, 乙卯)			1858 年(清咸豐 8 年, 戊午)以前	1861 年 (清咸豐 11 年, 辛酉)	1864 年 (清同治3年, 甲子)		1865年(清同治4年,

19 世紀末期 1899 年 (清光緒 25 年,已亥) 年,辛丑) 年,卷卯) 年,癸卯) 年,茂申) 年,戊申)	田 本 本 語 語 一 一 一 一 一 一 一 一 一 一 一 一 一	(古印藏真》(此書無序跋,不知何年輯成。光緒 20 年, 附於潘儀增《秋曉盦古銅印譜》譜後問世) (梅王村所見書畫錄》(據目錄後李放 識語, 此書初刻於光緒已亥,未年而毀) (若極一得初續錄》 (左庵一得初續錄》 (集極閣談藝瑣錄》 (集術叢書》 (集術叢書》 (無益有益齋讀畫詩》(有宣統元年自序)	1894年(光緒 20年),原刻本(然未注明出版地點) 1914年(民國 3年),北京刻本 1956年(民國 45年),臺北,商務印 1956年(民國 45年),臺北,商務印 原息齋手寫石印本(然未注明出版時 地) 1908年(清光緒 34年,戊申)排印本 (然未注明出版地點) 1908年(清光緒 34年,戊申)排印本 (然未注明出版地點) 1908年(清澄統元年),上海,國粹學 社初版。現據1947年(民國 36年), 上海,神州國光社增補第四版。 1971年(民國 60年),臺北,漢華文 化公司影印1909年龐氏原刊本 1916年(民國 5年,丙辰),北京原刻 本
1911 年 (清宣統3年, 辛亥)	%	《淸代書畫家筆錄》(有宣統3年,1911年,編者自序)	1962年(民國 51年),臺北,世界書局《藝術叢編》影印本
1924年(民國13年,甲子)	龐元濟	《虛齋名畫續錄》	1971年(民國 60年),臺北,漢華文 ル八司婜印 1024年臨丘百刊末

	-	-	
á		•	
	39)4	

	1	# HO TO THE THE THE WAY	日 子 子
1926年(民國 15年, 丙寅)	割(宋昌	〈揶縎書畫錄》	1926年(庆國12年),郭氏目刊併印本(然未注明出版地點)
1927年(民國16年, 丁卯)	汪兆鏞	《嶺南畫徵略》(有丁卯年,作者自識)	1961年,香港,商務印書館重版增訂 本
1932 年 (民國 21 年, 壬申)	吳梅	《霜厓讀畫錄》(有壬申年自序)	1932年, 吳氏原印本 (然未注明出版地點)
1934年(民國23年, 甲戌)	馬宗霍	〈書林藻鑑〉	1962年(民國 51年),臺北,世界書局《藝術叢編》影印本
1937年(民國26年,	于安瀾	〈畫論叢刊〉	1937年,上海,中華書局排印初版。1962年 - 上海 中華書局推印電腦
	裴伯謙	《壯陶閣書畫錄》	1937年(民國 26年),上海,中華書局排印本。1971年,臺北,中華書局
1940 年 (民國 29 年, 庚辰)	李健兒	《廣東現代畫人傳》	香港出版(然未注明出版者爲何書局)
1956年(民國45年, 丙申)	國立故宮博物院理事會國立中央博物院理事會	《故宮書畫錄》	1956年,臺北,中華叢書委員會排印本(後有1965年,臺北,國立故宮博物院增訂排印本)
1961年(民國50年, 辛丑)	顧麟文	《揚州八家史料》	1961年,上海,人民美術出版社排印本
	丁福保、周雲青	〈四部總錄·藝術編》	1959年,上海,商務印書館排印本
1963年(民國 52年, 癸卯)	于安襴	《畫史叢書》 《中國山水畫的南北宗論》	上海,人民美術出版社排印標點本1963年,上海,上海人民美術出版社排印本。1989年,收入張連、古原宏伸台編《文人書與南北宋論文匯編》
	溫肇桐	〈黄公望史料〉	上海, 人民美術出版社排印本

1964年(民國53年, 甲辰)	,	〈宣和畫譜譯註〉	1964年,北京,人民美術出版社《中國畫論叢書》標點排印本
1972 年 (民國年 61, 壬子)	4程琦	〈萱暉堂書畫錄〉	1972年,香港,萱暉堂影印鈔本
1980年(民國69年, 庚申)	陳高華	《元代畫家史料》	1980年,上海,人民美術出版社排印本
1981 年 (民國 70 年, 辛酉)	, 香港中文大學	《廣東書畫錄》	1981年,香港,香港中文大學文物館 排印本
1982年(民國71年, 壬戌)	- 于安瀾	(書品	上海,人民美術出版社排印標點本
1987年(民國76年, 丁卯)	Arnold Hauser 原著 邱彰譯	"The Sociology of Art" 《西洋社會藝術進化史》	1987年,臺北,雄獅圖書公司排印本
1988 年 (民國 77 年, 戊辰)	, 汪宗衍	《廣東書畫徵獻錄》	1988年,澳門,天通街15號A(私人出版排印本)
1989年(民國78年, 己巳)	, 張連、古原宏伸	《文人畫與南北宗論文匯編》	1989年,上海,書畫出版社排印本
1991 年 (民國 80 年, 辛未)	林保堯	「關於逸品」(見《藝術學》第五期)	臺北,藝術家出版社出版
1992 年 (民國 81 年, 壬申)	, 盧輔聖等人	《中國書畫全書》	1992年,上海,人民美術出版社排印本

貮、近代美術論著

一、中日文論著

出版時間	著者姓名	曹名	版	本 資 料
1903年(日本明治36年,癸卯)	桂五十郎	「瀟湘八景及其作者に就きて」見《國 華》第一六一期	東京,國華	國華社排印本
1930 年 (民國 19 年, 庚午)	国 綴	「關於院體畫和文人畫之始的考察」 (見《輔仁學誌》第二卷,第二期)	北平,輔仁	北平,輔仁大學排印本
1931年(民國20年,	Vladimin Friche 原著	《藝術社會學》	上海,神州	上海,神州國光社排印本
**)	U 桃大榮	「董北苑畫法表微」(見《東方雜誌》 第二十七卷,第一號)	上海, 商務	商務印書館排印本
1933 年 (民國 22 年, 癸酉)	趙景深	「八仙傳說」(見《東方雜誌》第三十卷,第二十一號)	上海, 풤務	商務印書館排印本
1935年(民國24年, 2亥)	Aural Stein 原著 向達譯本	"On Ancient Central-Asian Tracks" 《西域考古記》	上海,中華	中華書局排印本
	容庚	「秦始皇刻石考」(見《燕京學報》第 十七期)	北平, 燕京	北平, 燕京大學排印本
1936年(民國25年, 丙子)	浦江淸	[八仙考](見《淸華學報》第十一卷, 第一期)	北平,清華大學排印本	大學排印本

(番)	· 曹	祀	1937 年 (民國 26 年, 陳垣 丁丑)	(民國 27 年, 傅封	(民國 28 年, 啓功	1940 年 (民國 29 年, 黃寶 康辰)			(民國30年, 冼	1942 年 (民國 31 年, 八帧 壬午)	1943年(民國32年, 下)
張思珂	華書業	青木正兒	則	傅抱石	力	黃賓虹	藤塚鄰		冼玉清麥華三	八幡關太郎	下店静市
「論畫家之南北宗」(見《金陵學報》 第六卷,第二期)	「中國山水畫南北分宗說辨僞」(見 (考古)第四期)	「黄公望富春山居圖卷考」(見《寶雲》 第十七冊,後收入《支那文學藝術考》 (1943))	「吳漁山先生年譜」(初見《輔仁學誌》 第六卷,第一期。後有單行本)	《明末民族藝人傳》(成書時間據作者自序)	「山水畫南北宗說考」(見《輔仁學誌》 第七卷,第一、二期合刊號)	「漸江大師事蹟佚聞」(見《中和月刊》) 第一卷、第五期、第六期)	「鄧完白と李朝學人の墨緣」(見《書布》第一部、第一部、第一部、第一部)	「朱野雲と金阮堂の墨緣」(見《書苑》 第五卷,第三號~第五號)	「廣東之鑑藏家」(見《廣東文物》) 「嶺南書法叢談」(見《廣東文物》)	《支那畫人の研究》	「支那畫畫題の研究」(見《支那繪畫 中研究》)
南京,金陵女子文理學院排印本	北平, 考古學社排印本	東京,弘文堂排印本	北平,輔仁大學排印本。又有北平, 勵耘書屋刻本	1971年,香港,利文出版社影印本	北平,輔仁大學排印本	北平, 中和月刊社排印本	東京, 書苑社排印本	東京, 書苑社排印本	香港,中國文化協會排印本 香港,中國文化協會排印本	東京,明治書局排印本	東京,富山房排印本

今》 上海, 古今社排印本	上海,世界清局排印本(後有1960年,香港,幸福出版社影印本)	2論 大八洲出版株式會社	臺北, 明華書局排印本	究》 東京,美術研究社出版	上海, 新文藝出版社排印本	版, 香港, 大公書局排印本	北京,朝花美術出版社排印本 {集 北京,中華書局排印本	(文 北京,文物出版社排印本	第 北京, 文物出版社排印本	北京,人民美術出版社排印本 臺北,正中書局排印本	6院 北京,文物出版社排印本
「黃大癡富春圖卷燼餘本」(見《古今》 第五十七期)	《清初六大批家》	「伏生圖の研究」(見《中國繪畫史論 考》)	《石鵐上人》	「逸品畫風について」(見《美術研究》 第一六一期,頁 20~46)	《美術考古學發現一世紀》	《省齋讀畫記》(約在 1955 年頃出版, 該書末注明出版時間)	《唐宋繪畫叢談》 「書畫鑒賞家之特健藥」(見《突厥集 中》)	人// 「黃公望和他的富春山居圖」(見《文物》第六期)	「仇英的生卒和其他」(見《中國畫》 一期)	《古畫品錄·續畫品錄註釋》 《中國畫史研究》	「朱碧山銀槎記」(見 《 故宮博物院院 刊》第一曲)
吳湖帆	溫肇桐	小林太市郎	松島宗衛著 葛建時譯	島田修二郎	Adolf Amichaelis 原著郭沫若譯	朱省齋	童書業 岑仲勉	徐邦達	徐邦達	王伯敏 莊申	鄭珉中
1944年(民國33年,甲申)	1945年(民國34年, 乙酉)	1947年(民國36年, 丁亥)		1950年(民國39年, 庚寅)	1954年(民國43年, 甲午)	1955 年 (民國年 44, 2未)	1958 年 (民國 47 年, 戊戌)		1959年(民國48年, 己亥)		1960年(民國49年, 第2)

	朱省齋		星洲, 世界書局排印本(約在1960年 出版, 原書未注明出版時間)
1961 年 (民國 50 年, 辛丑)	孫祖白鄭祖廬	《米芾·米友仁》 《石濤研究》	上海,人民美術出版社排印本 北京,文物出版社排印本
1962 年 (民國 51 年, 壬寅)	朱台灣大大馬	《畫人畫事》 「林良年代考」(見《藝林叢錄》第三 編)	香港, 中國書畫出版社排印本香港, 商務印書館排印本
	吳鐵聲	《石濤畫譜》	上海,上海人民美術出版社排印本
	若被	「趙浩公的畫」(見《藝林叢錄》第三 編)	香港, 商務印書館排印本
	達君	[廣東最古的一塊碑](見《藝林叢錄》 第三編)	香港,商務印書館排印本
	于今	「藥洲刻石」(見《藝林叢錄》第三編)	香港, 商務印書館排印本
	林志鈞	《帖考》	上海, 私人排印本
1963年(民國 S2 年, 癸卯)	俞劍華 中村溪男	《中國山水畫的南北宗論》 「瀟湘八景の畫風」(見《古美術》), 第 二號)	上海,人民美術出版社排印本東京,三彩出版社排印本
	※無	《柯九思史料》	上海, 人民美術出版社排印本
1964年 (民國 53 年, 甲辰)	朱台灣張子	〈藝苑談往》 「怎樣鑒定書畫」(見《文物》1964 年, 第三期)	香港,上海書局排印本北京文物出版社排印本。後被收入《中國書畫鑑定》,1974年,香港,南通圖書公司所編排印本
	田中豐藏鈴木敬	《中國美術の研究》 「若芬玉澗試論」(見《美術研究》第 二三六期)	日本,東京,二玄社排印本 東京,國立文化財研究所編印
1965年(民國 54年, こ已)	郭沫若	[由王謝墓志的出土論到蘭亭序的真 僞](見《文物》第六期)	北京,文物出版社排印本

臺北,國立故宮博物院排印4	「巨然存世畫蹟之比較研究」(見《故 宮季刊》第二卷,第二期)	(庫)	1967年(民國 56年, 丁未)
上海, 人民美術出版社排印对	〈朱耷〉	謝稚柳	
北京,文物出版社排印本	「蘭亭辯僞一得」(見《文物》第十二 期)	伯炎甫	
北京, 文物出版社排印本	「從蕭翼賺蘭亭圖讀到蘭亭序的偽作問題」(見《文物》第十二期)	史樹青	
北京, 文物出版社排印本	「蘭亭序帖辯妄舉傷」(見《文物》第 十二期)	甄子	
北京, 文物出版社排印本	「從字體上試論蘭亭序的眞僞」(見 《文物》第十一期)	趙萬王	
北京, 文物出版社排印本	「蘭亭序眞僞的我見」(見《文物》第 十一期)	徐森玉	
北京,文物出版社排印本	「從晉碑文字說到蘭亭序書法——爲郭 沫若蘭亭序依托說做一些補充」(見 《文物》第十期)	回承	
北京, 文物出版社排印本	/////////////////////////////////////		
北京, 文物出版社排印本	「蘭亭序並非鐵案」(見《文物》第十 期)	于碩	
北京,文物出版社排印本	[蘭亭序的迷信應該破除」(見《文物》 第十期)	格功	
北京, 文物出版社排印本	「揭開蘭亭迷信的外衣」(見《文物》 第七期)	龍潛	
北京,文物出版社排印本	「蘭亭序的眞僞駁議」(見《文物》第 七期)	卿一追	

東京, 筑摩書房	臺北, 中國畫學會排印本	臺北,大中華出版社排印本 臺北,商務印書館排印本	臺北,臺北市文獻委員會排印本	香港,萬有圖書公司排印本	大阪, 創元社排印本	香港,商務印書館排印本	香港, 商務印書館排印本	臺北,藝術圖書公司排印本	香港,中文大學出版社排印本	香港,中華書局排印本	東京, 蘭亭紀念展覽會排印本	香港, 市政局排印本	香港,中華書局排印本 香港,南通圖書公司排印本	臺北, 雅典出版社重排本
「米芾書史所見唐宋公私印考」(見 《吉川幸次郎博士退休紀念中國文學論集》)	[八大山人年譜](見《美術學報》第 四期)	《揚州八家畫傳》《中國畫史研究論文集》	「清朝臺灣畫人輯略」(見《中原文化 與臺灣》)	《王維研究》(上集)	「明淸の賞鑑家」(見《中國の書と人》)	「關係石濤卒年的晚期作品」(見《藝林叢錄》第八編)	[廣東的叢帖](見《藝林叢錄》第八編)	《八大山人及其藝術》	《黎簡年譜》	《水墨畫》	「蘭亭序の諸本」	《廣東歷代名家繪畫》	《廣東文物叢談》《廣東印人傳》	《藝術社會學》
中田勇次郎	周士心	王幻李霖燦	林柏亭	莊申	外山軍治	鄭爲	容庚	周士心	蘇文擢	謝稚柳	字野雪村	香港博物美術館	还宗衍 馬國權	居延安譯
1968年(民國 57年, 戊申)	1969年(民國58年, 己酉)	1970年(民國59年, 庚戌)	1971年(民國60年, 辛亥)			1973年(民國62年, 昭和48年,癸丑)							1974年(民國63年, 甲寅)	1977年(民國66年, 丁巳)

1978年(民國67年, 戊午)	还宗衍	《藝文叢談》	香港, 中華書局排印本
1980 年 (民國 69 年, 庚申)	傅申	《元代皇室書畫收藏史略》	臺北,國立故宮博物院排印本
1981 年 (民國 70 年, 辛酉)	姜一涵 中田勇次郎	《元代奎章閣及奎章人物》 《米芾》(豪華版)	臺北,聯經出版事業公司排印本 東京,二玄社排印本
	李週春	「顏宗的湖山平遠圖卷」(見《藝苑掇 英》第十四期)	上海, 人民美術出版社排印本
	王以坤	《書畫鑑定簡述》	上海, 江蘇人民出版社排印本
1982 年 (民國 71 年, 壬戌)	番 李 茶 摩	《中國園林藝術》 《鑒別書畫考證要覽》	香港, 三聯書店排印本 南寧, 廣西人民出版社排印本
1983年(民國72年, 癸亥)	徐邦達	《歷代書畫家傳記考辨》	上海, 人民美術出版社排印本
1984年(民國73年, 甲子)	鄭銀淑任道斌	〈項元汴之書畫收藏與藝術〉 〈趙孟頫繁年〉	臺北,文史哲出版社排印本 河南,河南人民出版社排印本
1988年(民國77年, 成長)	李華瑞	「北宋畫市場初探」(見《藝術史論》第 一期)	北京, 文化藝術出版社排印本
	汪宗衍	《廣東書畫徵獻錄》	澳門,天通街十五號 A(私人出版排印本)
	胡藝麗善錞	「髡殘年譜」(見《朵雲》第一期) 「從逸品看文人畫運動」(初見《朵雲》 第十八期,後收入《中國繪畫研究論 文集》)	上海, 上海書畫出版社出版上海, 上海書畫出版社出版
1991 年 (民國 80 年, 辛未)	申	「王鐸及凊初北方鑒藏家」(見《朵雲》第二十八期,頁 73~86,後收入《中國繪畫研究論文集》	上海, 上海書畫出版社出版

10.

	<u> </u>		
人民美術出版社排印本	北京,人民美術出版社排印本第六期	上海, 上海博物館排印本	廣東人民出版社排印本
北京,	北京,	上海,	廣州,
「商品化與商品意識 (見《美術研究》	思考	術研究》第三期) 「明代文人書畫交易方式初探」(見 《上海博物館館刊》第六期)	〈廣東美術史〉
薛永年	張學顏	單國霖	李公明
年(民國81年			民國82年,
1992 年(壬申)		1993 年 (民國 癸酉)

二、外文論著

出版時間	著者姓名	書利資料
1911年(清宣統3年, 辛亥)	J. Koffler	Description historique de la Cochinchine traduit par V. Barbier, Rev. indoch. Mai
1916年(民國5年, 丙辰)	Percivce Yetts	"The Eight Immortals", in Journal of Royal Asiatic Society, part II, Royal Asiatic Society, London
1920 年 (民國 9 年, 庚申)	Paul Pelliot	"À Propos Pes Comans", in <i>Journal Asiatique</i> , Onziéme Série, Tome XV, No. 2 (Avril – Juin, 1920, Paris), pp. 125 ~ 185
1922 年 (民國 11 年, 壬戌)	Percivce Yetts	"More Notes on the Eight Immortals", in Journal of Royal Asiatic Society, Royal Asiatic Society, London
1931 年 (民國 20 年, 辛未)	Arthur de C. Sowerby	"The Eight Immortals: Legendry Figures in Chinese Art", in The China Journal of Science and Arts, vol. XIV, No. 2, Shanghai
1939 年 (民國 28 年, 己卯)	Edgar C. Scheuck	"The Hundred Wild Geese", in Annual Bulletin of Honolulu Academy of Arts, vol. I, Honolulu Academy of Arts, Hawaii
1944 年 (民國 33 年, 甲申)	Arthur W. Hummel	"Eminent Chinese of the Ching Period", Washington, D.C.
1948年(民國37年, 戊子)	Dagny Carter	"Four Thousand Years of China's Art", New York
1959年(民國48年, 己亥)	Felix Guiraud Richard Aldington 與 Delans Ames	"Larousse Mytholoqie Génénale" (法文原著) "Larousse Encyclopedia of Mythology", London (英文譯本)

	Wen Fong	"A Letter from Shin-t'ao to Pa-ta-shan-jên and the Problem of Shin-t ao s Chronology", in Archives of the Chinese Art Society of America, XIII, The Asia House, New York
1960 年 (民國 49 年, 庚子)	James Cahill	"Chinese Painting", Switzerland
1961 年 (民國 50 年, 辛丑)	James Cahill Max Loehr	"Chinese Art Treasures", Geneva, Switzerland "Chinese Paintings with Sung dated Inscriptions", in Ars Orientalis, vol. IV, University of Michigan, Ann Arbor, Michigan
1964 年 (民國 53 年, 甲辰)	Yu-ho Tseng	"The Seven Junipers of Wen Cheng-ming", in Archives of the Chinese Art Society in America, vol. VIII, The Asia House, New York
1965年(民國54年, 2已)	Gustav Ecke	"Chinese Painting in Hawaii", Honolulu Academy of Arts, Hawaii
1967 年 (民國 56 年, 丁未)	James Cahill Richard Edwards Chu-tsing Li	"Fantastics and Eccentrics in Chinese Painting", New York "The Painting of Tao-chi", University Museum, University of Michigan, Ann Arbor "The Autumn Colors on the Ch'iao and Hua Mountains: A Landscape by Chao Meng-fu", Ascona, Switzerland
1969 年 (民國 58 年, 己酉)	Thomas Lawton Roderick Whitfield	"The Mo-yüan Hüi-Kuan by An Chi',見《慶祝蔣復璁先生七十歲論文集》,(臺北,故宮博物院) "In Pursuit of Antiquity",University Museum of Art,Princeton University,Princeton
1970 年 (民國 59 年, 庚戌)	Yu-ho Tseng	"A Reconsideration of Chu'an-mo-i-hsieh, the Sixth Principle of Hsieh Ho", in <i>Proceedings of the International Symposium of Chinese Art</i> , National Palace Museum, Taipei
1971 年 (民國 60 年, 辛亥)	James Cahill Richard Barnhart Percival David	"The Restless Landscape", Berkeley "Marriage of the Lord of the River", Ascona, Switzerland "Chinese Connoisseur", Praeger Publishers, New York

1974年(民國63年, 甲寅)	Chu-tsing Li	"A Thousand Peaks and Myriad Ravines" (Chinese Paintings in the Charles A. Drenowatz Collection) Artibus Asiae, Ascona, Switzerland (《千巖萬壑》)
1976 年 (民國 65 年, 丙辰)	Thomas Lawton	"Notes on Keng Chiao-Chung", in Renditions No. 6 (The Chinese University of Hong Kong, Hong Kong)
1977 年 (民國 66 年, TC)	Chuang Shen	"Notes on Ho Chung—A 19th Century Artist in Kwang-tung", in Journal of the Hong Kong Branch of the Royal Asiatic Society, vol. 16, Hong Kong
1979 年 (民國 68 年, 己未)	Chuang Shen	"A Review of Chinese Art History in Shiwan Pottery", in Exhibition of Shiwan Pottery, Fung Ping Shan Museum, University of Hong Kong, Hong Kong
1981 年 (民國 70 年, 辛酉)	Sherman Lee	"The Nature and Significance of the Collection of Liang Ch'ing-Pao',見《中央研究院國際漢學會議論文集》,「藝術史組論文集」(臺北,中央研究院)
1982 年 (民國 71 年, 壬戌)	Steven Owyoung	"The Huang Lin Collection", in Archives of Asian Art, vol. XXXV, The Asian House, New York
	Arnold Hauser Kenneth J. Northcott	"Soziologie der Kunst" (Munchen, 1974 德文原著) "The Sociology of Art" University of Chicago Press, Chicago (英文譯本)
1984年 (民國 73年, 甲子)	Wen Fong and others	"The Image of the Mind" The Art Museum, Princeton University, Princeton, New Jersey
1991 年 (民國 80 年, 辛未)	Hou-mei Sung	"Lin Liang and His Eagle Painting," in Archives of Asian Art, XLIV, The Asian House, New York

叁、文史資料與論著

一、史學資料與論著

著 社 名 本 資 科 司馬遷 (央記) 今存刻本以中央研究院歷史語言研究所 所所藏北宋徽宗政和 (1111~1117) 補 刊仁宗景祐 (1034~1037) 監本, 時代最早。繼有南宋黃善夫、明嘉靖南京 國子監、明萬曆北京國子監所刻監本、及明末毛晉沒古閣刻本, 清武英殿所刻题本、及明末毛晉沒古閣刻本, 清武英殿所 刻殿本。現有 1959 年北京, 中華書局 點校排印本 今存刻本以北宋景祐本時代最早。繼有明南京、北京監本、與汲古閣毛本。現積 1962 年, 北京, 中華書局點校排 印本 清初殿本及清末同治金陵書局刻本。現有 1965 年, 北京, 中華書局點校排 印本 清初殿本及清末同治金陵書局刻本。現有 1965 年, 北京, 中華書局點校排 印本 清初殿本及清末同治金陵書局刻本。 1984 年 (民國 73 年), 北京, 書目文 解出版計。 化克圖=給土築珍水業和以 解出版計。 化克圖=給土簽珍水業和以

六世紀上半期	轉級	《高僧傳》(本書事蹟終於天監 18 年, 518, 然著者卒於承聖 2 年,533,故此 書著成時代當在 518~554 年之間)	1970年,臺北,臺灣印經處排印本
527 (北魏孝昌3年, 丁未)以前	酈道元	《水經注》	1980年,臺北,世界書局排印淸戴震 校本
530~540 (北魏建明元 年~東魏興和2年)之 問	賈思錦	《齊民要術》(成書時間據《齊民要術導讚》序	1981年(民國 70年)臺灣商務印書館 影印國立故宮博物院所藏文淵閣《四庫全書》清鈔本
554年(北齊天保5年,甲戌)	魏收	〈魏書〉	今存刻本以南宋原刻、元明補刻之三朝本時代最早。繼有明南京、北京國朝本時代最早。繼有明南京、北京國子監所刻監本及明末汲古閣所刻毛本。現有1974年,北京,中華書局點校排印本
636年(唐貞觀10年, 丙申)	孙 随	〈北齊書〉	今存刻本以南宋原刻、元明補版之三朝本時代最早。繼有南京、北京國子監所刻監本、及明末汲古閣所刻毛本。現有 1972 年,北京,中華書局點校排印本
656 年 (唐顯慶元年, 丙辰)	李延壽	〈北史〉	1974年,北京,中華書局標點排印本
801 (唐貞元17年, 辛巳)	杜佑	《通典》(《舊唐書》卷一四七《杜佑傳》 謂此書於貞元 17 年獻帝。故其成書當 在是年或稍早)	1987年,臺北,商務印書館影印 1747年(清乾隆 12年) 武英殿重刻本
925年(後蜀成康元 年, C酉)	何光遠	《鑑誡錄》	1915年(民國4年),上海,文明書局 石印本
945年(後晉開運2 年, CE)	劉昫等	〈舊唐書〉	1975年,北京,中華書局點校排印本
1060年 (北宋嘉祐 5年, 庚子)	宋祁等江少虞	(新唐書》 〈皇朝事實類苑》	1975年,北京,中華書局點校排印本

1334年 (元元統2年,甲戌)	陸友仁	《研北雜志》	1922年(民國11年),上海,光明書 局影印《寶顏堂秘笈》刊本	
1345年 (元至正5年, 乙酉)	脫脫等	(宋史)	1977年,北京,中華書局點校排印本	
1366 年 (元至正 26 年, 丙午)	陶宗儀	〈輟耕錄》	1980年,北京,中華書局排印標點本	
1370年(明洪武3年, 庚戌)	宋濂 等 崔鴻	(元史) (十六國春秋)	1976年,北京,中華書局點校排印本 1981年(民國 70年),臺北,商務印 書館影印國立故宮博物院所藏文淵閣 《四庫全書》清鈔本	
1596年(明萬曆24年, 丙申)	李時珍	(本草綱目》(成書年代據卷首「進本」草綱目疏」)	1995年,香港,商務印書館影印 1930 (民國 19年),上海,商務印書館《萬 有文庫》排印本。又有 1957年,北京, 人民衛生出版社排印本	
十七世紀後期	大池	《海外紀事》	約1959年(民國48年),臺北,中華叢書委員會所印《十七世紀廣東之新史料》附印本	
1700 年 (清康熙 39 年, 庚辰)	田大均	《廣東新語》(成書時間據潘耒康熙庚 辰年序)	1974年 (民國 63年), 香港, 中華書 局排印本	
1713 年 (清康熙 52 年,癸巳)	何焯	《庚子銷夏記校文》(見《古學彙刊》 第二集,第五冊)	1923年(民國12年),上海,國粹學 社排印本	
1735 年 (清雍正 13 年, 乙卯)	張廷玉等	(明史)	1974年, 北京, 中華書局點校排印本	
1737 年 (清乾隆2年, T已)		《江南通志》	1967年 (民國 56 年),臺北,京華書 局影印本	

110	1	
-		
	ı	

1764年(清乾隆29		《大清一統志》	1902年 (清光緒 28年, 壬寅), 上海
年,甲申)			寶善齋石印本
1795年(清乾隆60年, C卯)	**	《揚州畫舫錄》	1795年 (清乾隆 60年), 自然盦藏板 刊本
1808 年 (清 嘉 慶 13 年, 戊辰)	嚴可均	《全上古三代秦漢三國六朝文》	1958年(民國47年),北京,中華書局排印本
1813 年 (清嘉慶 18 年,癸酉)	劉彬華	《嶺南群雅》	1813年(清嘉慶 18年,癸酉)刻本 (然未注明出版者與出版地點)
1818 年 (清嘉慶 23年, 戊寅)	阮元等	〈重修廣東通志》	1934年(民國 23年),上海,商務印書館縮印 1818年原刊本
1826年(清道光6年, 丙戌)	翁方綱	(米梅岳年譜)	1854年(清咸豐4年),廣州《粵雅堂 叢書》原刊本
1842 年 (清道光 22年, 壬寅)	吳榮光	〈自訂年譜〉	南華社原刊,1971年(民國60年), 香港,中山圖書公司影印重刊
1872 年 (清同治 11 年,壬申)	鄭夢玉	《續修南海縣志》	1872年(清同治 11年),廣州, 富文 齋原刻本
1881 年 (清光緒7年, 辛巳)	劉桂平	〈惠州府志〉	1966年(民國55年),臺北,成文出版社影印1881年原刻本
1889 年 (清光緒 15年, 己丑)		〈廣西通志輯要〉	1967年(民國 56年),臺北,成文出版社影印 1889年原刻本
1909 年 (安南维新3 年, 己酉)		(大南一統志)	
1911年 (清宣統3年, 辛亥)	吳道鎔	《番禺縣續志》	1968年(民國57年),臺北,學生書局影印1911年原刻本

《順德縣續志》(附郭志《刊誤》二卷) 原刊本	《番禺縣續志》(成書時間據吳道鎔序) 1967年(民國 56年),臺北,文成出版社影印本	:》(見《嶺南學報》第三卷, 1934年,廣州,嶺南大學排印本	1935年(民國 24 年), 上海, 商務印 書館, 《萬有文庫》 排印本	《 厲樊 榭年譜》 1936年(民國 25年),上海, 南務印	中國方志學通論	《廣東十三行考》	"China's First Unifier: a study of the Ch'in dynasty as seen in the life of Li Ssu".	[安國傳](見《圖書季刊》,新第九卷, 重慶,國立北平圖書館排印本第一、二期合刊)	[毛子晉年譜稿] 見(《國立中央圖書 南京,國立中央圖書館排印本 館館刊》第一卷,第四號)	雷校古書之方法及態度」(見《文史 臺北,臺灣大學文學院排印本 哲學報》,第三期)	《中國史學史》 臺北,中華文化出版事業委員會排印本
周朝槐	※ 開芬等	容隆祖 (學海堂考) 第四期)	陳衍 (元詩紀事)	陸兼祉	傳振倫 《中	梁嘉彬 《廣	Derk Bodde "Ch'i Ssu'	王重民 「安」第一	送大成 館 館	王叔岷哲學	李宗侗
1929年(民國18年,	CC) 1931 年 (民國 20 年, 辛未)	1934年(民國23年, 甲戌)	1935年(民國24年, 2亥)	1936年(民國25年,		1937 年 (民國 26 年, 丁丑)	1938年(民國27年, 戊寅)	1945年(民國34年, 乙酉)	1947 年 (民國 36 年, 丁亥)	1951 年 (民國 40 年, 辛卯)	1953年(民國42年,

	_		
Ø.	11	2	
4	u	7	

武漢, 湖北人民出版社排印本 北京, 三聯書店排印本 香港, 新亞書院排印本	1958 年,北京,中華書局排印本 1958 年,上海,人民出版社排印本初版 1988 年,上海,人民出版社排印本三版	北京,三聯書店排印本 1965年(民國 54年),臺北,藝文印書館影印本	音問於中卒 臺北, 中華叢書編審委員會排印本	香港,中文大學出版社排印本	香港,中文大學出版社排印本	廣州,廣東人民出版社	臺北,聯經出版事業公司排印本 Princeton University Press and the Chi- nese University of Hong Kong Press	1988年(民國 77年), 成都, 巴蜀書 社排印本	1992年(民國 81年),臺北,正中書 局排印本
《兩宋經濟重心的南移》 《宋元明經濟史稿》 「十七、十八世紀之會安唐人街及其商 業」(見《新亞學報》第三卷,第三 期)	《突厥集史》《中國貨幣史》	《清代科舉考試述錄》 《四庫提要辯證》	《十七世紀廣南之新史料》	《中國方志的地理學價值》	《黎簡年譜》	「十八、十九世紀中朝學者的友好合作 關係」(見《史學論文集》)	《唐代蕃將研究》 "Festivals in Classical China"	《齊民要術導讀》	「禊俗的演變——從祓除邪惡,曲水流 觴到狩獵與遊船」(見《考古、歷史與 文化》)
張家駒 李劍農 陳荆和	岑仲勉 彭信威	商价鎏 余嘉錫	陳荆和	陳正祥	蘇文擢	朱傑勤	章群 Derk Bodde	参 昭豪	莊
1957 年 (民國 46 年, 丁酉)	1958 年 (民國 47 年, 戊戌)	1959 年 (民國 48 年, 己亥)		1965年(民國54年, 2已)	1973年(民國62年, 癸丑)	1980 年 (民國 69 年, 庚申)	1986年(民國75年, 丙寅)	1988 (民國 77 年, 戊辰)	1992 (民國 81 年, 壬申)

二、文學資料

出版時間	著者姓名	和	版本資料
117 年 (後漢元初 4 年,丁巳)以前	司馬相如	「上林賦」(見《文選》卷八)	1986年,上海,古籍出版社點校排印本
306 年 (西晉光熙元年, 丙寅)以前	左思	「蜀都賦」(見《文選》卷四)	1986年,上海,古籍出版社點校排印本
四世紀上半期	類洪	《西京雜記》	上海, 商務印書館影印明嘉靖孔天胤 刊本
五世紀下半期	劉義慶	〈世說新語》	1969年(民國 58年),香港,大衆書 局楊勇校箋排印本
521 年 (梁普通2 年, 辛丑)	周興嗣	〈千字文〉	1987年,喻岳衡主編《千字文》(長沙,岳麓書社編印本)
八世紀下半期	王維	〈王右丞集〉	1961年,北京,中華書局標點排印 1736年 (清乾隆元年,丙辰) 趙殿成 箋注本
十世紀下半期	趙崇祚	《花間集》	1960年(民國 49年),臺北,藝文印書館影印,南宋紹興 18年(1148年,戊辰)刻本
987 年 (宋雍熙 4 年, 丁亥)	游·	(說文解字韻譜》(成書時間據編者後序)	1981年(民國 70年),臺北,商務印書館影印臺北故宮博物院藏文淵閣 《四庫全書》清鈔本
	蘇軾	《蘇東坡集》	1933年(民國 22 年),上海,商務印書館(國學基本叢書》排印本

6	1	1
V	13	1

1063 (宗嘉祐8年, 癸卯)	十一世纪末期	十二世紀上半期	1346 年 (元至正 6 年, 丙戌) 以後	1349 年 (元至正9年, 己丑)	十四中紀中雄		十四世紀下半期	
歐陽修	沈括(存中於元萜三年,1088年,始居夢 溪。紹聖二年,1095 年卒於其地。此書以 《夢溪筆談》爲名, 其編成時代,當在 1088~1095年之間)	何遠	煮出	朱德潤	柯九思		楊維楨	至
《集古錄跋尾》(見《歐陽修全集》卷 三)	〈夢溪筆談〉	〈春渚紀聞〉	《梧溪集》(此書有至正六年汪澤民序,及至正十九年,1359年,己亥,周伯琦、楊維楨序。據汪序繫年推之,此集當在至正六年頃,業已編就)	《存復齋集》	《丹邱生奠》	《丹邱生集》	〈鐵崖逸編〉	《 筠溪牧曆集 》 (見顧嗣立《元詩選》 壬集)
1936年(民國 25年),上海,世界書局排印本	1631年(明崇禎4年),毛晉汲古閣原刻本。1958年,北京,中華書局,胡道靜校注排印本	1922年(民國11年),上海,明文書局《寶顏堂秘笈》石印本	1935年(民國 24年),上海,商務印書館(叢書集成初編》排印本	1934年(民國 23年),上海,商務印書館《四部叢刊續編》影印本	1720年(清康熙 59年), 秀野草堂刊本。見《元詩選》丙編,1971年(民國 60年)臺北,學生書局繆荃孫同編清稿本印明刊本	1908年 (清光緒 34年), 曹元忠刊本	1934年(民國23年),上海,中華書局,《四部備要》仿宋排印本	1969年(民國 58年),臺北,世界書 局影印 1694年(清康熙 33年,甲戌) _{同刻木}

	實存	《白雲集》(見顧嗣立《元詩選》壬集)	1969年(民國 58年),臺北,世界書局影印 1694年(淸康熙 33年,甲戌)
	華住	《谷響集》(見顧嗣立《元詩選》壬集)	原刻本 1969年(民國 58年),臺北,世界書 局影印 1694年(清康熙 33年,甲戌) 原刻本
	大計	《蒲室集》(見顧嗣立《元詩選》壬集)	1969年(民國 58年),臺北,世界書局影印 1694年(清康熙 33年,甲戌)原刻本
	清珙	《山居詩》(見顧嗣立《元詩選》壬集)	1969年(民國 58年),臺北,世界書局影印 1694年(清康熙 33年, 甲戌)原刻本
	五十二十二十二十二十二十二十二十二十二十二十二十二十二十二十二十二十二十二十二	《澹居臺》(見顧嗣立《元詩選》壬集)	1969年(民國 58年),臺北,世界書局影印1694年(清康熙 33年,甲戌)原刻本
	惟則	《師子林別錄》(見顧嗣立《元詩選》 壬集)	工匠
1514年(明正德 9 年, 甲戌)	文徵明	《文徵明集》(文氏《甫田集》初刻於正德9年。周氏所輯《文徵明集》以代甫田集》為主,再以文氏其他著作增補。今仍以正德9年爲此集之著成年代)	1987年,上海,古籍出版社周道振輯校排印本
[650 年 (清順治7年, 廣寅)以前	簽課员	《絳雲樓書目》(絳雲樓及其藏書焚於順治7年, 庚寅。故此書之編成時代, 當在庚寅或 1650 年之前 《絳雲樓題跋》(絳雲樓及其藏書焚於順治7年, 庚寅。故此書之編成時代,	1850年(淸道光 30年),廣州《粵雅堂叢書》刻本,1969年(民國 58年),臺北,廣文書局有影印本1956年,北京,中華書局排印潘景鄭輯校本

1659 年 (清順治 16 年, 己亥)以後	錢賺卻	《有學集》(卷十所繫己亥即順治 16 年,1659,爲全書所述最遲之年份。故此書之編成時代,當在己亥或 1654 年之後)	1974年(民國 63年),臺北,周法高編《足本錢牧齋詩注》影印本
十七世紀下半期	卓爾堪	《明末四百家遺民詩》《嶠雅集》	有正書局石印本 1817年(淸嘉慶 22 年,丁丑),春暉 党刊木(然未注明出版地點)
	陳恭尹	《獨觀堂集》	生13年(流水江光月四~至27),陳荆鴻 1951 年(民國 40 年,辛卯),陳荆鴻 箋本(香港排印本)
1686 年 (清 康 熙 25 年, 丙寅)以前	價格	《甌香館集》(此集有康熙 25 年, 1686, 丙寅年顧祖禹序。故此集成書當不遲 於 1686 年)	1935年(民國 24年),上海,商務印書館《叢書集成》初編排印本
1689 年 (清康熙 28 年, 己巳) 以後	孔尙任	《湖海集》(見《孔尙任詩文集》)	1962年,北京,中華書局點校排印本
约十七世紀下半期 至十八世紀初期	梁元柱	〈偶然集堂〉	1863年(淸同治2年,癸亥),順德羅雲山刊本
1733 年 (清 雍 正 11年, 癸丑)	金農	(冬心集)(成書時間據作者自序)	1979年,上海古籍出版社影印 1733年 (清雍正 11年)原刻本
1749年(清乾隆 14年, 己己)	變	《板橋詩鈔》	1749年(清乾隆 14年)作者自刻本,1971年,臺北,漢聲出版社有翻印本。收入《鄭板橋集》(1962年,北京,中華書局排印本)及《板橋集》(1985年,南京,江蘇美術出版社《揚州八怪詩文集》之點校排印本)
1762 年 (清乾隆 27年, 壬午)	高鳳翰	《南阜山人詩集類稿》	1762年 (清乾隆 27年) 德州刻本

			1913 年 (
1791 年 (清乾隆 56 楊 年,辛亥)	易倫	《杜詩鏡銓》	1981年,臺北,華正書局影印排印本
57	袁枚	《隨園詩話》	1984年,臺北,漢京文化事業有限公司影印顧學語據 1792 年(清乾隆 57年)隨國自刻本所點校之排印本
1796年 (清嘉慶元年, 羅 丙辰)	羅聘	《香葉草堂詩存》(成書時間據翁方綱序)	1834 年(淸道光 14 年)刻本
十九世紀初期 伊	伊秉綬	《留春草堂詩鈔》	1814年(清嘉慶 19年, 甲戌) 刻本/在十七四八四十七四八四十十二十四十二十二十二十二十二十二十二十二十二十二十二十二十二十二十二十二
- ※	湯貽汾	〈琴隱園詩集〉	(然本往明出版者與出版地) 心遠樓藏版刻本(然未注明出版者與 出版也。
1826年(清道光6年, 新成)	翁方綱	《復初齋文集》	山风地) 1966 年(民國 55 年),臺北,文海出版社影印原刻本
	吳榮光	《石雲山人集》	1841年(清道光 21年)原刻本(然未注明出版者出版地點)
十九世紀上半期	黄丕烈	〈義圃藏書題識〉	1929年 (民國 18年)刊本
1886 年 (清光緒 12 陳年, 丙戌)	陳禮	〈東墊集〉	1886年 (清光緒 12年), 廣州刻本
1990 年 (民國 79 年, 安 康午)	安旗	《李白全集編年注釋》	1990年,成都,巴蜀書社排印本
	葉徳輝	《書林淸話》(成書時間據作者自序)	1957年 (民國 46 年), 北京, 古籍出版社排印本

1年。然 1962年(民國 51年),北京,中華書 948年始 局排印本 E。今暫	《冷雪盦叢書》排印李文椅輯本(然未 注明出版地點)	1959年,臺北,中央研究院歷史語言 研究所排印本	1965年,北京,中華書局排印本(據1980年再版本)	1968年,臺北,文華出版公司影印本	東京,岩波書店排印本	第四十 臺北,大陸雜誌社排印本	1973年,香港,香港大學亞洲研究中心排印本
《海日樓札叢》(作者卒於民國 11 年。然據跋文,此書由錢仲聯先生於 1948 年始自沈氏二十餘種遺稿中選出編定。今暫定 1922 年爲此書之年)	《土禮居藏書題跋補錄》	《春舞烛》	《全宋詞》	《羅雪堂先生全集》	〈白鳥庫吉全集〉	「李鱓詩鈔」(見《大陸雜誌》 五卷,第一期)	《元季四畫家詩校輯》
沈曾植	黃丕烈	王叔岷	唐圭璋	羅振玉	白鳥庫吉	莊申	莊申
1922 年 (民國 11 年, 壬戌)	1929年(民國18年, こと)		1965年(民國 54年, 20)	1968年(民國 57年, 戊申)	1970 年 (民國 59 年, 庚戌)	1972 年 (民國 61 年, 壬子)	1973 年 (民國 62 年, 癸丑)

三、工具書

版本資料	1971年(民國 60 年), 臺北, 商務印書館增訂排印本	1965年,北京,中華書局排印本	上海, 商務印書館排印本	北平,燕京大學研究所 北平,國立北平圖書館排印本	1961年(民國50年),臺北,世界書	向有影响在 上海, 海務的書館(再版)排印 , 一, "四等日出会"	上海, 尤明書向排即本 1968年(民國 57年), 臺北, 中華書 局影印, 南京, 金陵大學原版	上海,商務印書館初版。1966年,香港,香港,香港大學出版社增訂本	1968年,香港,中國書畫研究會影印 1959年,北京,人民美術出版社排印	本
軸	《四庫全書總目提要》	《歷代職官表》	《中國人名大辭典》	《碑傳集補》 《書畫書錄解題》	《中國文學家大辭典》	《中國地名大辭典》	《歷代著錄畫目》	《明淸畫家印鑑》	《中國歷代書畫篆刻家字號索引》	《歷代人物年里碑傳綜表》
著者姓名	紀昀等人	黃本驥	臧勵龥等	國爾 昌 余紹宋	譚正璧	臧勵龢等	福開森 (John Fergu-son)	王季遷 _{合編} 孔達 ^{白編}	商承祚 黄華 - 合編	姜亮夫
出版時間	1783 年 (清乾隆 48 年,癸卯)	1845 年 (清道光 25年, 26)	1921 年 (民國 10 年, 辛酉)	1932 年 (民國 21 年, 壬申)	1933 年 (民國 22 年, 参西)			1940 年 (民國 29 年, 庚辰)	1959 年 (民國 48 年, 己亥)	1961 年 (民國 50 年, 辛丑)

					计排印			
	北京,人民美術出版社排印本	人民美術出版社排印本 中華書局排印本 商務印書館排印本 臺灣大學文學院排印本	太平書局排印本	大陸雜誌社排印本	爾雅出版社排印本 中央研究院近代史研究所排印	中華書局排印本 古籍出版社排印本	上海,人民美術出版社排印本	中華書局排印本
	, \F			, , , , , , , , , , , , , ,			, \E	<u>+</u>
	北京	中军事事 张、"、"	香港,	量,	摩 市 大 ,	北京, 上海,	上海	北京,
-	《宋元明淸書畫家年表》	《歷代流傳書畫作品編年表》 《宋元方志傳記索引》 《太平天國史事日誌》 「歷代名人年譜摘誤」(見《文史哲學報》,第十二期)	《歷代人物室名別號通檢》	「別號室名索引補」(見《大陸雜誌》三十一卷,第十一期)	《歷代官制兵制科舉制常識》 《淸季職官表》	《清代職官年表》 《明清進土題名碑錄索引》	《中國美術家人名辭典》	《室名別號索引》(丁寧、何文廣、雷夢 水等補編)
	郭味葉	徐邦達 朱七嘉 郭廷以 馮承基	陳乃乾	關國瑄	徐師中 魏秀梅	錢實甫 朱保烱、謝沛霖		陳乃乾
	4 51 年,	1963 年 (民國 S2 年, 癸卯)	1964年(民國 53年, 甲辰)	24 年,	图 66 年,	图 69 年,	1981 年 (民國 70 年, 辛酉)	1982 年 (民國 71 年, 壬戌)
	风图) 民	(民國	风 图	民	风风	风风	(民
	1962 年 (民國 51 壬寅)	1963 年 癸卯)	1964 年 甲辰)	1965 年 (民國 こと)	1977 年 (民國 66 丁巳)	1980 年 (民國 庚申)	81 年酉)	1982 年 壬戌)
	19	00 參	19	5 2	19	10 東	10 李	19